KB124848

멀티미디어 시대
대중예술과
예술
무정부주의

멀티미디어 시대
대중예술과
예술
무정부주의

박성봉 지음

대중예술, 그 만만함의 미학을 풀다

글머리에

　내가 어렸을 때는 무엇이 좋은 것인가에 대해 생각을 할 때 선생님을 포함해 웃어른들의 견해가 결정적이었습니다. 나로서는 윤리나 미덕과 관련해서 어른들의 견해를 받아들이는 데 별다른 문제가 없었습니다. 행실에 대한 어른들의 생각에 설령 동의하지는 않더라도 충분히 이해할 수 있었으니까요. 문제는 예술 영역이었습니다. 나는 별로 좋은지 모르겠는데, 선생님들이 좋다고 하는 작품들을 일단 그렇게 받아는 들이면서도 마음속으로 반발하는 경우들이 참 많았습니다. 내가 접근할 수 있는 정보는 지극히 제한되어 있었고, 누가 나와 비슷한 생각을 갖고 있는지 확인할 수 있는 기회도 별로 없었습니다.

　이제 세상은 많이 변했습니다. 컴퓨터와 인터넷의 발달로 엄청난 정보에 접근할 수 있고, 정말 쉽게 다른 사람들의 생각을 들어볼 수 있습니다. 이제 예술은 권위 있는 다른 누군가가 예술이라 해서 예술이 되지 못합니다. 여러 사람들의 생각을 참조할 수는 있지만 정말 중요한 것은 자기 스스로 진정으로 예술로 인정할 수 있는 작품들을 만나는 일입니다. 무엇보다도 자신에게 소중한 작품, 그것이 예술이 되는 거지요. 물론 그 중에는 자신이 직접 만들어보는 작품들도 포함됩니다. 다중매체 시대에는 이렇게 스스로 만든 작품들을 굉장히 쉽게 다른 사람

들과 함께 나눌 수 있습니다.

물론 이런 식으로 생각을 전개하면 엄청난 혼돈에 빠질 수 있습니다. 보편적으로 설득력 있는 비교적 객관적인 좋은 예술 작품이란 게 과연 가능할까 라는 의심이 고개를 내밀게 되니까요. 나는 이런 의심이야말로 아주 건강한 의심이라고 생각합니다. 이런 의심을 통해 좋은 예술이란 무엇인가에 대해 모두를 만족시킬 수 있는 속 시원한 정답을 찾아낼 수는 없겠지만, 적어도 이런 문제에 대해 다른 사람들과 효과적으로 대화를 나누는 방식에 대해서는 무언가 좋은 결실을 맺을 수 있지 않을까 나는 생각합니다. 그리고 이런 대화는 좋은 작품에 대해 다른 사람이 아닌 바로 자기 자신의 확신에서 출발합니다. 물론 그 확신은 자신의 체험에서 비롯하는 것일 테지요.

내가 1995년에 펴낸 『대중예술의 미학』(도서출판 동연)은 1993년 스웨덴 웁살라대학에서 발표한 학위 논문 「An Aesthetics of the Popular Arts」를 다시 우리말로 번역한 것입니다. 이 책은 문자 그대로 도서관에서 쓴 책인데, 정작 체험과 관련되어 구체적인 대중예술의 작품들은 책 속에서 거의 언급되지 않습니다. 그 대신 엄청난 양의 대중예술에 관한 이론서들이 인용되어 있습니다. 내가 대학에서 대중예술에 대한 강의를 본격적으로 시작한 해가 1997년인데, 유감스럽게도 『대중예술의 미학』을 강의 교재로 쓸 수는 없었습니다. 학생들이 읽기에는 너무 이론지향적인 책이었기 때문입니다. 그래서 교재 없이 학생들에게 다가가기 위해 매 학기 강의를 고민해야만 했지요. 그 고민의 결과가 2002년에 나온 『마침표가 아닌 느낌표의 예술』(도서출판 일빛)이란 책입니다. 이 책에는 1997년부터 2001년까지의 강의가 집약되어 있습니다.

이제 나는 다시 한 권의 책을 내려고 합니다. 이번 책에는 2002년

부터 2007년까지의 강의가 집약되어 있습니다. 그동안의 강의의 변화가 책에도 반영되어 있습니다. 원래도 좀 그랬지만, 이제 이론에 대한 나의 입장이 더욱 거칠어졌습니다. 거의 지적 야만주의라 해도 무방할 정도인데, 언어 또한 많이 무절제해졌습니다. 반면 이제는 무엇보다 체험이 엄청 강조됩니다. 체험을 중심으로 한 극단적인 예술주관주의의 입장이 더욱 두드러진 것이지요. 『마침표가 아닌 느낌표의 예술』에서는 예술무제한주의로 표현되었던 것이 이제는 예술무정부주의가 됩니다. 예술에 대한 이야기는 긍정문이 어울린다는 믿음에는 변함이 없습니다만, 경우에 따라서는 마음에 들지 않는 것들에 대한 공격이 조금 독선적이라는 느낌을 줄 수도 있겠네요. 어쨌든 이 책에는 지난 5~6년 동안 강의실에서의 나의 모습이 가감 없이 담겨 있습니다. 이 책 안에서 혹시 생소하게 느껴지는 표현들, 예를 들어 예술무정부주의, 예술무제한주의, 미학, 시학, 수사학, 해석학 등등의 비일상적인 용어들에 너무 구애받지 않으시길 바랍니다. 중요한 것은 우리의 감수성에 행사하는 힘의 지점들과 그것을 창조해내는 상상력의 존재에 대한 믿음이니까요.

무엇보다도 이 책에는 '예술'에 대한 나의 강력한 입장이 담겨 있습니다. 그러나 나와 입장이 다른 사람들을 설득하려는 의도로 쓴 책은 아닙니다. 그보다는 지금까지 왠지 '예술'이라는 개념 앞에서 당황해 하고 주눅 들고 하면서도 마음 속 어딘가 무언가 납득할 수 없는 불만이 있던 독자들에게 이 책이 조금이나마 후련한 느낌을 주기를 바랍니다. 나와 비슷한 관심에서 비슷한 수업을 계획하는 분들도 이 책을 읽어보실 수 있습니다. 비교적 평이 무난했던 강의였으니만큼 참조하면 도움이 될 만한 부분이 있지 않을까 생각합니다. 이 책에는 그 동안

나와 수업을 함께 했던 학생들의 목소리가 담겨 있습니다. 매체 상황의 급격한 변화와 아울러 젊은 세대의 상상력과 감수성의 변화에 관심이 있는 분도 이 책에서 구할 수 있는 부분이 있을 겁니다. 꼭 그런 것들이 아니더라도 나는 젊은 세대들이 별생각 없이도 그저 재미있어서 이 책을 많이 읽어주었으면 하고 바랍니다. 이 책이 나오기까지 도움을 주신 분들이 정말 많습니다. 무엇보다 나는 지금까지 나와 함께 수업을 해온 모든 학생들에게 진심에서 우러난 감사의 인사를 보냅니다. 책 속에서 인용된 어느 학생의 이야기가 자신의 이야기로 느껴지는 학생들이 정말 많을 거라 생각합니다. 이런 의미에서 이 책은 학생들이 쓴 책이라 해도 과언이 아닙니다. 학생들의 이름을 일일이 책 속에서 거론하지 못해 미안하게 생각합니다.

항상 따뜻한 성원을 보내주는 가족들도 고맙고, 언제나처럼 책작업에 정성을 다해준 일빛의 이성우 사장과 직원들에게도 감사한 마음을 전합니다.

이 책은 2010년 가을 학기에서 2011년 봄학기까지 경기대학교 연구년 수혜로 연구되었습니다.

차례contents

PART 3

문턱이 낮은 예술 또는 낮은 자세로 다가오는 예술 : 대중 만화와 대중 애니메이션

PART 4

대중적 입맛과 개인적 입맛 : 대중음악

PART 5

장르라는 놀이터 : 대중문학

PART 6

일상 속에서 재미와 감동의 미학 : 대중 TV

PART 7

광고와 프로파간다, 그리고 설득의 수사학

PART 8

대중영화, 그리고 해석과 과잉 해석의 시학

PART **9**

대중적 퍼포먼스, 그리고 멀티미디어 시대의 도전

PART **10**

전자오락게임, 그리고 예술기능론과 관련된 질문들

대중예술과 예술무정부주의

1 대중예술하면 떠오르는 것은?

처음 학생들을 만나 대중예술이 뭐냐고 물으면 대개 당황합니다. 그냥 즐겨온 예술들이지만 별로 정의를 내릴 기회도 없고, 사실 그럴 필요가 별로 없었던 것 또한 사실이니까요. 뿐만 아니라 대략 95학번을 경계로 많은 학생들이 뭐 하러 예술이니 대중예술이니 구별하느냐고 반발합니다. 그냥 예술이면 되지 않느냐는 생각이지요. 아니면 예술이라는 말에 구태여 연연할 필요도 없다는 입장도 있습니다. 나도 그렇다고는 생각합니다. 하지만 예술이라는 말은 그냥 단념하기에는 원래 좀 멋있는 말이어서 아깝기도 하고, 아직 현실에서, 특히 기성세대를 중심으로 문화의 구별짓기는 엄연히 존재하는 고로, 대중예술이라는 말은 효과적으로만 쓰면 그런 현실에 대한 분명한 입장 표명이 될 수 있습니다. 그러니까 역설적인 의미에서, 대중예술은 언젠가 예술이라는 말로 모든 예술을 다 아우를 그 날이 오면 주저 없이 스스로 없어지기 위해 존재하는 용어라고도 말할 수 있는데, 대다수의 학생들은 이에 수긍합니다.

그런 다음 학생들에게 쪽지를 나누어주고, 정의 같은 것 시도할 생각하지 말고 그냥 대중예술하면 떠오르는 구체적인 문화 산물들을 써 보라고 하면 여러 가지 것들이 나옵니다. 여기에서 강조할 점은 섣부른 일반화는 뒤로 미루자는 제안입니다. 대중예술은 대중의 예술이라든지, 대중예술은 상업주의의 산물이라든지 하는 일반화는 결국 구체적인 문화 산물들에 대한 개별적인 경험을 바탕으로 가능한 법이니까요. 학생들이 거론한 것들을 칠판에 빽빽이 적어 보아도 재밌습니다. 여기 그 중의 아주 일부만을 적어봅니다.

아기공룡 둘리, 깊은 슬픔, 천장지구, 신화, 투캅스, 형사, 호텔 아
프리카, 죽은 시인의 사회, 세븐, 남벌, 동방불패, 다모, 노르웨이의 숲,
반지의 제왕, 열혈강호, 네 멋대로 해라, 시집 홀로서기, 은하영웅전설,
킬러들의 수다, 비틀즈의 음반, 스타크래프트, 천일동안, X-파일, 프
리즌 브레이크, 서태지의 노래들, 바람과 함께 사라지다, 그림을 그립
시다의 밥 로스, MC 스나이퍼의 힙합, 김혜수의 가슴, 마이클 잭슨의
춤, 마이클 조단의 페이드 어웨이 슛, 슬램덩크, 난타, 백설공주를 사랑
한 난장이, 트랜스포머, 프렌즈, 섹스 & 더 시티, 고흐의 그림들, 연애시
대, 신카이 마코토의 애니메이션, 이적 앨범의 자켓 디자인, 전지현의
프린터 광고, 프랑스 뮤지컬 로미오와 줄리엣, 조정래의 태백산맥, 아
이리쉬 리버 댄스, 권상우의 복근, 무한도전 등등……

한마디로 엄청나게 다양한 것들이 거론됩니다. 도대체 이런 것들
의 공통점은 무엇인가요?

2 예술 동네와 대중예술 동네

여기에서 나는 학생들에게 동네 개념으로서 예술을 제안합니다.
칠판을 가득 메운 것들 중에 초등학교부터 대학교까지 선생님들이 적
극적으로 교실로 들여올 만한 것들을 예술 동네의 중심부 쪽에 위치시
키자는 겁니다. 고흐의 그림들이나 조정래의 『태백산맥』 같은 것들이
비교적 중심부 쪽에 위치될 터인데, 그 밖에 학생들이 거론한 대다수의
것들은 십중팔구 중심부 바깥쪽에서 변두리에 걸쳐 위치하게 마련이
지요. 「열혈강호」나 「투캅스」 같은 작품들은 중심에서 한참 떨어진 변

방 한 귀퉁이에 자리를 잡을 겁니다.

이제 나는 대중예술의 일반화를 시도합니다. 그 일반화에 따르면, 대중예술이란 문화 권력을 갖고 있는 누군가에 의해 예술 동네의 변두리로 밀려난 예술입니다. 사실 고흐의 그림이나 조정래의 소설을 많은 사람들이 좋아한다고 대중예술이라 부를 필요는 없어요. 그냥 예술이라 해도 충분하지요. 그들의 작품은 문화 권력도 공식적으로 인정하고 있는 작품들이니까요. 반면에 「천일동안」이나 「슬램덩크」는 대중예술입니다. 이런 작품들은 앞으로도 한 동안 문화 권력의 회의록에 '학생들에게 추천할만한' 작품 목록에 포함될 가능성이 별로 없습니다. 따라서 예술 동네의 변두리에 위치하고 있는 예술로서 대중예술이라는 의식은 예술 동네의 지형도를 공식적으로 결정해 버리는 문화 권력에 대한 저항의 싹을 내포하고 있습니다.

물론 대중예술 동네 안에서도 중심과 주변의 지형도가 그려질 수 있습니다. 문화 권력의 영향력이 워낙 광범위해서 그 잣대가 어느 결엔가 대중예술 동네 안으로도 스며들어오는 것입니다. 왠지 재즈가 트로트보다 더 고상한 것 같고, 비닐로 포장한 서점 만화가 스포츠 신문 만화보다 더 예술적일 것 같은 관념 말이지요. 언젠가 학교에서 대중음악이나 만화가 정규 수업이 되는 날을 생각해보면 수업 커리큘럼이나 교과서의 형태가 상당 부분 전통적인 예술의 교과서와 닮아 있을 것임에는 틀림이 없습니다. 그러니 우리가 항상 깨어 있을 수밖에는 다른 방법이 없네요. 나는 예술에 관한 한 우리 모두가 옳다고 생각합니다. 우리 저마다의 판단을 대신할 다른 누군가의 권력은 필요하지 않습니다. 현실에서 권력으로 작용하면 그것은 가령 음악이나 만화와 관련된 정치나 아니면 경제의 영역이지요. 그러나 예술은 아닙니다.

3 문화 권력

솔직히 문화 권력의 실체에 대해 사전적 정의를 요구하면 대답하기 곤란합니다. 누가 어떻게 해서 예술원 회원으로 선출되는지, 중요한 공모전이나 콩쿠르의 심사위원이 되는지, 교과서 편찬위원이 되는지, 문화관광부나 교육부의 관리가 되는지, 문화예술위원회 위원이 되는지, 학교의 선생이 되는지, 예술사의 석학으로 인정받는지, 영향력 있는 예술비평가가 되는지 나 자신도 학교에 몸을 담고 있지만 솔직히 애매모호한 점이 한둘이 아니거든요. 일단 편하게 생각하고 들어가면 어떨까요? 그냥 우리나라의 학교 교실에서 가르칠만한 문화인지 그렇지 않은지를 결정하는 권력 정도? 그냥 우리 모두가 현실의 경험에서 알게 모르게, 어딘가 좀 억울하지만 그래도 일단 인정하고 넘어가는, 나보다 문화에 대해 더 잘 알고 있는 것처럼 보이는 일상의 권력 정도?

톰 울프는 그의 책 『현대 미술의 상실』에서 미술에서의 문화 권력을 '뚜 르몽드tout le monde'라고 불렀습니다. 원래대로라면 온 세상 사람들을 의미하는 말이겠지만 그런 뜻이 아니라 마치 온 세상 사람들을 대변하기라도 하는 포즈를 취하는 만 명 안팎의 극소수의 사람들로 이루어진 문화 권력을 의미합니다. 「르몽드」라는 권위 있는 프랑스의 언론과, 상류 사회를 의미하는 '레보몽드les beaux mondes'가 결합된 뉘앙스라고나 할까요? 그의 말을 직접 들어보지요.

1950년대에 사회학자들은 지역 사회 내의 주요한 인물들이 매일 움직이는 궤적을 지도 위에 표시하는 소시오그램sociogram을 완벽하게 만들려고 노력했다. 지역 사회의 지도자 A는 청색선, B는 적색선, C는 녹색선,

관리 Y는 갈색 점선 등으로 표현하면 여기저기서 얽히고 흩어진 선들은 마치 소니 회사의 반도체 배전반처럼 어지러운 궤적을 그렸다. 만약 이러한 소시오그램을 그려 미술의 세계를 해부하면 우리는 이 세계가 (미술가들을 제외하고)로마에 750명, 밀라노에 500명, 파리에 1,750명, 런던에 1,250명, 베를린, 뮌헨, 뒤셀도르프에 2,000명, 뉴욕에 3,000명, 나머지 세계에 흩어져 있는 1,000명 가량의 쿨투라티(culturati : culturatus, 문화 권력)로 구성되어 있다는 사실을 알 수 있을 것이다. 8개 도시의 레보몽드에 한정된 1만 명가량의 사람들 ─ 마을 인구에 불과한! ─ 이것이 미술의 세계인 것이다.

스웨덴의 오케 에를란손이란 이가 편집한 『문학에서 취향권력자 Litterära Smakdomare』란 책이 있습니다. 이 책에는 영국, 미국, 프랑스, 독일, 이태리, 스페인, 덴마크, 러시아 등에서 문학에 영향력을 행사하는 유력한 신문이나 잡지 또는 방송 프로그램들이 소개되어 있지요. 예를 들어 영국의 「타임스 문예 부록」이나 미국의 「뉴욕 타임스 북 리뷰」 또는 프랑스의 「르 누벨 옵세르바퇴르」나 독일의 「프랑크푸르터 알게마이네 차이퉁」과 같은 소위 권위 있는 신문, 잡지들입니다. 프랑스의 「아포스트로프」 같은 TV 프로그램도 포함되어 있습니다. 이런 신문이나 잡지 또는 방송 프로그램들이 문화 권력의 한 부분입니다.

오케가 편집한 이런 성격의 책들은 설령 문화 권력에 비판적인 부분을 포함하고 있다 하더라도 실제적으로는 이런 책의 존재 자체가 문화 권력의 재생산에 크게 기여하지요. 흥미 있는 것은 대중예술에서 문화 권력의 존재입니다. 미술의 케네스 클라크, 연극의 조지 버나드 쇼, 문학의 프랭크 리비스, 음악의 에두아르트 한슬릭과 같은 예술 비평에

권위 있는 거물들의 존재는 대중예술에서 그 기반을 확보하기가 쉽지 않거든요. 물론 「아메리칸 아이돌」의 심사위원들이나 그밖에 영화 잡지나 음악 잡지에서 별을 매기는 존재들의 실질적 권력은 대단하지만, 대중예술의 향유에 내포되어 있는 개인적 성격이 권력집중 현상을 억제하는 것으로 보입니다. 대체적으로 대중 예술에서는 비평의 거물도 결국은 그저 한 개인의 의견이 될 뿐이니까요.

4 예술주관주의

1987년에 요아킴 융이 독일어로 쓴 책인데 「주관주의 미학Subjektive Ästhetik」이란 책을 펴냅니다. 그 책을 펴내고 난 직후 그의 강연을 들은 적이 있습니다. 그 강연에서 그는 쇼펜하우어 같은 철학자의 미적 판단이나 이를테면 아이돌 그룹의 콘서트에서 열광하는 10대 청소년의 미적 판단이나 저마다의 주관적인 취향임에는 다름이 없다는 주장을 합니다. 요아킴 융은 이러한 자신의 주장을 비평 전반으로 확대하지요. 그의 주장에 따르면 대략 1700년 경 비평가라는 직업이 등장한 이래 이제는 우리 주위에 비평은 당연한 일로서 받아들여지지만, 소위 직업적인 비평가가 아무리 굉장한 지식과 견문을 과시한다 하더라도 결국 판단의 순간에 그의 비평은 그저 한 개인의 취향에 머물 수밖에 없는 한계가 있다는 겁니다.

나에게 그의 주장은 너무 당연합니다. 단지 내가 현실에서 그러한 주관주의적 입장을 철저하게 실행하지 못하고 있을 뿐이지요. 문득 정신을 차려보면 나 자신이 문화 권력이 되어 어느 결엔가 나의 판단을

남의 판단 위에 놓곤 합니다. 그러나 세상은 그렇지가 않습니다. 우선 비평가들은 화를 낼 겁니다. 비평가들에게 항상 화를 내고 있는 예술가들도 화를 낼 겁니다. 미학자들을 포함해서 예술학 전반에 걸쳐 학자들도 화를 낼 겁니다. 왜냐하면 예술은 진리와 밀접한 관련이 있기 때문이며, 이때 진리는 둘이 아니기 때문입니다. 문제는 진리만 둘이 아닌 것이 아니라 우리도 둘이 아니라는 사실인데, 화를 내는 사람들은 진리와 인간을 구별하는 모양새를 취하네요. 그러나 나와 함께 수업했던 대부분의 학생들은 예술 주관주의에 긍정적인 반응을 보입니다. 이제 시대는 그렇게 변해 갑니다.

「드림업」이란 하이틴 영화에서 이렇게 변해가는 시대가 반영됩니다. 미국 고등학교 락밴드 경연대회에서 심사위원들에 의해 우승으로 결정된 팀에 대해 관중들이 동의하지 않아 결국 유튜브를 통해 탈락한 다른 팀의 노래가 온 세상으로 퍼져나간다는 이야기입니다. 물론 펑크 만세를 외치는 이 영화 안에서도 레이먼즈나 패티 스미스, 섹스 피스톨즈, 클래쉬, 데이빗 보위 등과 같은 문화 권력이 전설적이라는 의미에서 전통적인 방식으로 확대, 재생산되고 있지만 말이지요.

5 예술무제한주의와 힘겨루기

위에서 언급한 예술 주관주의자 요아킴 융은 그래도 예술에서 자연과 기술적으로 대량생산 된 제품들은 제외시켜야 한다고 생각하지만, 예술에 관한 한 나의 입장은 아주 분명합니다. 그것은 한마디로 이 세상에 존재하는 무엇이든 예술일 수 있다는 예술무제한주의라 할 수

있어요. 어머님의 김치찌개, 축구에서의 멋진 플레이, 밤하늘에서 쏟아지는 별, 친구의 미소, 자동차나 자전거 등등. 뜻밖에도 예술무제한주의에 대한 학생들의 반응은 호의적입니다.

여기에서 다음 질문이 이어집니다. 근데 왜 문학, 음악, 미술, 연극, 무용, 영화, 사진 등만을 백과사전에서는 예술이라 하지요? 학생들의 얼굴에 곤혹스런 표정이 떠오릅니다. 물론 나는 대답이 준비되어 있습니다. 그 이유는 그것들이 힘겨루기에서 이긴 것들이기 때문이지요. 좀 더 백과사전적인 대답을 기다리던 학생들에게는 의외의 대답일 겁니다.

예술무제한주의의 입장에서 보면 요리도 미술 못지않게 예술일 수 있으나 미술이 요리보다 더 힘이 세서 예술일 뿐입니다. 웅변도 멋진 예술이고, 꽃꽂이도 그렇고, 조경도 그렇고, 광고도 그렇고, 술도 그렇고, 백화점 직원의 미소도 그렇지요. 한마디로 힘을 키우면 무엇이든 예술일 수 있습니다. 엉뚱한 이야기 같지만 사실이 그러네요. 실제로 미술이 예술이 된 것은 레오나르도 다빈치 같은 사람이 알통을 키워서 힘으로 밀어붙였기 때문이거든요.

레오나르도 다빈치는 여러 면에서 특출한 재능을 가진 사람이었지요. 그의 작업들은 지금도 우리의 경탄을 자아냅니다. 그런데 후세 사람들이 편집한 그의 「회화론Trattats della Pittura」은 지금 보면 좀 우습기까지 합니다. 한마디로 이 글은 회화야말로 모든 예술의 꽃이라는 주장을 담고 있는데, 아무리 레오나르도 다빈치가 천재라 해도 이런 주장을 설득력 있게 전개할 수는 없겠지요. 그의 논리는 이를테면 사랑하는 사람을 시로 읊어 간직하겠는가, 그림을 그려 간직하겠는가에서 회화의 우월성을 유추하는 방식으로 되어 있습니다. 하지만 그의 시대를

생각해보면 레오나르도 다빈치이기 때문에 시도할 수 있었던 작업이기도 했습니다. 1500년대면 회화는 아직 그림쟁이의 먹고 살기 위한 기술이었어요. 그런데 레오나르도 다빈치는 라틴어 학습과 관련되어 어느 정도 존경을 받던 문학보다도 회화의 우월성을 강조하는 대담성을 보인 겁니다. 그의 대담성에는 회화에 대한 사랑과 자신이 사랑하는 대상이 무시당할 때 나타나는 특유의 진정성이 있으며, 그 점에서 용서받을 수는 있지만 그래도 이런 방식의 힘겨루기는 예술이라는 개념에 적절치 않지요.

실제로 17세기가 저물 때까지 예술과 기술, 예술가와 장인의 구분은 희미했습니다. 그때까지만 해도 지금 우리가 일반적으로 예술로 이해하는 것들보다는 라틴어 문법이 더 문화적으로 품위가 있는 기술이었습니다. 그러다가 18세기에 이르러서야 시, 음악, 회화, 조각, 무용 등을 하나의 범주로 묶는 근대적인 의미의 예술이라는 개념이 등장하지요. 그때만 해도 웅변이나 조경까지도 근대적인 의미로 하자면 예술인 셈이었습니다. 그러나 점차 연극이나 건축 등에 힘겨루기에서 밀리게 됩니다. 지금 세상의 어느 예술대학에도 웅변학과는 없지 않나요. 이런 식으로 20세기 초에 영화가 제7의 예술로 힘겨루기에 끼어들더니, 60년대에는 만화가 제9의 예술로 다시 힘겨루기에 합류합니다. 이제 21세기에 들어서서 혹시 게임이 제10의 예술로 힘을 겨루자고 도전장을 내밀지는 않을까요? 어리둥절해 있던 학생들의 얼굴이 여기에서 밝아집니다. 그동안 안팎에서 폐인으로 무시당해온 게임이 스스로 힘만 키운다면 예술일 수 있다구?!

6 예술무정부주의와 북극성

일단 나의 개념사적 지식이 학생들에게 어느 정도 설득력을 행사하는 것 같긴 하지만, 사실 '힘겨루기'란 모호한 표현입니다. 이 지점에서 나는 학생들에게 스스로를 '예술무정부주의자'라고 선언합니다. 무정부주의라니? 원래는 '예술무제한주의자' 정도로 한 걸음 뒤로 빠지곤 했는데, 이제는 입장을 분명히 밝힙니다. 무정부주의. 이것은 자칫 파괴와 혼돈의 뉘앙스를 풍기는 심각한 발언이 아닌가요?

예술무제한주의나 예술무정부주의는 극단적인 형태의 예술 주관주의라 할 수 있습니다. 예술에 관한 한 우리 모두가 옳다는 예술무정부주의의 극단적인 경우까지는 아니라도 예술주관주의는 예술, 비평 또는 미학의 역사에서 언제나 중요한 의미 영역이었지요. 표면적으로 예술이나 비평 또는 미학이 일종의 계율처럼 객관적인 판단의 잣대를 믿고 따르는 것처럼 보일 때에도 그 판단의 주관적인 측면은 언제나 그림자처럼 존재해 왔습니다. 이런 맥락에서 예술의 역사는 곧 예술주관주의의 역사이기도 합니다. 예술비평의 역사 또한 예술주관주의의 역사이며, 미학의 역사도 예술주관주의의 역사인 겁니다.

예술주관주의에는 어느 정도 동의해도 예술무정부주의라는 표현은 좀 과격하다고 생각하는 사람들이 많을 것임에는 틀림이 없습니다. 확실히 예술에 관한 한 우리 모두가 옳다는 생각은 지금까지의 기준으로 보면 좀 극단적인 데가 있지요. 예술무정부주의와 관련해 내가 접한 유일한 경우가 1990년대 중반에 우리나라에서 나온 '문화죽이기'란 부제가 붙어 있던 「오늘 예감」이란 계간지였습니다. 한정수라는 젊은 사람이 편집장이었는데 1996년 '가을호'를 보면 이람이 쓴 「아름다움

에 관한 아나키적 단상들」이라든지, 한정수가 쓴 「이런 젠장, 나는 아나키스트가 아니다」 같은 제목들이 있습니다. 그럼 여기서 한정수의 글 한 부분을 옮겨볼까요.

사실, 아나키라는 용어는 충분히 매력적이지만 부담스럽다. 쁘루동-끄로뽀뜨낀-바꾸닌-가드윈-쉬티르너-굿먼-노지크 없이 그것이 과연 경쾌하게 논의될 수 있을지 스스로조차 의문이다. 그럼에도 불구하고 나는 그들의 몽환적 비전과 정치 과잉, 철없는 논쟁 따위들에 별 관심이 없다. 나는 '아나키즘'을 신봉하는 것이 아닌, 그저 게으르고 무연한 일개 '아나키스트'이기 때문이다. 나는 공리성이 귀찮고 계몽주의도 신물난다. 이 따위 좆같은 국가와 골목대장 연하는 대통령이 싫고, 도무지 꿈꿀 줄도 모르는 운동권이 지겹고, 목 두꺼운 계몽주의자들도 짜증난다. 근대성? 거 미친 척하고 그냥 건너뛰면 안 되나? 조직적이고 거대한 것, 이론적이고 합리적인 것, 그냥 개 주면 안 되나? 누가 나에게 묻는다. 도대체 뭐하는 작자냐. 그거 비겁한 냉소주의잖아. 웬 걸, 나는 아나키스트야. 적어도 내가 생각하기로는, 아나키스트란 이렇게 뻔뻔하고 대책 없는 변명 혹은 위악을 상비하고 있을 때만이 가장 아나키적이다.

물론 예술에 관한 한 모두가 옳다는 의미에서 예술무정부주의에 한정수가 동의하지 않을 것은 분명합니다. 그렇지만 대중예술에 접근하는 방식이 유연하고 무엇보다도 예술과 관련된 모든 담론의 중심에 자신의 체험을 놓는다는 점에서 나에게 한정수는 자신의 방식으로 예술무정부주의자임에 틀림이 없습니다.

한정수의 글에서도 어김없이 느껴지지만 예술무정부주의가 혼돈

을 내포하고 있음은 분명합니다. 그리고 우리가 저마다의 개인이 모여 사는 사회를 받아들인다면 예술이 아닌 다른 영역에서 혼돈은 자칫 치명적일 수 있지요. 예를 들어, 빨간불일 때 사람들이 저마다 막 가기 시작한다면, 이것은 자신만이 아니라 타인의 생명까지도 관계되는 문제입니다. 그러나 예술에서 혼돈은 신나는 일입니다. 혼돈일수록 좋습니다. 이렇게 일상의 거의 모든 영역에서 약속에 따른 질서가 필요한 순간, 예술 무정부주의는 빛을 발합니다. 예술에 대해 모두가 다 다른 생각을 하는 순간, 세상의 모든 문제들이 해결되지는 않겠지만, 세상은 그만큼 조금 더 살만해지지는 않을까, 나는 생각합니다. 만일 우리가 서로의 다름을 껴안을 수만 있다면 말이지요. 이것이 예술을 포함하는 문화라는 말의 올바른 쓰임새라고 나는 생각합니다.

예술 무정부주의가 거론될 때 학생들이 느끼는 당혹감은 상당 부분 '미술'이나 '음악', 또는 '광고'나 '요리'라는 말과 함께 '예술'이라는 말이 있다는 데에 기인합니다. 이것은 마치 인간, 코끼리, 호랑이, 토끼, 고래 등을 포유류라 할 때 그 사이에 뭔가 공통되는 특질 — 파충류와는 구별되는 — 이 있는 것처럼, 예술과 비예술도 그렇게 구별되지 않을까 하는 전제를 상정하게 만들지요. 일반적으로 '예술'이라는 말은 문학, 음악, 미술, 연극, 무용, 영화, 건축 등 이런 저런 것들을 묶는데 쓰입니다. 사실 '문학'이나 '미술'이라는 말로 충분하지만, 그래도 우리는 그런 것들을 '예술'이라는 말로 다시 묶습니다. 예술무제한주의자이자 예술무정부주의자의 입장에서 '예술'은 '사랑'이라는 말처럼 해서 기쁘고 들어서 기쁜, 전 방위로 열려 있고 철저하게 주관적인 말이지만, 그래도 현실에서 우리는 예술대학들을 갖고 있습니다.

앞에서도 언급했던 것처럼 근대적인 의미의 예술이란 개념은 18세

기경, 그것도 서구 몇몇 나라들에 살았던 몇몇 사람들의 산물일 뿐입니다. 중요한 것은 지금 우리에게 '예술'이란 말이 필요한가라는 질문입니다. 물론 나에게는 예술이라는 말이 필요합니다. 그러나 현재 예술대학을 정당화 하는 것이 그 이유는 아닙니다. 왜냐하면 나에게 '예술'이라는 말은 '포유류'라는 말과 같은 방식으로 존재하는 말이 아니기 때문이지요. 나에게 '예술'이라는 말은 차라리 '사랑'이라거나 '자유', '진리', '정의' 등과 같은 말들처럼, 무언가를 향해 최선을 다하려는 우리의 자세를 분명히 하기 위해 존재하는 말입니다. 그러니까 힘겨루기란 사실 틀린 말입니다. 그냥 저마다 자신의 사랑을 찾아, 자신의 진리를 찾아, 그렇게 하늘에 떠있는 북극성을 따라가면 됩니다. 그러나 자신의 사랑이 남에게 변태라고, 또는 자신의 진리가 남에게 이단이라고 무시당해본 적이 있는지요. 이렇게 세상은 우리를 힘겨루기로 몰아갑니다.

이 지점에서 내 득의의 비유인 '북극성'이라는 표현이 나옵니다. 예술은 북극성과 같습니다. 북반구 어느 지점에서 출발해도 우리는 북극에 도달하지요. 그 북극 위에서 비스듬히 빛나고 있는 별, 그것이 바로 북극성입니다. 다른 사람들의 출발점에 대해 왈가왈부할 필요는 없습니다. 좀 더 중요한 것은 저마다의 북극성입니다. 아무래도 북극성의 예를 몇 개 드는 것이 효과적일 것 같아 나는 「사운드 오브 뮤직」이란 영화를 일곱 번 봤다고 하면서 은근히 줄리 앤드류스 '님'을 강조하고, 미야자키 하야오라는 일본 애니메이션 감독의 「이웃집 도토로」라거나, 허진호 감독의 「8월의 크리스마스」와 함께 심은하 '님'을 극찬하고, 일본 만화가 우스타 쿄스케의 「멋지다! 마사루」라는 만화를 언급하며 조심스럽게 학생들의 눈치를 살핍니다. 그밖에 「네 멋대로 해라」와

같은 TV 드라마나 전지현 '님'의 무슨 프린터 광고, 마이클 조던의 '페이드 어웨이 슛' 등을 거론한 다음, 나는 학생들에게 자신의 북극성을 떠어보라고 주문합니다. 강의실 여기저기에서 북극성이 떠오르기 시작합니다. 만화에서, 힙합에서, 판타지에서, 게임에서 등등. 이것이 예술무정부주의입니다. 그리고 혼돈이라면 혼돈이지만, 이 혼돈은 혼돈일수록 살맛나는 혼돈입니다. 우리가 서로서로의 북극성에 마음을 열고 귀를 기울일 준비만 되어 있다면 말입니다.

나는 학생들에게 묻습니다. 혹시 서태지와 아이들의 이름으로 동방신기를 내려누르려 한 적은 없는가. 아니면 동방신기의 이름으로 빅뱅을, 빅뱅의 이름으로 슈퍼 주니어를 등등. 그러면서 나 스스로 얼굴이 붉어집니다. 나 자신 그 비슷한 경우들이 많기 때문이지요. 2007년에 개봉된 「복면 달호」도 바로 이런 이야기를 다루는 영화입니다. 락커를 꿈꾸던 아이가 트롯을 부르게 되면서 그것이 부끄러워 가면을 쓰는 사정이 이 영화의 배경을 이룹니다. 어쨌든 모든 이의 북극성에 대한 열린 자세가 중요합니다. 그리고 나는 상당수의 학생들이 다른 이들의 북극성에 대해 이러한 자세로 강의에 참여하는 것을 느낍니다.

나는 학생들에게 종이를 한 장씩 나누어주면서 떠오르는 대로 자신의 북극성을 적어보라고 합니다. 물론 '북극성'이란 말도 '힘겨루기' 못지않게 모호한 표현입니다. 내 표현들은 대체로 그렇게 모호한데도 나는 반성할 줄을 모릅니다. 선생이 하라면 해야만 하는 학생들만 힘들지요. 그러나 그렇게 모호한 선생의 주문에 학생들은 놀랍게 다양하면서도, 구체적인 예들로 대답하네요.

홍콩 느와르의 경우 유덕화와 오천련이 주연한 「천장지구」를 스물일곱 번 본 학생이 있고, 주윤발의 「영웅본색」을 서른 번 이상 본 학생

도 있으며, 유덕화, 장만옥의 「열혈남아」에서 장만옥의 마지막 클로즈
업된 얼굴 표정을 이야기하는 학생도 있었습니다. "나 남은 삶을 어떻
게 살아야 하나?" 우리나라 신무협 작가 좌백의 「생사박」이라는 무협
소설을 '강추'하는 학생도 있으며, 일본의 소설가 다나카 요시키의 「은
하영웅전설」이나 샬롯 브론테의 소설 『제인 에어』를 열 번도 넘게 읽
은 학생들도 있습니다. 대중음악과 관련해서 위시본 애쉬의 「There's
the Rub」이라는 앨범에 대해 이렇게 쓴 학생도 있습니다.

"이 앨범에 들어 있는 「Persephone」란 곡은 참으로 아름다운 곡입
니다. 마치 감동적인 대상을 접했을 때의 뭉클한 그 무엇이 속에서 확
퍼져 어떻게 해야 좋을지 모를 '감정의 무정부 상태'를 만들어 버리는
작품입니다. 서서히 떨어대며 결코 감정적으로 흐르지 않는 차분한 비
브라토, 그리고 감미로운 톤이 일품입니다."

헐리웃 영화 「프리스트」에 대한 글도 소개할까요.

"나는 영화를 본 후 바로 일어설 수 없었습니다. 뭔지 모르게 남는
여운과 감동. 무언가 나를 자극하는 것 같았지만 그게 무엇인지는 알
수 없었습니다. 영화를 보고 극장을 나온 직후 난 아무 말도 할 수 없었
습니다. 한참 후에 얘기했습니다. '멋있었다'……"

이 만화는 몇 년 후 미국 시장을 파고드는 데 성공하지요. 「별빛 속
에」라는 만화를 그린 강경옥이라는 만화가 정말 천재라고 입에 침이
마르게 주장하는 학생이 있고, 다음 시간에 기타리스트 팻 메스니의 연
주 음악 「Last Train Home」 공연 장면을 비디오로 제출하겠다고 제안
한 학생도 있었습니다.

7 만남으로서 예술과 나누고 싶은 마음

자신에게 뜬 북극성을 남과 함께 나누고 싶은 마음은 인간에게 보편적으로 보이는 모습인데, 그러기 위해서는 사실 같이 보고 들어야 합니다. 실제로 많은 학생들이 위에서 언급한 한 학생이 가져온 공연 비디오에서 줄무늬 티를 입고 자신의 연주에 빠져드는 팻 메스니와 그의 그룹 위에 떠있는 북극성을 보았지요.

라디오헤드의 「Nice Dream」을 예술로 적극 추천한 한 학생의 쪽지 글을 볼까요. 그 학생의 글을 그대로 옮깁니다.

"그 경험은 전율이었고, 북받쳐 오름이었으며, 순간 라디오헤드라는 밴드(특히 리드 싱어인 톰 요크)는 나에게 신적인 존재로 떠올랐고, 그 곡은 나의 22년 생애 동안에 느꼈던 모든 카타르시스를 합쳐도 모자랄 만큼의 감동을 주었습니다."

그런데 그 학생의 쪽지 글 여백에 내가 쓴 글이 남아 있네요. 그것은 거친 글씨로 "이 페이퍼를 보는 거의 동시에 「Nice Dream」을 듣다! 경계와 계기의 문제"라고 쓴 글이었습니다. 라디오헤드의 「Nice Dream」에 대한 그 학생의 반응이 내게 옮겨져 만남의 계기에 대한 생각을 해보게 된 시점이었지요. 예술에 대한 그 학생의 결론은 다음과 같았습니다.

"그 대상을 창조해낸 '그 사람'의 마음이 내 마음과 일치된다고 느낄 때, 내가 이럴 수도 있구나 하는 놀라움을 느끼게 하는 것. 그것이 진정한 '예술'이 아닐까."

이런 느낌의 만남이 톰 요크와 그 학생뿐만 아니라 그 학생과 나 사이에도 가능하다는 것. 나는 이것을 만남의 연결 고리라 부릅니다.

만남의 연결 고리하면 다카하시 츠토무가 그린 일본 만화 「지뢰진」 전 19권인가를 꾸려갖고 온 학생도 생각납니다. 그 학생이 본 북극성을 나도 보았고, 지금도 나는 기회만 되면 학생들에게 그 만화를 이야기합니다. 이렇게 북극성은 전염성이지요. 어떤 학생은 유키 카오리의 「백작 카인」이라는 만화를 예로 들면서, "모두에게 너무도 권하고 싶은 만화책이다. 그래서 우리 과 사람들한테 돌려가며 빌려주기도 했었다"라고 쓰기도 했습니다. 누군가에게 뜬 북극성을 다른 많은 이들도 함께 나누는 모습을 보는 일은 북극성의 전염성을 확인하는 경험입니다. 학생들이 적어 낸 북극성 대부분이 그렇다고 말하기는 어려워도 그 중 많은 것들이 자신의 잠재력을 확인한 1등급 북극성들입니다.

위에서 예로 들은 것들뿐만 아니라 학생들이 적어낸 그 많은 북극성들 전부는 그야말로 빙산의 일각입니다. 엄밀하게 말해 이 지구상에 존재하는 모든 인간들이 자신의 북극성을 예술이라 칭할 수 있는 권리가 있습니다. 그러니까 "김수정의 「천상천하」는 잊혀진 걸작이고, 「홍실이」는 다시 보고 싶은 주옥같은 불후의 명작"이라고 주장하는 학생은 설령 본인이 그 작품들을 기억하는 유일한 사람일지라도 스스로 정당합니다. 물론 나 자신도 '한국 영화가 별 수 있겠어' 하며 본 영화 「편지」에서 남자 주인공의 연기는 이루 말로 할 수 없이 훌륭했으며……" 운운하는 학생과 심정적으로 동의하기가 어려운 것도 사실입니다. 그러나 그것은 서로의 입맛이 다른 탓이지요. 다시 돌이켜 생각하면, 「편지」에서 박신양의 연기는 이루 말할 수 없이 훌륭했을 수도 있겠네요.

학생들이 적어낸 대부분의 북극성들은 우리가 보통 대중예술이라 부르는 것들입니다. 학생들 중에 예술대학에 적을 두거나 평소 예술에

관심이 많은 학생들이 적어낸 북극성 중에는 고려의 불화[佛畵]나 리하르트 슈트라우스의 음악 「짜라투스트라는 이렇게 말하였다」, 폴 오스터의 소설들, 극작가 사무엘 베케트의 부조리 연극 「고도를 기다리며」, 또는 테오도로스 앙겔로풀로스 감독의 영화 「율리시스의 시선」같이 우리가 보통 고급예술이라 부르는 것들도 있습니다.

신경숙의 「멀리, 끝없는 길 위에」를 떠올리며 '목 놓아 한참을 울고 난 후에 찾아드는 무서운 침묵과 그 침묵 속을 뚫고 간간이 들리는 헛 딸꾹질 소리와도 같은 소설'이라는 식으로 평론가적인 문장을 구사하는 학생도 있는데, 이 소설이나 또는 몇몇 학생들의 추천을 받은, 같은 작가의 「깊은 숨을 쉴 때마다」 같은 소설은 고급 문학, 또는 본격 문학이라 할 수 있지요. 이 점은 이 작품들이 받은 문학상이라든지, 그 밖의 비평적인 관심으로도 드러납니다.

반면에 같은 작가의 『깊은 슬픔』이나 「풍금이 있던 자리」는 차라리 대중문학에 가깝겠네요. 이 소설들을 북극성으로 꼽은 학생들이 여럿 있었지만, 그 비평적 성과는 좋게 말해 무관심에 가깝습니다. 같은 작가라도, 제목에 들어 있는 '깊은'과는 상관없이, 이런 고급과 대중의 구분은 어디에서 비롯하는 것일까요.

앞에서도 얘기했지만 나의 개인적인 경험으로 보면 대략 95학번을 경계로 학생들은 고급예술과 대중예술의 구분 같은 인위적인 편 가르기에 노골적인 거부감을 보입니다. 북극성이 예술이라면 그것으로 충분하지, 왜 또 고급이니 대중이니 구분하느냐는 겁니다. 이것이 대다수 학생들의 입장이고, 나 또한 그 입장에 동감입니다. 그러나 강의실 밖 현실은 여전히 다르지요. 이제 21세기에 이르러 많이 달라지지 않았는가 생각할 수도 있지만, 앞에서도 이야기한 것처럼 아직도 초·중·고등

학교와 대학교 교실에서, 특히 예술 관련 과목 선생님들이 추천하는 예술과 학교 밖에서 학생들이 좋아하는 예술과는 — 신경숙의 경우에서도 분명한 것처럼 — 상당한 차이가 있습니다.

8 품끼의 예술과 뽕끼의 예술

여기에는 물론 애매하기는 해도 이유가 있습니다. 나는 그 이유를 아주 단순화 시켜 현상학적인 구분을 하곤 합니다. 여기에서 '현상학적' 이란 표현은 가령 '힘'이나 '기운' 같은 용어를 물리적 세계뿐만 아니라, 문화적인 현상에도 적용시켜 보겠다는 철학적인 입장을 말하지요. 물리적 세계에서 이 힘은 수치로 환원할 수 있지만, 문화적 현상에서 어떤 기운은 느끼는 본인에게는 분명하지만 객관적인 수치로 환원할 수는 없습니다.

이런 맥락에서 나는 학교에서 선생님들이 좋아하는 예술에서 뿜어 나오는 기운 중에 특히 선생님들이 부각시키고 싶은 기운을 '품위의 기운', 또는 줄여서 '품끼'라고 부르고, 그렇지 않은 기운을 '뽕의 기운', 또는 줄여서 '뽕끼'라 부릅니다. 그러니까 현상학적으로 이야기해서 고급예술은 품위의 기운을 대표하고, 대중예술은 뽕의 기운을 대표합니다. 니체가 쓴 『짜라투스트라는 이렇게 말하였다』를 예로 들자면, 깊은 밤 이 책을 손에 쥐고 삼매경에 빠져 있는 학생의 모습은 품끼이고, 이 책을 들고 좀 읽어보려 하다가 "자라! 투스트라는 이렇게 말하였다"라고 외치고 자버리는 학생은 뽕끼인 셈입니다.

대중예술을 뽕의 기운으로 정의하려는 나의 시도에 많은 학생들이

얼핏 당황한 듯하면서도 호의적으로 반응합니다. 일단 어감이 재미있는 것입니다. 뽕의 기운으로 학생들이 연상하곤 하는 것은 히로뽕이지요. 그러나 히로뽕은 생리적 중독성이 강한 약물로서, 정신적으로는 생명이 아니라 죽음입니다. 그보다는 '뽕 간다'는 의미의 뽕과, 방구 '뽀옹'의 뽕이 결합된 모습으로 보는 것이 좋겠네요. 문화적으로 힘겨루기에서 밀려 있지만, 그럼에도 우리를 사로잡는 매력을 행사하는 예술이라는 뜻입니다.

앞에서도 '힘겨루기'란 표현을 썼는데, 예술과 비예술을 구분하는 것이 힘겨루기의 결과라면, 일단 기술과 구분되어 예술로 인정받은 것들 중에도 다시 2차적 힘겨루기가 있습니다. 그래서 문학에도 대중문학이 있고, 음악에도 대중음악이 있는 거지요. 한마디로, 대중예술은 문화적으로 힘겨루기에서 밀린 북극성들이며, 무엇보다도 뽕의 기운을 뿜어내는 북극성입니다.

여기에서 나는 '문화적으로' 힘겨루기에서 밀림을 강조합니다. 뭐, 벌써부터 상식적인 이야기지만, '상업적'인 잣대로 보면 대중예술은 힘겨루기에서 밀린 예술이 아니라 고급예술을 힘으로 밀어붙이고 있는 예술이니까요.

대중예술에 대한 나의 접근은 다른 모든 경우들처럼 혼돈스럽습니다. 그러나 내 의도는 대중예술에 대한 백과사전식의 깔끔한 정의가 아니지요. 고급예술이 엘리트의 예술이고, 대중예술이 대중의 예술이라면, 여기에서 엘리트는 누구이고 대중이 누구인지가 영 명확하지 않습니다. 내가 아는 많은 문화적 엘리트들도 술 한 잔 들어가면 대중가요를 부르거든요.

대중을 양적인 개념으로 이해하기도 어렵습니다. 얼마나 많은 사

람이 좋아해야 대중예술인가요. 베토벤의 피아노 소나타 8번 「비창」을 꽤 많은 사람들이 좋아하지만, 굳이 그 음악을 대중음악이라 부를 필요는 없습니다. 그냥 음악 또는 북극성이 뜰 경우 예술이라 하면 충분합니다. 왜냐하면 학교에서 품위를 인정받은 음악이기 때문이지요. 반면에 같은 음악을 테크노 버전으로 편곡한 「PUMP용 비창 소나타」가 있습니다. 이것은 대중음악입니다. 왜냐하면 학교에서 뽕으로 무시당하기 때문입니다. 그렇지만 나는 그 음악이 무언가 매력적인 기운을 뿜어낸다고 생각하고 좋아합니다. 한마디로, '학교용' 비창은 품끼가 있고, 'PUMP용' 비창은 뽕끼가 있습니다.

수업에 도움이 될 것 같다고 96년 동아일보 기사를 스크랩해서 제출한 학생이 있습니다. 그 당시 서강대 철학과 교수였던 이정우 선생의 글입니다. 제목은 「대중문화와 고급문화」인데, 한 부분만 인용해 보면 다음과 같습니다.

예컨대 베토벤의 교향곡을 3분짜리 디스코로 편곡해 들려주는 것이 '문화 대중화'가 아니라, '문화 상품화'다. 그것은 고급문화를 대중화하는 것이 아니라 대중이 그에 접근할 수 있는 길을 차단해버리는 것과 같은 것이다.

이 정도만 인용해도 나와 비교해서 이정우 선생이 '품선생'인 것은 분명합니다. '뽕선생'인 나에게 대중예술은 명확한 사전적 정의가 필요한 개념이 아니라 현실의 문화상황에 대한 배낭 여행적 성격을 띤 모호한 의미 영역입니다. 그동안 품위의 이름으로 무시되어 온 뽕의 세계. 희미하게 빛나는 북극성, 그 별빛을 밟으며 삶의 맥락 속에서 적극

적인 체험을 찾아 떠나는 여행에의 권유. 공업화학을 전공한 한 학생의 보고서를 잠깐 인용해 볼까요. 이 보고서에서 대중예술의 의미 영역은 광야에서 부르는 소리처럼 우리를 유혹합니다.

"내게 감동이 되는 것은 완벽함이라기보다는 뭔가 공허하고 부족한 듯하면서도 때론 폭발적인 힘으로 상대방을 매혹시킬 수 있는 것, 고상하기보다는 천박하기까지 한 그런 아름다움……."

그러면서 이 학생은 너바나와 「X-파일」 등을 거론하는군요.

그러나 품끼/뽕끼의 이분법은 학생들에게 여전히 도전입니다. 예를 들어 주성치의 영화가 자신에게는 뽕끼라기보다 차라리 품끼라고 주장하는 학생들이 나옵니다. 그렇다면 판소리 명창의 눈대목에서 품끼보다는 뽕끼가 느껴진다는 학생들도 전혀 뜬금없는 것은 아닙니다. 물론 주성치 영화가 학교에서 좋은 영화로 높이 평가되는 일이 불가능한 것은 아니지만, 상식적으로 별로 있을 법하지 않은 일이긴 하네요. 여기에서 상식이란 말도 애매하긴 하지만, 사실 그렇게 애매한 것들 투성이기 때문에, 그래서 상식이란 말이 필요합니다. 주성치의 영화는 사실 뽕끼 쪽이지만 가끔 우리로 하여금 옷깃을 여미게 하기도 합니다. 나는 그럴 때 북극성이 뜬다고 합니다. 상식적으로, 판소리 명창은 이제 학교에서 품위의 문화로 존경받지요. 역사적으로 판소리 명창이 왕의 칭찬을 받았음과 동시에 문화의 품위를 훼손시키는 광대로 취급받았던 것도 사실이지만, 지금 판소리는 확실히 문화적으로 품위의 기운을 뿜어냅니다.

요즈음 재즈를 느끼한 발음으로 '지아즈'라 부르면서 품끼를 위세해 보려는 사람들도 드물지 않고, 비틀즈를 '비틀즈'라 부르면서 무언가 클래식적인 포즈를 취하는 사람들도 드물지 않습니다. 다 좋은 일

입니다. 확실히 대중예술의 뽕끼에 반응하다 보면 문득 옷깃을 여미게 되는 순간이 있습니다. 뽕끼 속에서 낮든 높든 북극성을 만나게 되는 거지요. 앞에서 거론한 주성치의 영화나 좌백의 소설이나, 마이클 잭슨의 춤이나, 김현식의 노래 등에서 그렇습니다. 그 순간 우리는 자세를 바로 하게 됩니다. 그러나 절대 미리부터 섣불리 품끼로 뽕끼를 감싸려 들지 않았으면 좋겠습니다. 그럴듯한 표정을 지으며 비틀즈를 비틀즈라고 하든지, 재즈를 느끼하게 지아즈라고 하든지, 뭐 이런 식으로 대중예술 안에 또 다른 문화 권력 흉내내기의 달갑지 않은 경향들이 존재합니다.

그러나 여전히 나에게 재즈는 품위보다는 뽕 쪽의 음악입니다. 카페에서 재즈를 부르는 여가수의 대담한 의상에서도 강력한 뽕끼의 포스를 느낍니다. 뽕끼의 포스라면 물론 티나 터너가 있습니다. 나는 학생들에게 티나 터너가 「Proud Mary」를 부르는 공연 비디오를 보여줍니다. 그리고 그녀의 대담한 의상과 튼실한 허벅지가 그녀의 카리스마에서 떼려야 뗄 수 없는 한 부분이라는 나의 생각에 학생들의 동의를 구합니다. 학생들 중에는 셰어의 그물눈 의상이 더 적절한 예일 텐데 하고 생각하는 복학생들도 있습니다.

베토벤과 너바나의 예에도 불구하고 품끼와 뽕끼의 구분은 여전히 애매합니다. 여기에서 나는 앞에서 거론했던 동네 개념을 다시 언급합니다. 대략 1700년경 일련의 기술들이 모여서 예술이라는 동네를 이룹니다. 그런데 겉모양으로는 비슷하지만 영 거주허가를 내주기 싫은 것들을 그 동네의 변두리로 내쫓는데, 이 동네가 대중예술 동네이지요. 그러니까 예술 동네의 중심부는 집값이 비싼 강남의 고급 빌라촌의 품위의 기운이 지배적이고, 변두리는 강북 골목 동네의 뽕의 기운이 지배적

입니다. 예술 동네도 그 안에서 나름대로 구별이 나타나는데, 가령 무라카미 하루키 같은 경우, 설령 예술 동네에 거주 허가를 내주었다 해도 아무래도 주소는 중심가를 벗어난 변두리에 가까운 위치일 것이고, 찰리 파커 같은 경우, 설령 대중예술 동네에 주민등록이 있어도 예술 동네쪽에 가까운 곳에 주거지가 있습니다. 한번은 지도 그리기 숙제를 낸 적도 있는데, 재미있는 보고서들이 많이 나왔어요. 이 동네 개념 역시 애매하기는 마찬가지이지만, 요즘 심심치 않게 이야기되고 있는 예술의 퓨전, 또는 크로스오버를 이야기하기에는 꽤 쓸 만한 구석도 있구요.

예술 동네 지도그리기를 한번 해볼까요? 중심부에는 카라얀, 베를린 필, 백건우, 백남준, 피카소, 제임스 조이스, 사무엘 베케트, 최인훈, 타르코프스키, 피나 바우쉬 등. 중간쯤 되는 곳엔 최인호, 무라카미 하루키, 낸시 랭, 마일스 데이비스, 홍상수 등. 변두리에는 신바람 이박사, 김홍신, 김수현, 심형래, 배용준 등. 작품 이름으로도 해볼 수 있겠고, 어쨌든 이런 시도들은 원칙이 아니라 대충 그렇지 않을까 정도의 제안입니다. 우리가 숨 쉬는 문화적 대기권에서 상식적으로 받아들여질 수 있는 정도의 보편성이면 충분하지요. 이런 식으로 지도를 그리면서 재미를 느낄 수만 있다면 복잡하게 따지지 말고 그냥 그것만으로 통과하면 어떨까요.

9 퓨전 또는 크로스오버에 관해

오페라에서 빅쓰리는 고급예술 동네에서 삽니다. 루치아노 파바로티, 플라시도 도밍고, 호세 카레라스. 모두 다 오페라계에서 내노라

하는 이름들입니다. 그런데 이 친구들이 가끔씩 대중음악을 부릅니다. 비유하자면 품위에서 살다가 잠깐씩 품위와 뽕의 경계에서 만나 놀다 간다고 할 수 있지요. 이런고로 학생들에게 이제 고급과 대중의 구분이 무의미하다고 주장하는 크로스오버의 예가 되어주기도 합니다.

그런데 사실 문제가 있습니다. 우선, 만일 빅쓰리가 대중음악을 부르는 것이 자연스럽다면 송대관, 현철, 설운도, 태진아 같은 우리 트롯 4인방이 트롯의 꺾기 창법으로 오페라 아리아를 부르는 것도 자연스러워야 할 겁니다. 그러나 현실에서는 그렇지가 않지요. 이것은 삼투압 현상에 비유할 수 있습니다. 인터넷 시대인 요즘이 고급에서 대중으로 마음대로 왔다 갔다 할 수 있는 크로스오버의 시대지만, 아직 대중에서 고급 쪽으로는 눈치가 보이니까 말이지요.

또 하나, 빅쓰리가 대중음악을 부를 땐 언제나 득의의 벨칸토 창법이 나옵니다. 벨칸토 창법이 무슨 문제라서가 아니라 그 자세가 문제입니다. 자신들이 부르는 그 대중음악이 아무리 악보상 쉽고 간단하게 보여도, 그 음악들에는 나름대로 깊은 맛과 풍취가 있습니다. 만일 빅쓰리가 우리나라에 와서 트롯 한 곡을 부른다면, 적어도 남대문 시장 뒷골목에서 흘러나오는 젓가락 장단에 귀를 기울임과 동시에 쐬줏잔도 한 잔 정도 기울여봐야 합니다. 그리고 자신들의 기량과 트롯의 기운 양쪽에 다 득이 되는 방식으로 고민을 하고 노래를 불러야겠지요.

이것은 물론 트롯 4인방의 경우도 마찬가지로, 만일 그들이 진정으로 오페라 아리아를 부르고 싶다면 자신들의 창법과 아리아의 기운 양쪽을 모두 살리는 쪽으로 치열한 고민이 요구될 겁니다. 이것이 모든 크로스오버와 퓨전에 깔려 있는 기본이 아닌가요. 굳이 비교하자면, 조수미가 「나 가거든」을 부를 때 그녀는 적어도 창법에 있어서는 크로스

오버와 퓨전의 기본에 충실했던 것으로 보입니다. 크로스오버와 관련해서 메탈리카와 샌프란시스코 심포니와의 협연이나 황병기 선생이 가야금으로 연주하는 요한 파헬벨의 「캐논」을 예로 드는 학생들이 있었지만, 나에게는 그냥 시도에 의미를 두는 정도에서 머무네요.

차라리 크로스오버의 고전적인 예로 나는 파바로티와 제임스 브라운이라는 두 노익장이 한 무대에서 공연하는 모습을 학생들에게 제시합니다. 이 공연은 '파바로티와 친구들'이라는 명칭으로 매년 파바로티가 자신의 고향에서 여는 자선음악회입니다. 그 수익금을 파바로티는 지구상에서 고통 받는 어린이들을 위해 쓰라고 자선단체에 기부하는데, 그 스스로 큰 의미를 두는 공연이고, 초청하는 친구들도 다 성의껏 파바로티의 진심에 응하지요. 파바로티와 제임스 브라운은 그렇게 한 무대에 섰습니다. 서로 엄청 다른 음악 세계를 갖고 있는 두 노익장이 서로의 소리에 귀를 기울이며, 섬세하게 서로의 소리에 자신의 소리를 조율해가는 모습은 정말 보기 좋았어요. 그날 파바로티는 몸이 많이 불편해 보였는데, 노래를 하면서 그의 얼굴에 홍조가 되살아나고 미간에 '짠!' 하는 광채가 번쩍했다는 것 아닙니까. 이렇게 서로의 기운이 서로를 상승시키면서 결국 주위 모두를 그 힘에 동참시키는, 보통 신명이라 부르는 현상. 그래서 모든 문화는 원래 크로스오버이고, 퓨전일 수밖에 없습니다.

사실 파바로티는 노래부르기를 정말 사랑하는 사람입니다. 도밍고도 그렇고, 카레라스도 예외가 아닙니다. 이 세 사람이 처음 로마 월드컵에서 뭉쳤을 때만 해도 그렇게 함께 노래하는 것이 정말 즐거워 보였습니다. 4년 뒤 LA에서도, 그래도 괜찮았습니다. 그런데 다시 4년 후 파리에서 뭉쳤을 때에는 이제 매너리즘과 돈맛에 완전히 맛이 가버린

느낌이었어요. 그 동안 세계를 돌아다니며 엄청난 돈을 벌어들이면서 세 목소리를 한 데 묶는 동기가 더 이상 노래가 아니라 돈이 되어 버린 것이 아닌가 싶었지요.

나는 학생들에게 빅쓰리가 98년 파리 공연에서 부른 「파리의 하늘 아래ᵍᵘ Sous le Ciel de Paris」라는 노래를 비디오로 들려줍니다. 벨칸토의 우렁찬 노래가 끝나고, 파리 시민들은 일어나서 열광을 하지만 그들이 열광하는 것은 사실 빅쓰리가 자신들이 사랑하는 대중음악을 불렀다는 사실, 그 뿐 아닌가요. 이제 빅쓰리는 더 이상 서로의 소리에 귀를 기울이지 않으며, 더 이상 자신들이 부르는 노래의 기운에 몸을 싣지 않으니까요. 사실 조금 일방적으로 느껴질 수도 있는 주장이라, 나는 원래 그 샹송을 부른 줄리엣 그레코의 공연 장면을 학생들이 직접 비교해 보라고 보여줍니다. 평소에 빅쓰리를 좋아하는, 그래서 뭔가 미심쩍어 하던 학생들도 이제 비로소 나의 입장을 이해합니다. 이것이 모든 예술의 핵심에 존재하는 바로 그 '존재감'이란 것이지요. 빅쓰리의 노래에는 존재감이 없었으며, 줄리엣 그레코의 노래에는 존재감이 있었습니다.

10 예술무정부주의의 미학적 기반으로서 존재감과 진정성

여기에서 또 다시 나 스스로 설명하기 어려운 '존재감'이라는 모호한 미학적인 용어가 등장합니다. 미학에서 비슷한 쓰임새로 '진정성'이란 표현도 있는데, 이것도 사실 모호하기는 마찬가지입니다. 김광석이 죽기 얼마 전 「서른 즈음에」를 부르는 모습을 나는 존재감의 예로 들곤 합니다. 우리 앞에 존재하는 일상적인 '세상'이 갑자기 자신의 본

질적인 '세계'로 통하는 빗장을 여는 순간, 우리 마음 어느 곳에선가 느껴지는 존재의 속살이라고나 할까요. 사랑하는 사람의 입가에 난 뾰록지를 통해 갑자기 손에 잡힐 듯이 느껴지는 그 사람의 존재. 여전히 모호합니다. 왜냐하면 여기에서 존재감은 '아는' 존재감이 아니라 '느끼는' 존재감이기 때문입니다.

김광석의 노래를 좋아하는 사람이 김광석의 노래에서 느끼는 존재감은 김광석의 일생에 대해 꼬치꼬치 다 잘 알고 있는 지식과는 별로 상관이 없습니다. 김광석이 좋은 가수인 것은 그런 존재감을 비교적 많은 사람들이 느낄 수 있게 그렇게 노래하기 때문이지요. 김광석의 존재감은 동사무소에 남아 있는 전기적인 김광석의 인생과는 다른, 음반에 남아 있는 노래하는 김광석의 세계입니다.

예술은 세상이 우리에게 행사하는 힘들 중에 멋진 힘들에 대해 이야기하는 우리의 자세라고도 할 수 있습니다. 사실 그 힘을 고급예술이라 부르건 대중예술이라 부르건, 그것은 상관없지요. 무제한적으로 떠오르는 북극성은 고급예술 동네든 대중예술 동네이든, 결국 우리 일상의 모든 영역을 포괄하는 예술이란 동네에서 "헤쳐모여!"하게 될 겁니다. 그러니까 나는 대중예술에 대한 내 강의가 스스로 없어지기 위해 존재하는 강의라고 생각합니다. 그러나 아직은 아니지요. 당분간 '대중예술'이란 말은 그만큼 더 필요할 것이고, 무엇보다도 대중예술과 관련된 뽕의 기운이라는 심상치 않은 영역에 대한 우리의 허심탄회한 이야기의 장이 필요하니까요.

앞에서 나는 예술이 힘겨루기라고 말했었습니다. 이때 '힘'은 문화의 중심과 주변을 결정하는 우리가 보통 '문화계'라든지 '예술계'라고 부르는 어떤 권력 같은 것이었지요. 이 권력이 기술과 예술을 구분

하고, 고급예술과 대중예술을 구분합니다. 이제 나는 말을 다시 조금 바꿔보기로 합니다. 예술은 권력과는 다른 의미에서 '힘' 겨루기입니다. 만일 내가 인도의 구루^{Guru}라면, 나는 신비스러운 표정을 띠고 다채로운 멋진 '힘'들이 저마다 예술이라는 이름을 걸고 사람들에게 매력을 행사하는 신나는 '힘'과 '기운'의 장으로 예술을 설파할 겁니다. 이 다양한 '힘'들을 고급예술이나 대중예술이라는 애매한 용어로 제한할 필요는 없습니다. 나는 학생들에게 '품위의 기운'이나 '뽕의 기운' 따위의 표현도 그 다양성의 문턱을 넘어서는 작은 출발점에 불과하며, 일단 문턱을 넘어서면 언제라도 서슴없이 버려도 좋다고 말합니다.

몇 해 전 연말, 내가 몸담고 있는 학교의 학생들이 워크샵 공연 무대로 안톤 체홉의 「벚꽃 동산」을 올렸습니다. 정말 앙상블이 돋보인 공연이었지요. 그런데 공연은 1부, 2부로 나뉘어진, 좀 긴 공연이었습니다. 공연이 다 끝나고, 나는 공연이 끝난 무대에서 학생들에게 단순한 인사가 아니라 진심으로 최고의 공연이었다고 말 할 수 있게 해줘서 정말 고맙다고 했습니다. 그리고 집으로 달렸습니다. 땀을 뻘뻘 흘리며 달리고, 또 달렸습니다. 그날 밤, TV에서 연속극 「환상의 커플」 마지막 회가 예정되어 있었거든요. 이것이 '힘'입니다. 누구를 이렇게 달리게 할 수 있는 기운을 뿜어내니까요. 그렇게 뛰어가서 본 「환상의 커플」 마지막 회는 좀 싱거웠는데, 그것은 우리나라 드라마의 고질적인 끝내기 기술의 성의 없는 결과라고나 할까요. 그러나 그것은 다른 이야기입니다.

보통 고급예술이라 불리는 작업 중에도 독립이라든지 실험이라는 이름으로 의도적으로 변방을 지향하는 작업들이 있습니다. 때로는 의도적으로 뽕기운을 연출하기도 하는데, 실인즉슨 상당히 지독한 엘리

트주의자이거나, 아니면 정체가 불분명한 경우도 많지요. 가령 옷을 다 벗고 첼로를 연주하거나 아니면 무대에서 똥을 싸거나 등등……. 나는 화가이면서 전시회장에서 거의 옷을 입지 않고 한 판의 해프닝을 벌이는 여러 다양한 퍼포먼스들을 떠올립니다. 한편 별 무리 없이 대중예술인 듯싶은데, 보통 대중예술의 뽕기운보다 더 엉뚱한 뽕기운을 의도적으로 연출하는 경우도 있습니다. 여기에서 나는 황신혜 밴드라는 인디밴드의 노래 한 곡을 학생들과 함께 듣습니다. 그리고 대중음악 평론가 강헌의 평을 소개합니다.

"홍익대 미대 출신의 황신혜 밴드의 「짬뽕」, 「문전박대」, 「맛 좀 볼래」는 서구의 록 영웅을 동경하는 미망의 마지막 한 자락까지 걷어버리는 토착적 통속성이 좌충우돌하는 진정한 아마추어리즘의 실험장이다."

강헌의 '토착적 통속성'이란 표현도 흥미롭지만, 내가 주목하는 것은 '진정한'이란 표현입니다. 어떤 학생의 쪽지 글에는 이런 표현이 있네요.

"나는 위선만큼이나 위악도 싫다."

경우에 따라 고급예술에서 공연히 품위를 구하는 만큼이나, 대중예술에서 억지로 뽕을 구하는 것이 허황하게 느껴질 수 있습니다.

결국 문제는 다시 진정성인데, 이로써 문제는 다시 원점으로 돌아옵니다. 전설처럼, 백남준이 예술은 사기라고 했는데 사기꾼이야말로 진정성의 예술가니까 말이지요. 이제 학생들은 다시 어리둥절한 표정으로 돌아갑니다. 간신히 뭐가 좀 손에 잡히나 싶었는데, 기껏 예술은 사기란 말인가. 나는 어리둥절한 학생들 앞에서 엉뚱하게 토착적 통속성 이야기를 합니다. 나에게 토착적 통속성하면 떠오르는 이야기

가 있는데, 그것은 북극곰과 마늘과 쑥 이야기입니다. 맨날 주구장창 바람만 피는 남편이 하도 미워서 아내가 그 남편을 북극으로 보내버립니다. 몇 달 후 문득 남편이 궁금해진 마음 약한 부인이 북극에 올라가 보았더니 남편은 북극곰에게 마늘과 쑥을 먹이고 있었더란 이야기. 단군신화를 아는 우리나라 사람만이 웃을 수 있는 이야기입니다. 예술이구, 뽕이구, 그냥 웃고 치우자는 이야긴가요.

모든 것을 너무 분명하게 하려 하면 웃기 어렵습니다. 중요한 것은 진정한 척 하면서 사기 치는 사기꾼의 존재야말로 아직 우리의 희망이라는 것. '예술'이라는 개념은 사기꾼이라는 대가를 치러야 합니다. 우리는 여전히 진정성의 기운에 반응하며, 그 기운에 대한 믿음이 미학의 존재 기반입니다. 그 믿음을 배반하는 존재는 그 기운을 부정하는 것이 아니라 그 기운을 이용할 뿐입니다.

이 세상에 존재하는 다채로운, 물리학적이 아닌 현상학적 힘과 기운의 세계. 우리는 자연과학적인 수치와 논리로 상당 부분 보편성을 확보하면서 이 세상을 설명할 수 있으나, 그것은 자연과학적인 세상. 예술은 자연과학을 위한 개념이 아닙니다. 그것은 느껴야만 이해합니다. 대중예술, 존재감으로서 현상학적 존재와의 만남, 뽕끼, 그리고 북극성……. 이런 표현들은 우리가 사는 세상에 문득 열리는 어떤 세계, 그리고 그 세계의 특정 체험 영역을 나름대로 어느 정도 보편성을 확보할 수 있는 방식으로 서로 나누는 소통의 즐거움을 의미합니다. 이것이 뽕끼가 휘몰아치는 어느 예술무정부주의자의 강의실, 그 존재의 단순 소박한 이유가 아닐까요.

문화 권력으로서 예술의 역사와 교양:
대중미술

1 바로 된 칸딘스키를 좋아하시나요? 아니면 뒤집혀진?

언젠가 나는 '현대 예술의 이해'라는 과목을 강의한 적이 있습니다. 그런데 한 학기 강의가 끝나고 엄청 아파버렸어요. 현대 예술 중에도 특히 현대 미술이 나를 넉아웃시켰습니다. 나는 현대 미술에 대해 아는 것을 강의할 수는 있었지만, 유감스럽게도 현대 미술에서 느끼는 것이 거의 없었던 겁니다. 느껴지는 것이 거의 없는 작품들을 강의하려니 골병이 들 지경이었지요. 나에게 현대 미술은 이론과 사조의 집적일 뿐이었습니다. 특히 추상 미술이나 미니멀리즘, 개념 미술, 해프닝 같은 전위적인 작업은 나에게는 한마디로 죽음입니다. 필요하면 언제라도 1910년대 현대 미술의 출발점에서 칸딘스키나 들로네 같은 추상 미술의 선구적인 작업을 슬라이드로 소개할 수는 있지만, 여전히 나는 이런 경향의 작품들이 100년 동안 꾸준히 제작되고 있는 현실이 불가사의할 뿐입니다.

내가 오래 전 학생이었을 때, 한 미술 세미나에서 황당했던 경험을 한 적이 있습니다. 지금은 이름이 기억나지 않는 어떤 현대 추상 화가에 대한 발표였는데, 작품을 슬라이드로 보여주며 발표하던 발제자가 발표가 한참 진행 중에야 비로소 슬라이드가 거꾸로 인 것을 발견했던 것입니다! 거꾸로 된 그림과 관련해서 칸딘스키가 미술에서 추상 작업을 시작한 일화는 꽤 유명합니다. 어느 저녁 아틀리에로 돌아 온 칸딘스키가 문득 거꾸로 놓여 있는 자신의 구상 작품에서 그 작품의 색과 선의 조화만을 느끼고 천지우당탕의 큰 깨달음을 얻었다는 일화인데, 이를테면 선구자의 전설이지요.

그런데 만일 그렇다면 그 칸딘스키도 다시 거꾸로 돌려놓을 수 있

지 않겠어요. 특별한 광학 안경이 있는데, 쓰면 세상이 거꾸로 보이는 그런 안경입니다. 근데 인간이란 묘해서 그것을 계속 쓰고 있다 보면 세상이 자연스럽게 원위치 하는 것처럼 느껴집니다. 그러다가 그 안경을 벗으면 다시 세상이 거꾸로 뒤집혀집니다. 결국 칸딘스키를 마치 청소하듯 주기적으로 거꾸로 돌려놓을 필요가 있다는 걸까요?

우리나라에도 번역된 칸딘스키의 저서 『점·선·면』의 「부록」에 칸딘스키의 작품이 얼마나 완벽한가를 강조하기 위해 그의 작품을 바로 놓을 때와 거꾸로 놓을 때를 비교한 부분이 있습니다. 좋은 생각이겠다 싶어 나도 학생들에게 그렇게 찍은 슬라이드 두 장을 보여준 적이 있습니다. 그러나 솔직히 학생들도 그렇고 나도 그렇고 대충 어느 쪽이 바로 놓여 진 그림인지 짐작은 가지만 별로 큰 차이는 못 느낍니다. 일련의 칸딘스키 연구에 따르면 칸딘스키는 사물의 초월적 본질을 찾는 신비주의자였다고 합니다. 어쩌면 나나 학생들이나 사물의 참 형상을 들여다보는 감수성이 부족한가 봅니다. 어느 결에 미술은 문학으로 보면 선시禪詩 같은 것이 되어 있었는지 모르지요. 선시는 득도하지 못하면 제대로 음미할 수가 없습니다.

칸딘스키와 비슷한 시기에 비슷한 과정을 거쳐 추상에 이른 초월적 신비주의 화가 중에 몬드리안이 있습니다. 혹시 「달콤, 살벌한 연인」이라는 영화를 본 적이 있나요? 그 영화에 필요하면 큰 죄책감 없이 살인을 범하는 여자가 나옵니다. 한 남자가 그 여자를 사랑하게 되는데, 그 여자는 그 남자에게 미술을 전공한다고 거짓말을 합니다. 그 남자는 그것이 거짓말임을 바로 눈치 챕니다. 그 여자가 방에 걸어놓은 몬드리안이 거꾸로 걸려 있었기 때문입니다. 놀라운 일입니다! 나는 미학을 전공했지만, 부끄럽게도 구별을 못합니다.

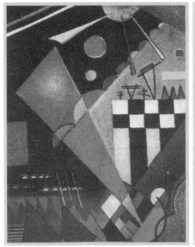 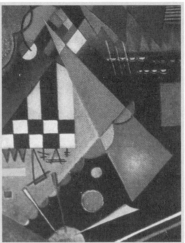

⫶ 칸딘스키의 그림 1 ⫶ 칸딘스키의 그림 2

　어쨌든 그 여자가 떠난 텅 빈방에 걸려 있는 몬드리안을 그 남자는 바로 돌려놓습니다. 바보 같은 남자 아닙니까. 왜냐하면 그 여자는 누구에게 과시하기 위해 몬드리안을 걸어 놓은 것도 아니고, 그냥 그렇게 걸어놓는 것이 더 좋아 보여 그렇게 걸어놓았을 뿐이기 때문이니까요. 왜 사랑이라는 이름으로 남의 것을 바로 잡으려 하지요? 사랑이든 예술이든 사실은 자신의 잣대일 뿐이지 않나요? 적어도 사랑에 관한 한 그 여자가 얼마나 달콤한 여자였는지 그 남자는 아마 결코 알지 못할 겁니다. 이 영화는 사랑에 대한 이야기일 뿐만 아니라 예술무정부주의적 입장에서도 상당히 흥미 있는 영화입니다. 그 점에 대해서는 이 책의 해석과 관련된 부분에서 좀 더 다루어 보도록 합시다.

　내가 아는 바로는 칸딘스키나 몬드리안이나 신지학神智學에 경도되어 있었습니다. 신지학이란 영어로는 'Theosophy'라고 쓰는데, 19세기 유럽과 미국에서 영향력을 행사한 깨달음에 대한 종교적 신비주의

051

라고 할 수 있습니다. 그래서 가끔 미술책에서 구상에서 추상까지 현상에 가려져 있는 사물의 본질을 추구하는 몬드리안의 변화 과정을 보여주는 도록을 볼 수 있습니다. 그러나 그런 것들은 설명들일 뿐 나는 몬드리안의 그림 앞에서 초월적 신비주의의 세계를 볼 수가 없습니다. 이해는 하는데 체험으로 느낄 수가 없으니까 도리가 없네요.

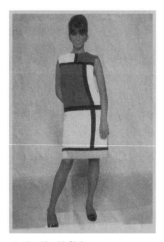

ㅈ 이브 생 로랑 원피스

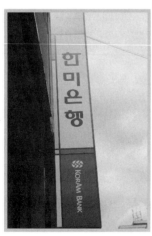

ㅈ 한미은행 간판

대체로 몬드리안의 그림이 주는 느낌은 외관상 장식적인 성격이 강합니다. 내가 어렸을 때 외국 잡지에서 보았던 몬드리안풍의 깔끔한 여성 원피스는 세월이 흐른 지금도 기억에 남아 있습니다. 의상 디자인을 전공하는 학생이 그 원피스가 이브 생 로랑 작품이라고 일러주면서 사진까지 구해 주었습니다. 운동화 디자인이나 시계 디자인에도 몬드리안이 쓰이는데, 좀 비싸서 탈이지만 모두가 산뜻하고 세련되어 보입니다.

몬드리안에서 영감을 얻은 작품 중에서도 특히 한미은행 간판 슬라이드를 보여주면 많은 학생들이 커다란 웃음으로 반응합니다. 학교에서 중요한 화가로 배워 온 몬드리안의 작품이 갑자기 일상적인 너무나 일상적인 차원으로 하강하는 데서 학생들은 커다란

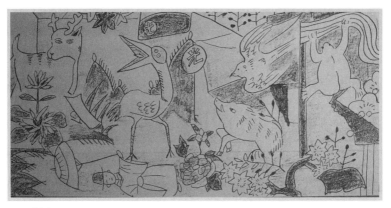

: 그러니까

즐거움을 느끼는 모양입니다. 학생들의 이런 반응은 레오나르도 다빈치의 모나리자가 찍혀 있는 수건이 화장실에 걸려 있는 슬라이드를 볼 때에도 나타납니다. 여기에다 내가 주책없이 모나리자 화장지까지 언급하면 학생들의 즐거움은 더욱 커지지요.

이 즐거움의 절정은 수업 듣던 학생이 직접 그려 제출한 「그러니까」라는 작품입니다. 그 원작은 누구라도 짐작할 수 있는 것처럼 파블로 피카소의 「게르니카」입니다. 이 학생은 이름이 황경택인데, 지금은 만화가로 출사표를 던지고 활동 중입니다. 원래 숭고한 대상이 망가질 때 인간은 웃음으로 반응합니다. 여기에는 평범한 인간의 응어리도 어느 정도 작용할 거구요. 이런 체험을 우리는 보통 패러디라 부릅니다. 때로는 패러디라기보다는 오마주에 가까운 즐거움도 있습니다. 예를 들어 학생들이 좋아하는 그

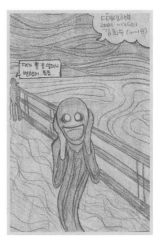

: 뽕끼의 절규

림 중의 하나인 뭉크의 「절규」가 내 뿡끼 수업에 대한 반응으로 바뀌는 즐거움 같은 경우가 그렇습니다.

2 예술사와 교양을 주도하는 문화 권력

훌륭한 미술 작품에 기대어 수작을 부리는 기생충 같은 작품들을 질로 도르플레스 같이 품위 있는 이론가는 '키치(Kitsch : 싸고, 추하고, 조잡하며, 지나치게 장식적이거나 감상적인 예술품을 설명하기 위해 미술 디자인 비평에 쓰이는 용어)'라고 부르면서 못마땅해 합니다. 그러나 도르플레스의 용법처럼 일반적으로 대량 생산된 이미지를 부정적으로 거론할 때 쓰이는 '키치'에는 '척 한다'는 의미도 있습니다. 영국의 문예 평론가 길버트 하이에트에 따르면, '척 한다'는 뜻의 러시아어 '키취차keetcheet-sya'에서 그 키치의 어원을 볼 수도 있습니다. 나는 주로 이런 의미로 키치라는 말을 씁니다. 내 입장에서 보면 도르플레스가 그렇게 못 마땅해 한 '모나리자 수건'은 절대 '척' 하지 않습니다.

: 모나리자 수건

솔직히 우리 주위에 내 어법으로서 키치 같은 인물들이 한 둘이 아닙니다. 작업을 하는 사람도 그렇지만 그 작품 앞에 서 있는 사람도 그렇습니다. 미술과 관련해서 나에게 부정적으로 떠오르는 모습 중의 하나는 미술관에서 보이는 일반 사람들의 자세입니다. 작품 앞에서 눈

을 가늘게 뜨고 고개를 갸웃갸웃 하면서 무언가 강요받는 듯싶은 자세. 그 작품과 관련된 지식을 기억하려 하고, 그 그림이 누구의 그림과 비슷한가를 지적하려는 자세. 눈을 가늘게 뜨고. 무언가 억지로 짜낸다고나 할까요. 그런 자세를 강요하는 것이 무엇일까요? 그것이 문화 권력입니다.

질로 도르플레스의 문제는 문화로 키치를 억압하려는 데 있습니다. 한마디로 그는 문화의 이름으로 자신의 잣대에 권위를 부여해 주위에 그 힘을 행사하고 싶어 합니다. 예술무정부주의자로서 나는 학생들이 그 힘으로부터 자유로워지기를 바랍니다. 앞에서 거론한 칸딘스키나 몬드리안의 그림을 어떻게 걸어야 하는지에 대한 정답은 없습니다. 문화 권력이 교양의 이름으로 정답을 강요해도 자기가 걸고 싶은 대로 걸면 됩니다. 중요한 것은 몬드리안을 걸고 싶은 자발적인 마음이지요. 그런데도 누군가가 끊임없이 우리에게 좋은 것이 무엇이고, 중요한 것이 무엇인지 자신의 잣대를 들이대려 합니다. 솔직히 나 자신 나도 모르게 그 잣대에 휘둘리고 있어서 어느 순간에는 '어이구!' 하고 깜짝 놀라기도 합니다. 살다보니 어느 결에 예술사와 예술 전반에 걸쳐 꽤 많은 교양을 쌓아 놓았지만, 그 대부분은 나의 것이 아닙니다. 문화 권력이란 복잡한 개념이지만, 이런 맥락에서 '나의 것이 아님에도 왠지 무엇인가가 중요한 것처럼 느껴지게 나에게 행사하는 힘' 정도로 정리해 볼 수도 있겠네요.

그림이 뭔지 아냐고 물어온 선배가 있었습니다. 그러더니 목소리를 깔면서 "그림은 그리움이야" 하는 것이 아닙니까. 그 당시는 '멋있다' 생각했지만 사실 좀 애매한 선문답 같은 데가 있는 답변이었습니다. 어쨌든 그림에는 우리를 사로잡는 매력적인 기운이 있습니다. 모

네의 그림 속에서 빛과 색이 빚어내는 형상은 우리의 감수성 깊은 곳을 건드립니다. 문제는 이런 내재적인 힘이 아니라 문화 권력에 의해 외부에서 작용하는 힘입니다. 그림에서 아무런 힘도 느끼지 못하면서도 왠지 느낀 척해야 할 것 같은 외부적 압력. 남들이 다 좋다하니 우르르 따라가서 여기 기웃 저기 기웃하다 오는 언론사 특별 기획 전시들. 때로는 이와 반대로 무언가 그림에서 힘을 느꼈음에도 불구하고 느끼지 못한 척 해야 할 것 같은 억압으로서의 문화 권력. 여성의 육체가 관능적으로 드러나는 광고를 곁눈으로 훔쳐보게 만드는 이중적 나선 구조의 힘. 이렇게 문화 권력은 사실 추상적인 힘이지만 동시에 실감나게 구체적입니다. 우리가 무시하면 아무런 힘도 아니지만, 솔직히 무시하기가 쉽지 않습니다.

뿐만 아니라 우리의 가치관이나 세계관은 주위의 영향을 받을 수밖에 없기 때문에 문화 권력이라는 의미 영역의 한계를 설정하는 것 자체가 쉽지 않습니다. 여기에서는 그저 상식적인 선에서 자기 자신에게 질문을 던져볼 수밖에 없지요. 나는 문화에서 얼마나 남의 눈치를 보는가? 미술관에서 아무것도 느끼지 못하면서 공연히 눈을 가늘게 뜨고 그림을 바라본 적은 없는가? 오로지 아는 척만 하면서도 즐거워하지는 않았는가? 나는 체험이 받쳐주지 못하는 몸짓으로만 교양인이지는 않는가? 억압이라기보다는 품위유지라고 이야기 할 사람도 있겠지만, 그런 품위라면 유지해야할 필요를 나는 잘 모르겠습니다.

앤디 워홀이란 화가가 있습니다. 문화 권력은 그와 그의 동료들의 작업을 팝아트라 부르지요. 나는 그들을 팝아트 군단이라 부릅니다. 미술을 전공하지 않아도 앤디 워홀을 알아보는 학생들이 꽤 있습니다. 누군가가 계속 그들이 중요한 화가들이라 떠들고 있는 것입니다. 그래서

팝아트 군단들이 우리나라에 한번 뜨면 미술관이 그득그득 관람객으로 문전성시를 이룹니다. 그리고 그림 앞에 서서 볼 거라고는 이미 표면에 드러나 있는 것 말고는 없음에도 불구하고 눈을 가늘게 뜹니다.

나에게는 앤디 워홀과 그의 동료들이 도르플레스적 의미의 기생충입니다. 얼마 전 재벌집 사모님과 미국의 화가 리히텐슈타인의 그림값 이야기가 나온 적이 있지요. 리히텐슈타인은 만화를 크게 확대해서 그린다는 컨셉으로 한 밑천 잡은 팝아트의 대표적인 화가입니다. 나는 만화의 색감이나 느낌이 더 좋지만, 어쨌든 리히텐슈타인은 만화에 기생충처럼 기대어 수작을 부리면서 복마전 같은 자본의 블랙홀 속에서 번영합니다. 그런 그림이 100억 씩 하는 것은 그런 돈이 있기 때문입니다. 제 땀 흘려 번 돈으로 100억 씩 하는 그림을 살 수는 없겠지요. 키치로서 '기생충'과 '척'의 절묘한 조합이 팝아트가 아닌가 싶을 정도로 나는 미술관에 들어온 팝아트의 예술적 가치를 이해할 수 없습니다.

여기에서 팝아트 군단은 우리 시대 문화 권력의 징후적인 모습입니다. 한편에서는 홍수처럼 쏟아지는 대량 생산되고, 대량 소비되는 뽕끼가 강한 영역이 있고, 다른 한편에서는 보험료만 해도 천문학적 숫자인 품끼가 강한 영역이 있습니다. 캐나다의 미술사학자 알랜 고우완스는 뽕끼 쪽에서는 우리의 삶 속의 쓸모라는 점에서 생명의, 그리고 품끼 쪽에서는 쓸모없음이라는 점에서 죽음의 냄새를 맡습니다. 그러니까 고우완스의 입장에서 보면, 대량 생산된 이미지에 기생해서 수작을 부리는 팝아트는 시류를 타는 재치는 있지만 결국 생명을 죽음 쪽으로 끌고 가는 좀비 군단인 셈이지요.

내 입장을 말하자면, 대량 생산된 이미지로서 뽕끼는 기능 중심이라 좀 제한적이기는 해도 어쨌든 일상에서 무언가에 쓸모가 있는데 비

해 팝아트로서 품끼는 따분하고 재미가 없습니다. 한마디로 팝아트는 기능을 따분함으로 몰고 가는 키치 군단입니다. 앤디 워홀의 작품 중 유일하게 내 흥미를 끌었던 것은 실제로 벨벳 언더그라운드라는 락 그룹의 앨범 자켓으로 쓰인 디자인이었습니다. 그의 미술관 전시용 작품들은 하나도 재미가 없습니다. 앤디 워홀은 다양한 권력의 냄새를 맡는 비상한 후각을 가지고 있었던 것으로 보입니다. 미국 대중음악계의 실제 인물들을 배경으로 한「드림걸스」라는 뮤지컬 영화가 있습니다. 그 영화에 나오는 권력의 화신격인 음반 제작자의 사무실에 앤디 워홀 풍의 초상화가 걸려 있습니다. 그 음반 제작자에게 앤디 워홀 풍의 그림은 오로지 권력의 상징으로서 의미가 있을 뿐일 거라고 짐작합니다. 아니면 투자적 가치이거나……

ː 장 미셸 바스키아

아무리 경쾌한 풋워크를 자랑한다 해도 문화 권력으로서 팝아트에서는 억압의 냄새가 납니다. 낙서 미술가 중에서 아마 가장 유명한 장 미셸 바스키아의 뒷모습을 찍은 사진이 있습니다. 사실 그는 그냥 낙서하는 대로 내버려 두어야 했을 사람이지요. 그런데 그가 유명해지자 낙서하는 뒷모습까지 사진을 찍고 난리를 칩니다. 앤디 워홀이 그의 후견인을 자처하고 그를 미국의 복마전 같은 미술 사교계로 끌어들인 모양인데, 내 생각에는 그것이 그를 죽였습니다. 화장실이고 어디고 그냥 휘갈겨야 할 낙서 미술을 종잡을 수 없는 비평과 허황한 지적 유희의 미술계라는 권력 속으로 끌어들였

으니, 누구라도 숨 막혀서 죽었을 것입니다.

　문화 권력에 의해 미술사에 남는 작품으로 거론되는 팝아트를 내가 수업에서 이렇게 혹독하게 처리하면, 일부 미술을 전공하는 학생들은 불만스러워 하고 대부분의 학생들은 당황스러워합니다. 하지만 나는 여전히 학생들이 내 이야기보다는 팝아트 앞에서 당황해 하면 좋겠다고 생각합니다. 대중예술의 이름으로 팝아트는 좋게 이야기해서 확실히 당황스러운 현상이니까요.

　초등학교 미술 교과서에서부터 전시회 팜플렛, 미술 잡지, 미술 이론서들, 미술사 도록들, 미술 관련 세미나들, 미술품 투자 보고서, 심지어 TV 뉴스에 이르기까지 미술을 둘러싸고 엄청나게 많은 말과 글이 존재합니다. 누군가가 결정한 사조들, 선구자들, 영향력 있는 100대 작가들, 기록을 세운 그림 값들 그 어느 하나 나의 손때가 묻은 것이 없습니다. 이제 나는 학생들과 함께 나까지 포함한 문화 권력 전체에 물음표를 붙입니다.

　기원전 4~5백 년경의 그리스 조각이나 르네상스 회화, 모네나 고흐의 그림들이 좋은 줄은 알겠습니다. 물론 고흐의 그림 값이 800억이니 1천억이니 하면, 그건 미친 세상 이야기지만 말이지요. 어쨌든 현대 미술이 궁금해서 찾은 미술관이나 화랑에서 매력적인 힘을 행사하는 작품을 만나기가 쉽지 않습니다. 온통 그냥 덤덤하거나 어리둥절한 작품들 투성이입니다. 아니면 몸에 불을 질러버리는 충격 요법을 빌려 힘을 행사하려는 시도거나, 똥이나 썩은 생선을 전시함으로써 우리를 불쾌하게 하는 식으로 힘을 행사하려는 괴로운 시도들입니다. 그런데도 문화 권력은 이러한 작업이 중요하다고 이야기합니다. 이럴 때 문화 권력은 시스템으로 작용합니다. 책에서, 강의에서, 전시회에서, 신

문에서, 비평에서 되풀이해서 입체적으로 어떤 현상을 제도화합니다. 이에 따라 남는 것은 체험이 거세된 교양뿐이지요. 그렇게나 많은 전시회 팜플렛을 읽었건만 교양이 아닌 체험에 보탬이 되었던 적은, 과장하지 않고, 한 번도 없습니다.

문화 권력은 제 멋대로 구성한 예술사를 통해서도 우리에게 힘을 행사합니다. 문화 권력의 논리는 예술사에서 거론하는 작품은 그렇기 때문에 역사에 남는 작품이라는 식입니다. 어째 동어 반복적으로 들리지 않나요? 일단 시스템에서 스테레오로 되풀이하니 길들여진 부분도 있고, 또 아무래도 좋다고 하니 마음을 열고 주목하게 되면서 그런 작품들이 우리에게 보편적인 힘을 행사하는 것도 같지만, 앞에서도 암시한 것처럼 꼭 그렇지만도 않습니다. 중요한 것은 고전이나 명작 등의 미사여구에 현혹되지 말고 자신의 반응에 귀를 기울이는 일입니다.

※ 신문 사진

내 경우 100여 년 전 사진 예술사 초기에 알프레드 스티글리츠가 찍은 사진 한 장에서 힘을 느낍니다. 그런데 이와 비슷한 힘을 예술사에서 주로 거론되는 작품들에서만 느끼는 것은 아니지요. 몇 년 전 IMF의 한파가 막 밀어닥치는 시점에서 어느 일간 신문의 기자가 찍은 사진을 보았을 때에도 비슷한 힘을 느꼈습니다. 공연히 시선이 가고, 발이 머물고, 왠지 치워놓고 싶어서 오려둔 사진. 누구나 이와 비슷한 경험이 있으리라 짐작합니다. 어렵게 생각할 필요 없이 이렇게 시선이 가고, 발이 머무는 지점이 예술입니다. 이제 디지털 카메라가 일반화 되어 인터넷에

들어가면 사방에 멋진 사진들이 흘러넘칩니다. 그림도 마찬가지입니다. 이제 무슨 공모전 같은 제도를 통해 문화 권력에 의해 인정받아야만 사람들에게 알려지던 시대는 이미 진작에 끝났습니다.

미술에서 문화 권력에 대한 눈에 두드러진 반발은 무엇보다도 미술사 쪽에서 나타났습니다. 사실 문화 권력의 미술사는 남성 중심의 미술사였지요. 대부분의 미술사가가 남성이고, 거의 모든 작품들이 남성의 작품입니다. 적지 않은 여성 미술가들과 여성 사학자들의 존재는 비존재에서 빛을 발합니다. 이런 상황에서 여성주의 미술사가 등장했습니다. 특히 나에게 설득력 있게 다가온 여성주의 미술사는 유디트와 홀로페르네스라는 소재를 다룬 아르테미시아 젠틸레스키라는 17세기에 활동한 이탈리아의 여성 화가의 경우입니다. 여인 유디트가 조국을 위해 적장 홀로페르네스의 막사에 하녀와 함께 침입해 그의 목을 따온 이야기인데, 루카스 크라나흐, 산드로 보티첼리, 미켈란젤로 메리시다 카라바지오 등의 많은 화가들에 의해서 즐겨 화폭에 담겨졌습니다. 나는 학생들에게 이들이 그린 그림들을 직접 비교해 보고 어느 것이 아르테미시아의 그림인지 알아 맞춰보라고 주문하기도 합니다. 정답은 가장 박력 있는 유디트를 그린 그림이지요. 아르테미시아의 그림에서 홀로페르네스의 목을 따는 유디트의 표정이나 이두박근 같은 어깨 근육의 볼륨이 장난이 아닙니다. 실제로 근육이 그 정도는 부풀어 올라야 거인 장군의 목을 딸 수 있을 것입니다. 옆에서 하녀도 못지않은 박력으로 함께 가세합니다.

이 소재를 다룬 작품 중에 미술사에서 가장 유명한 그림은 카라바지오의 것입니다. 그러나 그 그림에서 유디트가 짓는 내키지 않는 표정에 가녀린 팔뚝으로는 홀로페르네스의 수염 한 오라기 베어내지 못

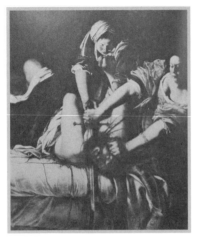

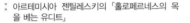
아르테미시아 젠틸레스키의 「홀로페르네스의 목 　　카라바지오의 「홀로페르네스의 목을 베는 유디트」
을 베는 유디트」

할 겁니다. 물론 카라바지오의 경우 젊은 시절의 살인이라는 경험이
그의 그림에 또 다른 명암을 드리우기는 하지만 말이지요.

　아르테미시아 젠틸레스키의 그림자는 강간입니다. 그녀가 어릴
때 아버지가 자기의 친구인 화가에게 딸을 제자로 입문시킨 모양인데,
그 친구가 아르테미시아를 강간한 것입니다. 꽤 유명했던 재판이 벌어
지고, 이 모든 것이 아르테미시아에게는 얼마나 고통스러운 일이었을
까요. 그녀는 이 소재로 몇 점의 그림을 남기는데, 남자의 목을 따는 그
박력이 장난이 아닐 수밖에 없습니다. 그동안 아르테미시아는 카라바
지오의 그늘에서 제대로 조명 받아본 적이 없었습니다.

　생각해 보면 정말 많은 여성들이 그림을 그려왔지만, 미술사에 남
는 여성의 수는 두 손으로 충분합니다. 그래서 아르테미시아는 여성주
의의 시선으로 다시 쓰는 미술사의 상징적인 존재입니다. 물론 여성주
의 미술사가 다시 권력일 수도 있습니다. 예를 들어 천경자는 시립미

술관에 자신만의 방을 갖고 있지만, 왜 하필 천경자인가요? 어쩌면 천경자는 남성 중심의 미술사에 구색을 갖추느라 차려놓은 한 변명거리에 불과할지도 모릅니다. 그렇다면 천경자가 아니라 아무라도 사실은 상관없었다는 이야기인 셈입니다. 그래서 미술사는 끊임없이 다시 쓰여야 합니다. 가능하다면 우리 스스로 저마다 자신의 미술사를 써도 좋겠네요.

이제 나는 문화 권력으로부터 자유롭고 싶습니다. 학생들도 그러기를 바랍니다. 나 자신을 포함해서 어디서부터 문화 권력인지 확실치 않으니 어디까지 가능한지는 모르겠지만……. 어쨌든 미술에서 교양으로서 지식을 챙기는 일이 아니라 체험이란 걸 하고 싶습니다. 지금까지 교양이란 이름으로 담장을 친 세계로부터 내 발이 가고자 하는 대로 보내보고 싶습니다. 어떤 의미에서 교양은 세상과 나 사이에 투명한, 그러나 매끄러운 막처럼 작용합니다. 세상이 피부 바깥에서 미끄러져 가는 느낌입니다. 이제 혀로 느끼고 싶고, 손으로 만지고 싶고, 이빨로 깨물고 싶습니다.

예를 들어 20여 년 전 미국의 주간지에 실린 마이클 잭슨의 성형 초기 사진이나 「내셔널 지오그래픽」에 실린 아프리카 입술 소녀의 사진이나, 거리의 내려진 셔터에 그려진 그래피티 그림, 화물차들이 많이 다니는 미국의 어느 터널 입구에 그려진 무지개 벽화 등에는 눈에 확 들어오는 느낌이 있습니다. 거리에서 볼 수 있는 엄청 서툰 솜씨인

: 그래피티

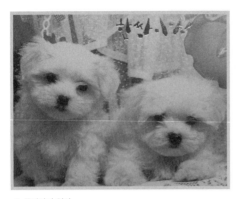
ㅈ 똥강아지 엽서

듯한 사교춤 학원 간판도 그렇습니다. 또 그림엽서의 똥강아지는 어떤가요? 이런 이미지들은 일반적으로 말해 인사동 화랑가에서 예술로 전시되는 작품들은 아닙니다. 그러나 학생들에게 이런 이미지를 보여주면 강의실에 어떤 힘의 동요를 느낍니다. 조금 과장하자면 발동기를 돌릴 때 몸에서 느껴지는 진동……. 그것은 순간적이고 즉발적이며, 거의 물리적으로 느껴지는 힘입니다.

3 학생들에게 권력이 아니라 만남의 힘을 행사했던 이미지들

예술에 대한 모든 수업은 체험이 바탕입니다. 내 경험으로 미술이나 문학은 수업하기가 쉽지 않습니다. 학생들의 경우 음악이나 영상에 비해 체험이 비교적 제한되어 있고, 체험의 지점을 잡아내는 일도 쉽지 않기 때문입니다. 모든 예술 수업에 공통되는 어려움은 문화 권력과 학생들의 관심이 상당 부분 서로 다르다는 점입니다. 사실 이미지가 홍수처럼 쏟아지는 시대에 미술 체험이 전통적인 미술에 제한되어 있을 필요가 없는데, 단지 많은 학생들이 자신들의 체험을 미술 체험으로 인식하고 있지 않을 뿐입니다.

나는 학생들에게 무제한적으로 열려진 의미에서 미술이 힘을 행사

한 적이 있는지 묻곤 합니다. 그러면 학생들로부터 다양한 대답들이 나옵니다. 학생들에 의해 거론되는 작품들은 가능한 한 구해서 함께 보려하지요. 언젠가는 자신의 몸에 새긴 문신을 보여주고 싶다고 웃통을 벗은 학생도 있었습니다. 함께 수업 듣던 학생들이 환호와 박수로 화답한 해프닝이었습니다.

심기녁 감독의 「나쁜 남자」라는 영화 앞부분에 여대생이 나쁜 남자의 마수에 걸리는 장면이 있습니

：에곤 실레의 「팔짱낀 자세」

다. 서점에서 잠깐 손에 잡은 화보집의 그림이 너무 강력한 힘을 행사한 바람에 그 여대생은 그림 한 장을 찢어 가방에 챙겼다가 그만 덫에 걸려 버립니다. 은유적으로 말해 이 경우는 함정에 빠져 거의 죽음에 이르는 힘인 셈입니다. 모든 것을 다 걸어버리게 하는 힘. 「나쁜 남자」가 덫으로 이용한 그 그림은 거의 백여 년 전 화가 에곤 실레의 그림입니다. 주로 누드 에로티시즘을 추구한 화가인데, 요즘 미술을 공부하는 학생들 사이에서 클림트의 에로티시즘과 함께 유행처럼 뜨고 있는 화가라고도 할 수 있겠네요. 그러니까 기묘한 방식으로 성을 다루는 「나쁜 남자」라는 영화의 맥락에서 전혀 뜬금없는 그림을 선택한 것도 아닙니다.

에로티시즘은 대체로 남학생들에게 강력한 힘을 발휘합니다. 실제로 그림 속의 여인에게 뛰어 들어가는 만화 속의 인물이 그렇게 과장

065

Ⅹ 에드워드 웨스턴의 「피망」

Ⅹ 에로틱 가지

Ⅹ 호랑이 춘화 그림

은 아닙니다. 혹시 에로틱한 피망을 본 적이 있습니까? 나는 지금 에드워드 웨스턴의 작품 사진을 암시하고 있습니다. 그의 피망 사진은 육체의 결이 잘 드러나 있는 수작으로 평가됩니다. 웨스턴의 사진은 워낙 유명하니까 본 적이 있겠지만, 에로틱한 가지는 어떻습니까? 동유럽 쪽 사람의 작품인 것 같은데, 수업 듣던 학생이 보고서 자료로 제출한 것입니다. 잘 익은 가지가 풍기는 탄력 있는 허벅지의 느낌이 바나나나 복숭아와 같은 과일들과 함께 작용하면서, 그 학생의 표현에 따르면 포르노적인 발상을 매력적인 힘으로 승화시킵니다.

　기왕에 시작했으니 포르노적 발상의 에로티시즘을 하나 더 이야기할까요. 이 그림을 챙긴 학생은 견문도 넓습니다. 1800년대 말 작품이

라고 하는데, 이전에 나는 듣도 보도 못한 그림이었습니다. 아마 이 세상에 우리나라에만 있을 호랑이 춘화 그림입니다. 민화에서 호랑이라면 까치호랑이가 유명하지만 한 쌍의 이 호랑이들도 만만치 않습니다. 까치호랑이 만한 관광 상품이 될 수 있을지는 모르지만, 어쨌든 사랑스러운 장면 아닌가요?

Ⅹ 잡지 광고

한편 한 여학생이 가져온 남미의 여성 잡지 광고를 보면 한마디로 시원합니다. 남성의 시선을 깨고 나오는 여성의 육체는 더 이상 관음주의의 대상이 아닙니다. 이 광고의 남성은 다름 아닌 지그문트 프로이트입니다. 프로이트의 널리 알려진 캐리커처와 르네 마그리트의 「강간」이란 그림이 광고의 배경에서 떠오른다면 광고를 더 잘 즐길 수도 있습니다.

Ⅹ 프로이트 캐리커처

현실이든 환상이든, 온 세상과 우주의 구석구석에서 찾아낸 아름다운 풍경도 학생들이 좋아하는 이미지 군에 속합니다. 물론 인간적인 때로는 너무나 인간적인 세상사의 모습들도 좋아합니다. 몽환적이고 신비스러운 이미지들에도 민감하게 반응하고, 다양한 차원의 엽기적인 이미지들에도 특별한 감수성을 보입니다. 인터넷에서 개벽이나

Ⅹ 르네 마그리트의 「강간」

※ 인간적인 너무나 인간적인

개죽이가 나오기 전 신문에 실린 세진 컴퓨터 광고의 합성 사진은 흑백인데, 좀 엽기적이긴 하지만 그래도 꽤 재미있는 사진입니다. 이 광고로 컴퓨터를 얼마나 팔았는지는 모르겠지만, 강의실에서 여전히 우리에게 즐거운 힘을 행사합니다. 앞에서 소개한 똥강아지 그림엽서의 경우처럼 사랑스러운 동물들의 이미지를 학생들이 좋아하는 것은 분명합니다.

귀여운 아이들의 이미지도 학생들이 좋아합니다. 한 학생이 찍어 자랑스럽게 제출한 조카사진도 사랑스러웠는데, 물론 이런 체험은 철저하게 주관적인 것입니다. 한 때 일본에서 유행했다고 하는 애완견 초상화도 그렇습니다. 우리 눈에는 그냥 평범한 셰퍼드일 뿐이겠지만, 적지 않은 돈을 들여 그 그림을 그리게 한 개 주인에게는 다를 것입니다. 몇 년 전 이미지라 어쩌면 그 개는 이제 더 이상 이 세상에 없을지도 모르지만, 그 개 주인은 그 초상을 보면서 마치 그 개가 살아서 자기를 바라보는 것처럼 느낄 것입니다. 그 그림이 얼마나 사랑스러울까요. 내 몸이든 마음이든 하여튼 느껴지는 만남이 없으면 객관적으로 아무리 설명하려 해보아도 소용이 없습니다.

학생들이 멋진 만남으로 소개한 작품들 중에는 자신들이 직접 그리거나 찍은 이미지들도 많았고, 인형이나 프라모델, 음반 커버 디자인, 도시락, 벽지, 포장지, 삽화, 포스터, 달력, 네온, 글씨체, 이모티콘,

: 컴퓨터 광고

: 개 초상 그림

불꽃놀이, 인테리어, 간판, 구두, 장신구 등 다양한 영역의 이미지들도 많았습니다. 한마디로, 무제한적으로 미술 전 영역을 포괄하는 힘의 난장이었다고 할까요. 이런 게 살아있는 미술입니다. 한 학생이 몇 마리의 새가 커다란 물고기를 채가는 그림을 수업에 가져온 적이 있습니다. 누가 그린 것인지, 무슨 사조에 속한 그림인지, 지금 어디 박물관에 보관되어 있는지, 하물며 그림 값은 얼마인지 그 학생은 총체적으로 관심이 없었어요. 그 학생은 그냥 그 그림이 마음에 들었을 뿐이지요. 우리가 그림과의 만남에서 조금만 더 지식으로부터 자유로워져도 좋지 않을까요?

한 학생이 위치 왕이란 화가를 추천했습니다. 위치 왕은 중국에서 태어나 캐나다에서 활동 중인 초상화가입니다. 인터넷에서 찾아보니 붓을 다루는 솜씨가 뛰어나 비교적 부유한 사람들의 초상화를 꽤 비싼 값으로 그리면서 부수입으로 소위 달콤쌉싸름한 민속지학적 장르화를 그리는 화가 정도로 나와 있네요. 그런 그가 그린 「형제들」이라는 작품이 학생들에게 야기한 반응은 꽤 강력한 것이었습니다. 가령 중국의 대표

ㅈ 물고기를 낚는 새들 ㅈ 위치 왕의 「형제들」

적인 화가 우관중과 그를 비교할 수 있겠습니까? 그의 다른 그림들에
근거해 '감상적'이라는 한마디로 처리해 버릴 수 있습니까? 다시 한 번
말합니다. 우리가 그림과의 만남에서 조금만 더 지식으로부터 자유로
워져도 좋지 않겠는가라고 말이지요.

4 매직 아이인가, 벌거벗은 임금님인가

　미술을 전공하는 일부 학생들을 제외하고 현대 미술이 나나 학생
들에게 어렵다는 것은 결국 소통의 즐거움을 느끼기가 어렵다는 것입
니다. 물론 팝아트처럼 너무 쉽게 소통되지만 왜 예술적으로 중요한지
이해가 안 되서 어려운 경우도 있겠지만 말입니다. 어쨌든 현대의 많
은 작가들이 작업을 하는 과정에서 쉽게 소통하려는 의지가 보이지 않
는 것은 사실이지요. 미술사학자 곰브리치의 책에는 일단 평범하게 그

림을 그린 후, 그 그림 위에 반투명의 거친 유리를 덮어 씌워 본 실험에 대한 글이 있습니다. 그 실험의 결과는 세잔느를 좀 더 추상 쪽으로 몰아간 듯 한 상당히 모호한 느낌의 그림이었는데, 현대 예술에서 의도적으로 모호함을 연출하려는 경향에 대한 곰브리치의 마땅치 않은 심사가 드러난 글이라고 할 수 있습니다. 물론 세상이 복잡한데 예술만 단순명료할 수는 없지요. 그러나 노골적인 것을 꺼려하는 현대 예술의 주류적 경향에서 나는 진정성을 느끼기가 힘듭니다.

몇 년 전 일본의 NHK TV에서 현대 미술사의 중요한 작품 100편을 선정해서 소개하는 프로그램을 방송한 적이 있었습니다. 피카소니 뭐니 해서 소개하고 스튜디오에 이런저런 사람들이 나와 품위 있는 대화를 나누는 그런 프로그램이었는데, 그 100번째가 퍼포먼스 예술가였습니다. 작품은 체육관 같은 곳에서 나무로 계단을 짜고 폭죽을 연결해 터트리는 작업이었어요. 설치라고도 할 수 있는 작품인데, 폭죽이 터지고 나면 남는 것은 기록 화면뿐이니까 퍼포먼스라고 해야 어울릴 듯도 싶네요. 그 작가가 직접 폭죽에 불을 댕겼습니다. 폭죽이 터지고 난 후 자욱하게 남아 떠도는 연기……. 좋은 작품인가요? 나는 잘 모르겠습니다. 별다른 느낌도 없고, 이런 작품이 중요하다고 이야기하는 사람들도 신기해 보입니다. 학생들에게 녹화 테이프를 보여줘도 아무 반응이 없습니다. 이 작가의 이름은 차이궈창인데, 현대 중국을 대표하는 작가 가운데 한 사람으로 지난 베이징 올림픽 때 불꽃을 담당했다고 합니다.

나에게 이 시대 최고의 퍼포먼스 예술가는 다른 사람입니다. 하지만 문화 권력에서는 아무도 그를 예술가라 하지 않습니다. 그의 이름은 바로 밥 로스. 「그림을 그립시다」라는 TV 프로그램의 털보 아저씨. 수업 시간에 잠깐 그의 프로그램을 보여주면 바로 탄성과 함께 학생들

의 입가에는 감출 수 없는 미소가 떠오릅니다. '유튜브'에는 그에 대한 오마쥬도 여럿 떠있는 걸로 알고 있습니다. 그는 잠깐만 보려하다가도 끝까지 다 보게 되는 놀라운 흡인력의 소유자입니다. 사실 내 경우 그의 완성된 그림 위에는 북극성이 뜨지 않습니다. 그림에 대한 취향이 서로 다른 겁니다. 그러나 그림을 그리는 그 과정에서 보여주는 놀라운 퍼포먼스 예술가로서의 재능은 가히 타의 추종을 불허합니다. 다시 말해 나에게는 그의 그림이 예술이라기보다 그의 그림 그리는 과정이 예술입니다. 그렇게 여러 번 비슷한 그림을 그렸을 텐데도 그의 붓 터치에는 매번 경이의 숨결이 묻어납니다. 자신의 작업을 진정 사랑하고, 그 멋진 경험을 사람들과 나누고 싶은 진정성. 그는 진정성의 예술가입니다. TV 앞에 앉은 온 세상의 사람들이 그의 작업을 통해 생명의 기운을 나눠 받습니다. 밥 로스는 사실 관객들과 신명나게 생명의 기운을 주고받으면서 행복해하는 퍼포먼스 아티스트로서 현장에서 사람들을 만나 작업해야 할 사람입니다. TV 카메라의 생명 없는 시선은 그런 생명의 기운을 돌려주지 못합니다. 그는 사람들에게 자신의 생명을 나눠주었지만 TV 카메라의 눈은 공허하기만 하니까 말이지요. 실제로 그가 어떻게 죽었는지 알지 못하지만 나는 밥 로스가 이렇게 생명심이 말라버려 죽었다고 믿습니다. 나에게 그는 퍼포먼스에 목숨을 바친 순교자입니다.

퍼포먼스하면 떠오르는 또 다른 화가가 있습니다. 그는 소위 액션 페인팅의 제왕, 잭슨 폴록입니다. 그의 그림을 따로 추상표현주의라거나 액션 페인팅action painting이라고도 합니다. 그의 그림 작업을 액션 페인팅이라고 하는 이유는 커다란 캔버스를 스튜디오 바닥에 눕혀놓고 그 위에 맨발로 올라가 붓으로 물감을 찍어 뿌리거나 흘리거나 하는 작

업 스타일 때문입니다. 그 모습이 가히 역동적이라 퍼포먼스라고 할 만하지요. 나에게 폴록의 문제는 완성된 작품을 벽에 걸어놓는다는 것입니다. 가끔 거리에서 퍼포먼스를 하는 화가들은 작업이 끝나면 그림을 버리는데, 완성된 작품이 아니라 과정이 중요하기 때문에 그것은 당연합니다. 그런데 폴록의 작업이 끝나고 작품이 벽에 걸리는 순간 나는 당황하게 됩니다. 당최 뭘 그렸는지 종잡을 수가 없기 때문이지요. 그가 작업이 완성되어 끝내기로 결정한 순간이 거의 신비스러울 정도입니다.

혹시 댄 던이라는 이름을 들어봤나요? 그는 캡을 뒤로 돌려쓰고 강렬한 음악에 맞춰 무대의 형광 조명 속에서 커다란 캔버스에 그림을 그립니다. 붓을 양 손에 쥐고 거의 힙합 춤을 추는 기분으로 그림을 그립니다. 관객은 그가 무엇을 그리는지 어리둥절해 하는데, 왜냐하면 얼핏 봐서 뚜렷한 형체가 없는 그림이기 때문입니다. 몇 분이 지나고 그가 그림을 거꾸로 돌리는 순간 놀랍게도 그의 얼굴이 화폭에서 웃고 있습니다. 그는 그림을 거꾸로 그리는 화가였던 것이니, 이런 것이 나에게는 진정한 퍼포먼스입니다. 댄 던의 완성된 그림을 미술관에 전시한다면 도대체 그 맛이 살겠습니까?

어떤 사람들은 추상표현주의란 사조가 50년대 미국과 소련의 냉전 시대의 산물이라 생각합니다. 전 세계에 퍼져있는 미국 문화원을 통해 진정한(?) 미국산 추상을 미국적 생활방식의 이데올로기와 함께 띄워준 측면이 있

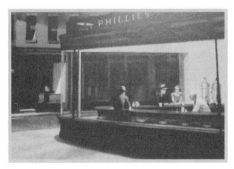

ꥊ 에드워드 호퍼의 「밤샘하는 사람들」

다는 것이지요. 나는 약간 삐딱한 이 생각에 동의할 수 있습니다. '추상 표현주의'라는 말 속에는 폴록과 함께 유럽의 영향을 받아 미국에 들여온 추상의 역사는 끝나고, 이제 미국의 추상이 유럽에 영향을 준다는 힘의 논리가 숨어 있습니다. 그 무대뽀적 논리를 위해 폴록은 마침 그때 거기에 있었을 뿐입니다. 50년대에 프랑스의 조르주 마티외라는 화가에게 '추상표현주의를 선구한'이란 꼬리표를 훈장처럼 붙여준 미술책 『타시즘의 피안彼岸』이 있었습니다. 이것 또한 힘겨루기의 일종인데, 미국에 대한 프랑스의 영광 탈환 작전인 셈입니다. 다시 결론은 간단합니다. 나는 추상표현주의적 경향의 작품이 예술적으로 좋은지 모르겠습니다. '미국식'이라면 차라리 에드워드 호퍼 쪽이 나에게는 더 인상적입니다. 그의 그림에는 무언가 내가 좋아하는 미국식 하드보일드 계열의 추리소설 느낌이 있습니다.

몬드리안이나 칸딘스키의 계보를 잇는 바넷 뉴먼이나 마크 로스코 같은 또 다른 미국 화가 띄우기도 생각납니다. 앞에서도 말한 것처럼 몬드리안이나 칸딘스키는 카지미르 말레비치에서 그 정점에 이루는 거의 종교적

: 카스퍼 다비드 프리드리히의 그림

신비주의의 사제들입니다. 말레비치의 까만 캔버스에 까만 사각형, 그 안에 초월적 절대주의의 핵이 또아리 틀고 있습니다. 듣자하니 미국의 마크 로스코 미술관에 많은 순례객이 찾아들고 그 분위기는 마치 교회라고 합니다. 유감스럽게도 나의 미술에 대한 감수성은 추상화 너머에서 초월적 세계의 영적 체험을 하기가 너무 어렵습니다. 한 200년 전의

독일 화가 카스퍼 다비드 프리드리히의 그림이라면 혹시 모르겠네요. 그의 폐허 그림이라든지, 해변을 산책하는 선지자 같은 남자의 초상에서 무언가 신비롭고 초월적인 영적 세계를 조금은 느낄 수 있습니다. 그러나 몬드리안, 칸딘스키, 클레, 말레비치, 고르키, 로스코 등에서는 전혀 못 느낍니다. 다른 사람들이 느낀다는 것이 신기하기만 합니다. 이런 화가나 감상자들의 놀라운 영적 능력의 내공 앞에서 나는 조용히 침묵할 수밖에 없습니다.

독일 르네상스기에 마티아스 그뤼네발트라는 화가가 있었습니다. 많은 순례객이 그의 「이젠하임 제단화」를 방문했다고 전해집니다. 현대의 표현주의 이후 그뤼네발트가 재조명되면서 뭔가 비틀린 듯한 그의 표현적 화풍이 자주 거론되는 것 같은데, 나는 그가 그린 「십자가 예수상」에서 예수의 온 몸을 덮고 있는 상처가 가장 먼저 눈에 들어옵니다. 내가 읽은 자료가 정확하다면, 그의 시대에 등창 같은 피부병 환자들에게 효험이 있다는 소문이 퍼져서 많은 순례객들이 그 그림을 찾았다고 합니다. 아마 가시채찍의 상처로 덮인 예수의 몸에서 자신의 피부병을 본 신자들의 간절한 기도가 신비스런 힘을 발휘했을지도 모르지요. 이런 정도의 신비주의라면 나도 이해할 수 있습니다. 부적과 관련된 초월적 신비주의가 일상에서 나에게도 영향을 미치는 것을 부정할 수 없거든요. 그러나 로스코의 그림이 부적으로 취급받는 것은 아

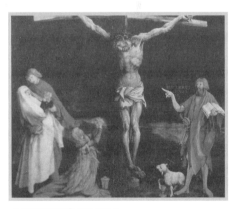

: 그뤼네발트의 「십자가 예수상」

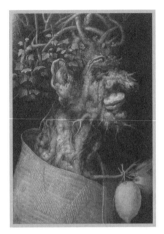
ㅈ 아르침볼도의 「겨울」

니니까, 나로서는 여전히 오리무중일 수밖에 없습니다.

미국 화가 띄우기의 또 다른 예는 재스퍼 존스입니다. 그의 「깃발」 연작은 놀라운 그림입니다. 느낌표가 떠서가 아니라 어떻게 저런 그림이 그렇게 높은 예술적 평가를 받는지가 경이로워서 그렇습니다. 금전적으로도 엄청난 평가를 받아서 나의 숫자 개념을 뛰어넘습니다. 이제 화가는 상징을 창조하는 자가 아니라 상징을 논하는 자가 되었습니다. 르네상스의 주세페 아르침볼도는 일상에서 찾을 수 있는 여러 재료들로 풍자적인 흥미로운 상징의 세계를 열었고, 그 정신적인 후배 브뤼겔 또한 일상적인 풍경 속에서 풍자와 연민의 매력적인 상징의 세계를 열었습니다. 그러나 나에게 재스퍼 존스의 그림은 너무나 평범해서 할 말이 없습니다.

그러고 보면 솜씨를 자랑하는 미술로 하이퍼 리얼리즘hyperrealism이 있습니다. 이 사조는 사진보다 더 사진 같은 그림을 그립니다. 내가 알기로는 사진을 보고 그립니다. 그렇다면 왜 그리는 걸까요? 거기 사진이 있는데 말입니다. 나는 모르겠습니다. 주기적으로 유행이 오는 걸로 봐서는 재스퍼 존스 풍의 그림과 그림 사이에서 한번 씩 솜씨를 과시할 필요가 있다고 누군가가 판단하는 지도 모릅니다.

솜씨 좋은 화가로는 노먼 락웰이 있습니다. 그는 대중미술하면 제일 먼저 내 머리에 떠오르는 미국의 화가입니다. 평생 초상화와 400여 장에 달하는 잡지의 표지 그림을 그린 화가인데, 내가 학생들에게 보여

주는 슬라이드도 잡지의 표지 그림입니다. 락웰은 일주일마다 「세터데이 이브닝 포스트」라는 주간 잡지의 표지 그림을 그렸습니다. 그는 먼저 초벌 그림을 그리고 다시 완성본 그림을 그렸는데, 초벌 그림도 완성본에 못지않게 엄청 공을 들여 그렸지요. 노먼 락웰의 잡지 표지 그림에는 대부분의 사람들이 쉽게 이해할 수 있는 이야기가 담겨 있습니다. 미국 중산층의 센티멘털리즘sentimentalism이라는 비판도 있을 수 있는데, 어쨌든 미국에서는 한 번도 살아본 적이 없는 나도 이해할 수 있는 보편적인 사람 사는 이야기가 담겨 있습니다. 군대 갔던 존이 일병 휴가를 받아 고향에 온 날, 어느새 성숙해진 이웃집 메리는 담벽에 숨어 모나리자의 미소보다 이해하기 쉬운 미소를 띠고 존을 훔쳐봅니다. 그림 속 사람들의 표정 하나하나를 음미하며 그림을 볼 수 있습니다. 요즘 미술관에서 이런 그림 보기가 쉽지 않네요. 사진을 보고

ː 노먼 락웰이 그림 1

ː 노먼 락웰의 그림 2

그린 그림하고는 느낌이 다르지요. 물론 몰개성적인 입시 미술도 아닙니다. 그의 그림 중에는 이빨 빠진 아이가 학교에 와서 자랑하는 모습도 있는데, 이 그림의 일부가 신림동 무슨 치과의 간판으로 쓰이고 있다고 하면 학생들이 와르르 웃습니다. 모두 기분이 좋아집니다. 락웰

의 그림 세계에 조금 너무 달콤한 뒷맛이 있는 것은 사실이지만, 그렇다고 해서 문화 권력의 락웰 비판이 전적으로 정당화되는 것은 아닙니다. 일반적으로 문화 권력이 락웰의 그림을 좋은 그림으로 평가하지 않는 것은 사실이지만, 내 입장에서 보면 이것은 블랙커피를 좋아하는가, 커피믹스 커피를 좋아하는가와 같이 입맛의 차이일 뿐입니다.

그림 속의 세상이 어떤 힘의 세계로 차원 이동하는 것은 순간적인 일입니다. 그 순간……, 지식이나 합목적적 의식 등은 배경으로 물러납니다. 듬성듬성 바위가 드러난 눈밭의 사진을 본 적이 있습니까? 그 사진에서 한순간 수염이 멋진 예수님을 닮은 사람의 얼굴이 드러나면 그 얼굴은 처음부터 그 이미지 속에 존재했던 얼굴처럼 느껴집니다. 한번 보이면 안 볼 수가 없지요. 그러나 보이지 않으면 속절없이 보이지 않습니다. 이런 맥락에서 매직 아이가 떠오르네요. 우리가 대상에 적절한 방식으로 시선의 초점을 조절할 때 대상 속에서 지금까지 보이지 않던 하나의 세계가 떠오르는 현상이지요. 성긴 듯싶은 초록빛이 한 순간에 투명해지면서 입체로 쓴 글씨 같은 것이 나타나는데, 말 그대로 차원 이동입니다.

그러나 이 경우 사실 '바라보는 적절한 방식'이라는 표현보다는 '왜곡된 방식'이라는 표현이 더 어울리는 측면이 있습니다. 일상에서 우리는 매직 아이와 같은 방식으로 세상을 보지는 않으니까요. 실제로 이런 방식의 왜곡된 세상보기를 미적 태도로 이해하는 미학자가 여럿 있습니다. 눈을 가늘게 뜨고 흩뿌리는 눈발을 바라본다든지, 조금 특별한 비일상적인 시선으로 도시의 건물이 그리는 스카이라인을 바라본다든지 하는 식 말입니다. 언젠가 어떤 스님에게서 어려운 수행의 길을 가던 중 한 순간 세상이 자신의 진정한 모습을 드러내더라는 말을

⁑ 눈밭 사진

들은 적이 있습니다. 미학적 방식이든, 종교적 방식이든 무언가 일상적 방식의 세상보기와는 구별되는 방식이 있는 모양인데, 나와 같은 평범한 사람의 내공으로는 평생 꿈도 못 꿀 경험입니다.

내가 이해할 수 있는 한계라면 딱 술 한 잔의 매직 아이. 딱 술 한 잔 정도의 흐트러짐과 느슨함이 만들어주는 일상의 루틴에서 벗어난 대상과의 만남. 하지만 그 만남이 '임금님이 벌거벗었네!' 일 가능성도 있습니다. 사실은 아무 것도 느낄 수 없는 어떤 대상 앞에서 오만가지로 용을 써 봐도 결국 양파껍질 벗기기에 지나지 않을 수도 있으니까요. 그러니 결국 '매직 아이'인가, '임금님이 벌거벗었네!' 인가는 끊임없이 자기 자신에게 던질 수밖에 도리가 없는 질문인 셈입니다.

이미 널리 회자된 말이긴 하지만 백남준은 예술이 사기라고 했습니다. 나는 그가 농담을 했다고 생각하지 않습니다. 사기꾼은 진정성에 대한 우리의 희망을 먹고 삽니다. 다시 말해 사기꾼이 먹고 살 수 있다는 것은 아직 인간에게 희망이 있다는 이야기이기도 하지요. 백남준이 나에게 사기를 치지는 못합니다. 백남준 기념관이 백 개가 생겨도 백남준의 작품은 나에게 입질할만한 어떤 매력도 없습니다. 백남준이 사기꾼인지 아닌지 어쩌면 백남준 본인은 알지도 모릅니다. 물론 모를지도 모릅니다. 사실은 사기꾼이 아닌데, 스스로 사기꾼이라고 자학하는 예술가가 있을 수도 있어서 그렇습니다.

언젠가 오랜만에 그림을 한번 그려보려고 시도한 적이 있습니다.

그런데 그림은 뜻대로 잘 되지는 않고, 나의 근거 없는 예술적 야심은 하늘 높은 줄 모르고, 그러다보니 정말 이상한 그림이 되어가는 중이었습니다. 바로 그때 당시 유치원에 다니던 막내가 어깨 너머로 아빠 그림 그리는 걸 보더니 한마디 툭 던진 것이 단검이 되어 내 심장에 꽂혔습니다.

"에게, 진짜보다 더 진짜같이 그리려다 가짜보다 더 가짜같이 되었네!"

얼마나 부끄러웠던지 나는 그 자리에서 그 그림을 없애 버렸습니다. 아들의 말이 맞았던 것이지요. 나는 어느새 실패한 그림을 붙들고 '척'하고 있었던 것입니다. 예술에서 '진정성'은 어려운 주제이지만, 어쨌든 그림을 그리는 순간 본인만은 압니다. 강의실에서 이 이야기를 하면 특히 예술을 전공하는 많은 학생들의 얼굴이 하얗게 변합니다. 모두 나와 비슷한 경험을 갖고 있는 것입니다. "진짜보다 더 진짜같이 그리려다가 가짜보다 더 가짜같이 된다"라는 말은 지금 내 좌우명이 되어 책상 위에 걸려 있습니다.

5 말을 건네 오는 그림들 느끼기, 혹은 놀기

기회가 되면 나는 학생들에게 그림이 말을 건네 온 경험이 있는지 묻곤 합니다. 학생들에게는 '말을 건네 오는 그림'이라는 표현이 조금 애매하게 들릴 수 있을 것입니다. 하긴 말을 건넬 수 없는 것이 어떻게 말을 건넬 수 있겠습니까. 그 표현이야 어떻든 나는 그림이 말을 건네 오기 때문에 미술의 역사를 쓸 수 있다고 생각합니다. 일상적 어법으

로 고고학자가 유물에서 건네 오는 말에 귀를 기울이면서 몇 천 년 전의 생활을 재구성할 수 있다는 정도로 이해하면 좋겠네요.

그러나 어쨌든, 건네 오는 말을 듣는 사람은 현재의 사람이기 때문에 예술의 역사는 동시에 주관적일 수밖에 없습니다. 그래서 예술사는 예술학의 어떤 영역보다도 학문으로서 객관성을 강조합니다. 이것을 다시 뒤집어 이야기하면 예술의 역사는 본질적으로 주관적이라는 고백이기도 한데, 이것은 한계가 아니라 가능성이지요. 왜냐하면 예술은 원래 주관적인 개념이기 때문입니다. 어떤 예술사도 예술이 중심에 있지 않으면 예술사가 아닌 다른 것이 됩니다. 예술이 중심에 있으려면 무엇보다도 작품이 건네는 말에 귀를 기울여야 합니다. 그럴 때 비로소 예술의 역사 같은 신기한 일이 가능하게 되지요.

내 경우 그림이 말을 건네 오는 경험이 자주는 아니어도 가끔 있습니다. 경험 하나를 예로 들자면, 고흐와의 만남입니다. 어느 날 그가 귀를 자른 후 그린 자화상을 보고 있었는데, 문득 그가 묻는 것입니다.

"내가 왜 귀를 잘랐는지 알아?"

그러고 보니 이 비슷한 제목의 소설을 무라카미 류가 쓴 적도 있습니다. 물론 소설 속에서 직접적인 대답을 찾을 수는 없습니다. 고흐가 자신의 귀를 자른 이유에 대해 여러 사람들이 나름대로 추측을 해본 것 같은데, 귀가 아파서 잘랐다는 사람도 있고, 자른 귀를 창부에게 보냈다는 사람도 있지만, 어쨌든 일단 귀를 자르기 전에 폴 고갱과 격렬하게 다툰 것 같습니다. 고흐는 그림에 대한 고갱의 의견에 큰 비중을 두었던 것 같고, 고갱은 남 배려하지 않고 자기 생각을 막 툭툭 뱉어내는 유형의 인물이었던 모양입니다. 그날따라 고흐는 마음에 커다란 상처를 받고 힘들어 하다가 귀를 자릅니다.

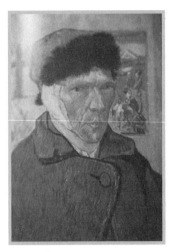
: 고흐의 「자화상」

"이제 나는 내 그림에 관한 한 누구의 이야기도 듣지 않겠어."

이런 소리가 들린 순간 그림 속의 고흐의 푸른 눈이 그렇게 안정되어 보일 수가 없었습니다. 격랑이 가라앉은 후의 고요함. 작업에의 스트레스 때문에 귀를 자른 일본의 만화가도 있다고 들었습니다.

이렇게 그림이 말을 걸어온 경험이 쌓여져서 미술사 책이 됩니다. 앞에서도 암시한 것처럼 자연과학적인 의미에서 객관적인 미술사는 있을 수 없고, 관건은 누구의 경험이 내 입맛에 맞는가 하는 것입니다. 곰브리치가 맘에 드는가요? 루돌프 아른하임? 허버트 리드아니면 어윈 파노프스키? 리오넬로 벤튜리? 가장 바람직한 것은 물론 자기 자신의 미술사겠지요. 자신의 경험을 하나씩 쌓아가다 보면 자신만의 미술의 역사를 쓸 수 있습니다. 프랑스의 소설가이자 정치가였던 앙드레 말로도 이렇게 자신의 미술사를 썼습니다. 그리고 그 책의 제목이 『침묵의 목소리』인 것은 우연이 아닙니다. 그러니까 미술사 관련 책을 읽는 이유는 다른 사람의 말 듣는 법을 배우기 위해서라기보다는 자기 자신의 말 듣는 법을 깨워내기 위해서라는 것이 더 적당해 보입니다.

귀를 기울이면 그림은 다양한 방식으로 우리에게 말을 건네옵니다. "나는 이렇게 살고 있지." "이것에 대해서는 어떻게 생각해?" "이것이 우리 시대라네." "내가 원하는 것은 바로 이거란 말일세" 등등……. 꼭 직접적인 방식의 말 건네기일 필요는 없습니다. 다비드 시케이로스는 멕시코의 뛰어난 민중화가 중의 한 사람입니다. 시케이로

스의 그림 중에 손을 내밀고 있는 엄청 커다란 자화상 벽화가 유명한데, 내가 대학생일 때 그의 화집을 비장한 표정으로 내놓던 어느 선배가 생각납니다. 정치적으로 꽤 억압이 심하던 시대라 시케이로스의 그림을 본다는 것만으로도 가슴 두근거리는 경험이었습니다. 폐허 속에서 흑인 아이가 큰 소리로 울부짖고 있는 모습을 그린 그의 그림도 못지않게 유명합니다.

┇ 시케이로스의 그림

그러나 지금까지 나에게 가장 조용하면서도 가장 커다란 목소리로 말을 걸어온 이미지는 우리나라 사진입니다. 내가 '우리 – 것 – 주의자'라서가 아니라 실제로 그렇기 때문에 그렇습니다. 초등학교 때 어디선가 본 사진이 평생 뇌리에서 떠나지 않았는데, 학생들과 함께 하고 싶어 안타까워하다가 간신히 구할 수 있었습니다. 내 머리 속에 남아 있던 이미지보다는 배경이 조금 작았고, 웅크린 아이의 각도도 조금 차이가 있었습니다. 작가도 모르고,

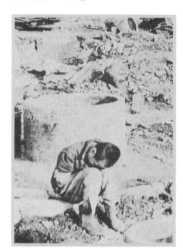
┇ 전쟁에서 버림받은 아이

작품 제목도 모르니까 정말 구하기 힘들었는데, 가는 도서관마다 어긋나더니 놀랍게도 우리 집 백과사전에 실려 있었습니다. 전쟁으로 폐허가 된 집들을 배경으로 그나마 형태를 유지한 우물가에 웅크리고 앉은 아이의 사진입니다. 시케이로스의 그림 속의 아이는 고함이라도 지르

고 있지만, 고함조차 지르지 못하는 이 아이의 절망은 그야말로 가슴을 치는 경험이었습니다. 어린 나에게 전쟁이 치러야 할 대가에 대해 소리가 없어서 귀를 막을 수도 없게 말을 건네 온 사진이었습니다.

앞에서 언급한 고흐가 말을 건네 온 이야기는 내가 고흐의 삶을 알고 있었기에 가능한 경우라 할 수 있습니다. 김환기라는 원로 화가가 있었습니다. 여러 해 전의 이야기인데 말년에 미국에서 살고 있던 그가 미국에서 그려 무슨 공모전에 보내온 그림이 있었습니다. 제목이 작가 최인훈에게서 영감을 얻은 「어디서 무엇이 되어 다시 만나랴」였던 것으로 기억합니다. 커다란 화폭에 작은 사각형을 엄청 많이 그리고, 일일이 그 가운데 점을 찍은 작품이었습니다. 심사위원들이 전부 감동 먹었다고 합니다. 노화가가 객지에서 보고 싶은 얼굴들을 하나씩 떠올리며 점을 찍었을 것을 생각하니 그 그림에 대상을 주지 않을 수 없었을 겁니다.

그림이 말을 건네 오는 다양한 경우들 중에는 이렇게 그림을 그린 사람들의 사연이나 그림을 그린 사람과의 개인적인 인연이 배경에서 작용하는 경우들이 드물지 않습니다. 그렇다면 입이나 발로 그림을 그리는 구족 화가들의 그림이야말로 모든 미술전의 대상을 휩쓸어야 합니다. 그들의 그림은 그들에게는 삶에 내리는 닻과 같은 것일 테니까 말입니다. 그야말로 목숨을 담보로 그림을 그리는 셈입니다.

모두가 그런 건 아니겠지만, 내 경우 미술과의 만남에 이렇게 주관적인 사연들이 개입하는 경우가 많은 편입니다. 솔직히 나는 이중섭이나 박수근의 그림보다 그들의 사연에 더 감동하는 측면이 있습니다. 서로가 서로의 사연에 감동한다는 점에서 좋은 작품을 고르는 책임을 자임하고 있는 문화 권력도 많이 다르지는 않을 거라 생각합니다.

요즈음 문화 권력에서 '미술읽기'라는 표현이 유행하는 듯네요. 예를 들어 스페인의 화가 디에고 벨라스케스의 작품 「시녀들」은 미술을 읽는 사람들에 의해 자주 거론되는 그림이지요. 공주와 시녀들과 멍멍이와 왕, 왕비와 화가 자신, 그 밖에 이런 저런 것들이 담겨 있는 그림인데, 미술 전공 학생에 의하면 어느 미대 교수님으로 하여금 미술학자로서 자신의 본분을 다시 한번 확인시켜 준 작품이라고까지 극찬됩니다. 80년대 우리나라에 미술읽기를 소개한 사람 중의 하나인 존 버거는 그림에서 그 시대의 사회를 봅니다. 그는 전기 르네상스 시기의 화가 한스 홀바인의 「대사들」에서 그림 속에서 묘사되는 사물들과 쉽게 식별되지 않는 해골을 통해 중세와 근대가 충돌하는 지점에서 르네상스를 읽어냅니다. 이런 읽기들이 얼마나 설득력이 있는지는 잘 모르겠지만, 읽기에 따라서 그림은 사라지고 글만 남는 듯싶은 느낌도 있습니다.

어쨌든 학생들이 자신만의 그림 '읽기'라기보다는 그림 '일기'를 쓸 수 있으면 참 좋겠다고 생각합니다. 작품이 건네는 이야기에 자신만의 귀를 기울이는 것이 그림일기의 관건이지요. 물론 귀가 둘이니까 다른 사람들의 이야기에도 귀를 기울일 수 있습니다. 나로서는 '미술읽기'보다는 '미술에 귀 기울이기'라는 표현이 더 마음에 드네요. 미술에 귀를 기울이다 보면 다른 사람들이 보기에 좀 뜬금없는 소리를 들을 수도 있습니다. 밀레의 「만종」을 보고, 하루 종일 밭에서 일하고 이제 만종이 울릴 때 감사의 기도를 드리는 부부의 고귀한 자태에 대해 아름답게 쓴 어떤 수필가의 글이 60년대 초등학교 국어 교과서에 실려 있었는데, 어쩌면 그 그림은 어린 나이에 세상을 떠난 아이를 땅에 묻고 슬퍼하는 부부의 절망적인 모습을 그린 건지도 모르지요. 그림이 그렇게 말을 건네 오면 그런 겁니다.

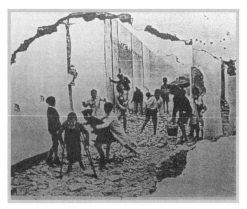

얀 반 아이크의 「아르놀피그 부
부의 초상」

앙리 까르띠에 브레송의 사진

　세잔느가 그린 사과에서 엄청난 에로티시즘을 느낀 메이어 샤피로
라는 나름대로 권위 있는 비평가도 있었고, 앞에서 거론한 벨라스케스
의 「시녀들」만큼이나 미술읽기의 단골 그림인 얀 반 아이크의 「아르놀
피니 부부의 초상」의 경우, 결국 부부가 다 성적으로 변태였다는 이야
기를 그림이 건네고 있다고 주장하는 용감한 여성 색채학자도 있었습
니다. 그 책 이름이 빅토리아 핀레이가 지은 『컬러 여행』이었던 것으로
기억합니다.

　때로는 그림에 대해 문화 권력과 전혀 의견이 다를 때도 있습니
다. 스웨덴의 곱게 자란 미술사학과 교수가 생각나네요. 그가 사진작
가 앙리 까르띠에 브레송의 사진 작업에 대해 이야기할 때였습니다.
그는 순간적인 착각에 대한 이야기를 하고 있었어요. 어떤 사진을 본
순간 폭격에 놀라 달아나는 아이들을 찍은 사진인 줄 알았는데, 그 순
간이 지나고 다시 보니 그냥 놀고 있는 아이들이었다고 그는 웃으면서
말했습니다. 그러나 거칠게 자란 나의 눈에 그냥 놀고 있는 아이들은

절대 아니고 전쟁 통에 다리 하나를 잃은 아이를 놀리는 악마 같은 아이들의 사진이었습니다. 놀림을 당하는 아이는 그런 비참한 상황 속에서도 처절하게 굴욕적으로 웃고 있었습니다. 가장 앞에서 제일 못되게 구는 놈 옆에서 그래도 좀 제 정신인 놈이 말리고 있네요. 그런데 그 교수는 뒤편에 한 아이가 포탄 파편에 쓰러지고 있는 줄 알았다고 하니, 우리는 이렇게 서로 다르게 그림을 봅니다. 누가 옳은가가 중요한 것은 절대 아닙니다. 중요한 것은 느끼기. 느끼는 모든 사람은 자신의 느낌에 정당합니다. 여담이지만, 수업 시간에 이 사진 이야기를 한 적이 있었는데 학생들 중의 상당수가 그 교수 편을 들었습니다!

이런 맥락에서 우리의 학교 교육이 감수성과 상상력의 해방보다는 억압 쪽이라는 것은 상식적인 것입니다. 상황이 심각하다 보니 어쩌면 극약이 유일한 해독제일지도 모르지지요. 다시 말해 엄청 뜬금없이 제 맘대로 그림에 귀를 기울여 보는 겁니다. 조장된 과잉 해석이라고나 할까요. 그러다보면 가끔 누군가의 과잉 해석이 나에게 설득력을 행사할 때도 있는데, 그 경험을 다른 누군가에게 이야기하면 그도 또 즐거워합니다. 한마디로, 소통의 즐거움이 연쇄소통의 즐거움으로 가는 경우라 할 수 있지요.

예를 들어 김열규라는 연세가 좀 있는 국문학자와 신윤복의 그림과의 만남이 나를 즐겁게 한 적이 있습니다. 아무래도 신윤복은 시대를 잘못 만난 화가입니다. 김홍도가 잘 나갈 때도 신윤복은 취직 한번 제대로 못하고, 우리는 그가 어떻게 죽었는지도 잘 알지 못합니다. 신윤복이 일관되게 추구한 세계는 에로티시즘의 세계였습니다. 개울에서 목욕하는 여인들의 그림만 봐도 뭔가 심상치 않지요. 김열규 교수는 화폭 가운데 쯤 소나무의 옹골진 곳을 주목합니다. 그 지점은 자로

: 신윤복의 「단오풍경」

대보면 해부학적으로 눈에 확 띄는 노랑저고리에 빨강치마를 입고 그네에 오르는 여인의 음부에 해당합니다. 김열규 교수에 의하면 신윤복이 정말 그리고 싶었던 것이 그네에 오르는 여인의 자세로 묘사한 누드화였다는 것입니다. 그 당시로서는 놀라운 발상이지만 그림으로 표현하기에는 쉽지 않았을 것이고, 그래서 누드가 소나무로 옮겨갔다는 것이 김열규 교수의 생각이지요. 노교수의 발칙한 상상? 그러나 나를 제대로 설득했습니다. 그래서 다른 그림들을 찾아보니 신윤복의 그림에 여인이 등장하고 소나무가 등장하면 확실히 심상치 않은 그 무엇이 있습니다. 내 생각에 학생들도 상당부분 설득당한 것으로 보입니다.

이제 말도 많고 탈도 많은 뒤샹의 「Fountain」이라는 작품을 볼까요. 누군가가 「샘」이라고 번역했던 것으로 기억합니다. 화장실에서 수거한 지저분한 소변기를 뒤집어 전시한 뒤샹의 장난기에 나는 귀를 기울입니다. 그는 무슨 장난을 치고 있는 걸까요? 그는 이 소변기를 꼭 이렇게 뒤집어 놔야 했을까요? 소변기에서 들려온 대답은 간단합니다. 그렇다는 겁니다. 왜냐하면 이것은 거세된 남성의 토루소이기 때문입니다. 고추 서 있는 거세된 귀두 부분이 소변기의 윤곽입니다. 그 윤곽이 보이나요? 그리고 거세된 남성은 소변을 봅니다. 그렇다면 여성성의 샘물인가요? 아니면 남성성의 소변기에서 샘물 솟듯 물이 뿜어지는 걸까요? 매일 벌어지는 남성과 소변기 사이에서 나는 문득 뒤샹의 장

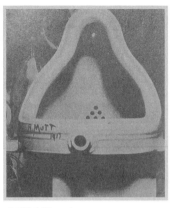

난기로 반짝이는 눈동자를 봅니다. '파운드 아트found art'니, '백색 타일의 질감'이니, '예술 제도론'이니, '독립 예술'이니 뭐니 하는 온갖 설왕설래는 나에게 별 흥미 없습니다. 예술이고 뭐고 그는 장난치고 있는 거지요. 일단 「샘」이 그렇게 나에게 말을 건네 온 이상 나로서는 소변기와 뒤샹을 구분하기가 어렵습니다.

뒤샹의 「Fountain」

누군가의 옳고 그름을 떠나서 나는 이런 예들이 학생들의 제 맘대로 귀기울이기를 자극했으면 하고 바랍니다.

그럼 학생들의 경우를 한번 봅시다. 어느 학기엔가 고구려 무용총의 수렵도에 귀를 기울이니 '빠샤 똥침'의 유래를 놓고 오랫동안 한국과 일본 사이에서 벌어진 논쟁의 종지부를 찍는 소리가 들렸다고 주장한 학생이 있었습니다. 강의실에서는 한바탕 흥거운 소요가 일어났었습니다. 그 학생은 동물의 가장 취약한 부분인 '똥꼬'를 한 치의 오차도 없이 겨냥하는 고구려 무사들을 손으로 차분히 가리켰습니다. 고구려 무사들의 그 타고난 사냥꾼의 본능. 똥꼬를 겨냥하면 가죽이 상하지도 않습니다! 혹시 해서 다른 벽화를 찾아봤더니 역시 그랬습니다. 결국 '빠샤 똥침'은 우리의 것이었습니다.

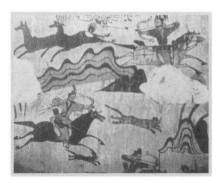

수렵도 1

: 수렵도 2

강의실에 흥겨운 소요를 야기한 또 다른 학생 이야기도 할까요. 그 학생은 스톡홀름 현대미술관에서 마티스전시회를 할 때, 포스터로 쓰인 그의 그림을 까맣게 재가 되어 떨어지는 전투기 조종사라고 선언했습니다. 심장에서는 피가 흐르고, 포탄은 시리게 푸른 하늘에서 여전히 작열하고 있다고 했습니다. 강의실에 탄성이 터졌지요. 나는 사실 이그림을 원초적인 리듬에 맞춰 춤추는 흑인의 모습으로 보았습니다만, 실제로 그림의 제목은 「이카루스」입니다. 그 학생의 감수성이 놀랍지않나요. 그런데 다른 학생이 가세했습니다. 실인 즉 그 그림은 슬램덩크를 하는 강백호랍니다. 그렇다면 노란 불꽃들은 양호열 군단인가요? 마티스 전시회에 포스터로 쓰이는 그의 대표작 중의 하나가 '뻥' 소리와 함께 이렇게 멋지게 망가집니다.

　박물관의 전통적인 역할로 그림틀을 보면 그림틀은 촘촘히 걸린 그림과 그림을 구획짓는 정도에서 그림을 경직시킵니다. 닫힌 창문이라고나 할까요. 물론 그림틀에는 여러 가지 역할이 있어서 이 지점에서 할 말이 많은 사람도 있겠지만, 그것은 다른 이야기입니다. 닫힌 창문을 여는 여러 다양한 방식 중에 그림과 함께 노는 법이

: 마티스의 「이카루스」

있습니다. 멜 라모스라는 화가가 에두아르 마네의 「올랭피아」와 논다든지, 모리무라 야스마사라는 화가가 렘브란트의 「자화상」과 논다든지 하는 경우가 그렇습니다. 멜 라모스는 「플레이 보이」 화보 그림 스타일로 「올랭피아」를 리메이크해서 지금은 전형적인 품끼가 된 마네의 그림이 원래 어떤 뽕끼였는지 보여주고 싶었을 테고, 모리무라는 모든 유명한 얼굴 그림 속에 자기 얼굴을 집어넣습니다. 뽕끼가 강한 컨셉인데, 꽤 효과적입니다.

　물론 이런 그림들은 박물관에 걸릴 그림이라기보다는 화장실 쪽이 더 적당한 그림들입니다. 한마디로 그림이 즐거웠다는 이야기입니다. '박물관보다는 화장실'이란 표현은 나로서는 칭찬이지요. 언제부턴가 기술적인 발달로 그림과 함께 놀기도 많이 쉬워졌습니다. 내가 하도 핑클, 핑클 하니까 어떤 학생이 핑클의 옥주현이 내 책을 껴

: 옥주현

안고 있는 합성 사진을 만들어주었습니다. 이제 이런 정도는 일상의 양식이 되었습니다. 여기서 내가 '논다'라고 표현한 것을 보통 '패러디'나 '패스티쉬'라고도 하는데, 자칫 이런 표현들 속에서 오리지널보다 더 경직된 상상력 결핍의 냄새가 나기도 합니다. 핵심은 즉발성입니다. 그것이 내가 '논다'라는 표현을 쓰는 이유이기도 하지요.

　그렇다면 포세이돈과 아폴로를 묘사한 파르테논 신전의 부조에다 즉발적으로 노는 창문을 달아볼까요. 사정인즉 이렇습니다. 수업 중에 미국의 은어인 'Fuck you'가 우리나라에 들어와 많은 아이들이 뜻도

ː 파르테논 부조

모르면서 가운데 손가락을 치켜 올리다가 어느 날 양쪽 손가락으로 '쌍 Fuck you'를 때리더라는 이야기를 한 적이 있었습니다. 그리고 농담처럼 이건 'Double fuck you' 로 역수출해도 좋겠다는 이야기까지 나오고, 그래도 역시 원조 '쌍 Fuck you'를 당할 수는 없을 것이라는 문화 민족의 긍지 비슷한 분위기까지 강의실에 감돌았었지요. 그러다보니 '크로스 퍽큐'나 '불꽃 퍽큐' 같은 놀라운 발상도 확인되었는데, 그 분위기에서 한 학생이 그래도 우리 것은 역시 '감자를 매기는 것'이니까, 그걸 수출 하자는 제안도 했었습니다. 파르테논 부조는 그 맥락에서 나온 이야기 입니다. 아테네를 다녀온 학생의 이야기인즉, 알고 보니 '감자'도 그리스 신들의 언어라는 겁니다. 그 학생에 따르면 파르테논 부조에는 포세이돈이 아폴로에게 감자를 매기는 장면이 묘사되어 있다는군요.

1년에 한 번씩 거리의 벽에 음대 교수들로 구성된 솔리스트 앙상블 포스터가 붙습니다. 그 포스터에서 자랑스럽게 득의의 미소를 짓는 성악가들의 얼굴은 문화 권력의 얼굴이지요. 그런데 수업 듣는 학생 중에 음악 전공 두 학생이 문득 포스터에서 내가 뿅의 기운이라고 이야기하는 그 무엇을 느꼈습니다. 그래서 챔피언까지 선정하고 뿅끼의 지점들을 화살표로 표시해 놓았습니다. 그건 자유의 바람 같은 겁니다. 결국 포스터를 장식하는 성악가들은 그 학생들의 꿈이자, 일상의 억압이기도 할 테니까 말이지요.

문득 김수영의 「미인」이라는 시가 생각납니다. 그 시는 시인이 미인과 함께 있다가 문득 창문을 조금 여는 행위에서 비롯됐습니다. 품위의 이름으로 걸려 있는 많은 그림들 속에는 자유의 바람이 들어올 창문이 정말 필요하다는 것이 나의 솔직한 생각입니다. 우리가 창문을 열면 그림들은 허심탄회하게 말을 건넵니다.

6 박물관에서 죽어있는 예술과 일상 속에서 살아있는 예술

덴미크의 미술사학자 브로디 요한센이 쓴 미술의 역사에 관한 책의 표지에 그림이 몇 장 실려 있는데, 그 중에 미켈란젤로의 시스틴 성당의 천정화 가운데 '델포이 신전의 무녀' 그림과 고흐의 낡은 구두 그림 연작 가운데 하나가 포함되어 있습니다. 그런데 이 두 그림은 우연히 거기에 있는 것이 아닙니다. 이 두 그림에는 어떤 공통점이 있지요. 미켈란젤로의 천정화 중 특히 델포이 신전의 무녀는 존 러스킨이라는 19세기 영국의 영향력 있는 비평가가 인류의 문화유산으로 극찬한 그림이고, 고흐의 구두 그림은 철학자 마르틴 하이데거로 하여금 프랑스 남부의 농부 아낙네의 삶의 진실을 느끼고 그 경험을 바탕으로 『예술 작품의 근원』이란 엄청난 제목의 책을 쓰게 한 그

ː 미켈란젤로의 무녀 그림

ː 고흐의 낡은 구두

림입니다.

혹시 하이데거와 비슷한 경험이 있습니까? 어떤 작품이 무언가 진실을 드러내는 순간에 현장에서 그 힘의 세례를 받은 느낌 말입니다. 솔직히 나는 고흐의 구두 그림에서 농부 아낙네 보다는 내 고등학교 시절 신고 다니던, 구두코에 쇠가 박혀 있던 낡은 공군 군화를 떠올렸습니다. 브로디 요한센의 책은 미술을 일상 삶의 맥락에서 조명하려는 의도의 작업이었습니다. 따라서 존 러스킨이나 하이데거는 미술의 일상성에 대한 그의 입장에 비해 너무 거대하지요. 그래서 책 표지에는 실제로 누군가가 신어 냄새날 것 같은 구두 사진과 우체통의 사진이 함께 실려 있습니다. 브로디 요한센이 미켈란젤로나 고흐의 그림을 보는 진정한 의도야 어떻든, 내 입장에서 한 가지는 분명합니다. 미켈란젤로가 심혈을 기울인 시스틴 성당 천정화는 그 파노라마 아래에서 귀를 기울이던 존 러스킨이라는 한 개인의 일상 삶 속에서 북극성 뜨는 체험이었을 거라는 것……. 나로서는 그 이상 말하기 어렵습니다. 치열한 미술혼의 사나이 고흐가 여러 차례 되풀이해서 그린 구두 그림은, 그 그림 앞에서 귀를 기울이던 하이데거라는 한 개인의 일상 삶 속에서 북극성 뜨는 체험이었을 거라는 것……. 나로서는 그 이상 말하기도 역시 어렵습니다.

앞에서도 잠깐 언급한 알랜 고우완스는 미술의 역사를 기능 중심으로 다시 써보려는 정당한 야심을 갖고 있었습니다. 한 10여 년 전부터 그의 소식이 끊겨 지금 살아있는지도 잘 모르겠지만, 하여튼 그에게 미술은 무엇인가라는 질문은 중요한 게 아니었습니다. 그에게 핵심적인 질문은 "미술은 무엇을 하는가?" 였습니다. 그는 대체로 네 가지 정도의 기능을 미술에 부여했습니다. 그의 기능론적 미술관은 간단히 1)주술적

기능 2)삽화적 기능 3)장식적 기능 4)설득적 기능으로 요약할 수 있는데, 그런 그에게 현대 미술은 철저히 기능에서 소외되어진 병리학적 현상일 뿐입니다. 그는 그것을 한마디로 '주검'이라고 불렀습니다.

알랜 고우완스의 수사학적 과장법 너머에서 내가 전적으로 공감하는 것은 미술에 대해 감당할 수 없이 엄청난 이야기를 하지 말자는 것입니다. 인류의 문화유산이니, 진리의 현현이니, 시대정신이니, 우주적 상징이니, 기타 등등. 미술에 인생을 걸어볼까? 하는 많은 젊은이들이 일종의 정신분열적 상태에 빠진다면, 그 이유는 이런 미술의 가치에 대한 거대 담론과 미술의 일상적 기능성 사이에서 경험하는 괴리감 때문이라고 나는 생각합니다. 미술에 있어 이와 같이 거대 담론과 기능성의 상실이 이율배반적으로 결합되어 있는 곳이 바로 박물관입니다. 고3때 도서실 작은 공간에 서너 개 씩 붙여놓던 이미지들을 기억하나요? 지금 내 방이 그렇습니다. 이런 공간들과 비교하면, 박물관은 체취 제거제를 뿌린 곳입니다. 내 방의 그림들을 떼어서 박물관에 걸어놓는 순간 그 그림들은 박제가 됩니다.

우리는 박물관의 시대에 살고 있습니다. 문화란 무엇보다도 보존해야 할 대상이라는 듯 사방 도처에서 박물관이 세워집니다. 왜 보존해야 하는가는 중요한 게 아닙니다. 보존되어 있으니 중요하다는 것입니다. 처음부터 쓸모보다는 보존을 염두에 두고 만드는 경우도 드물지 않습니다. 갈수록 보존의 기술은 세련되어 가고, 보존의 현장이 기묘한 품위의 대기권을 형성합니다. 무엇이든 박물관에만 걸리면 교양의 대상으로서 자격을 획득합니다. 보존의 논리로서 거대 담론 또한 철저해져 갑니다. 앞에서도 비슷한 말을 했던 것 같은데, 대량복제 시대에 유일성의 현장이라던가, 일회성 소비의 시대에 영원한 초월적 가치라던

가, 인류의 문화유산이라던가 뭐 기타 등등. 마치 문화란 쓸모보다는 보존이라는 느낌입니다. 그래서 박물관의 대기권에는 체취 제거제와 함께 야릇한 방부제 냄새가 납니다. 박물관의 지하실은 죽은 것들로 가득 차고 말이지요. 물론 보존하면서 쓸모가 생기기도 합니다. 가령 이태리는 박물관으로 먹고 사는 셈일 테니까요.

박물관 지하실에서는 다른 일도 벌어집니다. 원래 그리스 신전들에는 강렬한 색이 칠해져 있었습니다. 신전뿐만 아니라 조각에도 울긋불긋한 색이 칠해져 있었습니다. 지금 그렇게 보이지 않는 것은 단지 비바람에 씻겨 나갔기 때문입니다. 내가 들은 바로는 로마 박물관 지하실에서는 조각이나 기둥에 남아있는 색들을 샤워로 지운다고 합니다. 관람객들이 장엄한 단순성과 고요한 위대성을 기대하기 때문이라서 그렇다는 이야기입니다. 사실 믿거나 말거나이지요. 하긴 미술사가 항상 정직한 것도 아니니까 박물관도 항상 정직한 건 아닙니다.

나는 프랑스의 인상파 박물관에서 평생 잊을 수 없는 감동의 경험을 한 사람을 알고 있습니다. 다른 누군가에게는 고흐 박물관일 수 있고, 아니면 루브르나 그 밖의 어디에서도 가능한 일입니다. 그러나 그런 모든 것에도 불구하고, 박물관에 대한 나의 반발은 단순합니다. 나에게 박물관은 한마디로 억압입니다. 체험이라기보다는 교양의 현장입니다. 교양과 체험이 서로 대립할 필요가 없지요. 바로 그래서 문제인 겁니다.

어느 미술관에서 인상파 전시회를 한 적이 있습니다. 보통 인상파라 불리는 그림들은 빛이 필요한 그림들인데 그 미술관의 침침한 상태에서 조금 실감을 느끼려고 그림에 얼굴을 가깝게 가져간 적이 있었습니다. 그랬더니 바로 직원이 뛰어왔습니다. 내 콧기운에 그림이 상한

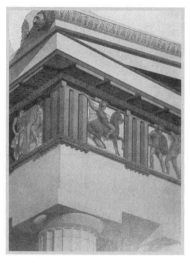

ㅣ 그리스 신전

다는 것입니다! 그 직원이 돌아섰을 때 나는 반항심이 우러나 그 그림에다 대고 콧기운을 막 불어넣은 적이 있습니다. 나에게 박물관의 대기권은 교양의 이름으로 체험을 죽이는 것처럼 보입니다. 여기서 박물관이라 하면 여러 가지 것을 의미합니다. 미술관, 화랑, 전시장, 세계문학대전집, 각종 기획 행사들, 예를 들면 누구 탄생 몇 주년 기념 음악회 등, 클

래식 전집, TV의 예술 관련 교양 프로그램들, 그리고 치명적인 학교 교실…….

박물관에서 보는 그리스 조각들은 대체로 하체가 부실합니다. 왜냐하면 원래 이런 조각들은 박물관에서 우리의 눈높이 정도로 전시되려고 만들어진 것이 아니기 때문이지요. 건물이나 기둥 윗부분 등 우리 눈높이보다 높은 곳에 위치했었습니다. 따라서 밑에서 볼 때 풍만한 하체를 눈높이에서 보면 빈약할 수밖에 없지요. 그러니까 박물관에 전시하려면 눈높이보다 위에 전시하거나 아니면 박물관 밖 원래 위치에 내놓으면 됩니다. 물론 '접근금지'라는 푯말을 무시하고 조각 밑에 쪼그리고 앉아 위로 치켜 올려보면 더 실감납니다. 「쉐이프 오브 씽스」라는 영화의 시작 장면에서 연기자 레이첼 와이즈가 그런 자세로 조각의 사진을 찍는 데에는 다 이유가 있습니다.

상식적으로 박물관은 필요합니다. 그러나 박물관에 큰 기대를 걸

097

지는 않는 게 좋습니다. 무엇이든 사용하지 않으면 썩으니까 그렇습니다. 보존을 위한 보존에는 방부제가 필요할 수밖에 없습니다. 박물관에 계속해서 무언가를 잔뜩 쌓아놓으면서 미라로 살릴 생각보다는 가능한대로 쌓여져 있는 것을 밖으로 푸는 것이 좋습니다. 사용하다 낡아져서 썩으면 비료라도 되니까 말입니다. 문화유산이 사라지는 것을 너무 걱정할 필요는 없습니다. 필요하면 새로운 세대가 빈자리를 메울 것을 새롭게 만들어냅니다.

스웨덴에 나이가 많이 들어 은퇴한 조각가가 있었습니다. 집 이웃에 어린이집이 있었는데, 노는 아이들이 귀여워 작품을 하나 조각해 어린이집 마당으로 보내주었지요. 아이들은 자연스럽게 조각을 밟고 다니며 놀았는데, 신문기자가 이걸 알고 이슈화 했습니다. 명인의 조각을 보존하자는 것입니다. 어떤 결정이 내려졌는지 소식을 듣지는 못했습니다. 설령 보존 쪽의 결정이라도 아이들은 슬퍼했을 수도 있고, 관심이 없었을 수도 있지만, 어쨌든 중요한 것은 쓸모와 보존에 대한 균형 감각입니다. 쓸 것은 좀 쓰고 보존할 것은 보존하고 했으면 좋겠네요.

2500여 년 전 그리스의 조각가 미론의 「원반 던지는 사람」은 원반 던지는 자세로 수천 년을 살아남았습니다. 놀라운 일입니다. 사실 조각은 시각 예술만큼이나 촉각 예술인데, 박물관에 전시된 조각 작품 앞에는 예외 없이 '손대지 마시오' 라는 팻말이 붙어 있지요. 조각 작품 만지기 운동이라도 벌이고 싶은 마음입니다. 나는 개인적으로 어떤 감각 기관보다 촉각이 예민하다고 생각하는데, 별로 만질 조각이 없습니다. 자꾸 만져서 미켈란젤로의 「다비드」고추가 떨어져 나가든, 비너스 가슴에 까맣게 손때가 타든, 결국 닳아서 없어지면 젊은 조각가에게 새로

운 작품을 부탁하면 될 듯도 싶은데
요. 모 대학 미학과의 한 노교수는
교정에 있는 여성 누드 조각의 가슴
부분에 까맣게 손때가 탄 것이 너무
가슴이 아프다고 했습니다. 사실 가
슴이 아픈 것은 억압된 우리의 촉각
입니다.

Ⅰ 모래 조각

　　모래 조각과 얼음 조각은 한 순
간을 위해 존재하는 조각의 상징적
인 예입니다. 나는 지금 꼭 미술을
분명한 목적에 사용해야만 한다는
편협한 기능주의를 부르짖고 있는
것은 아닙니다. 예술은 역시 교양보
다는 체험이라는 단순한 주장을 되
풀이 하고 있을 뿐이지요. 거리에
나가보면 공공 조각이라는 것들이
많이 있습니다. 빌딩이나 거리 도처

Ⅰ 얼음 조각

에 세워져 있습니다. 솔직히 견디기 힘든 공공 조각이 한둘이 아닙니
다. 사실 그냥 꽃밭이 낫겠다고 생각한 적이 한두 번이 아니니까요. 압
구정동에 가면 극장 건물에 킹콩이 붙어있습니다. 전혀 의도하지 않았
겠지만 옆 건물 공공 조각이 손가락입니다. 결과적으로는 똥침에 화들
짝 놀란 킹콩이 되었습니다. 애매한 작품의도 보다 애당초 이런 장난
이 작품 컨셉이였으면 차라리 좋았을지도 모릅니다.

　　내가 어릴 때 동네 이발소에 가면 거울 위에 소위 이발소 그림이 걸

∵ 킹콩

∵ 그림엽서

려 있었습니다. 머리 깎는 지루한 시간에 그 그림을 출발점으로 상상의 나래를 펼 수 있었어요. 언젠가 예술의 전당 미술관에서 이발소 그림 전시회가 열린 적도 있는데, 솔직히 이발소 그림은 이발소에 걸려 있어야 합니다. 강의실에서 학생들에게 보여줄 때 즉발적인 반응이 오는 것 중에 눈물 흘리는 어린아이의 슬라이드가 있습니다. 벌써 100년 가까이 된 그림엽서이지요. 나는 학생들에게 "혹시 미술관에 전시된 그림들보다 미술관 로비의 엽서가 더 마음에 든 적은 없는가?" 또는 "뛰어난 소설가의 멋진 작품만큼이나 그 소설에 실린 삽화가 멋있게 느껴진 경험은 없는가?" 하고 묻습니다. 학생들의 대답은 물론 조심스럽습니다. 아르누보Art Nouveau 시대의 장식적인 알폰스 무하의 그림이 미술관 장식 보다는 집안의 벽지로 쓰일 때 더 빛날 수 있습니다. 한마디로 미술관에 걸린 걸개그림은 죽음입니다. 걸개그림은 당연히 투쟁의 현장에 걸려야 살아납니다.

이제는 값을 따질 수 없을 만큼 비싼 아테네 도자기도 옛날 아테네 사람들에게는 지금으로 치면 거실의 TV와 같은 것이었을 텐데, 익숙한 신화나 영웅 전설이 그려진 그림을 손잡이를 잡고 빙빙 돌려가며 봤을

테니까 말이지요. 이러는 동안에 청자나 백자는 방탄유리 속에 들어 앉아 질식해 죽어갑니다. 아니면 돈이 엄청 많은 사람의 은밀한 내실에서 거의 변태적인 사랑을 받고 있을 수는 있겠네요. 상식적으로 생각해봐도 암만 청자의 전승을 부르짖어 봐야 일상에서 자꾸 쓰여야 비법도 나올 텐데 말이지요. 쓰이지 않는 것의 비법에서는 수상한 냄새가 납니다. 반면에 일상의 체험에서 비롯한 교양은 풍취라고나 할까, 좋은 냄새가 나는 법입니다.

유감스럽게도 나는 모나리자에게서 별다른 힘을 못 느낍니다. 너무 유명해서 그럴 수도 있겠지만, 그래도 어쨌든 모나리자가 방탄유리 속에 들어앉은 모습은 영 그렇습니다. 여러 해 전에 모나리자가 도난 당한 적이 있었는데, 이탈리아의 누군가가 하도 원통해서 스스로 목숨을 끊었다는 전설도 있습니다. 어처구니가 없는 일입니다. 만일 불이라도 나면 모나리자보다는 고양이를 구하는 것이 당연한 일 아닌가요. 솔직히 모나리자가 너무 비싸니까 나부터도 모나리자를 구하겠지만, 모나리자가 예술이어서 그럴 것 같지는 않습니다.

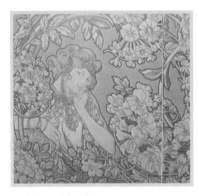

⁝ 알폰스 무하의 그림

⁝ 아테네 도자기

언젠가 석지현 스님이 『선』이란 책에서 모나리자를 불질러 버려야 한다고 한 적이 있습니다. 사실 좀 더 강력한 표현도 구사했는데 옮기면 다음과 같습니다.

"필자를 루브르 박물관에 보내 달라. 수류탄 몇 개로 당장 모나리자를 부숴 버리겠다. 그리하여 이 인류의 혼에 형식이라는 죽음을 부여한 그 다 빈치의 이미지를 깨끗이 씻어 버리겠다."

석지현 스님에게 모나리자는 바깥세상을 너무 그럴듯하게 화폭에 옮겨 놓은 모방의 이미지에 불과한 그림으로 우리의 혼을 좀먹는 기계화 예술을 상징합니다. 심지어는 차라리 맥주홀의 가슴 드러난 아가씨의 얼굴을 붉은 빛 속에서 술기운에 보는 것이 더 낫다는 과격한 주장까지 서슴치 않습니다. 물론 수행하는 스님의 이런 극단적인 발언 뒤에는 남들이 아름답다고 하니까 자기도 아름답다고 느껴야 할 것 같은 중생심에 대한 꾸지람이 작용하고 있다고 생각합니다. 스님의 말을 직접 인용합니다.

폐월이란 말이 있다. 한 마리의 개가 달을 보고 짖는다. 그 한 마리의 짖는 개소리를 듣자 여기저기에서 개들이 너도나도 그 짖는 소리에 맞춰 죽어라고 짖어대는 것이다. 자기가 지금 왜 그렇게 짖어대고 있는지, 또 무엇 때문에 짖어야 하는지 그것조차 모르면서 남이 짖으니까 자기도 짖는다는 식이다.

그렇지만 다음과 같은 스님의 확신에도 폐월은 경계해야 할 일입니다.

내 말에 반대하는 사람 손을 들어봐라. 미친놈의 중새끼가…… 하고 비웃을 사람은 있어도 아마 모나리자를 옹호할 사람은 그리 많지 않을 것이다.

나는 스님의 입장도 이해하지만 동시에 개인적으로 모나리자는 역시 좋은 그림이라 생각합니다. 아마 스님을 직접적으로 자극한 것이 루브르에서 누가 모나리자에 다가가기만 해도 울리게끔 설치한 경보벨인 모양인데 그림을 둘러싼 미술계라는 복마전 같은 시스템과 그림 그 자체가 서로 동일한 것은 아닙니다.

사실 모나리자 같은 예술 때문에 젊은 예술가들이 살기가 힘듭니다. 이런 식으로 예술을 계속 보존한다면 나중에는 박물관 지하실이 그림으로 홍수가 날 테지요. 게다가 단지 박물관 지하실에 보존되기 위해 그리는 그림도 한둘이 아닙니다. 예술, 그저 보존할 생각만 하지 말고, 좀 써서 없애면 어떨까요. 그래서 모나리자 수건은 상징적인 의미를 띱니다. 모나리자가 없어지면 젊은 예술가가 멋진 제2의 모나리자를 창조할 테고, 그렇게 전통은 살아서 숨 쉬게 될 텐데요. 그렇지 않으면 아무리 능력 있는 젊은 예술가라 할지라도 모나리자 모작화가에 불과할 테니까 말이지요. 예술 대학에서는 끊임없이 독창성만 강조하고, 일반 관객은 모나리자만 보려하고, 도대체 젊은 예술가가 설 곳이 어딘가요? 모나리자가 죽어야 젊은 예술가가 삽니다.

문턱이 낮은 예술 또는 낮은 자세로 다가오는 예술:
대중만화와 대중 애니메이션

1 공간적인 문턱과 미학적인 문턱

대중예술은 문턱이 낮은 예술입니다. 여기에서 '문턱이 낮은 예술'이란 표현으로 내가 말하고 싶은 것은 자세의 문제입니다. 다시 말하면 대중예술은 우리에게 낮은 자세로 다가오는 예술이지요. 당연히 우리는 대중예술에게 편안한 자세로 다가갑니다. 우리를 쓸 데 없이 주눅 들게 하지 않는 예술. 이것이 내가 뽕끼의 예술이라 부르는 대중예술 동네의 중요한 특징입니다.

TV 드라마, 대중음악 콘서트, 할리퀸 로맨스, 동네 영화관, 거리의 낙서 미술, 거리의 브레이크 댄서들 등등. 사실 생각해보면 학생들이 대중예술로 떠올리는 거의 모든 문화 산물들이 편안합니다. 나는 그중에서도 특히 만화를 문턱이 낮은 예술로 주목합니다. 사실 TV 드라마도 문턱이 낮다는 점에서 만화와 얼마든지 어깨를 나란히 할 수 있습니다. 그래서 요즘 만화와 TV가 미학적으로 흥미 있는 상호교류를 본격적으로 가동하고 있는지도 모릅니다. 예를 들면 「궁」이나 「꽃보다 남자」 같은 것들이 떠오릅니다.

물론 편안하다는 것은 주관적인 문제니까 누군가에게 편안한 것이 다른 누군가에는 불편할 수 있습니다. 이것은 그 역도 마찬가지인데, 누군가에게 불편한 것이 다른 누군가에게는 편안할 수도 있습니다. 그러니까 결국 '문턱이 낮은 예술'이란 표현은 문화, 예술과 관련되어 내 생각에 별로 마땅치 않은 자세로서 '문턱이 높은 예술'이라는 존재를 배경에 깔고 있습니다. 우리가 일반적으로 권력이라 말하는 것들의 속성. 이미 짐작했겠지만 이것이 문화 권력의 핵심적인 문제 영역입니다.

대체로 문화 권력에서 예술로 떠우는 작품들의 경우 문화적으로

무게를 잡는 경향이 있습니다. 문화적으로 무게를 잡는다는 것도 사실 애매한 표현이긴 하지만 그래도 뭐 좀 떠오르는 게 있지 않나요. 소위 아트 락이라 불리는 이태리 프로그레시브 락의 후까시? 아트 영화 전용 상영관의 분위기? 아니면 아트 만화의 어깨가 휘청거릴 정도로 있어 보임? 겉으로는 무게를 잡지 않는 척 하면서 사실은 무게를 잡는 경우도 있어서 그 다양성이 천차만별이긴 하지만 어쨌든 세속적인 권력은 무게에서 나옵니다. 물론 무게 있는 예술이 꼭 문턱이 높은 예술이거나 오만한 자세로 다가가는 예술일 필요는 없습니다. 그러나 어떤 의미에서는 품위의 예술 동네가 전반적으로 스스로 의도적으로 문턱을 높이는 그런 경향이 있지요. 정말로 모두를 다 받아들이고 싶지는 않는 것입니다. 예술이 모두에게 열릴 때 혹시 예술이 통째로 사라져 버리지나 않을까 두려워하는 것은 아닐까요?

요즘 들어 클래식의 대중화니, 고급 문학의 문고판이니 하는 등등의 작업이 좁은 의미의 문화 정책적 관심에서 불을 지피는 모습도 보이지만, 지금 나는 공간적으로 문턱을 낮추는 것에 대한 이야기를 하고 있는 게 아니라 미학적인 의미의 문턱이니까 사실 별로 적절한 시도들로 보이지는 않습니다. 왜냐하면 정명훈이나 백건우가 청바지를 입고 연주를 하고, 지자체의 동네 문화관에서 광대극으로 셰익스피어를 공연해도 미학적인 문턱은 그런 식으로 낮춰지는 게 아니기 때문이지요.

'문턱이 낮은', 또는 '낮은 자세로 다가오는'에 해당하는 영어에 'easily accessible'이란 표현이 있습니다. 이 표현에는 두 가지 의미가 있는데 하나는 물리적 또는 공간적 의미, 다른 하나는 미학적 의미입니다. 일반적으로 많이 쓰이는 공간적 의미로 보면 대학로의 연극은 접근하기가 어렵지요. 분당이나 일산 정도만 되어도 대학로까지 나오기

가 쉽지 않으니까요. 반면에 동네 영화관은 'easily accessible'입니다. 공간적 의미에서 접근하기가 쉽습니다. 그래서 요즘 연극을 공간적으로 'easily accessible'하게 하려고 동네 문화회관 등을 이용하는데, 유감스럽게도 나에게는 그게 여전히 미학적으로는 별로 'easily accessible'하게 보이지 않습니다. 다시 말해 미학적 문턱의 높고 낮음은 자신의 눈높이를 상대에 맞추어 낮추려는 자세가 아니라 얼마나 진정으로 자기 자신을 낮출 수 있느냐의 문제입니다. 러시아의 한 유명한 어릿광대가 인터뷰에서 한 말이 생각납니다.

"내가 뭐 대단한 걸 합니까? 그저 사람들이 조금만 웃어준다면 더 이상 바랄 것이 없지요."

나는 이 어릿광대의 말 속에서 미학적으로 문턱이 낮은 예술가의 진정성이 깃들여진 자세를 봅니다. 그에게서는 문화 권력의 '척 하는' 냄새가 나지 않습니다.

미학적인 문턱을 이야기 할 때 좋은 예는 음식점입니다. 고급 레스토랑은 문턱이 높고, 대중음식점은 문턱이 낮습니다. 가격만의 이야기가 아닙니다. 고급 레스토랑과 동네 중국집을 구별하는 핵심적인 표현은 '주눅'인데, '주눅'이 있는 곳에 '문화 권력'이 있으니까요. 지휘자 금난새가 아무리 사람 좋은 미소를 띠어도 그는 문화 권력입니다. 그가 한마디 하면 다들 자세를 바로 하고 듣습니다. 반면에 길거리에서 아무리 폼을 잡고 걸어도 아무도 개그맨을 어려워하지 않습니다. 혹시 길거리에서 스치는 TV 탤런트들이 마치 십년지기같이 느껴진 적은 없습니까?

처음 스테이크 하우스 같은 데 들어가면 포크나 나이프 사용법이라든지, '웰던'이나 '미디엄 웰' 등의 왠지 느끼한 표현들이라든지, 무

언가 실수하면 안 될 것 같은 분위기가 우리를 긴장하게 합니다. 고급 레스토랑은 사실 의도적으로 그런 분위기를 연출합니다. 거기에 소믈리에나 구르메 등이 가세합니다. 물론 그런 분위기를 좋아하는 사람들이 있고, 하루 세끼를 그런 데서 먹다 보면 길들여져서 제 집처럼 편안해지기도 하겠지만, 어쨌든 고급 레스토랑과 대중음식점은 고급예술과 대중예술의 적절한 비유라고 나는 생각합니다. 설렁탕집에서는 의도적으로 우리를 주눅 들게 하려고 연출하는 문화 권력이 눈에 띄지 않습니다. 레스토랑에서 포크와 나이프를 제대로 못 쓴다든지 하면 웨이터는 구석에서 못 본 척 야리꾸리한 미소를 짓습니다. 문화 권력은 이런 식으로 우리를 주눅 들게 함으로써 권력을 재창출합니다.

미학적인 문턱의 또 다른 좋은 예는 야구장이나 축구장입니다. 야구장이나 축구장은 문턱이 낮은 쪽의 경우이고, 문턱 높은 쪽의 전형적인 경우로는 학교 교실이 있습니다. 나는 어릴 때 할아버지 손잡고 야구장에 자주 갔었습니다. 그 당시 야구 경기는 주로 동대문야구장에서 했었는데, 동대문 버스 정류장에서 내려 멀리 야구장이 보이면 나도 몰래 걸음이 빨라지곤 했습니다. 가슴도 두근두근 뛰었습니다. 표를 사서 계단을 올라갈 때 관중들의 웅성거리는 소리와 선수들의 몸 푸는 소리가 들리기 시작하면 나는 참지 못하고 두세 계단씩 뛰어 올라가곤 했습니다. 이런 것이 미학적으로 문턱이 낮은 것입니다. 어릴 때 만화 영화를 보러 극장에 갈 때도 비슷했습니다.

문턱이 낮은가 높은가는 우리 몸이 먼저 압니다. 책을 읽을 때에도 문턱이 낮은 경우는 발가락이 먼저 꼬무락거립니다. 언제 다 읽나 하는 한숨으로 남은 쪽수를 세어보는 것이 아니라 아쉽고 소중해서 읽다가 잠깐 책을 가슴에 얹고 한숨 자는 행복한 느낌……. 그것이 문턱이

낮은 느낌입니다. TV 드라마는 끝나기 10분 전 쯤부터 시간 가는 것이 안타깝습니다. 물론 주관적인 경험이겠지만, 연극에서는 그런 경우가 흔하지 않습니다. 그래서 나에게 연극의 문턱은 공간적인 문제가 아니라 미학적인 문턱인 겁니다.

물론 나는 예술의 전당 음악당 계단을 뛰어가기도 합니다. 대개의 경우 연주가 너무 궁금해서라기보다는 늦으면 야단맞기 때문이라고나 할까요. 문턱이 높은 곳으로서 학교 교실도 비슷합니다. 아무리 수업을 재미있게 하시는 선생님의 수업이라도, "휴강!" 하는 소리를 듣는 순간 코끝에 한 점 자유의 바람이 스쳐가지요. 공기가 맑고 가볍게 느껴지고 온몸으로 「샤인」이라는 영화의 포스터를 연출합니다. 그래서 교실은 문턱 높은 예의 한 전형입니다. 학교라는 곳에서 보낸 20년 세월에도 여전히 적응이 잘 안 되지요. 여러 가지 이유가 있겠지만 교단이 여전히 권력이라는 것이 그 중요한 이유 중의 하나입니다. 대체로 교실은 학생들의 기를 죽이는 분위기를 연출하잖아요. 학생들이 수업 시간에 조는 것은 그 억압에 대한 저항의 의미가 있습니다. 잠을 통한 실존적인 자기 확인. 자기 존엄성. 그러다 걸려서 야단맞고, 다시 자고, 이렇게 권력과 저항의 악순환이 시작됩니다.

2 구김살 없는 즉발성의 미학

야구장이나 축구장의 낮은 문턱과 관련해서 또 다른 흥미 있는 현상은 관중석의 분위기입니다. 딱 소주 한 잔 걸치고 관중은 감독의 머리 위로 올라갑니다. 지금은 스퀴즈 타임이라느니, 히트 앤 런을 걸어

야 한다느니, 포볼로 걸려야 한다느니, 선수 교체의 타이밍이 늦었다느니 하면서 참견을 하는데, 오랜 세월 경기를 통해 획득한 감독들의 지혜가 관중들의 손아귀에서 그냥 대수롭지 않게 날아가 버립니다. 어디 그 뿐인가요. 시속 140킬로가 넘는 공을 방망이로 후려쳐 100미터 이상을 날려 보내는 일이 마치 별 일 아닌 것처럼 선수들을 비판하고 궁시렁거립니다. 감독이나 선수의 입장에서 관중석의 반응이 부당하게도 느껴지겠지만, 이것이 관객이 야구장이나 축구장을 찾는 큰 재미의 한 부분이지요. 야구장이나 축구장은 그렇게 문턱이 낮습니다. 그 대신 잘 하면 또 난리가 나지 않습니까.

독일의 연극인이자 연극 이론가인 베르톨트 브레히트는 예술에 대해 엄청 진지한 입장을 취하는 사람입니다. 그만큼 예술의 사회적인 역할에 대해서도 엄격합니다. 그러면서도 그는 스포츠에 대해 적지 않은 관심을 갖고 있습니다. 심지어 그는 운동 경기장에 비하면 연극공연장은 전혀 개성이 없다고 말한 적도 있지요. 브레히트 연구가인 존 윌렛에 따르면 브레히트는 마치 권투 경기장에서처럼 담배 연기를 뿜어대며 연극을 관람하는 그런 관객을 원했습니다. 관객이 스스로의 판단에 간섭하는 권력으로부터 자유로울 때 연극이 비로소 제 기능을 발휘할 수 있을 거란 그의 입장은 예술무정부주의 입장에서도 흥미롭습니다. 이것은 브레히트가 운동 경기의 감식안들 속에 보편적으로 자리 잡고 있는 '흥Fun'을 강조할 때 특히 그렇습니다.

주눅들 필요가 없고, 주위의 눈치를 볼 필요도 없는 분위기에서 선수나 감독의 머리 위로 뜨는 북극성. 이것이 대중예술입니다. 물론 그 안에 권력도 등장하고, 처음 가보는 운동장이 낯설기만 한 경우도 있겠지만 어쨌든 전체적인 분위기는 몸에서부터 느껴지는 즉발적인 반응

을 축으로 돌아갑니다. 야구장과 비교해서 미술관의 문턱은 높습니다. 들어갈 때부터 조금 부담스럽고, 왠지 무언가 아는 척을 해야 할 것 같고, 좋은 건지 나쁜 건지 다들 무표정입니다. 적어도 나에게 미술관은 부담스러움 입니다.

사라 장은 자랑스러운 우리나라의 젊은 바이올린 연주가입니다. 사실 나는 바이올린 연주에 귀가 그렇게 예민하지 않아 그녀의 연주가 얼마나 훌륭한지는 잘 모릅니다. 그러나 베를린 필과의 협연은 어지간한 재능으로는 어려운 일일 것이라고 짐작합니다. 외국의 꽤 권위 있어 보이는 연주회장에서 주빈 메타의 지휘로 열리는 그녀의 연주회는 나의 표현으로 하면 문턱이 높은 경우입니다. 아무리 그녀가 사랑스럽고, 오케스트라의 아저씨, 아줌마, 할아버지, 할머니들이 인자해 보여도 그들은 권력입니다. 사실 표정부터 근엄합니다. 사라 장이 발랄한 젊은이긴 해도 몸 전체에서 뿜어내는 문화적 카리스마가 만만치 않습니다. 한마디로 품끼의 카리스마라고나 할까요.

뽕끼의 지존 신해철의 카리스마도 장난이 아니지만, 그래도 그의 카리스마는 뽕입니다. 그러니까 신해철 콘서트의 문턱은 낮습니다. 신해철은 키가 크지 않아 굽이 높은 구두를 신는데, 본인은 전혀 개의치 않고 자랑스럽게 드러내지요. 지금은 고인이 된 베를린 필의 지휘자 헤르베르트 폰 카라얀은 키가 150cm 정도였던 걸로 알고 있습니다. 하지만 연주회장에서의 그는 실제보다 커 보이지요. 사진이나 카메라 각도나 그렇게 치밀하게 연출되어 집니다. 따라서 그가 신었던 구두 굽의 높이는 전설적입니다. 하지만 신해철과는 달리 그것을 철저히 감춥니다. 오케스트라의 지휘자는 치밀하게 연출된 권력의 핵심입니다. 연습 때 할 일이 여럿 있겠지만, 연주회 때 지휘자는 무엇보다도 권력의

상징적 역할을 수행합니다. 그러니까 무대로 들어오다가 지휘자가 미끄러져 넘어지는 사건은 돌이킬 수 없는 연주회의 재앙입니다. 물론 연주자도 마찬가지입니다. 신해철은 넘어져도 괜찮습니다. 대중예술은 그렇게 문턱이 낮습니다.

토미 엠마뉴엘이란 어쿠스틱 기타 연주가를 아는지요? 수업을 함께 한 미술 전공 학생이 소개해서 알게 된 연주가입니다. 그의 연주를 DVD를 통해 컴퓨터로 보았습니다. 보통 컴퓨터로 공연을 보면 금방 지루해지는데 그의 콘서트는 그야말로 시간 가는 줄 모르고 보았습니다. 그는 정말 낮은 자세로 관객에게 다가갑니다. 스스로 자연스럽게 망가지기도 하고, 연주회의 분위기가 그렇게 편안할 수가 없어요. 느슨하고, 즉발적이며, 어디에도 문화 권력의 냄새가 없습니다. 그는 기타의 달인이지만, 때로는 연주 중에 '삑' 소리가 나기도 합니다. 얼마든지 그럴 수 있으며, 아무도 별로 신경을 쓰지 않습니다.

그러나 주빈 메타나 사라 장은 다릅니다. 연주 중의 재채기나 실수는 곧 죽음입니다. 그러니 그렇게 굳어 있을 수밖에 없고, 이것이 위압적인 권력과 맞물려 독특한 느낌의 문턱을 쌓아올립니다. 관객의 입장에서 주머니의 핸드폰이라도 울리거나 잘못된 곳에서 박수라도 칠량이면 문턱에 걸려 넘어진 꼴이 되고 맙니다.

대중예술의 낮은 문턱은 삼진을 당하는 4번 타자나 똥볼을 날리는 센터포워드의 모습에서 상징적으로 드러납니다. 엄청들 망가집니다. 그러나 아무도 뭔가 있는 듯한 표정으로 얼버무리려고 하지 않으며, 그로 인해 경기장의 분위기가 썰렁해지기야 하겠지만 돌이킬 수 없는 죽음까지는 아닙니다. 관객은 선수들이 언제라도 제 몫을 제대로 해주기를 기대합니다. 그렇게 실수하는 선수들 머리 위로도 여전히 북극성은

떠다니지요. 그것은 게임의 규칙을 받아들이는 모두의 기대 지평을 형성하는 지향의 정신 같은 것입니다.

만화나 애니메이션은 전체적으로 문턱이 낮은 예술 영역에 속합니다. 만화가 길창덕의 「꺼벙이」이나 애니메이션 「톰과 제리」를 출발점으로 끝없는 예들이 가능합니다. 물론 소위 예술만화나 실험, 독립 애니메이션들 중에 범접하기 어려운 품끼를 뿜어내는 경우도 많지요. 예를 하나 들자면, 오시이 마모루라는 일본 애니메이션 감독의 「공각기동대」는 적어도 나에게는 문턱이 엄청 높은 애니메이션입니다. 원래 그 애니메이션은 시로우 마사무네라는 만화가의 오리지널 만화가 원작인데, 유머와 망가짐이 잦은 낮은 문턱의 작품이었습니다. 그런데 그 만화가 오시이 마모루의 손에 걸리니까 무언가 엄청 진지한 주제를 다루는 접근이 어려운 품끼의 높은 문턱으로 바뀐 것입니다. 유머와

〕 「공각기동대」

망가짐은 흔적도 없이 사라졌습니다. 사실 「공각기동대」 뿐만 아니라 초기 작품 「천사의 알」 이래로 대체로 오시이 마모루의 경향이 그렇습니다.

수업을 듣는 학생들 중에 오시이 마모루를 진심으로 이해하는 학생들도 여럿 있습니다. 그 중 한 학생의 글을 소개하자면 다음과 같습니다.

나는 1년에 100권 정도의 책을 읽고, 30편 정도의 영화를 보고, 10번 정도의 음악회엘 가며, 10군데 정도의 미술전을 본다. 이런 뒤섞인 예술들을 접하면서 내가 만족하는 기준은 단 한가지다. 본 후에 내 마음에, 내 머리에 무언가를 남겨 두는가…… 「공각기동대」의 날카로운 여운…… 내가 본 어떤 영화도 이러한 심오한 주제를 이렇게 명확하게 보여 준 적이 없다…… 명작이라 해봐야 대부분 흐릿하게 마음에 그 흔적만을 남겨두는 정도였을 뿐이다.

산업공학을 전공했던 이 학생이 「공각기동대」에서 파악한 주제는 '인간이란, 인간적이란 과연 무엇인가?'라는 과연 심오한 것이었습니다. 인간 의식의 실체에 대해서는 고대 그리스 이래로 서구 철학이 지금까지 몸살을 하고 있는 주제인데, 내가 「공각기동대」의 문턱을 넘기 힘든 것은 꼭 그 주제 자체 때문이라기보다는 그 주제를 건네는 오시이 마모루의 어깨에 너무 힘이 들어가서 거의 깊이에의 강요처럼 느껴져서일지도 모릅니다.

물론 지금 존재의 참을 수 없는 가벼움에 대한 이야기를 하자는 것은 아닙니다. 김준기의 10분 남짓한 애니메이션 「인생」은 인간의 삶에

대한 존엄한 자세를 비교적 문턱에 신경을 써가며 만든 작품입니다. 국제적으로도 인정을 받은 좋은 작품이면서 관객들과의 소통에도 별다른 무리가 없습니다. 「인생」은 높은 곳을 향해 올라가는 애니메이션입니다. 솜씨 좋은 3D로 관객은 10분 내내 올라가기만 하는 애니메이션을 비교적 편안한 자세로 볼 수 있습니다. 그렇지만 그 편안함 가운데 관객은 문득 자기 안의 무엇인가를 끌어 올려야 할 것 같은 부담을 느낍니다. 앞에 인용한 학생의 표현을 빌면 관객의 '머리에 무언가를 남겨' 두려는 작가의 의도 같은 것이 느껴집니다. 편안하지만 여전히 무겁습니다. 내 주관적인 반응이지만 「인생」에서는 인생 보다는 차라리 깊이 그 자체를 이야기하고 싶어 하는 김준기가 보입니다. 그렇기 때문에 「인생」은 그 편안함에도 불구하고 관객이 부담 없이 쉽게 다가갈 수 있는 애니메이션이 아닙니다.

혹시 「키위」라는 2분 남짓한 애니메이션을 본 적이 있는지요? 뉴질랜드에 사는 키위라는 날지 못하는 새의 이야기입니다. 도니 퍼메디라고 미국에서 애니메이션을 공부하는 젊은 학생의 작품인데, 인터넷 사이트 '유튜브'에서 천만이 넘는

애니메이션 「키위」의 한 장면

조회 수를 기록하고 있습니다. 실제로 천만이 함께 이 애니메이션을 보더라도 우리는 주저 없이 서로의 얼굴을 보면서 서로의 얼굴에서 자신의 마음에 스쳐간 그 울림을 확인할 수 있을 겁니다. 김준기의 「인생」이 높은 곳을 향해 올라가는 애니메이션이라면, 「키위」는 낮은 곳으로 떨어지는 애니메이션입니다. 처음이자 마지막으로 날개 짓을 하

면서 바람을 맞은 키위의 눈에서 한 방울의 눈물이 스며들 듯 떨어져 날릴 때, 무슨 지혜가 외부로부터 주어진 느낌이 아니라, 그것은 내 안에 이미 내가 알고 있었던 것을 다시 한 번 손 안에 거머쥐는 느낌이라 할 수 있습니다.

여러 해 전에 출판되어 지금도 여전히 서점에서 스테디셀러로 팔리는 『갈매기의 꿈』이란 책이 있지요. 다른 갈매기보다 더 높이 날고, 더 멀리 보려는 '조나단 리빙스턴 시걸'이라는 갈매기에 대한 이야기입니다. 꽤 오래 전에 닐 다이아몬드라는 상당히 느끼한 목소리를 가진 가수의 음악과 함께 영화화 된 적도 있습니다. 선지자의 깨달음틱한 『갈매기의 꿈』과 비교할 때, 어쩌면 '루저'의 이야기일 수도 있는 「키위」는 정말 문턱이 낮은 예술입니다. 그렇지만 많은 사람들의 내면에 즉발성의 반응을 야기하는 범상치 않은 예술입니다. 문턱이 한없이 낮으면서 한없이 높은 북극성이 뜨는 경험. 나에게는 그것이 대중예술의 지향점이며 '대중예술'이라는 용어가 존재하는 이유이기도 합니다. 「키위」의 엔딩이 안타까웠던 사람들이 스스로 해피엔딩의 결말을 만들기도 하는데, 그 부담 없는 느낌은 우리로 하여금 다시 한 번 질문을 던지게 합니다. 우리는 왜 비싼 요금을 지불하면서 그곳이 고급 레스트랑이든, 화려한 예술의 전당이든 주눅 들어야 하는가? 그들은 왜 우리를 주눅 들게 하는 의도적인 몸짓을 연출하는가?

3 만만함의 미학으로서 만화 미학

나는 만화를 좋아합니다. 내가 어릴 때 만화가를 꿈꾸던 때도 있었습니다. 어린 시절에 그린 만화들은 지금 다 사라졌지만, 어딘가 딱 두 컷의 그림이 남아 있습니다. 초등학교 3학년 때였나, 당시 「새소년」이란 어린이 잡지에 인터뷰 기사가 나가고 두 컷의 만화가 실렸으니까 혹시 누군가가 「새소년」을 모두 갖고 있다면 어쨌든 두 컷은 남아있는 셈입니다.

1983년에서 94년까지 외국에서 체류하고 있던 중에는 만화를 거의 보지 못했습니다. 만화에 대한 갈증이 심각했습니다. 그래서 귀국하자마자 조카에게 읽을 만한 만화를 추천해달라고 부탁했지요. 그때 추천받은 만화가 이노우에 다케히코의 「슬램덩크」와 이미라의 「인어공주를 위하여」였는데, 정말 재미있었습니다. 특히 「슬램덩크」 위에 높이 뜬 북극성은 지금도 찬란합니다.

나에게 만화 동네의 하늘은 북극성의 불꽃 잔치입니다. 1994년 귀국해서 처음 출판한 책이 『대중예술의 이론들』이었는데, 그때 책을 펴낸 출판사 사장이 책 뒤에다, 다음에 나올 책을 미리 광고하자고 제안했었습니다. 그러면서 나에게 다음으로 무슨 작업을 하고 싶냐고 물었지요. 내 대답이 지금도 그 책 뒤에서 '근간'이란 약속과 함께 나에게 부담을 지웁니다. 그 대답은, 이미 짐작했겠지만 만화의 미학이었습니다. 그 동안 벌써 10년 넘는 세월이 훌쩍 지나 버렸네요.

학생들과 만화 이야기를 할 때면 나는 만화의 '만'자가 한자로 무슨 자인지를 묻곤 합니다. 옥편을 찾아보면 '질펀하다'거나, '넘쳐흐르다'거나, '어지럽다'거나 하는 의미의 '만漫'으로 되어 있습니다. 나

는 만화의 '만'자가 만만할 '만'자라고 생각합니다. 옥편에 도전할 생각도 없고, 만화를 사랑하는 학생들 자존심에 흠집을 내고 싶은 생각도 없습니다. 나에게 '만만함'은 만화 미학의 핵심을 치는 표현이며, 옷깃을 여미게 하는 만화의 매력에 대한 나의 경의의 표시이기도 합니다. 만화의 만만한 매력은 모더니즘 이후 어떤 의미에서 죽어가고 있는 예술 동네에 커다란 영향을 미칠 수 있는 생명의 힘이라 할 수 있습니다.

서구의 미술 사학자 곰브리치에 의하면, 서양 미술은 적어도 인상주의까지는 이차원 평면에 어떻게 바깥세상의 삼차원 공간을 효과적으로 옮겨놓을 수 있을까를 고민해 온 역사였습니다. 그러다보니 가능한 한 바깥세상의 많은 정보를 화폭에 옮겨놓는 기술이 발달하게 되고, 그 과정에서 중앙 집중 원근법도 개발됩니다. 정보가 촘촘히 들어가 있는 서양 미술은 확실히 우리의 시각을 긴장시키는 측면이 있습니다.

물론 모더니즘 이후 화폭을 비우고 단순화 시키는 경향의 작업들도 있지만, 그래도 서양 미술을 대하는 전형적인 자세는 미술관의 그림 앞에 서서 눈을 빡세게 긴장시키면서 눈살을 찌푸리는 모습입니다. 이와 대조적으로 동양 미술은 상당 부분 화폭을 비우는 쪽으로 전개되어 왔습니다. 그래서 원근법도 중간 중간 안개 같은 것으로 정보를 덜어내는 식의 원근법을 개발해 왔습니다. 그러니까 동양 미술을 대하는 전형적인 자세는 그림 앞에 신발을 벗어두고 그림 속으로 사라지는 자세라고나 할까요. 그러나 동양 미술의 여백은 우리의 물리적인 시각이 아니라 보통 심안이라고 하는 우리의 정신적인 시각을 긴장시키는 경향이 있습니다.

이런 비유야 어떻든, 동서양의 품끼의 미술은 감각적이든, 초월적이든, 인식론적으로 우리를 만만치 않게 긴장시킵니다. 이 지점에서 만화미학의 본질인 만만함의 미학이 등장하는 것이지요. 한마디로 만화의 역사는 알타미라나 라스코 동굴 벽화 바깥 쪽 인간의 거주지 근처의 벽에 새겨진 낙서에서 비롯한 역사인데, 우리가 편안한 자세로 다가갈 수 있게 낮은 자세로 다가와 120%의 소통을 확보하는 쪽으로 치열하게 고민해온 이만 오천년의 역사라 할 수 있습니다.

만화 동네의 문턱이 정말 낮다는 것은 만화를 보는 우리의 자세라거나 일상에서 만화의 쓰임새 등에서도 분명하게 드러납니다. 만화 보는 가장 좋은 자세는 아마도 방바닥 헤엄치기일 겁니다. 뿐만 아니라 만화는 라면 냄비를 올려놓을 때도 부담이 없습니다. 그리고 만화와 정말 잘 어울리는 공간은 화장실입니다. 그만큼 만화가 편안하다는 이야기입니다. 그나마 신문 정도가 문턱의 높이에서 만화와 어깨를 견줄수는 있을 겁니다. 만화와 신문의 공통점은 중학생 정도면 거의 완벽한 소통이 이루어진다는 점입니다. 물론 신문 기사의 행간에서 무엇을 읽느냐의 차이는 있겠지만, 이것은 만화도 마찬가지입니다. 실제로 신문은 만화의 중요한 거점이었습니다. 물론 신문 중에는 만화는 물론이고 사진조차 싣지 않는 엄격함을 고집하는 신문도 있지만, 대부분의 신문들은 근대 만화의 역사 초기에 핵심적인 역할을 담당합니다. 어쨌든 만화와 신문이 우리를 불필요하게 주눅 들게 하지 않다는 것은 모더니즘의 이름으로 100여년의 세월이 지난 지금 다시금 그 미학적 의미를 새롭게 음미하게 합니다.

4 부담 없는 비움의 미학으로서 만화

　어떤 의미에서 만화를 그리는 작업은 칸 안을 채우는 것이 아니라 비우는 것이라 말할 수도 있습니다. 그러니까 만화의 명인은 잘 비우는 사람인 셈입니다. 미우치 스즈에의 만화 「유리가면」의 백미가 기타지마 마야나 히메가와 아유미의 눈동자가 비워지는 순간인 것처럼 말이지요. 대체로 만화나 애니메이션에서 얼굴이나 몸짓의 표정 묘사는 단순합니다. 예술가로서 만화가는 가능한 한 많이 비워놓습니다. 강모림의 「달래하고 나하고」에서 아무 장면만 하나 잡아도 만화에서 비움의 미학은 분명합니다.

　난바 히토시의 「보노보노」는 비어 있는 만화의 한 중요한 경우입니다. 자고 있는 보노보노를 왜내기가 깨우는데 그때 만화는 여섯 칸에 걸쳐 잠에서 깨어나는 보노보노를 묘사합니다. 보노보노의 점 같은 눈에서 벌어지는 아주 미묘한 차이를 알아차릴 수 있었나요? 웬만해서는 그냥 스쳐지나갈 정도로 희미한 차이입니다. 그런데 수업 듣던 한

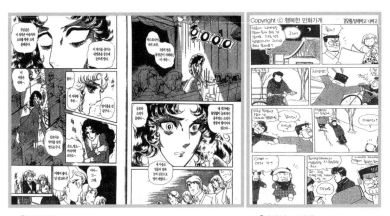

　　꒿「유리가면」　　　　　　　　　　꒿「달래하고 나하고」

학생이 그 차이를 잡아낸 것입니다. 과연 눈이 점점 동그래지고 있습니다! 그리고 보노보노의 마무리 대사. "앗! 해내기!" 만화의 비움에 귀를 기울이면 만화의 채움이 느껴집니다. 잠에서 깨어나는 보노보노의 표정이 미묘하다고 말하기는 어렵습니다. 때로는 만화의 비어 있는 단순함 속에서 아주 미묘한 표정이 잡히기도 합니다.

× 「보노보노」

수업 듣는 학생 중에 일본어를 전공하는 학생이 소개해 준 만화가 있었습니다. 「으쯔른데스」로 읽는가, 어쨌든 나는 작가도, 제목도 잘 모르는 만화인데, 그 만화에 가와우소라는 인간 닮은 민담적 캐릭터가 나옵니다. 아주 쪼잔한 놈입니다.

× 「으쯔른데스」

이 가와우소가 마음에 상처받았을 때 얼굴을 한번 보십시오. 쉽게 따라 그릴 수는 있지만, 사실 엄청 미묘한 표정입니다. 하와이에 가지 못한 자존심의 상처가 하와이에 다녀온 친구를 만날 때 그 미묘한 표정으로 드러납니다. 그리고 나는 가와우소의 얼굴에서 거울 속의 내 얼굴을 봅니다. 가와우소의 미묘한 표정은 만만치 않은 우리 일상의 응어리를 부담 없는 이야기 속에서 비워냈기 때문에 재미가 있습니다. 가와우소는 우리말로 수달입니다.

How Do You Feel Today?

▲ 만화적 표현들

▲ 잡지 삽화

하나의 원과 몇 개의 선으로 묘사되는 만화의 인물들은 대체로 비슷한 표정을 반복합니다. 거의 상투적이라 해도 좋고, 도식적이라 해도 좋은 만화 그리기의 관습이 있는데, 그럼에도 살아있는 생동감이 느껴지는 것은 독자가 이야기 속으로 빨려 들어가 적극적으로 삶의 숨결을 불어넣어 주기 때문입니다. 이것은 인형극에서도 분명하게 드러나지요. 인형극의 관객이나 만화의 독자들은 강요받지 않고 비워 있는 부분을 채웁니다. 이것이 인형극이나 만화가 어린 세대들에게 더 호소력이 큰 이유이기도 합니다. 그들의 감수성이 단순한 것을 선호하기 때문만이 아니라, 그들의 영혼이 아직 즉발적이기 때문입니다.

그러니까 중요한 것은 비움 그 자체에 있는 것이 아니라 독자의 즉발적인 채움에 있습니다. 20세기 초 미국의 한 잡지에 실린 삽화는 먼지 풀풀 나는 미식축구 장면을 대충 휘갈긴 몇 가닥의 선만으로도 실감나게 표현합니다. 비움만으로도 역동성이라는 형식적인

만족감을 얻을 수 있습니다. 그러나 중요한 것은 결국 채움입니다. 터웨이의 「피리 부는 목동」이라는 중국 애니메이션은 비움의 수묵화 기법으로 세상에 널리 알려진 작품입니다. 필터 기법이라는 공이 많이 들어가는 방식의 작업이라 흥미 있는 시도이기는 하지만 그 흥미는 다분히 형식적인 것입니다. 내 개인적인 반응이지만, 이야기가 단조로워 한 5분 정도 보고나면 졸리기 시작합니다.

만화 안에는 비워져 있는 또 다른 부분이 있습니다. 그것은 만화의 칸과 칸 사이의 빈 틈인데, 만화가이자 만화 연구가 스콧 맥클라우드는 『만화의 이해』에서 그 비어있는 틈을 '홈통gutter'이라 부릅니다. 그의 용어를 빌면, 그 홈통은 공간적인 숨구멍일 뿐 아니라 시간적인 숨구멍이기도 합니다. 그 홈통을 이용해서 만화의 독자는 자신의 호흡과 리듬으로 만화 읽기를 채웁니다. 뿐만 아니라 기호학에서 'minus-device'라 부르는, 홈통을 이용한 미학적 효과도 매력적입니다. 이것은 시간을 자유자재로 압축하는 기법인데, 예를 들어 방문을 열고 들어가는 모습 다음에 이마에 혹이 달려있거나 눈두덩이 시퍼렇게 부어 있으면 방안에서 이미 한방 얻어맞은 것입니다. 이런 식으로 만화의 홈통을 이용해 무언가 시간에의 구속을 털어내는 느낌이 매력적입니다. 이렇게 만화는 시간과 공간의 구속을 비교적 즉발적으로, 그리고 부담 없이 털어내는 감수성과 상상력의 영역이라 할 수 있습니다.

영화나 드라마처럼 만화가 아닌 다른 표현 형식에서 무언가 만화적인 느낌을 받을 때, 이렇게 비워내는 만화적 특징과 관련이 있을 때가 많습니다. 김수정의 「둘리」에서 한 장면을 보자면, 고길동 씨가 설거지하면서 자꾸 둘리를 걷어차니까 둘리가 옆방에서 자고 있는 희동이를 업고 나옵니다. 이 부분이 만화에서 묘사되지는 않습니다. 그저 빈 틈

속에 보이지는 않으면서 잠겨있을 뿐인데, 우리는 독특한 리듬으로 그 내용을 읽는다기보다는 거의 호흡합니다.

: 「곤」

학생들이 많이 좋아하는 만화 캐릭터 중에 다나카 마사시가 창출한 '곤'이라는 공룡 닮은 파충류가 있습니다. 곤은 표정이 없습니다. 무엇보다도 곤의 사전에는 '당황'이라는 표정이 없습니다. 물론 그만큼 싸움을 잘 합니다. 엄청난 악력과 가공할 박치기를 가졌지요. 그는 사나운 야수들의 공포이지만, 그렇다고 항상 약한 동물들의 편도 아닙니다. 한마디로 그는 제 맘대로 삽니다. 사실 다나카 마사시의 그림은 꽤 치밀한 편인데, 그럼에도 그의 만화에는 어딘가 비어있는 구석이 있습니다.

나는 만화의 말풍선을 좋아합니다. 무엇보다도 나에게 말풍선은 숨구멍이기 때문입니다. 은유적으로 말하면, 말풍선이 그려진 곳은 그 모양으로 오려진 곳이지요. 환기창이라 할까요, 아니면 공기구멍입니다. 말풍선을 통해 나의 과부하 걸린 인식능력이 숨을 쉽니다. 그런데 「곤」은 말풍선이 없는 만화입니다. 아니, 「곤」은 말풍선이 필요 없는 만화입니다. '곤' 그 자체가 말풍선이니까 말이지요. 나에게는 만화 속의 '곤' 그 자체가 그의 콧구멍만큼 커다란 숨구멍입니다. 만화의 칸 속 어디선가 바람이 솔솔 불어와서 보면 거기에 '곤'이 있습니다.

이렇듯 만화에서 공기구멍은 다양한 방식으로 뚫려 있습니다. 장 끌로드 갈의 치밀하게 그려진 「죽음의 행군」이란 작품집의 한 그림과

「곤」을 비교해 보십시오. 장 끌로드 갈의 그림에는 허술한 부분이 거의 없습니다. 「곤」역시 상당히 치밀한 그림이긴 한데, 뭔가 좀 다릅니다. 다나카 마사시는 곤이 산꼭대기에서 떨어지는 맑은 물방울을 받아 마시다가 감질나서 그냥 머리로 들이받아 폭포가 터져 나오는 장면을 그릴 때, 어처구니없게도 폭포 속에 그냥 점을 찍어 '곤'을 표시합니다. 바다로, 바다로 떠내려가는 장면들에서도 마찬가지입니다. 거의 공들여 그린 그림 순식간에 망가뜨리는 수준이지요. 그것이 바로 만화의 중심입니다. 문학이든, 미술이든, 다른 어떤 잣대로도 재단되기를 거부합니다.

미겔란소 프라도의 「섬」은 국제적으로 화려한 수상 경력을 자랑하는 만화입니다. 만화의 중심이라는 맥락에서 「섬」에 실려 있는 저자의 글이나 옮긴이의 글은 징후적이라 할 수 있습니다. 가르시아 마르케스나 비오이 카사레스 또는 호르헤 보르헤스 같은 일군의 마술적 리얼리즘 계열의 작가들이 언급되고, 에드가 드가나 툴루즈 로트렉 또는 에드워드 호퍼 같은 화가들이 거론됩니다. 내가 볼 때에는 단순한 아이디어 하나를 문학과 회화의 고상함으로 포장한 여러 근의 무게가 나가는 작품입니다. 중심이 만화에 있다기보다는 문학이나 미술에 있는 전형적인 경우일 겁니다.

겉보기에 문학이나 회화의 격조를 추구하는 프라도의 경향은 도회풍의 세련된 채색 만화를 그리는 와타세 세이조의 「How To Love」에서 느껴지는 투명한 공기와 같은 가

: 「How To Love」

벼움과 비교하면 비교적 분명하게 드러납니다.

몇 년 전에 박창석이 『만화가 사랑한 미술 : 미술과 만화의 유쾌한 만남』이란 책을 낸 적이 있습니다. 미술과 만화의 상호 관계에 대한 박창석의 오랜 관심을 느낄 수 있는 책입니다. 그런데 책의 캐치프레이즈는 다음과 같습니다.

"발랄한 미술, 고상한 만화를 만나다."

만화에 '고상한' 이란 수식어를 주고 미술 앞에는 '발랄한'을 붙이고 있지만, 왠지 무게중심이 미술에 있는 느낌입니다. 미술에 경도된 자신감이라고나 할까요. 아니면 미술과 더불어 만화를 이야기할때 느끼는 안도감이라 할 수 있을지도 모릅니다. 만화는 미술뿐만 아니라 문학이든, 영화든, 연극이든, 게임이든, 아니면 그 무엇이든 사랑해 왔고 또 사랑할 것이겠지만 그래도 만화가 만화인 한 언제나 만화로서의 제 중심을 잃지 않습니다.

5 허술한 듯 다가와서 '툭' 치고 가는 예술로서 만화

내가 좋아하는 일본 만화가 중에 아다치 미츠루라는 만화가가 있습니다. 그의 만화가 대체로 스포츠 만화인데도 그의 만화에 나오는 아이들의 몸짓과 움직임이 지극히 단순화 되어 있습니다. 생김새도 상투적이라 할 정도로 거의 비슷합니다. 그렇지만 미사여구가 없는 그 단순함과 상투성 속에서 우리는 섬세한 감정의 흐름을 느낍니다.

핫hot/쿨cool이라는 마샬 맥루언의 이분법을 빌리지 않더라도, 만화는 '쿨'한 매체입니다. 정보를 많이 비워 냈다는 의미에서도 그렇지만,

정해진 규칙이나 규범으로부터 자유롭
다는 의미에서도 그렇습니다. 그런데
요즈음 소위 아트 만화나 그래픽 노블
graphic novel에는 너무 많은 것이 담겨 있
습니다. 벌써 '아트Art'나 '노블Novel'이
라는 용어들 속에 문화적 품끼를 향한

: 아다치 미츠루의 만화

높은 문턱의 그림자가 짙게 드리워져 있습니다.

　프랭크 밀러의 그래픽 노블 「300」은 영화로도 제작되어 널리 알려
진 작품인데, 멋진 시나리오에 뛰어난 그림입니다. 하지만 책을 읽기보
다는 차라리 영화를 보겠다는 생각이 듭니다. 쉽게 다가가기에는 아무
래도 너무 '핫'합니다. 프랭크 밀러의 만화에는 무언가 문화적으로 중
요한 작업을 하고 있다는 작가의 격조라 할까, 품위에 대한 자의식 같
은 것이 있습니다. 물론 스타일의 문제일 수도 있겠지만, 그보다는 만
화를 대하는 작가의 자세의 문제가 아닐까요.

　소다 마사히토의 무용 만화 「스바루」는 이를테면 '타올라라 열혈'
계열의 만화라고 할 수 있습니다. 동작이 격렬하고 표현이 과격합니다.
그렇지만 쿨합니다. 이탈리아 휴고 프라트의 모험 만화 「코르토 말테
제」나 프랑스 자끄 타르디의 모험 만화
들도 쿨합니다. 이들의 만화에는 어딘
가 비어 있고 허술한 느낌이 있습니다.
「슬램덩크」를 그릴 때와 비교해서 이노
우에 다케히코의 「배가본드」는 그림과
구성에서 한층 더 원숙해진 모습입니
다. 그렇지만 3권의 작가의 말에서 다케

: 소다 마사히토의 무용 만화 「스바루」

: 휴고 프라트의 모험 만화 「코르토 말테제」

: 이노우에 다케히코의 「배가본드」

히코는 다음과 같이 말합니다.

'읽으면 득이 되는 만화'는 인기가 있는 모양이다. 비즈니스를 배운다, 요리를 배운다, 경제를 알 수 있다 등등. 오락적 요소는 물론 심오한 지혜며 정보를 편하게 얻을 수 있다는 점을 좋아하는 것이리라. 따라서 지금 말해 둬야겠다. 이 만화는 '득'이 없다. 그냥 오락거리다.

이것이 만화를 대하는 작가의 쿨한 모습입니다.

앞에서 언급한 장 끌로드 갈의 작품집은 아트 만화의 이름으로 주제나 형식이 엄청 치밀합니다. 높은 문턱이 책 비싼 값을 하는 거지요. 그러나 아무리 그래도 일단 만화를 특징짓는 말풍선이라든지, 의성어, 의태어 등이 나오면 고전적인 의미에서 작품은 허술해 집니다. 그러니까 만화에 문학이나 미술의 잣대를 끌어오면 만화는 영원한 2류이며, 적극적인 내 표현으로 바꾸면 영원한 뽕끼의 예술일 수밖에 없습니다.

그런 즉 만화는 만화의 잣대로 보아야 합니다. 그러면 만화의 허술함은 멋진 상상력의 산물이지요. 앞에서도 강조한 것처럼 말풍선은 만화적 상상력의 핵심입니다. 만화의 역사에서 전기 르네상스 시기 말풍선의 등장은 엄청난 의미가 있습니다. 여러 해 전에는 '말풍선'이라는

말이 왠지 비학문적인 것 같아 좀
더 적절한 말을 찾아보려고 한 적도
있었지만, 지금은 그 말 그대로 애
착이 갑니다.

　나로서는 말풍선 안의 글씨도
손으로 쓰는 게 좋은데, 공동으로 작
업을 하는 일본의 클램프 집단은 그
게 싫어서 말풍선까지도 그래픽적

：임채남의 「I & You」

으로 깔끔하게 처리하려고 몸살을 합니다. 심지어 나는 말풍선 바깥에
서 만화가가 손으로 긁적거린 궁시렁거리는 소리들을 몸살 나게 좋아합
니다. 원태연의 시 「I & You」를 만화로 번안한 임채남의 단편을 보면 말
풍선 밖의 ‘궁시렁’이 제공하는 묘미가 대단한데, 그러다가 만화는 엔
딩에서 갑자기 우리를 ‘툭’ 치고 갑니다. ‘궁시렁’이 모여 거둔 효과가
엔딩에서 빛을 발하면서 내 판단에 원태연의 시가 만화의 세계로 차원
이동합니다.

　나는 오래 전에 스웨덴의 한 도서관에서 제목을 기억하지 못하는
한 권의 만화를 접한 적이 있습니다. 중세를 배경으로 한 심각한 궁정
비극이었습니다. 등장인물은 의붓 엄마와 그녀의 간부, 그리고 왕자인
아들. 의붓 엄마는 뱀으로 묘사되었고, 인물들은 전체적으로 거의 졸라
맨 수준의 성냥개비 스타일이었습니다. 그러나 그 살 떨리는 치열함이
란 지금 적절한 언어를 찾기가 어려울 정도입니다. 작가 이름을 챙기
지 못한 것이 오로지 안타까울 뿐입니다.

　그 정도로 허술하지는 않아도 「작은 사랑의 이야기」라는 일본 만
화가 떠오르네요. 미츠하시 치카코라는 작가의 작품입니다. 잘난 것이

∴ 미츠하시 치카코의 「작은 사랑의 이야기」

아무 것도 없는 고등학교 여자아이가 잘난 것이 너무 많은 같은 반 남자아이를 사랑하면서 겪는 마음의 아픔이 그 허술한 듯 싶은 그림 속에서 그냥 우리를 '툭' 치고 갑니다. 널리 세상 사람들의 사랑을 받는 프랑스의 장 자끄 상폐가 그린 만화나 삽화들도 그렇습니다. '툭 치고 간다'는 표현은 만화를 이야기할 때 내가 즐겨 쓰는 표현입니다. 학생들도 좋아합니다. 앞에서 언급한 애니메이션 「키위」가 허술한 듯 다가와서 '툭' 치고 가는 전형적인 경우일 것입니다. 허술한 듯 다가와서 '툭' 치고 가는 예술 — 그것이 만화 미학의 본질입니다.

하라 히데노리라는 일본 만화가가 있습니다. 이 만화가에게는 일본 재수생들의 이야기를 다룬 「겨울이야기」라는 다른 만화가 있는데, 개인사적으로 어느 해 지하철에서 이 만화를 읽다가 그만 꺼이꺼이 울어버린 사건이 있었지요. 같은 작가의 「내 집으로 와요」도 슬픈 만화입니다. 해적판으로는 「연인」이라는 제목이었습니다. 연상의 여인과 연

∴ 하라 히데노리의 「연인」

하의 남자가 이러저러 하다가 결국 헤어지는 이야기인데, 마지막까지 관계를 되살려보려는 여자의 마지막 시도에도 불구하고, 남자가 이제 그만 헤어지자는 이야기를 했을 때 여자는 혼연히 넘겨보려고 애를 씁니다. 그 장면을 하라 히데노리는 여자가 혀를 날름 내미는

장면으로 묘사합니다. 그러나 뜻대로 되지 않아 여자는 그만 손을 놓고 울어 버립니다. 만화가 아니고서는 묘사가 어려운 장면입니다. 영화에서 연기자가 혀를 날름 내밀면서 슬픔을 표현하는 것이 불가능하지는 않겠지만, 만화에서는 이렇게 쉽고 효과적입니다.

"모두 불태웠어 하얗게"

∴ 치바 테츠야의 「허리케인 조」

허술한 듯 다가와서 '툭' 치고 가는 만화 중에 우선적으로 어떤 것이 떠오르냐고 학생들에게 물으면 다양한 여러 만화들이 거론됩니다. 가령 오다 에이치로의 「원피스」 같은 만화들이 일순위로 등장하지요. 중요한 것은 그 구체적인 지점을 잡아내는 일입니다. 가령 「원피스」에서 함께 싸우다 이제는 헤어져야 할 공주에게 우정의 마음을 전하기 위해 동료들이 팔뚝에 새겨진 'X'자 표시를 말없이 보여주는 장면이 있습니다. 아니면 「슬램덩크」에서 정대만이 눈물을 흘리며 "안 선생님, 농구가 하고 싶어요" 하는 장면도 강력한 호소력이 있습니다. 치바 테츠야의 권투 만화 「허리케인 조」의 그 유명한 엔딩 장면도 있습니다. "모두 불 태웠어. 하얗게."

애니메이션이라면, 학생들은 토미노 요시유키의 「건담」이나 안노 히데야키의 「신세기 에반게리온」 또는 신이치로 와타나베의 「카우보이 비밥」의 장면들을 떠올립니다. 물론 디즈니의 작품들도 있고, 미야자키 하야오가 이끄는 지브리 스튜디오의 작품들도 있습니다. 디즈니의 「곰돌이 푸」나 지브리의 「이웃집 토토로」에는 허술한 듯 다가와 '툭' 치고 가는 원형적인 성격이 있습니다. 이런 맥락에서 가이낙스 스

튜디오의 「신비한 바다의 나디아」나 「그 남자 그 여자의 사정」도 적절합니다. 특히 학생들의 추천으로 본 「그 남자 그 여자의 사정」 1편은 대박이었습니다. 원래 만화가 애니메이션이 되면 실망하는 편이지만 이 경우는 달랐습니다. 같은 가이낙스이지만 개인적으로 극장판 「신세기 에반게리온」에는 왠지 중2병 같은 데가 있습니다.

물론 좋은 작품이기 위해 허술하게 보일 필요는 전혀 없습니다. 가령 캐나다의 프레데릭 백이 만든 「나무를 심는 사람」 같은 애니메이션은 첫 눈에도 관객의 자세를 바로 하게 합니다. 러시아의 유리 노르슈테인의 애니메이션도 그렇습니다. 그러다가 한 지점에서 '허술한 듯 툭' 하게 되면 단지 그게 고마울 뿐입니다. 프레데릭 백의 선배였던 노먼 맥라렌은 진지하게 실험적인 애니메이션 작업을 하던 작가였습니다. 그가 만든 「이웃들」도 형식과 주제에서 진지하기 이를 데 없는 작품이지만 어딘가에서 허술한 듯 싶은 느낌이 작품의 클라이맥스를 한결 실감나게 해줍니다. 「마크로스」의 감독 카와모리 쇼지가 미야자와 겐지라는 실존했던 작가의 삶을 다룬 「겐지의 봄」을 만들 때 그는 등장인물들을 고양이로 처리합니다. 그렇지만 전체적으로는 허술한 느낌보다 이를테면 문예물의 느낌이 강한데, 그래도 중간 중간 '허술한 듯 툭' 한 지점들이 「겐지의 봄」에 생기를 줍니다.

나에게 문제는 리차드 링클레이터가 만든 「웨이킹 라이프」 같은 애니메이션입니다. 실사로 찍어 색을 덮은 로토스코프rotoscope 기법을 쓴 정말 공이 많이 들어간 작품이지요. 그러나 허술해 보이지 않기 때문에 좋은 작품이란 법은 없습니다. 그래서 「웨이킹 라이프」가 나쁜 작품이란 건 아니지만 정말 많은 말을 하고 있는 이 작품에 대해 별로 할 말이 없습니다.

학생들이 거론하는 대부분의 만화와 애니메이션들은 일단 허술해 보이기 때문에 '툭' 치고 가는 부분에서 반응은 하고도 그 체험을 소홀히 간주하는 일이 드물지 않습니다. 소설 『서유기』를 각색한 주성치의 「월광보합」이나 「선리기연」, 로베르토 베니니의 「인생은 아름다워」나 로완 앳킨슨의 「Mr. 빈의 홀리데이」 같은 영화들이나 「네 멋대로 해라」 같은 TV 드라마의 몇몇 장면들이 그렇지요.

솔직히 나 자신도 아직 '허술해 보이지 않아야 한다'는 관습적인 판단의 잣대에서 자유롭지 못합니다. 이런 맥락에서 한 학생이 기억나네요. 앞에서도 언급했지만 그 학생은 강경옥이라는 우리나라 만화가를 언급하면서 그녀가 '천재'임을 강조했었습니다. 그 학생이 추천한 만화 중에 「별빛 속에」가 있었지요. 나는 속으로 "글쎄" 정도로 넘어갔었는데, 지금 생각해보면 내 안에서 은연중에 미술이나 문학의 '허술해 보이지 않아야 함'이라는 잣대가 작용하고 있었던 것 같습니다. 이제는 강경옥에 대한 그 학생의 판단을 이해합니다. 허술한 듯 다가와서 심리적으로 '툭' 치고 가는 「별빛 속에」의 마지막 장면은 매력적이지요. 누군가가 황미나나 아니면 김혜린을 언급해도 이제 나는 이해할 수 있습니다. 황미나나 김혜린의 그림이 품끼의 잣대에서 허술한 것은 사실이지만, 그 허술함이 '툭'과 결합되어 빚어지는 체험의 세계는 많은 사람들에게 호소력을 발휘합니다.

내가 좋아하는 만화 중에는 박희정의 「호텔 아프리카」와 박흥용의 「구르믈 버서난 달처럼」이 있습니다. 그런데 박희정이나 박흥용의 그림은 품끼의 미술이 내세우는 일반적인 잣대로 좀 덜 허술한 편입니다. 그래도 품끼 미술의 지향점이 아닌 것은 사실입니다. 품끼의 문학이 내세우는 일반적인 잣대로도 그렇습니다. 가끔 '만화계의 미켈란젤

Copyright ⓒ 2011 고우영 화실

❘ 고우영의 「수호지」

로'니 뭐니 하는 말을 듣게 되는데 나는 이런 건 별로 영양가 없는 비유라고 생각합니다. '만화계의 도스토예프스키'니 하는 것도 마찬가지입니다. 이를테면 고우영의 「수호지」는 이 세상에 오로지 유일하게 존재하는 '고우영의 수호지'입니다. 이희재나 이두호, 이현세, 방학기, 허영만, 천계영, 권가야, 윤태호 같은 만화가들의 작품을 그밖에 무어라고 부를 수 있겠습니까?

인터넷 만화가 강풀은 스스로 자신의 그림에 전혀 자신이 없다하는데, 나에게 그것은 겸손일 뿐입니다. 나는 그의 「순정만화」나 「바보」를 좋아합니다. 전형적으로 허술한 듯 다가와서 '툭' 치고 가는 세련된 만화라 할 수 있습니다. 찰스 슐츠 또한 자신의 그림에 겸손했는데, 그의 「피너츠」가 우리에게 발휘하는 영향력을 생각해보면, 그는 심지어 겸손하기까지 한 거장이지요.

결국 만화는 미술도 아니고, 문학도 아닌, 독특한 자신만의 특정체험영역을 갖고 있습니다. 나는 허술한 듯 다가와서 '툭' 치고 가는 가능한 한 다양한 지점들에 귀를 기울입니다. 나와 수업을 같이 하는 학생들은 끊임없이 나에게 다가와 자신들의 만남의 지점들을 열어 보여줍니다. 몇 가지만 꼽아볼까요. 「지뢰진」, 「베르세르크」, 「요츠바랑」, 「20세기 소년」, 「비트」, 「고스트 바둑왕」, 바질

리스크」, 「죠죠의 기묘한 모험」 등등. 이 지점을 출발점으로 만화의 역사와 만화의 미학이 쓰여집니다.

간혹 만화 중에는 거의 '구리다'는 후각적인 표현이 어울릴 정도로 허술한 그림들이 있습니다. 물론 내 주관적인 경험이지만, 만화의 세계에서는 '구린' 그림이 독특한 향기를 뿜어내는 경우들이 많습니다. 첫 인상에서는 더 이상 허접할 수 없는 「기생수」의 그림이 그 내용과 어우러지면 놀랄만한 광채를 발휘합니다. 「도박묵시록 카이지」, 「엔젤 전설」, 「렛츠고, 이나중 탁구부」, 「멋지다, 마사루」, 「상남 2인조」, 「오늘부터 우리는」 등의 만화들도 마찬가지입니다.

특히 일본 만화에서 여러 예들을 끌어올 수 있는데, 모두 스타일에 대한 작가들의 양보할 수 없는 치열함을 엿볼 수 있는 작품들입니다. 가령 후지사와 토오루의 「상남 2인조」 같이 외관상 허술한 학원 폭력물도 처음부터 무언가 심상치 않은 작가의 자세 같은 것을 느끼게 합니다. 그저 날라리 같은 두 고등학생이 오로지 여학생을 친구로 사귀겠다는 생각으로 전학을 가서 온통 멍청한 짓을 하다가 한 순간 눈에 힘이 '짠' 들어가면서 싸움의 한 복판으로 뛰어 들어가는데, 그 순간 독자들은 느슨한 자세를 바로 하고 옷깃을 여미면서 문득 뽕끼 속의 품끼를 느끼게 됩니다.

함께 수업했던 학생 중에 특히 「상남 2인조」에서 영길이와 미사토 (남자였습니다!)의 사랑 이야기 부분을 거론하며, 고3 때 이 장면에 대해 극찬을 아끼지 않으며 눈물까지 흘렸다던 자기반 반장을 떠올리던 학생

: 「상남 2인조」

도 있었습니다. 그러나 오해하지는 말 것. 갑자기 「상남 2인조」나 「오늘부터 우리는!!」의 작가가 살바도르 달리나 마르셀 프루스트가 된다는 이야기가 아닙니다. 그 세계는 여전히 학원폭력물의 세계입니다. 그러나 누가 특공복의 뼈를 치는 로망을 부정할 수 있겠습니까!

　내가 귀국해서 접한 「슬램덩크」와 「인어 공주를 위하여」에는 스타일적인 측면에서 어릴 때부터 익숙한 만화와는 다른 새로운 변화가 있었습니다. 그것은 나뿐만 아니라 그때까지 서구 만화계 전체가 전혀 모르던 새로운 스타일이었다고도 말할 수 있습니다. 쭉 만화를 봐오던 우리나라의 독자들은 그 변화를 파격적으로 느끼지 못하고 넘어갔을지도 모르지만 10여 년 만에 유럽에서 돌아온 나에게는 폭발적으로 신선했습니다. 그건 보통 만화업계에서 SD라 부르는 스타일이었습니다. 일부에서 농담처럼 SD를 '숏다리'의 준말이라고도 하지만, 실인즉 '슈퍼 데포르메'라는 일본식 조어의 줄임말이거나 하여튼 대충 그렇습니다. 그러니까 영어로 하면 'super-deformation', 즉 형체의 비율을 급격하게 변화시키는 스타일입니다.

　그 전에는 극화체면 극화체, 개그체면 개그체로 일관된 스타일을 유지했었는데, 대략 80년대 중반에 들어서면서 대단히 세련된 방식으로 스타일의 급격한 혼용이 이루어진 것입니다. 한마디로, 정상적인 비율의 캐릭터가 급격히 망가지는 가운데 묘하게 매력적인 미학적 효과를 창출합니다. SD는 무엇보다 「슬램덩크」에서 제대로 그 쓰임새의 위력을 발휘했습니다. 「슬램덩크」가 농구 만화이고, 원래 농구 선수들의 체격이 장난이 아니지요. 그런데 그런 캐릭터들이 도토리만 해지니 왜 즐겁지 않겠습니까. 이렇게 SD는 허술한 듯 다가와서 '툭' 치고 가는 만화의 역사에서 이를테면 필연적인 진화의 산물로까지 나에게는 여

겨집니다.

와츠키 노부히로의 「바람의 검심」
에서 주인공 켄신의 체격이 그렇게 큰
건 아니지만, 잔인한 유신지사 이미지
를 벗고 멍청하고 친근한 이미지로 다
가오게 하는데 SD는 효과적으로 작용
합니다. 특히 "얼레"라는 한마디 대사
에 반응한 학생이 있었습니다. 켄신이
망가지는 순간에 일본어로는 "오로"인
"얼레"라는 표현이 눈이 똥그래진 켄신
의 표정과 함께 깔끔하게 상황을 종료
시키는데, 특히 우리말의 번역이 돋보
이는 경우라 할 수 있습니다. 아라키 히
로히코의 「죠죠의 기묘한 모험」같이 때

‡ 「슬램덩크」

‡ 와츠키 노부히로의 「바람의 검심」

로는 해적판의 조악한 출판 상태 속에서도 이런 보석들이 눈부시게 반
짝거립니다.

숏다리의 미학인 SD를 만화가 아닌 다른 영역에서 시도할 때에는
패러디가 되지 않게 조심해야 합니다. 만화에서는 아무렇지도 않지만,
영화에서 주인공이 한 번 망가지면 원위치하기가 어려우니까 말이지
요. 그래도 여기저기서 조금씩 시도되고, 또 성과도 거두고 있습니다.
우리나라 연기자 중에는 「가문의 영광」의 김정은이나 「호로비츠를 위
하여」의 엄정화나 「달콤, 살벌한 연인」의 박용우가 꽤 솜씨를 발휘하
고 있습니다. 외국의 경우, 주성치나 죠니 뎁 정도가 떠오릅니다. 그러
고 보니 채플린도 그렇습니다. 품위의 예술 쪽에서 보면 거의 재앙에

가까운 이런 스타일이 뽕의 예술의 낮은 문턱에서는 미학적으로 대단히 효과적입니다.

사실 과장이 아니라, 망가짐과 진지함의 매력적인 조합은 21세기 문화의 전 영역을 포괄하는 중요한 영감의 근원입니다. 물론 연극에도 희비극이라는 장르가 18세기 이후 등장하지만, 아무래도 진지함보다는 망가짐에 무게 중심이 놓인 그것을 나는 만화적 상상력의 핵심이라 부릅니다. 이제는 거의 진부할 정도로 일상적이 되었지만, 나에게 SD는 만화를 포함한 예술사적 맥락에서 커다란 가능성을 내포합니다. 20세기에 창안된 스타일의 변화 중에서 SD는 영향력이 큰 몇 가지 경우 중의 하나일 것입니다.

Ⅹ 타가미 요시히사의 「너버스 브레이크다운」

이론적으로 SD는 그 역도 가능합니다. 즉 개그체에서 극화체로 급격한 스타일의 변화가 가능한데, 원래 그렇게 시작된 걸로 알려져 있지요. 많지는 않아도 그런 시도를 하는 만화도 있습니다. 예를 들면 타가미 요시히사의 「너버스 브레이크다운」이 있습니다. 그렇지만 SD의 효과가 극화체에서 개그체로의 급격한 변화에서 거두어지는 이유는 그것이 부담 없이 비우면서 느껴지는 자유의 바람을 타고 가기 때문입니다. 그렇다면 비움의 미학은 스타일상의 문제만이 아닙니다. 앞에서도 이야기한 것처럼 그것은 문턱이 낮은 예술을 지향하는 자세의 문제이기도 합니다.

6 만화적 상상력

언제서부터 인가 만화와 애니메이션이 치밀해지기 시작했습니다. 아니면 '무거워지기'라고 해야 할까요. 이것은 대체로 만화와 애니메이션이 예술이 되기 시작하고, 대학에 만화, 애니메이션 전공 학과가 개설되기 시작한 시점과 비슷합니다. 앞에서도 암시한 것처럼 나로서는 개인적으로 미겔란소 프라도의 「섬」과 같은 만화가 풍기는 '참을 수 없는 존재의 무거움'이 불편합니다. 한마디로 아트 만화로서 칭송이 자자한 그 만화가 나에게는 문화적 품끼의 후까시로 보입니다. 3D 애니메이션의 지밀함이 주는 무게도 내 어깨가 감당하기가 힘듭니다. 물론 「슈렉」의 고양이나 「라따뚜이」의 들쥐 또는 「마다가스카르」의 펭귄 같은 성과를 부정할 수는 없지만 말이지요. 그러고 보니 「월 E」의 로봇도 괜찮았던 것 같습니다.

소설가 파트리크 쥐스킨트의 단편 중에 「깊이에의 강요」라는 작품이 있습니다. "그림에 깊이가 없다"라는 미술평론가의 비평에 결국 스스로 목숨을 끊는 한 화가의 이야기입니다. 만화나 애니메이션의 입장에서 파트리크 쥐스킨트의 풍자는 의미심장합니다. 물론 만화에 '툭'이 없는 허술함만으로는 부족합니다. 내가 아무리 만화를 사랑한다지만 이 부족함이 지금의 현실이라는 것도 부정할 수 없습니다. 그러니 현재의 상황은 한마디로 '어정쩡' 합니다. 특히 애니메이션이 심각하다고 나는 생각하는데, 신카이 마코토가 애니메이션 「초속 5센티미터」에서 보여주는 '툭'에 무게가 실리면서 허술함과 치밀함이 녹아들어간 스타일은 이런 맥락에서 주목할 만하지요. 신카이 마코토가 자신의 첫 작품 「그녀와 그녀의 고양이」에서부터 보인 시도라서 그의 의식적인

작업이라 여겨집니다.

나는 그동안 만화의 미학이 기호학이니 뭐니 하면서 쓸 데 없이 학문적 외관을 챙기는데 불필요한 에너지를 낭비해왔다고 생각합니다. 이제 만화의 미학은 허술한 듯 다가와서 '툭' 치고 가는 지점들을 확보하면서 다시 쓰여야 합니다. 이 부분에서 아직 준비가 덜 된 것이 내가 10년 넘게 만화의 미학이라는 약속을 지키지 못한 결정적인 이유입니다. 말풍선이나 만화의 칸과 칸 사이의 비어 있는 홈통이나, 그밖에 다양한 만화적 장치들은 단순한 기호학적 실험대상이 아닙니다. 그것은 만화가 독자에게 다가가는 자세입니다. 글쎄, 누더기를 걸친 선승이라고나 할까요. 허술하게 다가와서 우리 내면을 '툭'하고 치다가, 가끔 무언가 생각할 거리를 던져주기도 합니다.

깨달음에 관한 타이가 타데시의 여섯 칸 만화에서 나는 상당한 경지의 내공을 느낍니다. 그렇게 캐리커쳐나 풍자만화, 또는 시사만화가 만화의 역사에서 자신의 역할을 담당해 왔습니다. 오스카 안데르손이라는 스웨덴 만화가가 거의 100여 년 전에 그린 만화에는 그로부터 50년 후에 시작될 사회심리학이란 학문을 선구하는 의미가 있습니다. 양영순의 잔혹 미학에는 그 만만함 속에서 사회적 금기와 억압체계의 복잡한 그물코의 실마리가 잡힙니다. 이런 식으로 내 파일에 쌓이는 만남의 숫자로 내 만화미학의 부피가 결정될 것입니다.

지금까지 만화와 애니메이션

⁑ 타이가 타데시의 만화

⠇ 오스카 안데르손의 만화　　　⠇ 양영순의 만화

은 주로 어린 세대들을 위한 표현 형식으로 간주되어 왔습니다. 물론 시사만화, 예술만화, 실험만화 등을 포함해서 예외는 많으며, 이미 오래 전부터 '성인만화'라는 용어도 사용되고 있습니다. 문제는 몸무게만 많이 나간다고 어른은 아니라는 점입니다. 만화와 애니메이션이 어린 세대들에게 호소력이 있었다면 소통으로서 예술에 대한 이해에서 그 호소력이 시사하는 바는 엄청납니다. 몇 년 전에 한 학생이 미국의 「샌드맨」이란 만화를 소개하며 다음과 같은 말을 한 적이 있습니다.

　"저는 평소에 무수히 많은 만화를 보아 왔습니다. 제 대중예술에 대한 미각은 '만화'에 치우쳐 있고, 몇 년에 걸쳐 무수히 많은 만화에서 감동을 느끼고 기뻐해 왔습니다. 나이가 들면서 확실히 달라진 것이 있다면 더 이상 순정만화에는 마음을 빼앗기지 못한다는 것입니다. 무언가 만화 이상의 것을 포함하고 있는 만화들 – 완결된 스토리라던가,

전혀 다른 그림이라던가, 아니면 색다른 배경이라도 가지고 있어야 마음이 끌리게 됩니다…… 그 아름다움과 어른들을 위해서 고려된 지적인 경험에 놀라고 있습니다."

이 학생이 소개한 「샌드맨」은 소설가이자 스토리 작가 닐 게이먼이 열 명의 만화가들과 10년에 걸쳐 작업한 옴니버스 스타일의 작품이며, 과연 이 학생이 기대하는 새로움을 충족시켜줄 만한 도전적인 작업입니다.

주인공 샌드맨은 꿈의 신 모르페우스이며 드림Dream으로도 불리는데, 세계와 꿈에 관여합니다. 죽음Death은 그의 누이입니다. 드림은 주술에 걸려 오랜 세월 갇혀 있던 곳에서 현대에 이르러 풀려나, 자신의 부재중에 세상이 얼마나 나쁜 꿈에 엉망이 되어 있는가를 깨닫고 분노합니다. 그는 자신의 과거를 바로 잡기 위해 동분서주하지만 결국 그동안 쌓여온 인과와 그것을 견디지 못하는 책임감으로 죽게 된다는 것이 이 학생이 요약한 열권의 내용입니다. 역시 심오합니다. 이 학생은 자신이 본 모든 만화와 소설을 통틀어서 샌드맨이 가장 쿨 했던 캐릭터였다고 생각합니다.

나는 바로 그것이 만화적 상상력의 핵심이라고 생각합니다. 그것이 이 학생이 말하고 있는 '만화 이상의 것'일 필요는 없는 겁니다. 이 학생이 꿈꾸는 어른은 몸무게가 많이 나가서 '어른'은 아닐 것이니까요. 얼마나 허술하고 대수롭지 않아 보이는 가운데에서도 지적인 경험이 이루어질 수 있는지 만화는 그 경계의 끝을 열어 나갑니다. 「샌드맨」의 번외편으로 아마노 요시타카가 삽화를 맡은 『꿈사냥꾼』이라는 소설이 있습니다. 아마노 요시타카는 카와지리 요시아키의 「뱀파이어 헌터 D」의 캐릭터 디자이너이기도 한데, 「뱀파이어 헌터 D」라면 '어른'과 '어린

이'가 함께 할 수 있는 애니메이션의 한 효과적인 예라고 생각합니다. 「니모를 찾아서」가 '어린이'와 '어른'이 함께 할 수 있는 애니메이션이라면 말입니다. 이런 의미에서 이제 만화의 새로운 역사를 기대합니다. 그동안 예술은 너무 문화적 품끼의 무게에 시달려 왔습니다. 만화적 상상력은 만화를 포함해서 예술 전 영역에 신선한 자극을 줄 수 있습니다. 앞에서 거론한 만만함, 망가짐, 비어있음, 시간과 공간의 부담에서 해방된 자유로움, 허술함, '툭' 등이 독특한 매력으로 작용하는 만화적 상상력의 귀환을 기대해봅니다.

이런 맥락에서 요즈음 만화와 다른 예술 표현 형식들 간의 교류가 활발한 것은 우연이 아닙니다. 만화가 TV 드라마에 소재를 제공할 뿐만 아니라, 드라마를 보다보면 어째 좀 만화적이라는 느낌도 드물지 않습니다. 장면 구성뿐만 아니라, 연기 스타일에서도 그렇습니다. 영화, 연극, 뮤직 비디오, 광고뿐만 아니라, 뉴스나 시사 프로그램, 교양 프로그램, 또는 다큐멘터리의 영역에서도 만화적 상상력은 적극적으로 작용할 수 있습니다. 가령 드라마 「궁」 같은 경우 누구라도 컴퓨터에 약간의 조예만 있으면 쉽게 그 드라마를 다시 만화로 만들어 볼 수 있습니다. 기술적으로 쉬운 것뿐만 아니라 드라마 「궁」이 원래 만화였기 때문입니다.

앞에서 강풀의 인터넷 만화를 잠깐 언급했었습니다. 사실 나는 전형적인 아날로그 세대의 만화 독자이며, 만화는 역시 책으로 읽어야 한다고 생각하는 사람입니다. 애니메이션도 3D는 아직 좀 어색하다고 이미 말을 했었습니다. 그러나 인터넷 만화는 커다란 가능성입니다. 강도하의 「위대한 캣츠비」는 그 가능성의 좋은 예입니다. 하지만 「위대한 캣츠비」는 오프라인에서 책으로 읽어도 아무런 상관이 없지

ː「위대한 캣츠비」

요. 다시 말해 지금 인터넷 만화는 책에서 스캔하거나 아니면 책 상상력을 그대로 컴퓨터에 옮겨 놓은 방식에 불과합니다. 멀티미디어 시대에 매체에 걸맞은 무언가 새로운 방식의 상상력이 필요한 시점이 지금이 아닌가 생각합니다.

만화가이자 만화 이론가인 스콧 맥클라우드는 인터넷 시대의 만화에 대해 치열하게 고민하는 사람 중의 하나입니다. 언젠가 우리나라를 세미나 참석차 방문했을 때 자신의 성과 중 한 부분을 소개한 적이 있습니다. 참 놀랍고도 기쁜 경험이었어요. 놀라웠던 이유는 맥클라우드가 보여주니 너무나 쉬운 아이디어인데 내가 생각해내기는 그렇게 어려웠던, 소위 콜럼버스의 달걀을 경험했기 때문입니다. 그만큼 책과 함께 형성되어 온 감수성이 우리의 내면 깊숙이 뿌리 박혀 있었습니다.

무슨 말인가 하면, 우리의 상상력에 칸과 칸의 연결은 여전히 이차원적 평면입니다. 그러니 인터넷 만화를 그대로 인쇄하면 책이 되는 것입니다. 플래쉬 같은 것을 사용하면 만화라기보다는 애니메이션이 됩니다. 맥클라우드의 아이디어는 만화의 본질적인 매력은 그대로 유지하면서도 오직 컴퓨터에서만 볼 수 있는, 그러니까 전통적인 방식의 책으로는 출판할 수 없는 그런 만화에 대한 것입니다. 그렇다면 당신

의 해법은?

맥클라우드의 해법은 칸을 칸 속에서 띄우는 것이었습니다. 만화의 다음 칸이 이전 칸의 중앙에서 한 점에서부터 시작해서 떠오르는 것이지요. 그렇게 되면 독자는 계속 만화의 세계 속으로 깊숙이, 깊숙이 파고 들어가게 됩니다. 이 해법이 모든 것은 물론 아니지만 작품이 심리적인 경향의 것일 때 특별히 효과적인 방식이라 짐작합니다. 이런 발상의 전환을 출발점으로 좀 더 멀리 내다볼 수 있다면 전자책으로서 e북의 가능성은 만화를 전방으로 내세워 다양하게 시도될 수 있을 겁니다.

실제로 전자책의 가능성이야 어떻든 맥클라우드의 해법을 접하고 내가 즐거웠던 것은 그의 고민에서 만화에 대한 진정한 사랑을 느꼈기 때문입니다. 새로운 기술이 출현할 때 가슴보다 오로지 기발한 컨셉으로서 머리만 움직인다면 그 성과가 한 순간 사람들의 관심을 끌 수 있을지는 몰라도 길게는 어렵습니다. 당연히 이것은 만화나 애니메이션만의 문제는 아닙니다.

7 만화, 허술함 속의 치밀함

만화가 소통에 있어 문턱이 낮은 예술의 대표격인 것이 그 만만함, 또는 허술함의 미학이라는 작용 때문이라는 것이 나의 입장이었습니다. 그렇기 때문에 일반적으로 만화에 길들여진 독자들의 경우 만화를 읽는 속도가 엄청 빠릅니다. 한마디로 소통 직방. 나만 해도 앉은 자리에서 몇 권 정도는 일도 아닙니다. 그러다가 그 허술함 속에 치밀함이 있다는 것을 깨달을 때 진정한 만화의 애독자가 됩니다. 지금까지 몇

: 다카하시 츠토무의 「지뢰진」

몇 학생들에게서 만화의 허술함 속에서 만난 치밀함의 경험을 과제로 받았는데, 모두 매혹적인 과제들이었습니다.

학생들이 좋아하는 만화 중에 다카하시 츠토무의 「지뢰진」이라는 만화가 있습니다. 어둡고 세련된 그림의 만화입니다. 이 만화에는 적나라하게 펼쳐지는 냉혹한 삶의 상황 속에서 웃음을 보인 적이 없는 쿄야라는 형사가 나옵니다. 아이러니하게도 그는 항상 '호프Hope'라는 담배만을 핍니다. 워낙 긴장된 상황의 연속이라 한번 잡으면 숨 돌릴 사이 없이 읽게 되는 만화 중의 하나입니다. 그런데 그가 2권에서 오른 팔에 총상을 입고 병원에서 술병으로 왼손을 단련하는 장면이 잠깐 나옵니다. 과제를 제출한 학생이 주목한 것은 그 이후로 만화가 종결되는 17권까지 쿄야가 총을 잡을 때 항상 왼손으로 잡는다는 사실이었습니다. 내가 이 만화를 읽을 때 정신없이 읽느라 전혀 눈치 채지 못했던 사실이었습니다. 이 만화의 작가는 이런 독자가 얼마나 고맙겠습니까.

이와아키 히토시의 「기생수」는 정말 많은 학생들이 열광하는 만화입니다. 허술하고 만만한 외관이지만 기생수라는 황당한 존재를 통해 인간의 내면에 조명을 던지면서 지구와 생명이라는 커다란 주제를 슬그머니 펼쳐 보이는 만화라고나 할까요. 그런데 「기생수」라는 만화의 주인공인 신이치가 입고 있는 티셔츠에 주목한 학생이 있었습니다. 신이치의 티셔츠에는 별 대수롭지 않게 영어 단어들이 쓰여 있는데 DREAM AND VISION, MISERY CONFUSION, DELUSION WANDER

⁂ 이와아키 히토시의 「기생수」

ABOUT, WATER-PIPE, FUMBLE, SAVINGS, ENTREAT 등이 그것입니다. 원래 티셔츠에는 영어 단어들이 쓰여 있곤 하니까 만화를 읽으며 이런 단어들을 그냥 스쳐 지나가는 것도 당연합니다. 그런데 이 학생에 따르면 이러한 단어들은 그때그때 신이치의 마음이나 그 밖에 이야기의 상황 등을 반영한다는 것입니다. 그래서 이 과제의 부제가 '신이치의 가슴에 아로새겨졌던……'이었습니다. 정말 멋진 감각 아닌가요!

무엇보다도 멋진 것은 이야기가 전개됨에 따라 신이치가 눈물을 잃게 되는데, 그 후로는 신이치가 입고 있는 티셔츠에 영어 단어가 사라진다는 사실에 반응한 이 학생의 놀라운 감수성입니다. 한마디로 멋진 작가와 멋진 독자의 만남이라 할 수 있습니다.

　내가 특히 좋아하는 만화인 「바람의 검심」과 관련해서 치밀함의 압권은 산림 자원학을 전공하는 한 학생이 제출한 「칼잡이 발도제 '켄신'이 '비천어검류'를 쓰지 못하게 된 진짜 이유」라는 어마어마한 것이었습니다. 만화에서는 의사인 메구미라는 여성을 통해 켄신의 작은 체구로는 엄청난 근육의 힘을 요구하는 이 검술이 애당초 무리였다는 설명이 나옵니다. 그런데 이 학생은 메구미의 입을 통해 작가가 밝힌 그 설명을 받아들이기를 거부한 것이었습니다! 그리고 그 근거가 놀라웠습니다! 이 학생이 제시한 근거는 '추억편' 후반부에 켄신이 '강부폭'

「바람의 검심」 　　　　　후지와라 요시히데의 「권법소년」

인가 하는 엄청난 주먹에 "커억!!"하고 치명적인 타격을 받는 맥락에
서의 한 장면입니다. 그것은 엑스레이식으로 처리되었는데, 켄신의 척
추 뼈가 금이 가는 자그마한 한 칸짜리 묘사였습니다. 이 학생은 그것
에 주목한 것입니다! 그냥 감춰진 무엇 찾기가 아니라 이 학생의 과제
에는 「바람의 검심」에 대한 이 학생의 사랑이 뚝뚝 묻어납니다. 「바람
의 검심」에 대한 사랑 이야기를 하니 겨울이 다가오는 어느 날 머리를
붉게 염색하고 켄신 코스프레로 검도 도복 하나만 달랑 걸치고 수업에
나온 한 여학생도 떠오르네요.

　　이미 눈치 챘겠지만 지금 소개하고 있는 학생들의 과제는 모두 일
본 만화에 대한 것입니다. 그리고 지금까지 내가 언급한 대부분의 만
화도 모두 일본 만화입니다. 그러나 일본 만화에 이러한 감수성으로
다가가는 우리의 독자들이 있는 한 우리 만화의 미래는 여전히 밝습니

다. 만일 학교라는 곳이 이런 상상력과 감수성을 키우지는 못하더라도 적어도 억압이라도 하지 않는다면 말입니다. 무엇보다도 나의 바람은 초, 중, 고등학교의 교과서가 모두 만화로 바뀌는 미래의 교실입니다. 현실적으로 불가능한 바람이지만 뭐, 꿈은 꿀 수 있습니다.

좀 더 현실적으로 교실로 들어온 만화라는 주제에 접근해볼까요. 실제로 지금 정규교육의 교실에서 문학이 하는 역할의 상당 부분을 만화가 담당할 수 있습니다. 가령 후지와라 요시히데의 「권법소년」은 학교 교실에서 폭력이란 어려운 주제를 다룰 때 출발점으로 생각해 볼만한 만화 중의 하나입니다. 「권법소년」을 그린 후지와라 요시히데는 스토리 작가 나나츠키 쿄우이치와 함께 테러 집단을 다룬 「어둠의 이지스」라는 새로운 작품에 도전합니다. 19권의 후기 「테러를 그리다」에서 작가의 말을 인용합니다.

프리 저널리스트 하시다 노부스케씨의 급작스러운 서거는 내게 굉장한 충격이었다. 환갑을 넘은 나이에도 불구하고 혼란지역에 뛰어들어 세계가 안고 있는 모순을 렌즈에 담아냈던 그의 작품 『이라크의 중심에서 바보라고 외치다』는 그야말로 걸작이었다. 이런 저널리스트 한 사람 있느냐 없느냐에 따라 세계를 바라보는 시야는 크게 달라진다. 하시다 씨가 존재했던 것은 일본이라는 나라에게도 커다란 행운이었다. 삼가 고인의 명복을 빈다. 물론 나는 저널리스트가 아니다. 명백한 사실과 사실이라면 재미있을 것 같은 망상이 함께 있다면, 후자에 더 흥미를 느끼는 부류이다. 무하마드 사에드라는 가공의 이라크인 테러리스트는 그러한 나의 망상의 바다에서 태어났…… 우리가 아는 평화로운 세계는 항상 백지 한 장을 사이에 두고 지옥과 맞닿아 있는지도 모

르겠다. 그런 공포감 속에서 만화가인 나는 어떠한 태도를 취할 수 있을까. "저기, 편집장님, 이번에도 실제로 실행 가능한 테러를 그리게 됐는데, 어쩌면 좋을까요?"라고 새삼 묻게 된다. 일개 만화 원작자의 망상이 실현화 되는 일 따위는 결코 원치 않는데 말이다……

「어둠의 이지스」는 그림이나 구성에서 단순함이나 상투성을 크게 벗어나지 않는 사실 평범한 만화라 할 수 있습니다. 그러나 아무리 정제된 방법론을 끌고 와도 테러라는 복잡한 현상을 쉽게 풀어 헤칠 수는 없습니다. 하물며 테러라는 역기능이든, 평화라는 순기능이든 「어둠의 이지스」는 그 외관에서 만만하고 허술한 만화일 뿐입니다. 그렇지만 작가의 말에서 느껴지는 작가의 관심과 고민이 만화의 칸과 칸 사이에 스며들어 있다면, 만화의 만만함과 허술함이야말로 만화의 엄청난 가능성입니다. 교육이 그 가능성을 외면할 필요는 없습니다.

어디에도 세계평화라는 어깨에 힘이 들어간 말은 한 군데도 없는 만화들이지만 아시나노 히토시의 「카페 알파」나 아즈마 키요히코 「요츠바랑!」은 교실에서 학생들과 평화를 교감할 수 있는 좋은 만화들입니다. 「카페 알파」는 일본 침몰을 앞두고 모두가 치열했던 생존 투쟁의 마음을 내려놓고 삶의 한 순간 한 순간을 소중히 여기며 사는 이야기입니다. 앤드로이드가 주인공이긴 하지만 인류 대재앙의 SF적 분위기도 아니고 이렇다 할 별 다른 일도 일어나지 않습니다. 이렇다 할 별 다른 일이 일어나지 않는 만화라면 「요츠바랑!」도 압권입니다. 아직 초등학교도 시작하지 않은 요츠바라는 아이의 일상이 그냥 느슨하게 그려지는, 한마디로 놀랄 일이 없어서 놀라운 만화입니다.

「카페 알파」나 「요츠바랑!」이나 많은 학생들이 소중히 가슴에 품

ː 아시나노 히토시의 「카페 알파」 ː 아즈마 키요히코의 「요츠바랑!」

는 만화들이며, 이밖에도 여기에서 거론하지 못한 더 많은 만화들이 학
생들의 사랑을 받고 있습니다. 정신적으로나 육체적으로나 온갖 형태
의 폭력에 시달리는 학교의 아이들에게 찰스 슐츠의 「피너츠」는 어떤
가요. 아이들과 함께 찰리 브라운과 스누피가 먼 바다를 바라보며 앉
아 있는 뒷모습을 보고 싶습니다. 앞에서도 꿈은 꿀 수 있다고 했습니
다. 만화책이 가득한 학교 도서관을 꿈꿔봅니다.

대중적 입맛과 개인적 입맛:
대중음악

1 입맛에 논쟁의 여지가 있는가

"데 구스티부스 논 에스트 디스푸탄둠De gustibus non est disputandum"
이란 오래 된 라틴어 경구가 있습니다. 우리말로 번역하면 "입맛에는
논쟁의 여지가 없다" 정도가 됩니다. 예술 무정부주의자의 입장에서
나는 이 경구에 전적으로 찬성입니다. 그러나 미학사 300년은 이 경구
에 대한 필사적인 반발의 역사였습니다.

1700년대가 저물 때 칸트가 책을 하나 쓰는데, 그게 미학의 고전입
니다. 책 제목은 『판단력 비판』입니다. 꽤 품격 있는 책이고, 읽고 있는
자신의 모습을 거울로 비쳐볼 때 무언가 흡족한 느낌이 드는 책이기도
합니다. 그런데 외관상 엄청나 보이는 이 책의 주제를 한마디로 요약할
수 있습니다. 그것은 바로 "입맛에는 논쟁의 여지가 없지만, 예술적 취
향에는 논쟁의 여지가 있다"는 것입니다. 물론 칸트가 이런 식으로 표
현한 것은 아니지만, 하여튼 그런 이야기입니다. 여기에서 나는 '입맛'
과 '취향'을 나누어서 구분했는데, 사실 외국어로는 똑같은 단어를 씁
니다. 영어로 하면 'taste'가 됩니다. 솔직히 나는 '입맛'과 '취향'을 구
별할 필요를 느끼지 않으며 편리한대로 구별 없이 씁니다. 결국 구별하
는 사람들의 근거가 칸트인 셈입니다.

칸트 미학의 핵심만 잡자면 이렇습니다. 신라면과 안성탕면 중에
어떤 라면이 더 맛있는지는 우리의 입맛의 문제라 그 사이에 옳고 그름
을 따질 수 없지만, 베토벤과 오태호 중에 누가 더 뛰어난 작곡가인가
에 대해서는 단지 입맛의 문제가 아니라 취향의 문제라는 것입니다.
그리고 이 경우 둘 중의 하나가 옳다는 것입니다. 즉 옳은 취향이 있고,
그른 취향이 있다는 것인데, 칸트라면 물론 베토벤이 옳은 취향이겠지

요. 참고로 오태호는 김현식이 부른 「내 사랑 내 곁에」를 작곡한 작곡자입니다. 이 노래의 전주 부분은 왠지 허전한 듯하면서도 내 가슴을 저미 듯 스치는 여운을 남깁니다. 나로서는 베토벤는 베토벤이고 오태호는 오태호라 누가 옳은가를 구별할 수 없지만, 이렇게 칸트식으로 베토벤과 오태호를 구별하는 토대에 비평이라는 제도의 아슬아슬하게 높은 건물이 서 있습니다. 이런 맥락에서 미학의 역사는 비평의 역사인 셈이며, 영어권에서는 한동안 '비평criticism'이란 말을 '미학aesthetics'이란 말처럼 사용하기도 했습니다.

하지만 앞에서도 잠깐 말한 것처럼, 나에게는 라면이나 베토벤이나 다 나의 입맛의 문제입니다. 그 사이에 옳고 그름을 따질 수 없습니다. 이것이 극단적인 예술주관주의자로서 일관된 나의 입장이기도 합니다. 나에게 예술의 출발점은 문자 그대로의 의미에서 맛이라고 할 수 있습니다. 내 마음에 드는 예술은 밥상에 놓인 반찬 중에 젓가락이 자주 가는 음식입니다. 내 혀끝에 부딪혀 맛을 느낄 때 음식 이야기를 할 수 있듯이 예술도 마찬가지이지요. 전통미학에서는 '취향' 대신 '취미'라는 표현을 고집하는데, '취미판단'이란 영역은 미학의 핵심영역입니다. 나에게 취미판단은 곧 입맛판단입니다. 자신의 판단을 정당화하기 위해 어떤 미사여구가 동원되어도, 결국 그 출발점은 자신의 입맛입니다. 물론 도착점이 입맛일 필요는 없습니다.

2 대중적 입맛의 개인적 성격

'대중예술'이란 용어의 '대중'에 해당하는 부분을 나는 앞에서

'뽕'으로 풀어보기도 하고, '문턱이 낮은'으로 풀어보기도 했습니다. 영어로 하면 대체로 'popular'나 'vulgar'를 쓰는데, 독일어권에서는 영어로 'trivial'에 해당하는 말을 많이 씁니다. 우리말로 하면 '하잘 것 없는' 정도의 뉘앙스가 되겠네요.

이보다 지배적인 것은 '대중'이라는 어떤 존재를 상정하는 것입니다. 쉽게 이야기하면 대중예술은 대중의, 대중을 위한, 대중에 의한 예술이라는 셈인데, 문제는 도대체 대중이란 존재가 애매하다는 점입니다. 그것은 대량생산, 대량전달, 대량소비의 주체이자 대상으로서의 대중인가요? 그렇다면 토굴 속의 구도자를 포함해 극소수를 제외한 우리 모두가 대중이 아닌가요? 어쨌든 많은 사람들은 '대중적 취향'이란 나로서는 무지하게 어려운 말을 대수롭지 않게 쓰고 있습니다.

사실 세상의 모든 문화 기획자나 영화 제작자들에게 대중적 취향이란 악몽과 같은 말입니다. 결국 우리는 자신의 입맛에 빗대어 타인의 입맛을 짐작할 뿐이지만, 그 짐작을 토대로 때로는 100억 가까운 자본을 투자한다는 것은 거의 미친 짓에 가깝다고 할 수 있습니다. 물론 우리는 나 말고도 많은 사람들이 내가 좋아하는 것을 함께 좋아한다는 사실을 경험으로 알고 있습니다. 내 입장에서 그것은 '기적'입니다. 수치로 환산될 수 없는 기적입니다. 내가 만든 무엇을 나와는 전혀 다른 어떤 사람이 좋아해준다는 것 ─ 그 사람이 단 한 사람이라고 해도 그것은 가슴 떨리는 기적입니다. 가령 백만의 사람들이 좋아한다 해도 그것은 한 사람, 한 사람의 기적으로 이루어진 100만인 겁니다.

그러나 우리는 얼마나 쉽게 시청률을 이야기하고, 팔린 음반의 수나, 관람한 관객의 수를 이야기하는지요. 기적을 수치로 계산하는 오만의 덫. 음반 기획자로서 이수만이든 박진영이든, 자신의 성공과 실패에

서 얻어야 할 교훈은 겸손입니다. 그것은 여러 사람과의 만남은 결국 한 사람과의 만남이라는 평범한 사실을 잊지 않는 일이지요. 지금 우리가 당연한 듯 엄마의 손맛을 이야기할 때, 사실인즉 그 오랜 세월동 안 자식으로서 우리의 입맛에 귀를 기울여온 엄마의 정성이 있었다는 이야기입니다.

91년 모스크바의 락 공연은 그 당시 소련의 젊은이들을 생각하면 엄청난 사건이었습니다. 10만이 더 되어 보이는 젊은이들이 모였고, 통제하기 위해 동원된 군인들의 폭력 속에서도 열광적으로 군복을 벗어 흔드는 군인들까지 등장하는 공연장의 열기는 한마디로 장관이었는데, 이제 소련의 붕괴는 예정된 것이었지요. 판테라, 메탈리카, AC/DC 등의 불타는 무대와 그에 못지않게 불타는 관객들. 카메라가 멀리서 잡으면 모두 두 손을 올리고 마치 파도처럼 요동치고, 가까이서 잡으면 특정한 손가락 제스처와 일그러뜨린 표정과 쭉 뽑아 늘어뜨리는 혀. 어떤 의미에서는 획일적으로도 보이고 속이 없어 보이기도 하지만, 누가 그 10만의 젊은이들 하나하나의 비교적 정형화된 반응 이면에서 한 개인의 존재감을 부정할 수 있을까요. 적어도 엄마가 군중 속의 자기 아이를 바라보는 경우를 생각하면 그 존재감은 분명하지요. 이것은 우리나라 아이돌 그룹의 공연장에 모인, 소위 '오빠부대'로 통칭되는 관객들의 경우에도 마찬가지일 겁니다.

실제로 1991년의 소련이든 2011년의 대한민국이든 공연장에 모인 관객 모두가 저마다의 주체로서 한 개인이라는 사실은 틀림이 없습니다. 그러나 그들 모두가 그 음악에 주체로서 반응할까요? 이것이 바로 예술 무정부주의의 문제입니다. 1991년 모스크바에서 그 많은 젊은이들 대부분이 자기 반응의 주인으로서 메탈리카의 음악에 반응했다는

전제에서 그 공연은 예술 무정부주의의 엄청난 사건이었습니다. 엘비스나 비틀즈, 60년대 말의 우드스탁 또는 서태지와 아이들, H.O.T., 동방신기, 빅뱅, 슈퍼쥬니어 등의 경우는 어떤가요? 섣부른 단정은 금물입니다. 아직 나로서는 대답하기 힘듭니다.

한편 내가 좋아한다고 하면 많은 사람들이 눈에 불을 켜고 말리려 드는 당황스러운 경우도 있습니다. 이를테면 사람들이 반짝 가수라 놀리는 가수의 어느 노래를 혼자만 여전히 마음에 품고 있을 수 있는데, 노래방에서 그 가수의 노래를 불러라도 볼 량이면 모두 합창으로 마이크를 뺏어버리는 사정 같은 거 말입니다. 혹시 그와 유사한 경험이 있는지요?

같이 수업했던 학생들 중에 '잠깐 떴다가 이내 망한 가수들'이란 제목의 반짝 가수와 관련된 보고서를 제출한 학생이 있었습니다. 이런 노래들이 기억나나요? 아이돌의 「바우와우」, 야차의 「애타는 마음」, 이지연의 「그 이유가 내겐 아픔이었네」, 태사자 「도」 등등. 그밖에 색종이, 히포, 뮤, 벗헤드, 유비스, 우노, 베티, S.O.S., 팝콘, 펌프, 자자, 최성빈, 덩크, 킵식스, 플러스 알파, 휘파람새, 모노, 세또래, 오복, 오룡비무방, 코코, 비비, 작품하나, 원준희 등등의 가수들. 수업 시간에 이런 이름들만 나와도 학생들이 웃습니다. 그러니 노래방에서 노래할 맘이 날 리가 없겠지요. 나는 어떤 인연으로 홍성민의 「기억날 그 날이 와도」가 맘에 들었는데, 이 노래는 유감스럽게도 노래방에도 없습니다.

「나만 좋아한 노래 또는 나만 알고 있는 노래」라는 보고서를 준비하다가 계속 이야기하고 싶은 새로운 노래들이 떠올라 당황했다고 고백한 학생이 있었습니다. 홍경민의 「이제는」에서 시작해서 Tag team의 「Whoop, there it is」와 김광진의 「너를 위로할 수가 없어」를 거쳐 임

161

재범의 「비상」으로 마무리된 보고서였습니다. 김민우의 「타버린 나무」가 있는 노래방 찾기가 정말 힘들었다는 사정도 들어있는 보고서였습니다. '세계 대중음악의 역사에서 이 노래를 뺄 수는 없다'라는 주제의 과제를 학생들에게 내준 적도 있었는데 역시 흥미 있었던 보고서는 '나만 좋아하는 노래들' 계열이었습니다.

사실 많은 사람들이 좋아한다고는 하지만 당최 내가 이해할 수 없는 맛도 있지 않나요? 나는 조용필의 노래가 그런데, 내가 그러면 40~50대의 여성들은 고개를 불만스럽게 절레절레 흔들 겁니다. 나에게는 조용필만이 아니라 유재하도 그렇습니다. 유재하는 유재하 가요제가 있을 정도로 영향력 있는 음악인이지만, 나에게 그의 노래는 좀 느리고 졸립습니다. 작곡가로서 김동률의 최근 노래들은 꽤 좋은 느낌이 오지만, 가수로서 그의 바이브레이션은 여전히 좀 느끼하네요. 학생들과 호흡을 함께 하려고 김동률의 노래들을 꽤나 열심히 들었지만 근본적으로 호흡이 다른 걸까요. 그의 최근 작업 「출발」에 그 특유의 바이브레이션이 줄어드니까 나에게는 신선하게 다가왔습니다. 반면에 김현식은 처음 듣자마자 뻑 가버렸습니다. 누군지도 모르고 그냥 젓가락이 가면서 혀에 탁 붙는 맛. 그것이 내 입맛일 겁니다. 조관우에게서 진한 커피 향기를 느꼈다는 학생이 있었습니다. 그 학생의 표현을 빌면 조관우는 노래를 부르되 입에서 그냥 내뱉는 것이 아니라 한번 되씹는 작업을 합니다. 그래서 조관우가 스티비 원더를 좋아한다는 결론이었지요. 입맛, 향기, 노래를 씹는 방식 등 모두가 취향을 이야기할 때다 중요한 주관주의적인 표현들입니다.

그런데 사실 이것이 당연한 일 아닌가요? 우리가 이렇게 다른데 우리의 입맛도 다를 수밖에 없을 테지요. 따라서 영화의 흥행기록은 나

로서는 불가사이한 일입니다. 시청률도 그렇습니다. 이것은 마치 내 개인적인 입맛을 저기 누군가가 대중적 입맛으로 이야기하는 것에 강박적으로 맞추기라도 하는 것 같은 현상으로도 보입니다. 이것이 소위 유행이라는 것, 즉 백화점에서 작년 시즌의 물건 값이 절반 이하로 떨어지는 사정일 겁니다. 이런 맥락에서 홍보나 유행몰이 등으로 한 번 반짝 대박을 터뜨리지만 곧 사라지는 것들과는 달리, 시대를 타고 살아남는 것으로서 국민 가요나 국민 가수를 이해할 수 있습니다. 「아리랑」이나 「두만강 푸른 물에」, 또는 「아침이슬」 등이 그럴 텐데, 잠깐 주춤했다가 다시 살아나는, 가령 「소양강 처녀」같은 노래도 있겠구요. 김광석의 「너무 아픈 사랑은 사랑이 아니었음을」도 그럴 것입니다.

　　그러나 송대관의 「해뜰날」이나 신중현의 「미인」의 대중성을 나는 절대 이해할 수 없습니다. 신중현의 노래 중에 좋은 노래들이 얼마나 많은데, 왜 하필 「미인」인가요? 나는 그의 「봄」이 좋습니다. 한국적 락으로 거론되곤 하는 「미인」이 굿거리 장단인지도 잘 모르겠습니다. 차라리 나에게 「미인」의 전주 부분은 지미 헨드릭스의 냄새가 짙게 납니다. 이것이 나의 입맛입니다. 이것은 내가 어떤 반찬을 좋아하고, 어떤 음식을 좋아하는지 내 혀가 아는 것처럼, 내 몸에서부터 반응이 오는 아주 개인적인 만남이지요. 나는 내 입맛을 이야기할 수밖에 없습니다. 국민 가요든 100대 명반이든 결국 출발점은 내 입맛입니다. 나만 빼고 모든 국민이 다 좋아해도 내가 아니면 아닙니다.

　　나는 조용필이나 김건모가 좋은 줄 잘 모릅니다. 그러자고 해서 그런 것이 아니라, 아닌 건 어쩔 수가 없지요. 물론 나만 좋아하고, 다들 나 몰라라 해도 또 마찬가지입니다. 서로 다른, 아니 다를 수밖에 없는 입맛에 대처하는 나의 자세는 이렇습니다. 전자의 경우, 자꾸 들어서

나도 좋아해 보려 할 겁니다. 후자의 경우, 자꾸 들려줘서 내 편으로 만들려고 할 거구요. 무슨 캠페인이나 그런 게 아니라도 그냥 인간적인 차원에서 그렇다는 이야기지요.

이런 맥락에서 여러 해 전에 제출된 보고서 중에 아주 흥미 있는 보고서가 있었습니다. 보고서의 제목은 「극단적으로 대중적인 예술에 관하여」인데, '대중과 예술 사이의 불가능한, 가상적인 균형'이란 부제가 붙어 있습니다. 이 보고서의 핵심은 지존한 문화 권력을 피해가는 대중음악의 스타일입니다. 지존한 문화 권력이란 한마디로 "누가 더 희한한 영화를 많이 봤나, 누가 더 앨범을 많이 가지고 있나" 등에 관심을 쏟아 붓는 문화 귀족을 가리킵니다. 비평가를 포함한 일종의 마니아들인데 이 학생은 마니아 앞에 '가짜'라는 어휘를 붙이면서 이런 권력에 불편한 자신의 심기를 드러냅니다. 그런데 이런 권력에 불편한 심사를 느끼는 사람 중에는 대중음악인들도 있다는 것이 보고서의 내용입니다. 소위 '척 하는' 사람들을 피해가며 다양한 방식으로 대중에게 다가가는, 그렇지만 사실은 아주 특별한 음악을 하는 음악인들. 이 학생이 보고서에서 다룬 음악인들은 펫샵보이즈, 티어스 포 피어스, 프린스, 엔조엔조, 프랭크 자파, 루 리드, 피키오 달 포조 등인데 나에게 흥미 있는 것은 어쨌거나 이 학생의 권력에 대한 자기비판적인 비추임을 배경으로 느껴지는 이 학생의 취향입니다.

역시 설득력 있었던 과제에 '대중성을 얻은 가수들의 숨겨진 명곡들'이란 것도 있었습니다. 젝스키스의 「Walking in the rain」, 강수지의 「친구에게」, 유승준의 「마지막 여행」, 조규찬의 「Drive」, 토이의 「슬픈 이야기」, 노이즈의 「어제와 다른 오늘」, 더 클래식의 「노는 게 남는 거야」, 화이트의 「말할 걸 그랬지」, 은지원의 「May be」, 김민종의 「널 위

한 나」, 문차일드의 「Someday」, 이승환의 「너의 기억」 등이 과제에 실려 있었습니다. 이를테면 앨범 B면 5번 트랙에 실려 있는 명곡의 경험으로 우리 모두에게 비교적 보편적인 경험이 아닐까 생각합니다.

3 입맛의 다양한 갈래들

앞에서도 말한 것처럼, 전통적으로 미학에서는 'taste'를 '취미'로 번역합니다. 나로서는 'hobby'의 '취미'와 헷갈릴 수도 있어서 사회학 진영의 '취향'을 선호하지만, 어쨌든 1700년대 미학이 시작될 때부터 '취미'는 미학의 핵심 영역이었습니다. 사실 그때나 지금이나 취미에 대한 미학의 깨달음은 별로 나아간 것이 없는 듯싶은데, 미학이 사회학과 결합된 부분에서는 무언가 취미에 대한 거시적인 접근이 마련되어 있습니다. 어쨌든 나는 '취미'보다는 '취향'이란 말을 즐겨 씁니다. 취향의 변화로 파악한 예술사라든지, 지중해적 취향과 게르만족 취향이라든지, 아니면 계층과 관련해서 프롤레타리아적 취향과 부르주아적 취향 등이 그 성과입니다.

삐에르 부르디외 같은 프랑스의 사회학자에 의하면 지금까지 학교는 중산층 취향이 재생산되는 거점이었습니다. 그래서 그의 작업의 핵심은 노동계층의 취향을 공공의 영역으로 끌어올리는 것이었지요. 우리나라처럼 국민 대다수가 스스로 중산층이라고 생각하는 나라에서는 별로 영향력 없는 접근이라고도 할 수 있습니다. 그래도 성공회대학의 김창남 같이 겉보기에는 상당히 엘리트틱한 신문방송학자가 나름대로 소신을 갖고 대중음악에 접근하는 방식이기도 합니다.

언더적 취향이란 표현에서 떠오르는 이미지가 있나요? 지금 홍대 앞 인디 취향 이야기는 아닙니다. 내가 중학교 때 같은 반에 조금 양아치적 느낌의 아이가 있었습니다. 지금도 그 아이가 오락 시간에 노래하던 모습이 눈에 선합니다. 일종의 문화 충격이었습니다. 다리를 터는 개다리 춤을 추면서 그 아이가 부른 노래가 "용돈 좀 더 주세요, 아버지. 배고파 못 살겠네, 어머니" 하는 가사였는데, 정말 불온한 느낌이었습니다. 절대 학교에서 가르쳐줄만한 노래가 아니었어요. 나에게는 그것이 언더 취향의 느낌입니다.

아니면 남성 취향과 여성 취향은 또 어떤가요. 일군의 여성주의자들이 치열하게 씨름을 하고 있는데 아직은 원론적인 단계인 듯싶습니다. 물론 예술의 역사가 남성 취향의 역사였음은 인정하지만, 아직 나는 부성 본능과 모성 본능부터 헷갈리고 있습니다. 스페인의 남성 영화감독 페드로 알모도바르의 영화들이 나에게는 여성성에 대한 중요한 작업 같기는 하지만, 쉽게 말하기에는 여전히 어렵습니다.

이미 1700년대 중엽 칸트의 선배였던 영국의 철학자 데이비드 흄이 암시한 세대적 취향의 차이도 있지요. 언더나 인디를 포함해서 이건 확실히 발 디딜 데를 찾을 수 있을 것 같습니다. 가령 1954년경 미국의 젊은이들을 강타한 락앤롤, 그리고 엘비스의 등장이나 아니면 우리나라에는 1992년 서태지와 아이들의 등장이 있지요. 서태지와 아이들에서 박남정이나 소방차와 구별되는 아이돌로서 '아이들'의 진정한 의미를 볼 수 있습니다. 그렇다면 '소방차'는 '소방차와 어른들'의 줄임말일 테지요. 사실 93이나 94학번만 되도 H.O.T.나 젝스키스에 이질감을 느끼는 학생들이 많았던 것으로 기억합니다. "난 걔네들 이해 못 해. 다른 세상 사람들이지 뭐"라고 이야기한 94학번 학생이 있었습니다.

물론 남녀 취향이나 계층 취향에 대한 관심이 획일성에 대한 도전이라면 '신세대'나 '구세대' 등에 포함되어 있는 또 다른 의미의 획일성도 당연히 경계할 일입니다. 몇 년 전 'Four Men'이라는 우리나라 그룹이 「나보다 더 나를 사랑한」이란 노래를 취입했는데, 혹시 들어본 적이 있나요? 트롯꺾기에 R&B꺾기를 접목시킨 시도였는데, 내 귀에는 OK였지만 별 다른 주목을 받지 못하고 넘어갔었습니다. 반세기 넘게 우리 대중음악의 주류였던 트롯이 이렇게 물 건너 간 것은 확실합니다. 그래도 여전히 내가 주목하는 것은 지금 세대 아이들 중에 트롯을 좋아하는 아이들이 한, 둘 정도는 있지 않겠느냐 하는 겁니다. 차이나 다름이 '신세대 취향'이라는 표현 속에 묻혀 가 버리는 획일성은 경계할 일이지요. 이럴 때 'New Wave'라는 것이 등장하기도 하니까요.

　　어쨌든 요즈음 나는 아이들 세대의 음악적 취향에 있어 그 이전과는 비교할 수 없는 세대 차이를 갈수록 실감합니다. 이 차이는 우리 음악사에 있어 1930년대 수준의 거의 혁명적인 변화라고도 할 수 있는데, 그 조짐은 영화 「아리랑」이 전국을 강타한 1926년 「사의 찬미」라는 노래가 담긴 유성기 음반의 등장에서도 보입니다. 윤심덕이 일본에 가서 취입한 이 노래는 이바노비치 작곡의 「다뉴브 강의 잔물결」이라는 비엔나 왈츠의 번안곡이었습니다. 창법은 서구식이지만 그래도 어쨌든 무지 느린 육자배기조(?)의 4분의 3박자 왈츠였지요. 「타향살이」, 「황성옛터」, 「희망가」, 「강남달」 등 20년대에서 30년대로 넘어오는 노래들은 여전히 삼박 노래들이었습니다. 영화를 통해 지금은 우리 민족의 노래가 된 「아리랑」까지 포함해서 그렇습니다. 그러다가 「목포의 눈물」류의 일본 엔까의 영향을 받은 네박자 노래들이 지배하게 되는데, 송대관의 「네박자」가 상징적으로 드러내는 사정의 시작입니다.

내가 어렸을 때 할머니, 할아버지와 손주들이 함께 노래하는 라디오 프로그램이 있었는데, 그때 가족 선택 1순위는 윤극영 작곡의 「반달」이었지요. 곡과 가사가 좋다는 이유도 있겠으나, 무엇보다 삼박 노래라는 것이 선택의 큰 이유였을 겁니다. 게다가 할머니, 할아버지의 창법은 어린 귀에도 무언가 노인틱 하게 들렸었습니다. 지금 세대의 R&B 꺾기창법에 길들여진 귀에는 트롯의 꺾기가 아마 비슷하게 노인틱으로 들리겠지요. 이런 정도로 거시적 취향의 변화를 이야기할 때 문제는 남의 입맛이 아니라 나의 입맛입니다. 새로운 세대의 음악을 대표하는 힙합이라는 거대한 물결 앞에서 갈 길 몰라 하는 나의 입맛 말입니다.

힙합은 거대한 물결이란 표현이 어울릴 만큼 강력한 힘으로 우리나라뿐만 아니라 세상의 젊은이들을 사로잡아 온 음악인데, 내 귀에는 여전히 각운이 어색하게 들리는 음악입니다. 서태지와 아이들이 「난 알아요」에서 트롯과 힙합을 섞으면서 아이들 선언을 한 것도 힙합이 세대를 가르는 지점임을 발 빠르게 파악한 결과일 거라고 나는 생각하지만, 나로서는 결코 부르는 즐거움을 경험할 수 없을 것 같은 소외감이 드는 것도 사실입니다. 물론 듣기야 어느 정도 하겠지만, 드렁큰 타이거나 조 피디가 '너희가 진정한 힙합을 알아!' 라고 호통 친다면 무엇이 진정한 힙합인지는 잘 모르겠습니다.

힙합에도 벌써 문화 권력이 등장한 건가? 라는 생각도 듭니다. 왜 문희준의 록이 록이냐하는 입장의 충돌 같은 것 말입니다. 물론 락이 뿌리를 내리기에 척박한 땅에서 락의 자존심 하나로 버티던 우리나라의 경우 문희준의 '락' 선언이 못마땅할 수 있다는 것은 너무나 잘 이해합니다. 힙합도 비슷하겠지요. 그렇지만 우리나라에서 락이 고전했던

것은 정당성의 자기 잣대로 다른 이의 입맛을 억압하던 문화 권력의 존재가 제 역할을 지나치게 잘 했기 때문이기도 하잖아요. 별로 달갑지 않은 이런 전통이 되풀이될 필요는 없겠지요.

어쨌든 나는 젊은 세대의 음악 중에서 듀스의 음악이 좋습니다. 듀스 정도의 힙합이라면, 듀스를 통해 젊은이들과 서로 통하는 입맛을 확인하는 것이 기쁘기도 합니다. 지누션과 유승준의 음악을 좋아하는 것도 이들의 음악에 듀스가 참여했기 때문일 수 있습니다. 그러니까 나는 확실히 듀스의 음악에 반응하는 입맛을 갖고 있는 모양입니다. 그런데 듀스의 힙합이 진정한 힙합인지는 잘 모르겠네요.

내가 윤미래나 MC 스나이퍼의 음악이 괜찮다고 하면, 드렁큰 타이거를 좋아하는 학생이 긍정하는 뜻으로 고개를 끄떡입니다. 윤미래를 좋아하던 학생이 적어준 가사의 일부입니다.

"코리아에는 여자래퍼가 별로 없어. 그래서 내가 왔다. 래퍼라면 비트박스도 할 줄 알아야지. 잘 하지도 못하면서 잘난척하는 래퍼들은 모두 사라져."

글쎄, 윤미래라면 이런 가사를 쓸 수 있겠다고 생각은 하지만, 그래도 문화 권력은 싫습니다.

요즘은 리쌍이나 다이나믹 듀오, 에픽하이 등의 음악도 자연스럽게 몸에 와 닿습니다. 이스트고, 웨스트고, 사우스고, 하우스고 아무런 힙합이면 어떤가요. 맛만 느낄 수 있다면야 누군가의 잣대가 나의 잣대일 필요는 없습니다. 여러 해 전에 한 학생이 이런 말을 한 적이 있습니다.

"요즘의 영턱스클럽의 「질투」와 언타이틀의 「날개」에는 '예술'이라는 이름을 붙이는 것 자체가 '예술'에 대한 모욕처럼 느껴져요."

그 학생의 이야기를 그때 초등학교 학생에게 전했는데 특히 언타이틀과 관련된 부분은 절대 동의하지 않았습니다. 그 초등학교 학생에게 언타이틀의 「날개」는 전적으로 '예술'이었던 겁니다.

언젠가 나는 유재하나 김동률과 함께 이적이나 김현철이나 윤상이나 신해철 등을 거론하면서 피아노 세대라는 표현을 쓴 적이 있습니다. 그리고 나 자신을 기타 세대라고 칭했습니다. 내 세대는 자연스럽게 기타라는 악기와 친해진 세대고, 지금 젊은 세대는 어릴 때 잠깐이라도 피아노 학원의 문턱을 넘어본 적이 있는 세대니까 이 구분의 근거는 있다고 생각합니다. 아무래도 피아노적 화성이나 음악적 구성과 기타와는 차이가 있을 테니까요. 내가 좋아하는 레이 찰스나 스티비 원더의 피아노는 아무래도 블루스 기타의 감수성 쪽이지요.

그렇지만 좀 더 생각해보면 피아노 세대니 기타 세대니, 뭐 이런 것보다 내 입맛에 위에서 거론한 음악인들이 가수로서 아무래도 무언가 결핍감을 나에게 주는 게 아닐까 생각하기도 합니다. 토이의 유희열이라면 피아노 학원 세대의 한 명일 텐데, 그 유희열이 부르지 않는 유희열의 음악은 나에게는 호소력이 있거든요. 곡도 곡이지만, 나에게는 여전히 가수의 매력이 중요합니다. 거장 신중현이 아무리 거장이라도 가수로서 신중현은 좋게 말해 그냥 그렇습니다. 요즘 세대가 많이 좋아하는 소위 J-pop이라는 일본 대중음악의 경우 나에게는 가수들의 노래에서 느껴지는 결핍감이 심각합니다. 나카지마 미유키 같은 가수는 좀 다르지만 전반적으로 내 취향에는 너무 메마르게 쟁쟁거리는 소리입니다. 하지만 이것은 나의 입맛이라 그렇지요. 김동률의 노래를 인순이가 부른 적이 있는데, 나에게는 좋았지만 어떤 학생은 치를 떨었으니까요.

인간이나 말이나 물가까지는 끌고 갈 수 있고, 절대로 싫다는 말에게 물을 먹일 수는 없지만, 인간은 물까지는 먹일 수 있습니다. 그러나 결코 맛까지 느끼게 할 수는 없지요. 나는 해바라기가 노래를 잘 한다고 생각하지만, 나의 느낌을 누구에게도 강요하고 싶지 않고 또 할 수도 없습니다. 김수철은 아무런 부담이 없는데, 장사익의 노래를 들을 때마다 느끼는 개인적인 부담은 누구에게 하소연 할 수도 없고, 누구도 덜어줄 수 없습니다.

4 도대체 내 입맛은 무엇인가

그렇다면 도대체 내 입맛은 무엇인가요? 어떤 음식이 맛있다는 것까지는 말할 수 있어도 왜 그렇게 느끼냐고 물으면 뭐라고 대답할 수 있을까? 그냥 먹어 보라고 말할 밖엔 도리가 없는지요? 앞에서도 잠깐 말한 것처럼 미학은 이 질문 앞에서 300년 전이나 지금이나 별 다른 걸음을 내딛지 못하고 있습니다.

나는 56년생이라 트롯에 익숙합니다. 거의 일상어의 차원이라 할까요. 내가 초등학교 3학년 때의 어버이날이었지요. 학교 옥상에 무대를 만들고 일종의 재롱 잔치 같은 이벤트가 있었습니다. 마지막 순서는 6학년이었던 자기 형과 2인조 밴드를 만들어 동남아 순회공연도 다니는 나와 같은 학년의 아이가 초청된 부모들을 위해 연주한 트롯 메들리였습니다. 다 내가 아는 노래였지요. 그때 뛰어나가 노래하고 싶은 충동을 아직도 생생하게 기억합니다. 물론 교과서 동요도 좋아했습니다. 특히 "아무도 찾지 않는 이 들길에……"로 시작하는 「들국화」라는

노래를 좋아했었지요.

집에서 이화여대 앞에서 다방을 했기 때문에 팝송도 심심치 않게 들었는데, 무엇보다 이태리 칸소네를 위시한 월드 뮤직에 내 입맛이 반응했던 것 같습니다. 가장 최근에 구매한 음반도 중, 남미 인디언 음악입니다. 초등학교 저학년 때부터 「시노메모로Sinno Me Moro」라는 이태리 노래는 "아 모래 아 모래 아 모래 모래가 어디 있어" 하면서 끝없이 되풀이되는 노래로 불렀었습니다. 지금도 내 노래방 18번입니다. 중학교 1학년 여름 우연히 접한 멕시코 마리아치 그룹 트리오 로스 판초스Trio Los Panchos의 앨범은 완전히 달달 외어서 아직도 그 가사들을 기억합니다. 그 노래들 중에서 「키사스, 키사스, 키사스Quizas, Quizas, Quizas」를 중학교 1학년 가을 학기 음악 시험에 불러서 100점을 받았으니 참 존경스러운 음악 선생님이었습니다.

그러다가 고등학교 들어가면서 기타를 배우고 포크 계열의 노래들을 즐겨 불렀지요. 대학 시절 블랙 사바스, 킹 크림슨, 슈퍼 트램프 등의 세련된 락도 좋아했지만 CCR의 칸츄리틱한 락도 딱 내 입맛이었습니다. 그러다가 미국 미시시피 하구 삼각주 지대의 목화 농장에서 비롯한 흑인 블루스 음악을 만난 것은 큰 사건이었습니다. 내 혈관에 이미 흐르고 있던 블루스가 반응하는 느낌이었다면 과장일까요. 대학 때 탈춤을 추면서 우리의 전통 장단과 가락에 새롭게 길들여지기도 했었지만 그래도 내 몸은 우리 가락보다는 블루스 쪽에 더 직접적으로 반응합니다.

연주 중심의 재즈에는 몸 전체라기보다는 발가락의 반응 정도라 할 수 있습니다. 비밥, 하드밥, 쿨, 모던 재즈 등은 아직도 어렵습니다. 존 서만의 「Portrait Of Romantic」 정도가 내 입맛입니다. 유키 구라모토의 피아노는 어렵지는 않은데, 별로 구미가 돌지는 않습니다.

가수의 경우, 나는 여자 가수보다 남자 가수의 노래가 더 입맛에 맞습니다. 여자 가수 중에는 톰 웨이츠까지는 아니라도, 어쨌든 목소리가 거친 가수가 좋습니다. 빌리 홀리데이나 멜라니 사프카, 패티 스미스, 아니면 칠레의 비올레타 파라. 우리나라 가수로는 한영애의 목소리가 좋습니다. 김윤아는 목소리보다는 노래가 좋습니다. 우리나라의 자존심인 판소리의 탁성은 아직 좀 부담스럽고, 그보다는 플라멩코의 탁성이 나에게는 좀 더 호소력이 있습니다. 물론 마릴린 몬로에서 티나 터너나 셰어 또는 샤데이나 샤키라 등 여성 가수의 다양한 관능적 호소력을 부정하는 것은 거짓말이겠지요. 그렇지만 이아립의 보사노바풍으로 읊조리는 무드에도 반응하고, 가끔 줄리 앤드류스의 청명한 소리에 뿅 가기도 합니다.

그렇다면 도대체 뭐라는 이야기인가요? 내 입맛의 정체는 무어란 말이지요? 일단 어릴 때부터 받아온 밥상에 내 입맛이 길들여져 온 것은 상식이고, 그래서 내가 김치나 된장을 좋아하겠지만, 초콜릿은 첫맛부터 환상적이었습니다. 스파게티도 그랬습니다. 홍어회는 20년 째 도전하고 있지만, 여전히 맛을 모르겠습니다. 한국 사람 중에도 김치나 된장이 별로인 사람들도 있습니다. 나이가 들어가면서 청국장을 더 음미하게 되고, 초콜릿은 멀리 하는 경향이 있지만, 그 반대도 얼마든지 있습니다. 남자라서 배호의 「누가 울어」를 좋아한다구요? 그러나 여전히 "나는 왜 내가 맛있어 하는 것을 맛있어 하는가?"라는 질문은 어렵습니다. 별자리나 혈액형으로 풀어볼까요? 마광수가 엉뚱하게도 취향을 한방의 체질로 풀어보려 했던 적도 있었습니다.

어쨌든 내 기질과 주위의 영향에서 여전히 비비적대고 있는 미학의 입맛에 관한 일반론을 위해 지금 중요한 것은 우리 저마다가 스스로

에게 자신이 정말로 맛있어 하는 것은 무엇인가를 묻는 일입니다. 물론 음식을 포함해 예술 전반에 관한 물음이지만, 대답하기가 제일 수월한 것이 역시 음식이라 이런 의미에서도 음식은 미학의 꽃입니다.

어쨌든 나는 무엇을 좋아하는가, 정말 좋아하는가에 관해 확인할 수 있는 작은 것들이 중요합니다. 기타를 잡고 일 년 뒤, 내 첫 자작곡 제목이 「떠돌이 시리즈 1부」였습니다. 1부의 상징적인 의미는 앞으로 계속 떠돌이 시리즈를 만들겠다는 다짐이었지요. 이 노래는 "간다"로 시작합니다. 그리고 그 이후 만드는 거의 모든 노래에 "간다"의 이미지가 일관적으로 작용합니다. "해 지는 거리를 지나 해 뜨는 거리로 간다"로 시작하는 노래도 있고, 후렴부의 절정에서 "일어나가자, 일어나가자"를 외쳐대는 노래도 있습니다. 그래서 민중가요 중에도 아는 이가 거의 없는 "돌아가리라"를 제일 좋아하고, 밥 딜런 노래 중에는 「Going, Going, Gone」을 제일 좋아합니다. 한대수의 「바람과 나」가 좋고, 김민기 「가뭄」의 "갈잎 물고 나는 간다"가 좋은 나의 입맛. 결국 내 경우 입맛의 이해를 향한 그 작은 첫 걸음은 방랑과 자유인 셈이네요. 요즘 좋아하는 노래 중에 가스펠풍의 컨츄리 「Wayfaring Stranger」가 있습니다. 나는 기독교 신앙인이 아니라 종교와는 무관하지만, 노래 속에 묻어나오는 방랑의 느낌이 좋습니다. 가사가 조금씩 다른 여러 버전이 있는데, 나는 그 중에 후렴 가사가 "I am only going over Jordan"인 버전을 좋아합니다. 어떤 버전은 "I am just going……"인데, 나는 우리말 느낌으로 흐르는 듯한 "아임온리고-잉"을 "아임져스트고-잉"의 딱딱한 분위기보다 좋아하지요. "온리고"에는 무언가 "버리고"의 느낌도 있지 않나요.

내 수업을 들은 어떤 학생은 쪽지글에서 장혜진의 「비」라는 노래

가사 중에 "주책도 없이"라는 부분을 좋아한다고 적어내기도 했습니다. 나는 이문세의 「옛사랑」 중에 "지겨울 때"란 가사가 영 생경합니다. 그냥 놔두면 밤새워 계속할 것 같은 나의 뜻은 무엇인가 하면, 그것이 무슨 거창한 이론이든 비평이든, 그 출발점에는 지금 내가 풀어보려고 하는 것과 거의 다를 바 없는 '그래서 내가 좋아하는 것에 무엇이 있냐 하면'의 정서가 있다는 것입니다. 그렇다고 이것을 다시 돌려서 거창한 이론과 비평도 결국은 전적으로 그런 걸 하는 사람의 입맛의 문제라는 식의 환원주의일 필요는 없으며, 단지 이 점을 시야에서 놓치지만은 말자는 그런 수준의 입장 표명 정도로만 이해해 주면 충분합니다.

언젠가 '변설한 음악가들'에 대한 자신의 생각을 이야기한 학생이 있었습니다. 이 학생 스스로 그 판단이 '지극히 주관적이고 개인적인 관심'에서 나온 것임을 인정하고 한 이야기입니다. 이 학생의 판단에 따르면 이문세는 「가로수 그늘 아래 서면」에서 「솔로예찬」으로, 김현철은 「동네」에서 「나를」로, 조규찬은 「무지개」에서 「충고 한마디 할까」로, Metallica는 「Battery」에서 「Hero of the Day」로, U2는 「I still have not found what I am looking for」에서 「Gone」으로 각각 변절해 버렸습니다. 이런 취향의 작용 너머에서 이 학생이 발견한 사실은 이 학생을 감동시킨 대개의 음악들이 데뷔 앨범에 들어있다는 것이었습니다. 참 신성에서 매너리즘으로의 변화에 민감한 입맛이었을까요?

자신의 판단이 '너무나, 너무나 주관적'이라면서 시작한 「이 가수, 이 노래 땜에 망했다」라는 보고서도 있었습니다. 신성우의 「신데렐라 콤플렉스」라든지, 윤종신의 「환생」, 신해철과 윤상이 만든 '노땐스'라는 그룹, 신승훈의 「Game of Republic of Korea」 등을 다룬 보고서였습니다. 이 학생은 아마도 과감한 변화로의 시도에 부정적으로 반응하는

입맛을 가지고 있었던 것 같습니다.

5 입맛은 넓어지거나 깊어질 수 있는가

어떤가요? 우리의 입맛이 넓어지고 깊어질 수 있다는 것은 살면서 저마다의 개인적인 경험이 확인시켜주는 사실이 아닌가요? 혹시 입맛이 넓어진다기보다는 내 입맛에 맞는 것을 더 많이 찾아내는 건 아닌가요? 옛날에 좋아하던 탕수육은 확실히 요즘에는 별로니까 입맛은 넓어지기도 하면서 좁아지기도 하는 모양이네요. 동화나 동시를 쓰는 어른들을 생각해 봅시다. 어릴 때 좋아했던 동화가 싱겁다면 입맛이 성숙해져서가 아니라 입맛이 경직되어져서 그럴 수도 있다는 이야기입니다.

나에게 문화인류학을 전공하는 친구가 있는데, 내가 스웨덴에 유학 중일 때 나를 찾아온 적이 있었습니다. 그때 그 친구가 한 첫 번째 일의 중에 하나가 슈퍼에 들러 꼴꼬리한 스웨덴 젓갈을 사서 맛보는 일이었어요. 10년을 있으면서도 나는 한 번도 먹을 생각을 하지 않았던 음식입니다. 그때 나는 좀 부끄러웠고, 문화인류학의 넓이를 깨달았지요. 그런데 그 친구가 그 음식을 맛있어 했는지는 모르겠습니다. 하긴 본인 말고 누가 알 수 있겠습니까.

나는 김치를 무지 좋아하는데, 얼마 전까지도 푹 익은 김치가 내 입맛이었습니다. 그러다가 겉절이도 먹게 되었는데, 사실 아직 김치 맛인지 참기름 맛인지 잘 모르겠네요. 회나 낙지, 해삼, 전복 등은 초고추장 맛으로 먹습니다. 이제 조금 전복의 까끄락거리는 맛은 아는 듯싶으나, 아직 내 돈 내고 전복을 사 먹지는 않습니다. 그러니 내 입맛이

넓어진 구체적인 예를 찾기가 만만치 않군요. 아직 내장탕을 못 먹고, 선지국을 못 먹고, 순대나 삶은 닭도 별로고 등등. 아, 고로케를 좋아하게 되었고, 샐러드 샌드위치를 좋아하게 되긴 했습니다. 그러나 카레라이스나 팥 도우넛이 별로가 되었고, 청량 음료도 특별히 목마를 때가 아니고는 별로가 되었습니다.

일상에서 음식과 관련해서 '깊은 맛'이란 표현을 나도 그렇고 사람들도 많이 쓰는데, 그런데 실제로 그런 맛이 있는가요? 청국장은 된장의 깊은 맛인가요? 대충 경험적으로 어린 아이들은 청국장을 별로라 하는데, 나이 들면서 비로소 그 깊은 맛을 아는 것인가요 아니면 혀의 감각이 둔해지면서 나타나는 현상인가요?

스페인 마을의 어느 포도주 축제에 그 해의 포도주 농사를 축하하는 의식으로 그 마을 포도주 맛의 권위자를 불러 처음 봉 딴 포도주 맛을 보는 자리에서 발생한 일입니다. 맛의 권위자가 첫 맛을 음미하다가 "만세, 최고야!"를 외치면 다 같이 함성을 터트리고는 부어라 마셔라 하는 의식이었는데, 이 권위자가 고개를 갸우뚱하면서 '쇠 맛'이 난다고 했습니다. 마을 전체가 "이제 큰일났다" 하면서 그 다음 권위자에게 시음을 권했는데, 그 역시 고개를 갸우뚱하더니 '가죽 맛'이 난다고 하니까 이제 정말 난리가 난 겁니다. 그래 그 통을 비워보았더니 통 밑에 가죽 끈이 달린 열쇠가 떨어져 있었다는 이야기입니다.

앞에서도 언급했는데 영국의 경험론자 데이비드 흄이 세르반테스의 『돈키호테』에서 주목한 산초의 조상님들에 대한 이야기를 내가 조금 각색했습니다. 우리 모두의 경험으로 우리 주위에 이런 예민한 혀를 가진 존재를 확인할 수 있지만, 쇠와 가죽을 동시에 맛볼 수 있는 존재는 아주 드물다는 것이 이 이야기의 핵심 중의 하나입니다.

그런데 러시아의 소설가 톨스토이에 의하면 그런 존재들은 다 퇴폐주의자들이라는 것입니다. 할 일 없는 인간들이 혀의 감각만을 극단적으로 왜곡시켜 쓰잘 것 없는 썩은 것들에 대한 입맛만을 키웠다는 것이지요. 나 같이 입맛에 둔한 사람에게는 정말 인상적인 비판입니다.

깊은 맛인가요, 썩은 맛인가요? 해골의 썩은 물도 갈증에 목이 타는 깊은 밤에는 꿀보다 단 물이 될 수도 있는데, 이와 관련된 여러 예들 또한 우리 일상의 차원에서 끌어올 수 있습니다. 군대 전방 졸병 시절 불어터진 라면의 깊은 맛이라든지, 컵라면의 깊은 맛을 이야기할 수 있는 고3, 야자 시간 땡땡이의 낭만…… . 그렇다면 입맛의 넓이나 깊이 또한 자신의 삶이라는 맥락 속에 결국 누군가의 입맛일 뿐이라는 극단적인 예술주관주의자의 의혹에 찬 시선에서 자유롭지 못합니다. 포도주 맛을 보면서 연도와 지방을 알아맞히는 포도주 감별사가 정말로 포도주 맛을 느끼는지는 본인만이 알 테지요. 그들이 추천하는 포도주가 엄청 비싸다는 것도 대충 상식입니다. 그런데 싸구려 포도주에서 포도주의 깊은 맛을 경험할 수 없다고 나는 생각할 수 없습니다. 어쨌든 우리의 경험에서 아는 것과 느끼는 것이 다르다는 것도 우리 모두 알고 있으니까 말이지요.

6 세상천지에서 자신의 입맛대로 노래를 부른다는 것

몇 년 전부터 에릭 클립튼이 호주에서 크로스 로드라는 블루스 락 페스티벌을 주최하는데 그 실황 DVD를 본 적이 있습니다. 특히 에릭과 케일이 함께 「Call me the breeze」라는 곡을 연주하는 장면은 딱 내

입맛이었습니다. 손에 캔 맥주라도 하나 쥐고 흔들거리다가 후렴부분에서 즉발적인 추임새가 들어갈 수밖에 없는 그런 분위기라면 짐작이 가나요? 느슨한 기타 애드립과 연주자들 사이에서 오고가는 시선의 교환도 아주 느낌이 좋습니다. 같은 곡을 레너드 스키너드가 연주하는 피아노 애드립으로 들으면 역시 나는 기타 중심의 블루스 락의 입맛입니다. 게다가 가사 좀 보시지요. '나를 바람이라 불러 줘' 아, 이건 멋지다는 의미로 죽음입니다. 그리고 잘 못 알아듣는 영어 가사이지만, 노래가 마무리 되는 지점의 'down the road' 부분에 이르면 음악과 나를 구분하기 어려워집니다. 몸 전체로 음악을 듣는다고나 할까요. 이렇게 나는 블루스 락을 좋아합니다.

혹시 채수영이란 이름을 들어본 적이 있는지요? 블루스하면 나이트에서 불륜의 댄스만 연상하는 나라에서 이를테면 블루스 락에 인생을 건 사람입니다. 이태원에서 '저스트 블루스'라는 블루스 클럽을 하고, 블루스 음반을 내고, 외국 나갔다가 다시 돌아와 블루스 락에 몸을 불사르는 중입니다. 알아주는 사람 별로 없는 힘든 삶이지만, 그래도 자신을 태우는 무엇이 있으니까 그는 신명이 나서 자신의 입맛대로 삽니다.

60년대에 프랑스에서 만든 「남과 여」라는 영화가 있는데, 그 영화 속에 다음과 같은 가사의 노래가 나옵니다.

나는 행복을 찾아 쾌활하게 웃고 노래하네.
마음껏 즐기는 인생의 기쁨.
애수가 없는 삼바는 취하지 못한 술과 같네.
그런 삼바는 마음에 와 닿지가 않지.

애수가 없는 삼바는 마치 얼굴만 예쁜 여자.

이것은 모라에스의 말씀.

시인이자 외교관이며 이 노래의 작사자.

스스로 검은 백인이라고 공언한 사나이.

나도 브라질적 프랑스인.

사랑의 삼바를 노래한다네.

사랑하는 사람에게 말로는 못하고 노래로 이야기한다네.

이런 삼바가 불쾌한 사람도 있겠지.

골 때리는 유행이라고 고개를 흔들지도 몰라.

그러나 나는 세계를 떠돌아다니며 찾아다닌다네.

깊은 기쁨을 삼바로 노래하며.

그리고는 가사에서 삼바 음악인들의 이름을 나열합니다. 호앙 질베르토, 안토니오 카를로스 조빔, 모라에스, 실비오 로드리게스, 애두로 로보, 밀튼 나시멘토 등등. 노래는 계속됩니다.

"이 노래를 비롯해서 명곡을 낳은 사람들. 그들에게 경의를 표하고 마음껏 술잔을 들자. 자, 건배!"

건배를 의미하는 듯한 '사라바'를 외치면 뒤에서 무리지어 '사라바' 하고 웅성거리는데, 정말 좋은 기분입니다. 가사에서 내가 특히 주목하는 부분은 '브라질적 프랑스인'입니다. 좀 더 쉽게 풀면 '나는 프랑스에서 태어났지만 브라질의 삼바에 미쳐 있는 하얀 피부의 흑인' 정도의 느낌이지요. 처음 이 가사를 음미하면서 이런 말을 이렇게 쉽고도 자연스럽게 하는구나 하고 좀 놀랐습니다. 「남과 여」는 남편을 정말 사랑했지만 사별한 여인과 혼자 된 남자가 조심스럽게 함께 하는 인생

을 새로이 시작하는 이야기이인데, 영화 속에서 이 노래는 여인의 죽은 남편이 기타를 튕기면서 읊조리듯 부릅니다. 곡은 보사노바풍인데 보사노바는 브라질 삼바의 뉴웨이브라 할 수 있지요. 보사노바라는 말 자체가 포르투갈어로 뉴웨이브란 뜻이니까요.

채수영이라면 '나는 한국에서 태어났지만 미시시피의 블루스에 미쳐 있는 노란 피부의 흑인'이라는 노래를 부를 텐데, 나는 어떤 노래를 부를까요? 여러분은 어떤 노래를 부르고 싶나요? 자신의 입맛대로 노래를 부른다는 것. 음식이라면 너무 당연한 이야기지만, 예술에서도 그런가요?

나는 우리 안에 취향과 관련되어 헤아릴 수 없이 많은 것들의 씨앗이 심겨져 있다고 생각합니다. 그 씨앗이 뿌리를 내려 느티나무로 자라는가는 또 다른 문제이겠지만요. 나는 내 안에 흑인성의 씨앗이 심겨져 있는 것을 압니다. 블루스 쪽으로는 좀 자랐지만 힙합 쪽으로는 아직 깨어나지 않았지요. 일본성의 씨앗도 있습니다. 이노우에 다케이코의 「배가본드」라는 만화는 일본의 검객 미야모토 무사시에 대한 이야기인데, 내 안의 일본성이 활짝 열립니다. 여성성의 씨앗도 있지 않나 짐작합니다. 인터넷에 가면 우리 그룹 키스의 「여자이니까」를 열창하는 외국남자의 동영상이 있습니다. 「대니 보이」로 뿌려진 아일랜드성의 씨앗은 시네이드 오코너라는 여자 가수로 인해 뿌리를 내렸습니다. 우리나라의 많은 젊은이들에게 「원스」라는 영화가 그런 역할을 했으리라 짐작합니다. 이렇게 내 안의 씨앗들이 모두 꽃으로 활짝 피어나는 광경을 그려보기도 하는데 예술무정부주의의 맥락에서 아름다운 풍경입니다.

나는 세종대왕의 「월인천강지곡月印千江之曲」이라는 제목이 주는 느

낌을 참 좋아합니다. 온 세상 천개의 강에 떠오르는 달그림자의 노래. 내가 이 느낌을 좋아하는 이유가 월드뮤직에 대한 나의 입맛 때문입니다. 그리스의 렘베티카, 포르투갈의 파두, 아르헨티나의 탱고, 태국의 룩퉁, 스웨덴의 비사, 이탈리아의 칸소네, 프랑스의 샹송, 아일랜드, 우간다, 칠레 등등등등. 내 경우 '내가 지금 알고 있는 것을 그때 알았더라면' 이라는 차원에서 내 안의 마리아치성에 대한 아쉬움이 있습니다. 중학교 1학년 때의 내가 지금의 나였다면 어쩌면 모든 수단과 방법을 동원해서라도 멕시코로 마리아치(Mariachi : 악기가 보통 트럼펫, 기타, 바이올린, 다섯 줄 기타인 소형 비올라, 베이스 음역을 담당하는 저음 기타인 기타론으로 편성되어 주로 야외에서 연주됨) 공부하러 떠났을지 모릅니다. 마리아치를 어떤 마리아치 가수보다 멋지게 부르는 대한민국에서 온 아이. 중학교 1학년 때 내가 부른 마리아치 노래에 백점 준 음악 선생님은 왜 그렇게 나를 고무하지 않으셨을까……. 물론 그 당시로는 생각하기 어려운 일이었을 겁니다. 그러나 이제 세상은 변했습니다. 이제 나는 진심으로 학생들에게 묻습니다. 당신은 진정 어느 나라로 음악 유학을 떠나고 싶으신가요?

우리 한 번 세계의 대중음악이라는 밥상을 생각해봅시다. 이 세상 여기저기, 구석구석에서 저마다 맛있어 보이는 음식이 올라옵니다. 언젠가 나는 그리스의 렘베티카Rembetika에 젓가락이 가자마자 기립 박수를 쳐버린 경험이 있습니다. 좀 더 정확하게는 한 입 먹고 나서 그대로 일어나서 춤을 춰버렸지요. 처음에는 어느 나라 음악인지, 노래하는 사람이 누군지도 모르면서 그랬습니다. 그것이 바실리스 치차니스와의 첫 만남이었습니다. 세상에는 미키스 테오도라키스의 렘베티카가 더 유명한 것 같지만 나는 치차니스에 '사라바'를 바칩니다. 러시아의 블

라디미르 비소츠키나 빅토르 최와의 만남도 좋았습니다. 파푸아뉴기니의 대중음악도 좋습니다. 어디 파푸아뉴기니뿐이겠습니까. 우간다, 몽고, 알제리, 핀란드, 독일, 네덜란드, 터키, 에콰도르 등등.

그러다가 한 번 씩 밥상에 천지우당탕이 일어나는데, 자마이카의 레게가 그렇습니다. 아직도 밥 말리는 많은 사람들의 마음 속에 살아있으니까요. 그 정도까지는 아니더라도 포루투갈의 파두 가수 아말리아 로드리게스의 「검은 돛대」가 60년대 우리나라를 치고 간 적도 있고, 아르헨티나의 탱고, 스페인의 플라멩고, 프랑스의 샹송, 이태리의 칸소네, 멕시코의 마리아치 등도 가끔씩 우리나라를 치고 갑니다. 쿠바의 부에니 비스다 소셜 클럽도 왔나 갔지요. 눌론 대세는 영미권의 음악이지만 어쩌다가 입맛이 미친 짓을 할 때가 있는 겁니다. 아직도 우리나라에서 필리핀의 「아낙」이란 노래를 기억하는 사람들이 여럿 있을 겁니다. 세계적으로는 「람바다」가 있습니다. 물론 람바다의 경우 안데스 인디오 풍의 음악에 손을 좀 많이 대서 만든 리메이크 곡이지요. 원곡은 「울면서 떠나 갔네」라는 제목도 슬픈 음악입니다. 그러고 보니 안데스 음악 중에 「철새는 날아가고」라는 큰 사건도 있었네요.

정말 입맛이 미친 경우는 일본의 대중음악이었습니다. 60년대 초였나, 뜬금없이 미국의 빌보드 차트에 1위로 등극해 버린 사건이었지요. 일본의 대중음악이야 우리 일상의 밥상이니까 우리에겐 당연한 일이었지만, 일본말을 알아듣지도 못하고 일본이라면 '스끼야끼' 뿐이 모르는 미국사람들이 일본의 「위를 보고 걷자」란 노래에 뻑 맛이 가버린 겁니다. "눈물이 보이시 않게 위를 보고 걸어요"란 가사의 영어 제목도 촌스럽게 「스끼야끼」였습니다. 그 노래를 부른 사카모토 큐는 정말 허전하게 생긴 가수였고, 슬픈 노래를 하면서도 전체적으로 경쾌한

분위기에 계속 히실히실 웃는 스타일이었어요. 우리나라의 임창정을 더 허전하게 만들면 나오는 이미지라고나 할까요. 곧 임박했던 동경올림픽이라든지 2차대전을 정리하면서 정치적으로 일본 껴안기라는 배경을 짐작해 보더라도 아마 바로 그런 느낌이었을 겁니다. 뺨을 맞고 눈에 눈물이 고여 있으면서도 히실히실 웃는 그 존재감.

지금 박진영이 미국 대중음악의 밥상에 우리 음식을 올려보려 도전합니다. 그런데 그가 비에게서 본 것은 무엇일까요? 자신의 입맛이 다른 이들의 입맛일 거라는 그 확신. 누군가에게는 별로 근거가 없어 보일 수도 있습니다. 그러니 미치지 않으면 못합니다. 사실 미치지 않고 되는 일이 뭐가 있겠습니까마는…….

가무의 민족으로서 자존심에 불타는 우리입니다. 춤은 몰라도 노래는 확실히 잘 하는 민족이지요. 여러 해 전부터 종말을 예언했던 노래방이 아직도 성업 중입니다. 그렇다면 세계 대중음악의 밥상에 올리는 우리의 음식은 무엇일까요? 김치라면 나는 확신이 있습니다. 냉면을 곁들인 불고기나 숯불 돼지갈비, 아니면 참기름 친 잡채나 각종 나물들도 웰빙 바람을 타고 도전해 볼만 하지만, 음악은요? 사물놀이? 아리랑? 사실 우리 자신의 젓가락도 잘 안 나가지 않습니까. 하긴 세계 어디에선가 민속지학적인 관심을 보이는 사람은 있겠지요.

미국에서의 비는 잘 납득이 안가지만, 어쨌든 중국이나 동남아에는 한류가 있습니다. 「그때 그 날로」란 노래를 중국어로 다시 불러 대만을 두드리는 장호철이란 가수가 있는데, 이 노래는 사실 우리나라 말보다 중국말이 더 어울립니다. 그러니까 잘 한 일이지요. 세상 사람들이 젓가락을 들고 군침을 삼키며 우리의 음식을 기다리고 있는 것은 아니니까요. 세계 대중음악의 밥상에 올라오는 맛난 음식이 얼마나 많은

데 말이지요.

언젠가 우연히 김민기의 「작은 연못」이란 노래를 프랑스어 비슷하게 흉내 내면서 불러본 적이 있는데, 썩 잘 어울렸던 기억이 있습니다. 김영동의 「개구리 소리」는 한국적인 것을 표방한 노래이지만 개인적으로 일본어가 참 잘 어울리는 노래라고 생각합니다. 아, 일본에 보아가 있네요. 보아를 보면 이수만 같은 사람은 참 대단한 사람일지도 모른다는 생각도 듭니다.

어쨌든 지금까지 우리가 주도적으로 밥상을 차렸다기 보다는 주로 남이 차려낸 밥상을 받아왔다는 사실을 부정하기는 어렵습니다. 신해철이 징검다리라도 되어보겠다고 영국으로 갔었고, 윤도현이 자존심을 접고 유럽을 두드려본 것도 이제 우리도 무언가를 줄 때가 되지 않았는가 하는 자의식의 발로였던 것 같습니다. 문제는 입맛입니다. 김치든, 불고기든, 잡채든, 나물이든, 우선 내 입맛서부터 시작입니다. 자기 입맛에 맞는 것을 할 때 뿜어내는 기운, 그것을 나는 진정성이라 부릅니다. 윤도현이 유럽에서 우리말로 송창식의 「담뱃가게 아가씨」를 부를 때 그 노래가 그의 입맛에 맞았을까요? 난 잘 모르겠네요. 적어도 나는 그 노래를 좋아하지 않습니다.

나라면 무슨 음식을 차려낼까요? 외국 사람 초대했을 때 음식이라면 주저할 필요가 없지요. 특히 위에서 예로 든 음식들은 직방입니다. 된장이나 청국장은 물론 조심할 필요가 있습니다. 그런데 음악은? 위에서도 잠깐 언급한 민속지학적 음악들이야 호기심을 끌겠지만, 나더러 즐겨 듣냐고 물어오면 대답하기가 좀 곤란합니다. 신중현, 김수철, 김도균, 고구려밴드 등의 기타 산조들은 의도는 알겠는데, 내 젓가락이 자주 가지는 않습니다. 내 입맛에 전태용의 「창부타령」이 좋지만, 아무

래도 이 노래는 청국장인 셈일 겁니다. 자칭 소리꾼 김용우가 어깨에서 후까시를 뺀 우리 가락들이 부담은 없지만 쫄깃하니 맛있다고 말하기는 개인적으로 어렵습니다.

한국적인 것이 세계적인 것이라고는 하지만, 김치가 그러니까 음악도 그래야한다는 법은 없지요. 본인이 과장하지만 않는다면 김민기의 우리말 모음 발음도 좋고, 「공무도하가」 등으로 어려워지기 전의 이상은의 느낌도 괜찮지만, 지금 나에게 떠오르는 사람은 김현식입니다. 그러나 지금은 이 세상에 없는 사람이지요. 나는 그에 대해서는 아무것도 모를 때부터 좋았습니다. 그냥 그 목소리에서 느껴지는 그 무엇이 있었어요. 휑 뚫린 가슴에 바람이 스치며 낙엽이 뒹구는 느낌이랄까요. 그의 하모니카 곡 「한국사람」은 우리가 보통 '우리조'라고 하는 그런 음악이 아닙니다. 그러나 그의 음악에 짙게 배어 있는 흑인 블루스의 냄새에도 불구하고 그의 블루스는 무언가 좀 다릅니다. 이 점에서 그와 채수영이 갈라집니다. 채수영은 아직 흉내내기의 느낌이 강합니다. 김현식이 얼마나 좋은 남편이었고, 좋은 아빠였는지는 나는 모릅니다. 아마 아니었을 겁니다. 그러나 음악에 대한 그의 진정성만큼은 틀림없습니다. 사실 세상에서 노래하는 모습이 가장 아름다운 사람은 김광석이라고 나는 생각합니다. 지금은 그도 이 세상에 없습니다. 노래에 대한 그의 진정성도 의심의 여지가 없습니다. 그러나 나에게 그의 노래는 마치 그의 삶의 배경처럼 흐릅니다. 김현식의 경우는 그의 삶이 그의 노래의 배경입니다. 그러나 김현식은 이 세상에 없고, 밥 상 위에서 내 젓가락은 갈 길 몰라 헤매입니다.

전통 음악과 대중음악의 문제는 우리나라의 문제만은 아닙니다. 70년대 영국의 트래픽이라는 세련된 락을 하는 그룹이 있었습니다. 스

티브 윈우드라는 음악인을 중심으로 한 그룹인데, 윈우드가 영국의 민요 「John Barleycorn」을 플룻과 함께 기타를 치며 부른 적이 있었지요. 아주 깔끔하게 현대적인 정말 쿨하게 매혹적인 곡입니다. 아니면 스웨덴의 임페리엣이라는 그룹이 락으로 편곡해 부른 1700년대 스웨덴의 가객 벨만의 노래는 그 이상 더 현대적인 느낌일 수가 없습니다. 나는 전통 음악을 현대에 살려보겠다고 카리스마로 목을 깔거나, 억지스럽게 구성진 듯 해 보려 하거나, 소리를 늘이면서 된통 목을 질러보려 하거나, 한(恨)의 민족이라고 설움, 설움 해대는 노래들이 좀 부담스럽고, 때로는 궁상스럽기까지 합니다. 우리의 전통 음악을 소중하게 생각하는 사람들이 무언가 판을 벌리려고 하는 것은 당연하지만, 그것은 세상 모든 일과 마찬가지입니다.

생일 축하노래로 '해피 버스데이 투유'하면서 아무 문제가 없으면 그것도 그대로 좋았지요. 물론 누군가는 '생일 축하 합니다'라고 하겠지만 말입니다. 누군가가 아리랑 풍으로 우리의 생일 노래를 만들어보겠다면 또 그것도 좋습니다. 이론적으로는 언젠가 온 세상이 다 우리나라에서 만들어 부르는 생일 노래를 부를 수도 있습니다. 그러나 그것은 이론적인 것입니다. 노래는 삶이니까 억지로는 안 됩니다.

우리 집 생일 축하는 스웨덴식입니다. 스웨덴 사람들은 아침 일찍 생일 축하를 합니다. 생일인 사람이 아직도 자는 척을 할 때, 식구들이 조심조심 쟁반에 생일 케이크와 선물을 올리고 촛불을 밝힙니다. 그리고 큰 소리로 생일 축하 노래를 부르며 깨웁니다. 노래 가사는 이렇습니다.

"그이는 백 살까지 살 거야. 그이는 백 살까지 살 거야. 정말이야. 정말 그이는 백 살까지 살 거야. 만세, 만세, 만세, 만세!"

그러면 부스스 일어나는 척하며 촛불을 불어 끕니다. 그래서 우리집 생일 사진이 다 부스스합니다. 나는 스웨덴식 생일 축하가 좋고, 노래도 씩씩해서 좋습니다. 세계의 생일 축하가 스웨덴식이 되어도 좋겠다고 생각합니다. 이렇게 계기가 만들어집니다. 결국 입맛은 주관적인 것이라, 우리가 할 수 있는 일은 계기를 만드는 일 뿐입니다.

7 입맛의 섬들 너머 떠있는 계기의 북극성

매체 환경이 급격히 변하면서 계기를 만드는 일이 한결 수월해졌습니다. 다양한 수준의 UCC들이 저마다의 진정성으로 누군가에게 다가가 계기를 만듭니다. 내가 강의를 시작하던 초기에는 테이프가 중요한 역할을 했지요. 여러 해 전 '기타리스트 팻 메스니의 음악을 중심으로 여행과 떠남'이라는 컨셉의 테이프를 만들어 제출한 학생이 있었습니다. 그 테이프에는 「Last Train Home」과 「Travels」라는 곡이 나란히 녹음되어 있었는데, 그 배치가 실로 절묘했습니다. 첫 번째 음악을 들으면 마지막 밤차를 타고 고향으로 가는 자신의 모습이 떠오르고, 두 번째 음악을 들으면 깊은 밤 고향역에 도착해 초승달 뜬 밤길을 걸어 고향집 싸립문을 열고 들어가는 자신의 모습이 떠오릅니다. 지금도 나는 가끔 피곤해서 쉬고 싶을 때면 이 테이프를 듣습니다. 정작 그 학생은 무슨 사정인가 있어 기말시험을 보지 못해 학점을 제대로 주지 못했습니다. 그래서 나는 지금도 고마움과 미안한 마음으로 팻 메스니를 듣습니다. 테이프 전체에다 노래 한 곡만을 집중적으로 녹음해 건네준 학생도 있었습니다. 약간 단순무식한 방식이지만, 효과는 좋았습니다.

기술적으로 집에서 CD를 구을 수 있게 되자 테크노 계열의 음악을 CD로만 스무 장 가깝게 구워 학생들에게 소개를 부탁한 테크노에 불타던 학생도 기억납니다. 어렴풋이 싹트는 내 테크노 취향은 상당 부분 그 학생 덕분입니다.

인터넷을 통해 이제는 정말 쉽게 세계 대중음악의 밥상에 다가갈 수 있고, 또 다양한 기술의 도움으로 매력적인 방식으로 계기의 효과를 창출할 수 있습니다. 그러나 그 다양성의 뒷모습에서 왜 나는 획일성을 보는 걸까요. 나를 빗대어 생각해 보면, 내가 좋아하는 노래들은 있는데, 내가 만드는 노래들은 내가 좋아하는 느낌의 노래가 아닙니다. 무언가 어긋나고, 억압적인 느낌이 있습니다. 나의 감수성과 상상력을 연결하는 취향이 나의 호흡처럼 본능적이기를 바라지만, 나는 아직도 자발적으로 자연스럽게 음식의 맛을 이야기하는 것처럼 예술의 맛을 이야기할 줄 모르는 걸까요? 피터 브룩이라는 연출가는 그의 『빈 공간』이란 책에서 연극을 맛에 비유해 이야기하는 어떤 연기자를 아주 성가서 했습니다. 그러나 나는 여전히 맛을 이야기해야겠습니다. 비유로서가 아니라, 그냥 혀끝에 부딪히는 맛으로서 말입니다. 그때 시작하는 다양성에서 진정성의 계기가 나오면 무슨 일이 벌어질지 기대해 볼 만하지 않을까요.

지금까지 많은 사람들이 나에게 자신의 입맛에 맞는 음악을 권해 왔습니다. 나도 누군가에게 내 입맛에 맞는 음악을 권해 왔습니다. 그렇게 만남의 연결고리가 만들어져 왔습니다. 이렇게 북극성은 전염성입니다. 나는 그것을 '계기'라고 표현합니다. 입맛에 관한 한 우리는 모두 섬과 같은 존재들입니다. 내 혀끝에 부딪힌 맛에 관해 누구도 설득할 수 없습니다. 그저 계기를 모색할 뿐입니다. 그러나 경험적으로

189

우리는 어떤 이미지를 갖고 있습니다. 바다에 서로 떨어져서 떠 있는 섬들 위로 찬란하게 빛나는 북극성.

열아홉 살의 젊은 마야코프스키가 「대중의 취향에 따귀를 때려라」라는 자극적인 제목의 선언문을 동료들과 썼을 때에도 그는 북극성의 계기를 만들어보려던 한 어린 영혼의 섬이었습니다. 그가 대중으로 누구를 떠올렸던 우리 모두는 외로운 섬들입니다. 입맛이란 개념은 우리 사이의 소중한 소통의 수단입니다. 입맛과 취향을 구분할 필요도 없으며, 대중과 개인을 분리할 필요도 없습니다. 서로의 취향에 따귀를 때릴 필요도 전혀 없고, 어리든 나이가 들었든 취향에 대한 폼생폼사의 후까시 앞에서 기 죽을 필요도 전혀 없습니다. 단지 계기를 만들며 서로의 체온을 좀 느껴보려 하면 그것만으로도 기적입니다.

스티비 원더라는 앞이 안 보이는 미국의 흑인 가수는 전 세계적으로 많은 사람들의 사랑을 받고 있습니다. 나도 좋아하는데, 작곡도 잘하고 연주도 잘 하고 노래도 잘 합니다. 벅스 뮤직에서 그의 노래를 검색하면 첫 번째로 뜨는 노래가 「I Just Call to Say I Love」입니다. 정말 많은 사람들이 그 노래를 알고 있고, 또 좋아하는 것처럼 보입니다. 솔직히 내 경우 그 노래에 익숙해져서 듣기에 전혀 부담 없고, 때로는 흥얼거리기도 하지만, 그 노래를 내가 그렇게 좋아하는 것은 아닙니다.

스티비 원더의 노래 중에 내가 정말 좋아하는 노래는 따로 있습니다. 근데 그 노래를 아는 사람이 거의 없습니다. 라디오나 어디에서 들어본 적도 없습니다. 혹시 「They Won't Go When I Go」란 노래를 들어본 적이 있나요? 몇 년 전 라디오 심야 음악 프로그램에 게스트로 나가 이 노래를 틀어달라고 주문한 적이 있는데, 아마 우리나라 방송에서 처음 음파로 퍼져나간 경우가 아닐까 짐작합니다.

지금 우리는 유튜브의 시대에 살고 있습니다. 유튜브에 들어가면 나만 좋아한다고 생각한 것을 다른 누군가도 좋아한다는 사실을 다시 한 번 신기하게 경험할 수 있습니다. 「They Won't Go When I Go」가 몇 년 전에는 유튜브에 없었는데, 이제 누가 가사와 함께 이 노래를 올려놓았습니다. 스티비 원더가 이 노래를 부를 때 뭔가 특별한 느낌이 있습니다. 물론 나의 주관적인 느낌입니다. 학생들에게 들려주면 좋다 하는 학생도 있고 별로라 하는 학생도 있습니다. 그들의 느낌을 나의 느낌을 토대로 짐작할 뿐이지만 나에게 이 노래는 정말 예술입니다. 이 노래는 가사가 정말 좋습니다. 이 노래를 좋아하는 많은 이들이 나와 동감합니다. 벌써 조회 수가 10만에 이르렀습니다. 유튜브에는 영국의 가수 조지 마이클의 버전도 있는데 들을 만합니다. 그러나 프랑스 뮤지컬 「로미오와 줄리엣」의 잘 나가는 스타 세 명이 모여 부르는 이 노래는 절대 사절입니다. 나에게는 아무런 느낌도 없습니다. 그래도 나만 좋아하는 노래인 줄 알았는데, 이렇게 누군가가 내가 좋아하는 것을 좋아하는 기적을 다시 한번 확인할 수 있습니다. 그 속에서 스티비 원더나 조지 마이클이 결코 이해할 수 없는 것이 있으니, 그것은 영어로 'I go'가 한국 사람 혀끝에 느껴지는 맛입니다. 그 '아이고'의 토해내는 한숨이랄까. 뭔가 우리말의 독특하게 서글픈 느낌이 있습니다.

　유튜브에는 앞에서 언급한 영국의 그룹 트래픽의 「John Barleycorn」이라는 노래도 있습니다. 이 노래는 내가 젊었을 때 정말 엄청 좋아했던 노래라서 학생들에게 소개하고 싶어 음반을 구하기까지 했었습니다. 얼마 전 혹시 해서 유튜브에서 찾아보았는데, 세상에 1970년 생생하게 젊은 스티브 윈우드가 기타 치며 노래하는 모습이 올라 있는 것이 아닙니까. 정말 꿈도 못 꾸던 일입니다. 조회 수가 30만이 넘습니

다. 제스로 툴의 것도 올라 있습니다. 우리가 지금 저작권 문제의 시대에 살고 있지만 매체 환경의 변화는 우리의 취향 경험에 새로운 차원을 열어줍니다. 그것을 한마디로 하면 내가 '나'를 놓지 않으면서 동시에 '너'와 함께 '우리'가 되는 경험이라고나 할까요. 지금 우리는 인류 문화사에서 유례를 찾아보기 힘든 새로운 시대의 관문을 통과하고 있습니다.

장르라는 놀이터 :
대중문학

1 대중성이라는 현상의 안과 밖으로서 취향과 장르

취향은 음식에 대한 입맛처럼 철저하게 주관적인 것입니다. 그러다보니 소통에 문제가 생길 수 있습니다. 내 입맛을 남에게 설득력 있게 묘사하기가 쉽지가 않으니까요. 하물며 남의 입맛이야 말 할 것도 없겠지요. 그래서 식당을 개업할 때 입맛으로 풀어가는 부분은 도움이 필요합니다. 나는 그 도움을 장르라고 부릅니다.

마음 안쪽에 대한 이야기인 취향보다는 그래도 장르는 무언가 세상 바깥쪽에 대한 이야기라 할 수 있습니다. 그러니까 중국집을 할 건지, 일식집인지, 한식집인지, 이태리, 태국, 인도, 월남 음식점 등등을 고민하거나, 또는 설렁탕집, 만두집, 스테이크 하우스, 국수집, 쌈밥집 등등을 고민하는 게 통상적입니다. 그리고 나서 어떤 설렁탕을 지향하는지 입맛에 대한 자신의 비전을 전개하면 의사소통이 매끄럽겠지요.

음악에 대한 내 취향의 출발점으로 '블루스' 하면 간단하면서도 꽤 효과적입니다. "내 입맛은 블루스야" 또는 "나는 블루스가 입맛에 맞더라" 정도의 출발점이겠네요. 블루스가 아니라도 힙합, 락, 재즈, 테크노, 레게, 보사노바, 트롯 등등 얼마든지 있습니다. 이런 것을 우리는 장르라고 부릅니다.

취향을 이야기할 때 나는 섬이라는 은유를 사용했었지요. 망망대해에 저마다 홀로 떨어져 있는 섬. 그런데 놀랍게도 섬이 모입니다. 음반으로 따지면 때로는 몇 백만 개도 넘는 섬이 모입니다. 콘서트로 하면 몇 만이 모이기도 하구요. 베스트셀러나 흥행 영화 또는 시청률 1위를 달리는 TV 드라마 등을 생각해 보세요. 섬들이 모이는 중심에 나는 장르를 놓습니다. 취향과 장르는 그렇게 대중성이라는 현상의 안과 밖

이라 할 수 있습니다.

2 장르는 숲, 작품은 나무

　장르의 놀이터에서 놀아본 적이 있는가요? 우리가 어릴 때라면 부모는 장르에 대해 비교적 관대한 편이지요. 다 그런 건 아니겠지만 일반적으로 동화책이나 애니메이션에서 우리는 꽤 다양한 장르를 접합니다. '보물섬'은 해적 모험물이고, '명탐정 셜록 홈즈'는 추리물이며, '삼총사'는 시대 모험물, '암굴왕'은 복수물입니다. '홍길동'은 의적물, '사랑의 가족'은 가정물, '날아가는 교실'은 학교 친구물, '타임머신'은 SF, '해리포터'는 판타지, '플란다스의 개'는 감상적 비극물, '성냥팔이 소녀'는 잔혹 비극물이라 할 수 있습니다. 그렇다면 어린 시절 내가 좋아했던 '환상의 백마'는 여성주의적 환타지 소녀 성장물이라 할 수 있겠네요. 그 밖에 명랑물, 서바이벌물, 공포물, 연애물, 전기물, 스포츠물, 방랑물, 말썽꾸러기물 등등 헤아릴 수 없이 다양한 장르의 세계들에서 우리는 해지는 줄 모르고 뛰어 놉니다.

　그런데 언제부터인가 분위기가 바뀝니다. 내가 놀던 장르는 시험에도 거의 나오지 않고, 무언가 탐탁치 않은 것으로 교실에서 찬밥 신세가 됩니다. 여기에 무협물이나 성애물은 학교에서 가방 검사에서 걸리면 된통 망신당할 각오를 해야 합니다.

　이러다가 나이가 들어 장르에 학문적으로 접근해 볼까하고 책을 찾아보면 장르를 다루는 많은 책들이 장르를 숲으로만 보는 느낌입니다. 그러니까 숲을 이루는 나무 한 그루, 한 그루에는 별 관심이 없는

것 같아요. 하지만 장르의 숲에서 놀아본 사람은 알지요. 숲에는 유독 우리의 마음을 사로잡는 나무들이 있다는 걸요. 나무둥치 아래에서 풀꽃들도 향기롭고, 운이 좋으면 가끔 네잎 클로버도 찾을 수 있습니다.

장르의 숲에 북극성이 뜬 예를 좀 들어볼까요. SF하면 아이작 아시모프의 『파운데이션』, 갱스터하면 마리오 푸조의 『대부』, 로맨스하면 『바람과 함께 사라지다』, 모험하면 제임스 페니모어 쿠퍼의 『모히칸족의 최후』, 추리하면 더쉘 해미트의 『피의 수확』, 공포하면 『엑소시스트』, 재앙하면 『조스』, 환타지하면 『반지의 제왕』, 첩보 스릴러하면 에릭 앰블러의 『드미트리오스의 관』 등등. 주관적인 예들이지만 어차피 이런 이야기들은 주관적일 수밖에 없습니다. 내 수업을 들은 학생 중에 무협이라는 장르에서 놀던 학생이 있었는데, 그 학생이 추천한 우리나라 무협작가 좌백의 『대도오』는 내게로도 다가와서 무협이라는 장르의 숲에 뜬 북극성이 되었습니다.

물론 장르의 놀이터라는 이야기를 할 수 있으려면 무언가 좀 특별한 인연이 필요하긴 합니다. 나는 초등학교 때에는 추리물을 좋아했고, 중학교에 들어가서는 무협물을 좋아했습니다. 나중까지도 「동서추리문고」를 꽤 사서 모았고, 무협은 비교적 최근 우리나라의 신무협까지 챙겨 읽었지요. 요즘은 SF 쪽 책들을 눈에 띄는 대로 읽습니다. 지금 세대가 더 이상 문학 세대가 아니라 영상 쪽에서 비슷한 이야기를 할 수 있지만, 어쨌든 '장르' 하면 어떤 특별한 풍취의 세계가 떠오를 정도의 경험이 필요하다는 것 ― 그것이 핵심입니다.

장르라는 개념은 사실 대단히 모호한 개념이라서 아무 것도 떠오르는 것 없이 이야기하기가 힘들지요. 일단 무엇인가 떠오르고 나서 퓨전이든 장르 해체든 다음 이야기를 할 수 있습니다. 위에서 언급한

것들 말고, 전쟁 모험물, 블랙 유머물, 최루물, 기업물, 웨스턴, 역사물, 경찰 수사물, 동성애물 등의 세계들이 있는데, 무언가 떠오르는 어떤 세계가 있는지요? 나무 한그루 한그루가 보일 정도로 장르의 숲에서 놀아보았다 말할 수 있나요?

나 자신도 '놀았다'는 것이 대충 '어떤 세계가 떠오른다'는 정도의 것이라 사실 좀 민망스럽기도 합니다. 비교적 폭 넓은 장르의 경험은 있지만, 어느 한 장르에서 된통 놀아 보았다고 말하기에는 많이 부족하네요. 그리고 이것이 우리 교육의 문제이기도 합니다. 내가 추리 소설을 찾아 헤매고 다닐 때 주위의 아무도 관심을 함께 해주지 않았으니까요. 지금도 고등학교 시절 어느 여름날 청계천 헌 책방에서 미국 하드보일드 추리 소설의 귀재 더쉴 해미트의 『피의 수확』을 찾았을 때의 감동을 잊지 못합니다. 그러나 대개의 경우 씨앗은 뿌려졌는데 싹조차 나지 못했거나, 싹까지는 솟았는데 그냥 짓밟혀 버렸거나, 대충 그런 경우들이 태반입니다.

그러니까 우리나라에서 추리 소설을 쓰시는 분들은 대단한 분들입니다. 그 무관심을 버티고 살아남은 분들이지요. 추리작가 김성종이 추리물의 기둥으로 버티고 있어준 세월이 고맙습니다. 「괴물」을 만든 봉준호 감독도 그 작품의 성과 이전에 대단한 감독입니다. 몬스터물이라고 하는 황폐한 장르의 전통에서 그만한 영화를 만들어 내다니 말이지요. 물론 심형래 감독의 「D – War」도 애썼습니다. 작가 복거일이 거의 혼자 버티고 있던 SF는 한마디로 황무지라 할 수 있습니다. 몇 년 전부터 김상훈이나 전양준 같은 분들이 번역작업을 시작하기는 했지만 아직 그렇습니다. 그래도 그 속에서 「내츄럴 시티」 같은 영화가 나왔으니, 참 눈물겹습니다. 스릴러 쪽에서 「텔 미 썸딩」이 잊혀져가는 것도

안타깝습니다.

몇 년 전인가, 고미술사를 전공하는 대학 1학년생의 보고서가 나를 감동시켰습니다. 보고서 제목은 '내가 본 순정만화 100선'. 우리나라 순정 만화 100편을 읽고 일일이 내용을 요약하고 별 다섯 개까지 나름대로 평가를 했습니다. 이런 독자가 있어 우리나라 순정 만화의 수준이 유지되어 온 겁니다.

3 모든 장르는 퓨전이다

무언가 철저하게 정의를 내려야만 직성이 풀리는 사람들에게 장르라는 개념은 상당히 애매합니다. 그래서 누군가 "모든 장르는 퓨전이다"라고까지 말했지요. 빨간색을 사전식으로 정의하면 스펙트럼의 파장이 거론되겠지만, 일단 사람들이 빨간색이라고 가리키는 모든 것들을 모아보면 참 다채로운 빨간색들이 모입니다. 그래도 어쨌거나 일상의 상식에서 빨강이라는 범위를 크게 벗어나지는 않지요. 우리는 그 정도로 장르의 범위를 느슨하게 잡으면 충분합니다. 그래야 다음 걸음을 뗄 수 있으니까요. 철저하게 정의를 내리고 나서 다음 걸음을 떼어보려 하다가 한 걸음도 앞으로 나갈 수 없는 경우가 종종 발생하곤 합니다.

장르라는 말을 크게 써서 음악, 문학 등을 장르라고 할 수도 있는데, 나에게 그런 용법은 좀 너무 큽니다. 그래서 나는 예술 장르보다는 예술 표현 형식이라는 말을 더 자주 씁니다. 뮤지컬도 하나의 장르라 하기에는 나에게는 좀 너무 큽니다. 뭐 쓰려고 마음먹으면 못 쓸 일은

없겠지만 그렇습니다. 그렇다면 예술사조는 어떤가요. 고전주의물, 낭만주의물, 표현주의물, 상징주의물 등등. 좀 어색하긴 합니다. 아니면 남성물, 여성물, 청소년물, 아동물 등으로 장르를 나눠볼 수도 있습니다. 직업으로 나눠 볼 수도 있습니다. 가령 경찰물이라든지, 조폭물 등처럼 말이지요.

그런데 공포물이 심리 효과라면, 성애물은 생리 효과인가요. 아니, 더 이상 복잡하게 생각할 필요는 없습니다. 재앙물은 재앙이고, 학원물은 학원이며, 최루물은 눈물이고, 초밥물은 초밥입니다. 물론 우리 각자가 자기 나름대로 장르를 제안해볼 수도 있는데, 버디물이라거나 로드물 등이 그렇게 만들어져 활발하게 쓰이는 경우라 할 수 있습니다. 그렇다면 다나카 요시키의 「은하영웅전설」은 SF 로망스 판타지 전쟁물쯤 될까요.

내 수업을 듣는 학생 중에 만화의 장르를 생각해 본 98학번 학생이 있었습니다. 그 학생의 보고서를 나는 아직도 갖고 있는데, 이런 맥락에서 좀 소개해 볼까 합니다. 일단 내용, 또는 소재를 구분의 기준으로 하면서 혼합적 상격을 띤 것은 비중이 큰 쪽으로 하고, 순정과 무협은 그 학생 본인의 무지로 인해 구분에서 제외되어 있군요.

1)스포츠 : 정통 스포츠물, 코믹 스포츠물, 하이틴 스포츠물.

2)액션 : 정통 액션물, 학원 액션물, 판타지 액션, 액션 코믹.

3)판타지 : 웨스턴 판타지, 코믹 웨스턴 판타지, 이스턴 판타지, 몽환물.

4)SF 메카닉 : 로봇 메카닉물, 사이버 펑크, SF 판타지, SF 대하물.

5)학원물 : 순수 학원물, 학원 로맨스, 학원 코믹.

6)탐정물

7)요리물

8)코믹 : 코믹 액션물, 패러디 코믹 액션물, 그 외 코믹물.

9)기타 : 역사물, 모험물, 도박물, 애완동물 코믹물, 육아물.

이렇게 아홉 가지 범주로 장르 구분을 하고 대표적인 작품들을 거론합니다. 예를 들어 액션 코믹에는 「시티 헌터」, 코믹 액션에는 「오늘부터 우리는」 등, 뭐 이런 식으로 말이지요. 「둘리」는 그 외의 코믹물로 포함시켰습니다. 요리물에는 「맛의 달인」과 「미스터 초밥왕」이 포함되어 있구요. 여기에 보너스로 '서성대'나 '고돈조' 같은 특이한 만화 캐릭터 이름들도 열거해 놓은 좋은 보고서였습니다.

앞에서도 잠깐 거론한 초밥물이 그렇지만 나는 개인적으로 일본 만화의 장르적 전개가 참 흥미롭습니다. 「슬램덩크」같은 농구 버디물이나 「원피스」같이 엎치락뒤치락 해양 해적 환상 모험 버디물, 또는 「21세기 소년」같은 근미래近未來 레지스땅스 버디물도 그렇구요. 「데스노트」도 한 성과라 할 수 있습니다. 「보노보노」도 참 희안한 동물물입니다.

일본의 장르 만화가 자생적으로 독창적이라는 이야기는 아닙니다. 「원피스」는 서구의 해양 해적 모험물에 그 뿌리를 내리고 있으며, 「기생수」같은 만화는 헐리웃 B급 공포물과 밀접한 관련이 있으니까요. 애니메이션의 미야자키 하야오도 서구의 여러 장르들에서 몸에 좋은 장르적 상상력의 영양분을 흡수하면서 자신의 작업을 합니다. 최근에 소문 듣자하니 「기생수」는 역수출되어서 헐리웃에서 영화가 될 계획이라고 하는데, 그렇든 아니든 이런 것이 장르의 자연스러운 전개 과정입니다. 미국 느와르와 프랑스 느와르의 영향을 받은 홍콩 느와르가

201

「무간도」처럼 다시 헐리웃으로 가서 「디 파티드」가 되는 사정처럼 말이지요.

일본의 구로사와 아키라라는 감독이 있습니다. 그는 존 포드 같은 미국 헐리웃 감독의 웨스턴 영화의 영향을 받았지요. 그 영향이 그의 사무라이 영화에서도 느껴집니다. 「7인의 사무라이」라든지, 「요짐보」 같은 영화들이 그렇습니다. 그런데 「7인의 사무라이」는 다시 헐리웃에 영향을 끼쳐 「황야의 7인」 같은 명품 웨스턴으로 다시 태어납니다. 한편 「요짐보」는 이태리의 한 젊은이를 사로잡아 「황야의 무법자」라는 마카로니웨스턴으로 다시 태어나구요. 이렇게 즐겁게 주고받는 과정이 장르의 역사인 셈입니다.

우리나라의 경우 세계 문화사적 견지에서 장르라는 밥상에 어떤 음식을 차려내고 있는지요? 솔직히 주로 남들이 차려주는 밥상을 받고만 있는 것은 아닌가요? 그나마 「가문의 영광」이나 「조폭 마누라」 같은 코믹 조폭물이라도 있으니 다행입니다.

4 장르는 일단 길들여져야 떠오르는 세계

장르의 놀이터에 길들여지면 장르가 세계가 됩니다. 나는 장르를 이야기할 때 '길들여진다'는 표현을 즐겨 쓰지요. 이 표현은 생 텍쥐페리의 소설 『어린 왕자』에서 나옵니다. 당신이 즐겨 쓰는 로션이 나를 길들이면 다른 사람에겐 그냥 스쳐지나가는 어떤 냄새가 나에게는 가슴 떨리는 아련함이 됩니다. 멍멍이를 길들인다고 하는 순간에 사실은 우리가 길들여져서 똑같은 종의 멍멍이 수백 마리가 우글거려도 그 속

에서 내 멍멍이는 특별해집니다. 그런데 옆에서 누군가 심드렁하게 "이거 똥개 아니야?" 하면서 툭 발로 걸어차는 상황을 떠올려 보면, 속이 부글거리면서 한바탕 싸움을 결심하게 되지요.

꽤 많은 사람들이 그렇게 예술이라는 이름으로 장르를 걸어차 왔습니다. 특히 문학에서 유별났지요. 1800년대 헤겔의 장르 구분으로 기억하는데, 이제 문학에서 서정시 – 서사시 – 극시의 장르 구분은 '장르'라는 용어의 옛 쓰임새일 뿐입니다. 모더니즘 이후 문학에서 장르는 곧 나쁜 문학과 동의어였습니다.

문학의 영향을 받아 영화나 미술에서도 장르는 곧 나쁜 영화나 나쁜 미술을 의미합니다. 예술계 전체가 그런 식입니다. 장르에 길들여져 본 적도 없으면서 말이지요. 장르 너머로 어떤 세계가 떠올라본 적도 없으면서 그런 짓을 해왔습니다. 그래서 명언이 나옵니다.

"세계가 떠오르지 않으면 입을 다물라."

여기에서 세계라 하면 그 세계는 엄청 주관적인 세계입니다. 떠오르지 않으면 존재하지 않습니다. 돌고래의 세계라든지 아열대의 세계 등이 아니지요. 철학에서는 이런 세계를 현상학적 세계라고 합니다. 나로서는 미학적 세계라는 말을 즐겨 씁니다. "눈이 녹으면 물이 된다"는 진리가 자연과학적 진리라면 "눈이 녹으면 봄이 된다"는 진리가 미학적 진리라는 식의 쓰임새처럼 말이지요. 미학적 세계는 떠오르면 거기 있는데, 떠오르지 않으면 거기 없습니다.

주성치의 세계라든지 스릴러의 세계 등을 포함해서 장르의 놀이터에서 놀면 엄청나게 다양한 세계들과 만나게 됩니다. 그렇게 장르는 비교적 객관적이면서도 또 한편으로는 철저하게 주관적입니다. 장르의 주관적인 측면에는 또 다른 의미가 있습니다. 그것은 장르의 세계

가 떠오르는 길들여지는 과정에 개입할 수밖에 없는 개인사적 맥락입니다. 우리는 하나의 장르를 이야기하지만 사실인즉, 저마다의 삶 속에서 떠오르는 무수한 세계들을 포괄하는 그런 하나의 장르인 셈이지요.

장르를 문학의 빈민굴로 만들어버린 문학계라는 제도의 문화 권력에 대해 분개한 학자 중에 레슬리 피들러가 있습니다. 그가 쓴 『문학이란 무엇이었나?What Was A Literature』라는 책의 핵심적인 주제는 이미 제목에 쓰인 과거형에 있습니다. 그에게 문학은 모더니즘 문학 이전의 것이었습니다. 문학계라는 제도권이 형성되면서 모더니즘이라는 이름 뒤편으로 문학은 사라져 버렸습니다. 모더니즘이 문학과 장르를 구분한 것에 반발해서 피들러는 장르 문학을 강조합니다. 특히 문학 체험에 있어 한 개인의 삶 전체가 개입하는 방식은 장르의 경우 거의 육체에 각인되는 성격의 체험이라 할 만합니다.

5 장르의 진화

장르는 공간적으로 윤곽이 불분명해서 그 경계가 끊임없이 유동하지만, 시간적으로도 쉬지 않고 흐릅니다. 장르의 흐름이 멈추는 순간이 장르의 죽음입니다. 앞에서도 잠깐 거론한 「황야의 무법자」는 장르의 역사에서도 특별한 경우입니다. 원래 웨스턴은 미국의 국민적 장르라 할 수 있습니다. 우리나라의 건국 신화하면 반만년 전으로까지 거슬러 올라가는데, 미국은 국가의 정체성에서 뭐 이렇다 할 것이 없어서 그만큼 웨스턴이 소중했겠지요. 1800년대 초 제임스 페니모어 쿠퍼의 『모히칸족의 최후』 등의 문학과 함께 독특한 세계를 형성하더니, 영화의

등장으로 절정을 맞습니다. 그런데 60년대가 저물 때쯤 존 포드의 퇴진과 함께 그 웨스턴이 흔들립니다. 서부 개척사도 사실은 인디언 침략의 역사였다는 인식이 장르의 쇠락을 부추겼고, 무엇보다도 장르가 한 단계의 끝에 이른 감이 있었습니다.

구원의 바람은 엉뚱하게도 이태리에서 불어왔습니다. 세르지오 레오네라는 젊은 감독, 엔니오 모리꼬네라는 작곡가 그리고 장 마리아 볼론떼라는 중견의 연기자, 여기에다 헐리웃의 키만 껑충한 백수 연기자 클린트 이스트우드가 가세해 뭔가 불똥이 튄 겁니다. 이 마카로니 웨스턴이 앞으로 수년 동안 세계 장르의 밥상을 지배하게 되지요.

클린트 이스트우드가 헐리웃으로 돌아가서 마카로니웨스턴의 경험을 경찰물에 접목시켜 탄생한 것이 「더티 해리」 시리즈였습니다. 그러다가 야심을 갖고 만든 웨스턴 「페일 라이더」가 모두에게 잊혀진 저주받은 걸작이 되면서 「용서받지 못할 자」를 만들어 클린트 이스트우드는 웨스턴에 사망 선고를 내립니다. 그리고 「퀵 앤 데드」의 샤론 스톤이 웨스턴이라는 좀비의 심장에 말뚝을 박습니다. 그 영화의 감독 샘 레이미가 원래 좀비 영화 출신이 아닙니까. 케빈 코스트너를 포함한 미국의 극우 보수 쪽에서 이렇게 웨스턴의 죽음을 방치해둘 리는 없어서 와이어트 어프의 전설이 다양하게 리메이크 되지만 그것은 그냥 공연한 몸짓 같은 것이었습니다.

그런데 일본이 다시 스끼야끼 웨스턴을 걸고 나오고, 우리나라 충무로 쪽에서 만주 웨스턴 이야기도 흘러나옵니다. 그 이야기의 결과가 「놈놈놈」이라면 컨셉 장난인가요, 아니면 진정성인가요. 이 땅의 척박한 장르의 놀이터에서 웨스턴과 함께 즐겁게 놀아온 누군가가 있었단 말인가요. 좀 더 뚜껑이 열려봐야 알겠지만, 그래도 일본에서는 애니메

이션 「카우보이 비밥」을 통해 무언가 뉴웨이브의 감수성이 반짝거렸던 것 같은데, 현재로서는 「놈놈놈」으로 만족할 수밖에 없는 만주 웨스턴. 아무래도 컨셉이 장난 같은 불길한 느낌이 있습니다.

웨스턴의 죽음을 슬퍼할 필요는 없습니다. 죽을 때가 되어 죽는 거고, 살 때가 되면 다시 태어납니다. 2003년 케빈 코스트너의 웨스턴 「오픈 레인지」에서 웨스턴의 초원에서 부는 고유한 바람이 다시 코끝을 스칩니다. 장르의 역사는 이렇게 흘러 왔습니다. 영국식 추리물에서 미국식 하드보일드의 탄생, 「반지의 전쟁」에서 「해리 포터」로 이어지는 영국식 판타지의 전개, 여기에 「로도스도 전기」 풍의 일본식 판타지가 가세합니다. 아니면 「방랑의 결투」에서 시작한 중국 무협물이 「동사서독」을 거쳐 「와호장룡」으로 진화한 사정 등과 같이 말이지요.

그 길 한 편에 오리지널 만화의 여운이 사라진 우리의 영화 「비천무」가 초라하게 웅크리고 있습니다. 미국 느와르가 프랑스 느와르를 거쳐 홍콩 느와르에 이르고, 다시 홍콩 느와르가 이곳저곳의 느와르로 갈 때 「비열한 거리」나 「달콤한 인생」 같은 한국식 느와르는 이 노정에 의미 있는 덧붙임으로 거론될 만한가요? 소설 『망량의 상자』 같은 일본식 추리물에 섬짓한 아름다움이 있고, 영화 「셔터」 같은 태국의 공포물이 귀신의 새로운 몸짓을 만들어낼 때, 그래도 우리에겐 한류의 성과가 있으니까 만족인가요?

그러나 그 성과는 비보이들의 성과와 같은 것이어서 거의 인간 승리 수준입니다. 이제 때가 되었습니다. 다양한 장르의 놀이터에서 맘껏 놀아 볼 때가 말이지요. 일단 놀고 나서 우리 장르적 상상력의 용트림을 이야기합시다. 섣불리 성과 따지지 말고 일단 놀아봐야 합니다.

에드거 앨런 포의 『모르그가의 살인 사건』은 보통 추리 소설의 첫

출발점으로 꼽히곤 하는 작품입니다. 그 첫 걸음에서부터 한 장르의 거의 완성된 골격을 제공하는 드문 경우라 할 수 있지요. 이것은 물론 포의 천재성의 작용입니다. 그렇지 않으면 대개의 경우는 놀이터에서 놀다가 이것저것 만들어지고, 그러는 중에 어떤 하나의 흐름이 형성되면서 장르의 의미 있는 성과가 만들어지곤 합니다.

장르의 놀이터. 이것이 우리에게 절실합니다. 축제 기획자가 머리로부터 만들어내는 컨셉으로서의 놀이터가 아닙니다. 왜냐하면 장르의 세계에는 좀 더 원초적인 어떤 충동 같은 것이 꿈틀거리고 있기 때문입니다. 그 충동은 포가 제공한 골격에도 꿈틀거립니다. 장르는 구조가 아닙니다. 장르는 충동이지요.

6 충동적 장르론

애초에 대중예술 연구의 출발점이 장르 연구였습니다. 특히 비판적 장르 문학 연구였지요. 전체적으로 장르를 숲으로 뭉개버리는 경향이 있었습니다. 그러다가 영화 비평 쪽에서 '작가주의'라는 개념이 나오는데, 이것은 한마디로 숲에서 나무를 보자는 이야기였습니다. 그래도 여전히 학계의 무게 중심은 구조주의적 장르론이라고 할 수 있습니다.

구조주의적 장르론이라 하면 장르의 뼈대를 추려보자는 경향입니다. 원래 언어학이나 인류학에서 비롯된 경향이라 할 수 있는데, 극단적으로 단순화시킨 예를 하나 들자면 영어에서 문장의 5형식입니다. 아무리 많은 영어 문장들도 결국 다섯 가지 형식으로 정리되지요. 기억나나요. 칠판에 득의의 밑줄과 함께 버무려져 있던 S+V, S+V+C,

S+V+O, S+V+O+O, S+V+O+C 같은 거 말입니다.

그러나 이런 식의 접근에서 시와 산문의 구별은 사라집니다. 물론 대중문학이 구조주의와 쉽게 결합된 이유가 무엇보다도 대중문학의 상투성 때문이긴 하지만, 그래도 길들여지면 상투성의 미학이 시작되는데 아무래도 구조주의로는 미학을 이야기하기가 힘듭니다. 어쨌든 언어학적이거나 인류학적 구조주의에는 문화민주주의의 정신이 있습니다. 무슨 말인가 하면, 인류학적 구조주의로 볼 때 인디언의 거친 설화나 그리스의 세련된 신화나 그 뼈대에서는 별 차이가 없습니다. 내몽고 깊숙한 곳에 자리 잡은 어느 부족의 언어나 셰익스피어의 언어도 그 구조주의적 뼈대에서는 별 차이가 없구요. 이렇듯 상투적 형식의 도식과 문화민주주의적 경향의 기묘한 결합이 대중예술의 장르에 관한 엄청난 양의 석·박사 논문을 양산시킵니다.

하지만 앞에서도 잠깐 비춘 것처럼 이런 접근은 너무 무미건조하고, 나름대로 지독하게 도식적입니다. 장르에 대한 무언가 좀 더 흥미로운 접근은 없을까요? 그래서 내가 제안하는 것이 충동적 장르론입니다.

충동적 장르론은 한마디로 장르의 형성을 우리 내면의 비교적 보편적인 충동과 결부시켜 보는 접근이라 할 수 있습니다. 구조주의적 장르론이 어느 정도 객관적인 접근인 반면, 충동이라 하면 아무래도 주관적인 성격이 강하고, 그래서 충동적 장르론은 대중성을 이야기할 때 비교적 객관적인 장르에 대한 된통 주관적인 접근이라고도 할 수 있지요. 내가 구분해 본 충동들은 다음과 같습니다.

1)성적 충동
2)폭력적 충동

3)사랑하고 싶은 충동과 사랑받고 싶은 충동

4)알고 싶은 충동

5)꿈을, 또는 악몽을 꾸고 싶은 충동

6)웃음의 충동

7)눈물의 충동

8)파국으로의 충동

9)자기실현의 충동

10)자유롭고 싶은 충동

11)의지하고 싶은 충동

12)정의와 진실을 지향하는 충동

이렇게 열두 가지 충동입니다. 이 구분은 사람에 따라 얼마든지 다양해질 수 있는 구분이고, 나 자신 얼마든지 덧붙일 수도, 이름을 바꿀수도 있다는 점을 분명하게 하고 싶네요. 다시 말해 구분의 완성도가중요한 것이 아니라, 교육심리학자나 문화인류학자들이 이야기하는인간의 기본적인 욕구들이 비교적 복잡한 방식으로 장르의 형성과 밀접하게 관련이 되어 있다는 점을 지적하는 정도에서 그 중요성이 있다고나 할까요.

성적 충동은 금기와 밀접한 관련이 있는데, 그 극단적인 모습이 각종 포르노인 셈이고, 폭력적 충동은 인간의 기본적인 욕구들의 좌절과밀접한 관련이 있습니다. 대체로 복수의 성격을 띠고 행사되지요. 사랑과 관련된 충동이야 다양한 사랑을 포함한 엄청난 영역이고, 알고 싶은 충동은 일상에서 떠오르는 온갖 물음표들에 대한 지적 몸부림입니다. 추리물이 그 가장 원형적 장르라 할 수 있겠네요. 꿈이나 악몽과 관

련된 충동은 판타지나 공포물을 출현시킵니다. 웃음의 충동은 무엇보다도 자기 자신을 용서하고 싶은 충동이라 할 수 있습니다. 그렇다면 눈물의 충동은 무엇보다도 스스로 위로받고 싶은 충동일 테지요. 파국으로의 충동에서 비극이 탄생했으며, 자기실현의 충동에서 성장물이 탄생합니다. 자유롭고 싶은 충동이라…… 어디론지 모르지만, 어디론가 떠나야 할…… 로드무비가 그 전형적인 장르가 아닐까요. 의지하고 싶은 충동에서 종교적 장르들이 출현합니다. 그리고 정의와 진실을 지향하는 충동이야말로 충동적 장르론의 품위를 유지시키는 보루라 할 수 있습니다.

장르는 이와 같은 충동들이 다양한 방식으로 결합하여 나타나는 세계들입니다. 체계적 장르 분석을 위한 개념장치로서 충동들은 아니며, 분석해봐야 별 재미나 의미도 없습니다. 가능만하다면 충동과 결핍, 욕망과 억압의 장르 발생론적 접근을 통해 장르의 본질을 손에 쥐고 싶긴 하지만, 이거야 무리한 결정론적인 환원주의일 공산이 큽니다. 어쨌든 장르는 어느 정도 거울과 같아서 장르를 통해 우리는 거울 속의 자기 이미지를 확인할 수 있습니다. 거울 속의 자기를 보는 시선이 결코 객관적일 수 없는 것처럼, 장르의 역사는 그렇게 거울 속 자기 이미지의 역사이기도 합니다.

내가 어릴 때 무서운 이야기를 좋아했던 것을 떠올려보면 지금 내가 공포물을 싫어하는 것은 흥미롭습니다. 어릴 때 집 동네에 작은 절벽이 있었는데, 그 절벽을 타고 오르는 걸 좋아했었어요. 그러다가 어느 날 갑자기 무서워져서 절벽 중간쯤에서 올라가지도 내려가지도 못하고 울음을 터뜨린 기억이 있습니다. 나에게 무슨 일이 일어났던 것일까요? 사실 나는 악몽을 꾸고 싶은 충동을 잘 이해할 수가 없습니다.

가끔 악몽을 꾸긴 하지만 그것이 충동 때문이라고 보기는 힘듭니다. 사람들은 왜 공포물을 좋아할까요? 그리고 나는 지금 왜 공포물을 싫어하는지요? 우리나라 장르의 현실은 별로 밝지 않지만, 그래도 그중에 활성화된 장르가 있다면 그것이 공포물인데, 왜일까요? 여름이 더워서일까요? 전설의 고향에서 비롯한 감수성? 우리 집 큰 아이가 공포물 마니아라 할 수 있습니다. 어떤 날은 하루 밤에 비디오를 세 개씩 때립니다. 그런데 문제는 그러고 나서 악몽을 꾸고, 가위에 시달린다는 것입니다. 그 아이의 충동은 무엇인가요?

요즈음 공포물의 전개는 한마디로 끔찍합니다. 우리에게 어둠에 대한 충동이라도 있는걸까요? 악에 대한? 니체의 『비극의 탄생』은 사실은 공포물의 탄생에 대한 접근인가요? 그래서 그는 결국 폐인으로 생을 마감했을까요? 구조주의적 접근으로는 이런 질문들에 대답하기가 어렵습니다. 공포물의 본질을 이야기하기 위해서는 나를 이해하는 일이 필요합니다. 이렇게 장르론은 주관주의적 장르론일 수밖에 없지요. 나는 나를 통해서만 당신을 이해할 수 있습니다.

나는 로맨틱 코미디를 좋아합니다. 무엇보다도 해피엔딩이라서 좋아요. 어릴 때 나는 책을 읽기 전에 책의 엔딩을 확인하고, 해피엔딩일 때만 읽었습니다. 나는 아테네 비극이나 셰익스피어의 비극을 이해하기가 힘듭니다. 파국에의 충동을 언급한 것이 사실 비극 때문인데, 내 경우 그 충동은 솔직히 스릴러에서 악당의 최후를 통해 얼마든지 만족시킬 수 있거든요. 2500여 년 전의 아테네 비극이 얼마나 보편적인 인류의 유산인지 난 잘 모릅니다.

눈물에의 충동의 경우, 강풀의 「바보」나 아사다 지로의 『철도원』은 한바탕 엄청 울고 싶을 때 꽤 효과적입니다. 반면에 다카하타 이사오의

애니메이션 「반딧불의 묘」는 눈물이 터져 나온다기보다는 꺼억꺼억 가슴에서 웅어리져지지요. 이건 파국에의 충동도 눈물에의 충동도 아닙니다. 차라리 이건 혁명에의 충동이라고나 할까요. 고통으로 접근하는 정의와 진실에의 충동이라 할 수 있을지도 모릅니다. 그 이야기는 다음을 기약하는 것이 좋겠습니다.

나는 비교적 백일몽을 자주 꾸는데, 얼마 전까지 그 백일몽의 대부분이 주로 복수와 관련된 엄청난 폭력이었습니다. 그래서 나는 「맨 온 파이어」란 영화를 좋아합니다. 그런데 이 영화에는 사랑이야기가 있습니다. 한 늙은 킬러와 어린 여자아이의 사랑. 「레옹」이나 「로리타」 이야기가 아닙니다. 그러나 어쨌든 그것은 사랑입니다. 로맨틱 코미디 이야기 조금만 더 하자면, 로맨틱 코미디를 좋아하는 나의 충동은 아무래도 사랑받고 싶은 쪽 보다는 사랑하고 싶은 쪽인 것 같습니다. 아니, 아무래도 좋습니다. 나는 사랑 이야기를 좋아합니다.

나는 무협물을 좋아하는데, 내 폭력적 충동과 밀접한 관련이 있습니다. 이런 나에게 영화 「와호장룡」은 무협물이라기보다는 매력적인 사랑 이야기입니다. 이 영화는 두 중년의 남녀가 오랜 세월의 길들여짐 끝에 무언가 새로운 관계로 차원 이동을 하려는 순간, 그들 앞에 나타난 천방지축의 어린 여자로 인해 파국으로 치닫게 되는 이야기이지요. 「의리의 사나이 외팔이」가 폭력을 위해 사랑을 빌어 왔다면, 「와호장룡」은 사랑을 위해 폭력을 빌어온 셈입니다. 이미 「동방불패」에서 독특한 방식으로 사랑과 폭력이 얽혀지는데, 「동사서독」으로 가면 무게 중심이 사랑 쪽으로 급격히 이동하지요. 이것이 중국무협에서 벌어진 흥미로운 이야기입니다. 우리나라 신무협 작가 좌백의 「대도오」는 매력적인 폭력물이지만, 그 안에 양념처럼 가슴 때리는 매혹적인 사랑

이야기가 숨어 있습니다. 일종의 반전처럼 명치끝을 찌릅니다. 이정재가 연기한 「모래시계」의 백재희식 사랑도 좋구요, 「태왕사신기」도 전반부는 매력적이었습니다.

내가 이런 이야기를 자꾸 하는 이유는 앞에서도 잠깐 비쳤지만 만화 「비천무」가 영화가 되었을 때의 충격 때문입니다. 물론 무협에 사랑을 섞어야 무협의 진화라는 이야기는 아닙니다. 이소룡의 전설은 억지로 사랑을 폭력에 끌어오려 하지 않았던 덕분이니까요. 사랑이 있든 없든, 우리 무협이 아쉬운 건 감출 수 없는 사실입니다. 「화산고」나 「아라한 장풍 대작전」 같은 뉴웨이브 무협이 있으니까 앞으로 기대를 해보지만, 한번쯤 빡세게 오소독스한 우리 무협을 보고 싶은 마음이 있는 건 어쩔 수 없네요.

성적 충동과 관련되어 「세크리터리」라는 영화는 새디즘과 매저키즘이라는 소수 성적 취향을 다룹니다. 그런데 이 무시무시한 소재를 로맨틱 코메디 풍으로 다루어 내 마음에 들었던 영화였습니다. 「친밀한 타인들」이란 프랑스 영화는 마음의 상처가 뒤얽힌 불륜이라는 소재를 마치 「사운드 오브 뮤직」 같은 느낌으로 다루어 인상적인 영화였습니다.

이렇게 꼬리에 꼬리를 무는 이야기를 우리는 밤을 새워 할 수 있습니다. 고구마 삶아 먹어가며, 라면 끓여 먹어 가며 집에서도 학교에서도 그냥 이야기하는 것, 그 자체가 즐거워서 합니다. 그렇게 장르적 상상력이 뿌리를 내리면 그때 우리도 세계의 장르라는 밥상에 신나게 한 상 차려 내놓을 수 있게 되겠지요.

7 장르적 상상력

언제부터인가 사람들은 "상상력이 중요하다"란 말을 자주 합니다. 무슨 말인지 대략 이해는 되지만, 그래도 상당히 모호한 말이라 상상력을 앞에서 제한해주는 일종의 관형사가 요구됩니다.

나는 우리나라의 문화사적 맥락에서 지금 무엇보다도 필요한 것이 장르적 상상력이라고 생각합니다. 세상은 장르적 상상력을 기본으로 다양한 퓨전과 해체의 시도 쪽으로 가고 있는데, 아무런 기본도 없는 우리가 그런 경향을 따르려 하면 상당히 어설퍼질 수밖에 없습니다. '장르적 상상력'이라니 무언가 장르 해체의 시대를 거스르는 느낌이 있지만, 그래도 기초가 튼튼해야 된다는 상식적인 진리의 말씀이 있으니까요.

일단 학생들이 일련의 전통적인 장르에서 좀 티 없이 놀아보면 좋겠습니다. 그러기 위해서는 초등학교부터 장르적 상상력 교육이 필요합니다. 무슨 체계적인 커리큘럼까지는 아니더라도 최소한 분위기만이라도 좀 그렇게 잡혔으면 좋겠어요. 그래서 우주여행과 SF를 이야기하고, 범죄와 추리물을 이야기하고, 사랑과 연애물을 이야기하고, 가정물, 공포물, 환상물, 스포츠물, 전기물 등을 다양한 방식으로 즐겁게 이야기할 수 있으면 좋겠습니다.

예를 하나 들어볼까요. 내 수업 듣던 학생이 짧은 추리 소설을 하나 써서 제출했습니다. 퓨전에 가깝지만, 무게 중심은 추리에 있는 소설입니다. 내가 내 모습 그대로 바바리코트를 입은 등장 인물로 나옵니다. 학생 자신은 '황보전일'이라는 명탐정의 손자 '황보래용'이랍니다. 그때가 낙산사 화재가 났을 때였습니다. 간단히 말하자면, 낙산사

방화의 범인이 바로 나였다는 것입니다. 결국 모나리자가 불타야 젊은 예술가들이 산다는 내 평소의 주장을 그대로 실천에 옮겼다는 거지요. 범행 도구는 불을 뿜는 어린 드래곤. 황보래용은 불에 탄 어린 드래곤을 안고 어린 드래곤의 눈을 보았냐면서 절규합니다. 바바리코트 자락을 날리며 내 뒷모습이 볼 수 없었다고 대답합니다.

낙산사 화재가 내 예술무정부주의와 결합하면서 학생의 즉발적인 장르적 상상력이 발동을 건 것이지요. 나는 이런 구김살 없는 즉발성의 불똥이 제 맘대로 튈 수 있는 놀이터로 장르가 적당하다고 생각합니다. 그 불똥이 상상력이지요.

음악이나 미술이 장르에서 소외될 필요는 전혀 없습니다. 음악에서는 끊임없이 다양한 장르가 창출되고 있고, 19세기는 미술에서 장르화의 절정이었습니다. 풍경화, 정물화, 인물화, 역사화, 풍속화 등. 연극의 위기는 장르 연극의 쇠퇴와 밀접한 관련이 있다는 것이 나의 개인적인 생각입니다.

그런데 내가 자꾸 '물', '물' 그러니까 혹시 불편한 누군가가 있을지도 모르겠네요. "장르를 물로 보는거야?" 그렇습니다. 나는 지금 장르를 물로 보고 있습니다. 물이 뭐 어때서요. 여러 해 전에 어느 무협 작가가 무협물이라 하지 말고 무협 소설이라 불러달라고 호소한 적이 있는데, 일종의 자격지심처럼 들렸습니다. 영화와 소설 등을 아울러서 '물' 그러면 참 편리합니다. 마음을 여는 정도에 따라 사실 듣기에도 좋습니다. 자격지심이라면 비슷한 일이 음악 쪽에도 있었는데, 어느 가수가 "'뽕짝'이라 말고, '트롯'이라 불러주오"하며 호소했다던가 하는 일이 그렇습니다. '유행가'나 '대중가요'라 하지 말고 '대중음악'이라 하자고 주장한 음악 평론가도 있다네요.

어떤 의미에서 예술의 역사는 장르의 역사입니다. 세계의 고전 시리즈 앞 부분의 명저 아리스토텔레스의 『시학』은 한마디로 비극물에 대한 책이지요. 17세기에서 18세기에 걸쳐 비극과 희극을 섞어 희비극물을 만들면 되니, 안 되니 하며 많은 사람들이 목숨 걸고 서로 싸우기도 했습니다. 19세기에 헤겔은 시를 서정시, 서사시, 극시 등의 물로 나누었습니다.

그러다가 어느 결에 물이 뽕이 되었습니다. 아마 19세기 낭만주의의 대두와 함께 천재니 독창성이니 뭐 이런 개념들이 권력을 획득하면서 벌어진 일일 터인데, 그래봐야 천재를 자신의 손으로 자신의 물을 만드는 사람 정도로 파악하면 거기서 거기인 셈입니다. 무에서 유를 창조하는 독창성이라면, 글쎄, 오리도 지랄하면 날 수 있다는 이야기인가요. 독창성을 오리지날로 풀어본 농담입니다. 나에게 여전히 물은 소중하니까 천재나 독창성을 물과 대립되는 개념으로 몰아갈 필요는 전혀 없다는 과장된 반발이라고나 할까요. 자격지심은 사절입니다.

장르의 놀이터에서 놀다보면 자연스럽게 이 물 저 물을 섞게 되거나, 이 나무 저 나무를 껴안게 되거나 하게 됩니다. 그러다보면 어느 새인가 자신이 하나의 커다란 나무가 되어 우뚝 서 있게 됩니다. 그렇게 장르라는 놀이터에서 천재가 놀고, 독창성이 꿈틀거리지요.

어느 학기엔가 장르적 상상력에 관한 과제를 낸 적이 있습니다. 학생들이 많이 힘들어 했는데, 장르적 상상력이란 말 자체가 쉽게 와 닿지 않는 것 같았습니다. 뿐만 아니라 가령 아가사 크리스티의 『로저 애크로이드 살인사건』이 장르적 상상력인가 아닌가를 둘러싼 논의의 주관적인 성격도 어쩔 수가 없지요. 그래도 장예모의 무협물 「연인」의 엔딩이 장르적 허황함인가 장르적 상상력인가는 저마다의 입장의 차이

에도 일단 무협이라는 장르에 길들여진 사람들 사이에서는 소통 가능성의 영역입니다. 물론 아가사 크리스티의 경우에도 추리라는 장르에 길들여진 사람들에게는 마찬가지이구요.

사랑을 배경으로 한 성장물의 경우 일본 영화 「다만 널 사랑하고 있어」는 내가 공감하는 장르적 상상력입니다. 특히 우리 영화 「사랑니」와 비교하면 무언가 시사하는 점이 있습니다. 「사랑니」가 왠지 아트영화인 '척 하는' 외관에서 사실 평범한 성장의 은유로서 '사랑니'라면, 「다만 널 사랑하고 있어」는 겉으로는 평범한 학원 애정물이지만 스물이 넘어 '젖니'가 빠지는 한 여자를 통해 장르적 상상력의 정수를 보여줍니다.

사랑니가 아픈 서른이 넘은 여자와 스물이 넘어 젖니가 빠진 한 여자. 스물이 넘어 젖니가 빠지는 이유는 이 여자가 성장하면 죽는 유전병을 갖고 있기 때문입니다. 이미 어머니가 그렇게 돌아가셨고 남자 동생도 그렇게 죽었습니다. 이 여자는 성장을 억제해야 살아남을 수 있습니다. 그런데 그만 한 남자를 사랑하게 되고, 그 사랑이 이 여자가 성장을 택하게 하는 결정적인 계기가 됩니다. 사랑은 이 여자로 하여금 단지 살아남기 위한 삶이 아니라 살기 위한 삶을 선택하게 합니다. 그냥 영화 속에서 스치듯 묘사되는 젖니 빠지는 장면은 사랑을 배경으로 한 성장물에 길들여진 관객에게 옷깃을 여미게 하는 장르적 상상력의 한 중요한 지점입니다. 이쯤해서 당신의 장르적 상상력을 발휘해봄이 어떨런지요?

학생들 입장에서 거론된 장르적 상상력의 예들로서는 독특한 SF적 상상력으로 「맨 프롬 어스」가 있었고, 특이한 추리반전의 상상력으로 일본 영화 「키사라기 미키짱」을 언급한 학생도 있었습니다. 평범한 스

릴러를 시간을 거꾸로 돌려버리는 대담함을 통해 신선한 충격으로 차원이동 시킨 「메멘토」도 빼놓을 수 없겠지요. 매키닉 변신물로 「트랜스포머」도 학생들 중 열혈 추종자를 갖고 있는 작품입니다. SF 중의 「디스트릭트 9」도 강추를 받을만한 작품이고, 「본 아이덴티티」에서 비롯되는 '본' 3부작도 장르적 상상력의 좋은 예들이라 할 수 있습니다.

사실 본 시리즈는 로버트 러들럼의 원작 소설을 영화화한 것입니다. 나는 스웨덴어 번역으로 읽었는데, 지금도 그 첫 장의 흥분을 생생하게 기억합니다. 문제는 학생들 대부분이 문학보다 영화에 반응한다는 사실입니다. 따라서 장르적 상상력의 구체적인 경우를 문학에서 풀어나가기가 힘이 듭니다. 솔직히 이것은 지금 나 자신의 경우도 마찬가지입니다.

대중문학 연구자 제리 팔머는 스릴러의 독자를 탐닉적 독자와 비판적 독자로 구분했습니다. 그는 독자의 상상력을 사로잡는 스릴러가 좋은 스릴러라고 생각했지요. 경험적으로 장르적 상상력은 탐닉과 비판적 의식이 함께 어우러질 때 작용합니다. 축구장이나 야구장의 관객들에게서 보편적으로 확인되는 경험 아닌가요. 이러한 보편성이 스포츠에서 가능하다면 문학에서도 가능합니다. 이것이 멀티미디어 시대에 문학이 직면한 숙제입니다.

한 편집인이 일차적으로 문학이 원작인 영화를 통해 문학과 영화의 생산적인 상호 작용을 기대해 볼 수 있지 않을까 제안한 적이 있습니다. 젊은 세대가 이런 식으로 문학에 반응하는 경향을 보이기도 하는 것 같은데, 관심을 갖고 두고 볼 일이네요.

8 은밀한 책읽기의 개인적 만남

원래 장르에 대한 이야기는 문학 중심으로 풀어가려 했던 주제였습니다. 그런데 요즘 학생들은 책을 엄청 안 읽습니다. 뿐만 아니라 나 자신도 문학에 대한 이야기를 풍부한 예와 더불어 풀어가기가 힘듭니다. 문학의 위기는 강의실에서부터 심각합니다. 그런데 생각해 보면 문학의 위기는 어쩌면 당연합니다. 『퇴마록』을 생각해 볼까요. 이우혁의 야심작이고, 우리 판타지의 대표적인 작품입니다. 그런데 나로서는 그 문장부터가 걸립니다. 문장의 수준이 내 입맛에는 많이 거칠고 부족하게 느껴지네요. 이영도의 『드래곤 라자』도 그렇습니다. 범지구적인 차원에서도 웬만한 추리물이나 무협물 등의 수준은 최근 영상 쪽의 세련된 전개와 비교하면 무언가 결핍감이 심합니다.

SF의 고전이라 일컫는 허버트 프랭크의 『듄』도 2부, 3부로 가면서 점점 읽기가 힘들어집니다. 공포물의 제왕 스티븐 킹도 예외가 아닙니다. 움베르토 에코의 『장미의 이름』도 나에게는 영화로 충분합니다. 특히 윌리엄 역을 맡은 숀 코네리의 연기를 어떤 문장이 더 실감나게 묘사할 수 있겠습니까. 해리포터의 놀라운 모험들도 이제는 책으로는 실감나는 이미지를 떠올리기가 힘듭니다. 퀴디치라는 한 번도 듣도 보도 못한 운동의 이미지를 어떻게 실감나게 떠올릴 수 있단 말인가요. 불가능한 건 아니겠지만, 그래도 귀찮습니다. 물론 「다빈치코드」처럼 별 설득력 없는 영화들도 많지만, 어쨌든 장르 문학의 수준은 장르 영화의 전개를 따라가지 못하고 있는 듯싶네요. 그래서 학생들도 장르 문학에서 별다른 북극성을 보지 못합니다.

학생들이 그래도 무라카미 하루키나 요시모토 바나나를 거론한다

면, 우선 이들의 문장력 때문입니다. 그 다음은 번역 때문이지요. 나는 시드니 셸던의 번역본은 몇 페이지를 넘기기가 힘듭니다. 일본어를 제외한 언어권의 장르 문학 번역은 아무래도 한계가 많습니다. 일본어와 우리말의 언어 구조가 비슷하다는 점도 있고, 일본어 자체가 상당히 감각적이라는 점도 영상 시대에 꽤 플러스적인 요인이라 생각합니다. 일본 문학 외에 학생들이 거론하는 작가라면 베르나르 베르베르나 파트리크 쥐스킨트 등이 있겠는데, 이들을 전형적인 장르소설의 작가라고 이야기하기에는 좀 무리가 있습니다. 어쨌든 내 입맛에 이런 작가들은 문장이 되는 작가들입니다.

그렇다고 장르 문학 전체가 황량한 것은 아닙니다. 비록 좌백의 『대도오』가 절대 강자의 등장이라는 데우스 엑스 마키나Deus ex Machina로 이야기를 마무리하는 순간, 무언가 2%의 결핍감을 느끼게 한다 해도, 그것은 모든 예술이 그렇습니다. 영화에서 스릴러라는 장르의 수작 「폰 부스」도 애매한 교훈 같은 게 배경에 깔리는 설정이 좀 억지스러우니까요. 북극성이라는 것이 우리가 도달할 수 없는, 그러나 우리의 지향성을 자극하는 은유라면 아이작 아시모프의 『파운데이션』 위에서도, 제임스 페니모어 쿠퍼의 『모히칸 족의 최후』 위에서도, 다프네 뒤모리에의 『레베카』 위에서도 피터 블래티의 『엑소시스트』 위에서도, 마가렛 미첼의 『바람과 함께 사라지다』 위에서도, 대니얼 키스의 『빵가게 찰리의 행복하고도 슬픈 날들』 위에서도 경이로운 북극성이 빛을 발합니다. 이런 식으로 얼마든지 계속할 수 있음은 나의 기쁨이지요.

그러나 문화예술위원회의 홈페이지에 올려져 있는 멀티미디어와 문학이라는 글을 보면 지금의 현실적 상황을 볼 수 있습니다. 판타지, 공포, SF, 무협, 추리 등의 장르 문학들에 대한 간단한 역사적 요약의

성격을 띤 글인데, 전체적인 느낌으로는 마치 문학에서 영상으로 장르의 무게 중심이 이동하는 경향의 압축판 같은 분위기입니다. 그래서 자연스럽게 문학을 다루는 글의 마무리가 문학이 아닌 애니메이션으로 되어 있습니다. 이런 경향이 현실인 것은 부정할 수 없습니다.

나는 어릴 때 정말 책을 좋아한 아이였습니다. 지금도 창 너머 이웃집 책상 위에 놓여 있던 「새벗」이라는 잡지가 너무 읽고 싶어 군침을 흘리던 순간을 기억합니다. 바닷가 모래 해변과 게가 그려져 있던 표지까지도 기억이 나네요. 초등학교 들어가기 전의 일이었습니다. 초등학교 1학년 교과서에 삽화로 그려져 있던 책들 속에는 무슨 이야기가 남겨 있을까 몸살 나게 궁금했던 기억도 있습니다. 책이 귀한 시절이었습니다. 여기저기서 책을 구하면 정말 소중하게 읽었습니다. 김내성의 「검은 별」을 구해 버스를 타고 종점까지 가면서 읽는 기분……. 바람은 차창 밖에서 살랑거리며 들어오구요. 그 당시 종점이 문래동이었던 버스였습니다. 책을 읽을 때 뭔가 재미있는 느낌이 오는 순간은 발가락이 제일 먼저 압니다. 꼬무락거리며 발바닥 안쪽으로 접혀 들어오지요. 그러면 책을 가슴 위에 올려놓고 한 숨 잡니다. 계속 읽기가 아까워서 그렇습니다. 나에게 모든 책읽기는 은밀한 책읽기입니다. 영화나 드라마는 다른 사람들과 함께 봐도 책 읽는 시간은 철저히 개인적인 시간이지요. 지금도 나는 책과의 관능적인 만남을 꿈꿉니다. 발가락이 반응하는 그런 만남 말이지요.

모든 독서는 관능적인 체험입니다. 갈수록 그런 만남의 기회들이 줄어들고 있기는 하지만, 하얀 종이에 까만 글씨로만 이루어져 떠오르는 엄청난 세계들은 아직도 나에게 힘을 행사합니다. 물론 삽화도 중요하긴 한데, 어쨌든 이 세계는 한마디로 기적입니다. 내가 어릴 때와

221 PART 05 대중문학

비교하면 책은 마치 사태처럼 쏟아지지만, 아쉽게도 요즈음 기적이 가뭄의 콩처럼 귀한 것도 사실입니다.

은밀한 책읽기의 개인적인 만남이라는 측면에서 보면 출판계의 베스트셀러라는 현상은 죽음입니다. 마치 베스트셀러 정도는 읽어두자는 분위기라고나 할까요. 재미가 있든 없든, 그저 남들이 다 읽으니까 나도 따라 읽자는 겉치레? 베스트셀러 몇 권의 독서로 1년치 독서의 양을 때우자는 속셈? 이것은 영화의 흥행 기록과 마찬가지이지요. 남들이 다 보는 건 일단 나도 봐두고 보자는 입장 비슷한 겁니다.

『베스트셀러 소설 이렇게 써라』란 책이 있습니다. 딘 쿤츠라는 스릴러 쓰는 작가가 나름대로 사명감을 느끼고 쓴 책입니다. 그 책에서 그가 충고하는 것 중에 가능한 한 베스트셀러를 만들고 싶으면 장르의 꼬리표를 떼라는 부분이 있습니다. 그러니까 표지에서부터 장르 소설인 것이 분명하게 드러나면 100만부 팔 것을 5만부밖에 못 판다는 것이지요. 이건 징후적인 충고입니다. 만일 우리가 지금의 모습으로 우리인 것이 사실이라면 100만부는 기현상이며, 5만부가 당연한 일이니까요. 우리가 서로 이렇게 다른데, 도대체 어떻게 쉴 새 없이 베스트셀러가 만들어질 수 있겠습니까! 세상은 다양한 5만부의 베스트셀러들로 이루어져야 정상이며, 간혹 천지우당탕의 100만부가 세상사는 맛을 보태주면 그것으로 충분합니다. 물론 위에서 북극성이 뜬 경우로 언급한 책들이 대체로 천지우당탕의 베스트셀러들이면서 장르 문학이지만, 아직 장르는 배가 고픕니다. 특히 우리나라에서는 기아에 시달리고 있지요.

루이스 세풀베다의 『연애 소설 읽는 노인』이라는 소설이 있습니다. 이 소설은 아마존 강가에 살면서 연애 소설을 즐겨 읽는 노인의 이

야기입니다. 책 제목의 '노인'이라는 부분이 의미심장합니다. 이제 아이들은 책을 읽지 않으니까요. 어쨌든 은밀한 책읽기의 즐거움이 연애소설에 대한 장르적 감수성은 형성하겠지만, 장르적 상상력으로 꽃 피게 될 수도 있을까요? 영화 「해피엔드」의 최민식 – 극중 역할의 이름을 잊어버렸네요 – 은 줄창 연애 소설을 쭈그리고 앉아 읽습니다. 은밀한 책읽기의 극단적으로 우울한 모습으로 '딱' 이지요. 그래서 여전히 '놀이터'라는 개념은 중요합니다.

상상력은 지극히 개인적인 현상이지만, 그것이 창조가 되기 위해서는 어떤 식으로든 혼돈을 전제합니다. 창조적 혼돈이 건강하려면 놀이터로 나와야 합니다. 그래서 외떨어진 섬들은 어떻게든 서로 소통을 해야 합니다. 등불이든, 봉화불이든, 편지든, 전화든 모든 수단을 동원해서 말이지요. 지금까지 학교 교육이 책읽기에 무게 중심이 실려 온 것이 사실입니다. 그러나 그 교육은 은밀한 책읽기의 즐거움만큼 즐거울 수 있는 소통의 즐거움을 죽여 버렸습니다.

영화는 애시 당초 학교 밖에 있었으니까 치명타를 피해갈 수 있었는지도 모릅니다. 언뜻 역설처럼 들릴 수도 있지만, 은밀한 책읽기의 즐거움과 소통의 즐거움이 서로를 더욱 즐겁게 해줄 수 있는 놀이터라는 분위기의 창출 – 그것이 장르적 상상력의 관건입니다. 교실의 역할이기도 하구요. 물론 장르적 상상력을 위해 꼭 문학이 전제될 필요는 없지만, 문학이 주는 그 즐거움을 모르고 살 필요도 당연히 없습니다. 21세기, 다시금 새롭게 장르의 르네상스를 기대합니다.

일상 속에서 재미와 감동의 미학:
대중TV

1 그런데 도대체 재미란 무엇인가

보통 미학을 '아름다움에 관한 학문' 정도로 이해하는데, 영어로 aesthetics라고 쓰는 미학의 어원은 희랍어로 aisthesis입니다. 우리말로 번역하면 '지각'이란 뜻이지요. 그러니까 풀어서 이야기하면, 미학은 우리의 감각작용과 함께 감성에 울림이 일어나는 긍정적인 체험에 관한 학문이라 할 수 있습니다. 물론 아름다움은 그 전형적인 한 경우라 할 수 있겠지요.

아름다움만큼이나 우리가 일상에 자주 쓰는 표현 중에 '재미'와 '감동'이 있습니다. 따라서 재미와 감동도 아름다움만큼 미학의 중요한 연구 영역이라 할 수 있습니다. 실인즉 '감동'은 일상적이라기보다는 예술 체험의 핵심적 표현이지만, 어쨌든 예술에 대한 일상적 정의의 핵심적인 어휘라 할 수 있습니다. 그래서 전통 미학에서는 '아름다움'과 '감동'이 동의어처럼 쓰이곤 합니다. 언제부터인가 '재미'라는 표현도 예술과 관련되어 쓰이기 시작했지만, 아직은 품끼의 예술보다는 뽕끼의 예술 쪽에 더 자주 결부되긴 합니다.

그런데 재미와 감동은 무엇인가요? 감동은 그렇다하고, 재미에 대해 한번이라도 "근데 재미가 뭐지?" 하고 질문을 던져본 적이 있는지요? 그렇게 되풀이 속으면서도 여전히 우리는 누군가가 재미있다고 하는 영화를 별 다른 생각 없이 "재미있다하니 재미있겠지" 하며 보러가지 않나요? 그때 우리는 '재미'라는 말로 무엇을 어떻게 이해하는 걸까요?

일생에 한두 번 정도 있을까 말까한 천지우당탕의 재미와 감동도 있겠지만, 정색을 하고 보면 우리의 일상 속에서도 그 의미가 심상치

227

않은 다양한 재미와 감동이 있습니다. 예를 들면 TV가 그렇지요. 이제는 거의 가구처럼 거실이든 안방 한 귀퉁이에서 거의 언제나 켜져 있는 TV이고, 아무렇지도 않게 늦은 저녁을 먹으면서 보는 저녁 9시 뉴스지만, 그 안에는 재미와 감동의 미학이 작용하고 있습니다.

사실 미학은 전통적으로 비교적 품끼가 강한 의미 영역에 속하는, 고로 대중예술 중에도 '바보상자'로 불릴 정도로 뽕끼가 강한 TV와는 좀 어울리지 않는 느낌이 있긴 합니다. 하지만 요즘 '미학'이야 아무데고 다 붙어 쓰이고 있지 않습니까. 몇 가지만 예를 들면 화장실의 미학, 침실의 미학, 폭력의 미학, 재치기의 미학 등이 그렇습니다. 결국 중요한 것은 용어의 생산성인데, '미학'이라는 말은 어디에고 붙어서 그 영역의 가치 지향의 지평을 여는 적극적인 성격이 있습니다. 미학을 전공한 사람들 중에는 그런 것이 못마땅한 사람도 있지만, 나는 좋다고 생각합니다.

개인적으로 감동은 재미를 전제한다고 생각하기 때문에 재미에 대한 일차적인 이해가 이루어지면 그 맥락에서 자연스럽게 감동에도 다가갈 수 있습니다. 아이가 아빠에게 물었습니다.

"아빠, 나쁜 짓이란 게 뭐예요?"

아빠가 대답했습니다.

"네가 뭐 할 때 재밌지. 그럼 그게 나쁜 거란다."

사실 '재미'는 우리가 일상에서 다양한 방식으로 쓸 수 있는 표현입니다. 공부를 좋아하는 사람은 공부도 재미있으니까요. 내가 여기에서 대중예술과 관련해 '재미'로 풀어가고 싶은 것의 핵심이 위에서 인용한 아빠의 대답입니다. 한마디로, 해서는 안 되는 것을 하면 재미있습니다. 그렇다고 재미를 위해 우리 모두 범죄자가 되자는 이야기는

아닙니다. 누군가 묻습니다.

"꽃은 왜 아름다운가요?"

내가 대답합니다.

"꽃이 아름다운 것은 세상이 아름답지 않기 때문입니다."

뭐, 이런 비슷한 느낌입니다. 무엇이 재미있는 것은 세상이 재미없기 때문이라거나 하는 그런 느낌말이지요.

실제로 존재하는 것은 우리의 어떤 체험과 '재미'라는 표현뿐입니다. 나로서는 '재미'라는 말이 있으니 '재미'라는 본질이 있다고 이야기하기가 어렵습니다. 어쨌든 출발점에서 흥미 있는 것은 우리가 어떨 때 '재미'라는 말을 쓰는가 하는 것이지요. 나에게 재미있는 것이 너에게는 불쾌할 수 있지만, 우리가 재미라는 말을 쓰는 방식에는 무언가 공통점이 있을 수도 있으니까요.

사실 재미와 불쾌의 차이는 종잇장 한 장 차이일지도 모릅니다. 뿐만 아니라 나의 재미가 너의 재미일 필요도 없구요. 누군가는 재미의 어원이 한자로 아기자기한 맛을 의미하는 자미滋味라고도 하지만 나는 그것도 잘 모르겠습니다. 하지만 한 가지는 분명합니다. 그것은 재미라는 표현 속에는 엄청나게 다양한 체험이 담겨 있을 수 있다는 것입니다. 그 점에서 아름다움과 같지요. 누군가가 장난처럼 재미는 '아름다움이 있다는 뜻在美'이라고도 했지만, 어쨌든 미학은 오랜 세월 동안 아름다움에 섬세하게 접근해 왔습니다. 그동안 재미는 그냥 재미였을 뿐이었습니다. 우리가 서로의 재미를 제대로 이해하고 있는지는 모르겠지만, 이제 미학의 이름을 걸고 재미의 세상 속으로 한 걸음 조심스런 걸음을 디뎌볼까요.

우리 내면에는 마음이란 것이 있습니다. 어디 있는지는 잘 모르겠

지만, 하여튼 있습니다. 살다보면 마음이 불편해질 때도 있고, 힘들어질 때도 있습니다. 그렇게 마음에 상처 자국이 많이 남습니다. 누가 이 자국을 건드리면 불쾌해집니다. 나는 이 상처 자국을 응어리라고 부릅니다. 혹은 걸림돌이라고도 하지요.

그런데 이것을 어떤 식으로 건드리면 우리는 '불쾌'라고 반응하기보다는 '재미'라고 반응합니다. 나는 이 현상을 재미의 미학이라 부릅니다. 그것은 응어리를 건드려 불쾌보다는 재미를 창출하는 솜씨와도 관련됩니다. 그 원형적인 모습은 롤러코스터거나 똥이 아닐까요.

롤러코스터가 재미있는 것은 그것이 안전하게 땅으로 돌아올 거라는 믿음이 있기 때문입니다. 그러나 그 믿음 저편에는 무언가 심상치 않은 재앙의 그림자가 있습니다. 그 그림자가 완전히 제거되면 아마 재미의 상당 부분이 사라지겠지요. 그래서 누군가는 롤러코스터를 타기 위한 긴 줄을 이해하지 못합니다. 똥은 막상 눈앞에 있으면 몹시 불쾌할 수 있지만, 누가 좀 특이한 표정과 발음으로 "똥" 그러면 재미있습니다. 그런데 재미와 감동의 근원이 응어리라면 그런 반응은 어차피 주관적일 수밖에 없겠네요. 하지만 그래도 무언가 보편적이랄 수 있는 게 보입니다. 그것은 인간 삶의 비슷비슷한 실존적인 조건과 관련되는 보편성이겠지요.

우리가 아주 어릴 때 똥은 그냥 똥이었습니다. 그다지 불쾌한 것도, 재미있는 것도 아니었지요. 그러다가 엄마가 아이가 똥 가릴 때가 되었다고 판단하는 순간 취하는 기습적인 수법이 우리에게는 응어리가 됩니다. 엄마는 우리가 자꾸 똥을 싸면 부끄러워 죽고 싶다고 말합니다. 우리는 놀라고, 심지어 배신감까지 느끼지요. 어제까지는 장하게 똥 잘 쌌다고 하더니 말이지요. 아마 인생에서 우리가 맛본 최초의

쓴 맛일 겁니다. 그렇게 똥에 대한 죄책감과 혐오감이 우리 마음속에 응어리가 되어 가라 앉아 있다가 누군가가 안전하게 건드려주면 우리는 재미있어 합니다. 똥이 불쾌해지는 순간 역설적으로 재미있어지는 것입니다. 어린 아이들에게 해주는 가장 손쉬운 재미난 이야기가 똥 이야기가 아닌가요?

「웃찾사」라는 TV 개그 프로그램에 여자 셋이 나와 껄렁한 몸짓을 하며 '해봤어? 난 해봤어' 라는 코너가 있었습니다. 한 여자가 롤러코스터에서 정신 나간 모습으로 찍은 사진을 남친이 보고 캐나다로 이민 간 이야기를 하며 엄청 망가지는 춤을 춥니다. 사실 웃을 일이 아닌데 우리는 웃습니다. 또 다른 여자는 지하철에서 설사가 급할 때 방귀를 뀐 이야기를 하며 또 엄청 망가지는 춤을 춥니다. 이것도 절대 웃을 일이 아닌데, 우리는 웃습니다. 이 코너가 롤러코스터와 똥을 소재로 끌어온 것이 결코 우연이 아닙니다. 그것들은 모두 불쾌의 경계에서 또아리를 틀고 있습니다. 단지 개그 여장부들이 스스로 망가져주기 때문에 우리는 경계심의 긴장을 풀고 응어리가 건드려지는 체험을 재미로 반응하는거지요. 다시 말해 재미는 응어리와 더불어 유쾌하게 살아남기 위한 마음의 작용인 셈입니다.

개그맨들은 이와 같은 마음의 작용을 연구합니다. 누군가를 재미있게 하려면 그의 응어리를 건드려야 하는데, 이때 그 누군가의 경계심을 누그러뜨리는 것이 관건이지요. 만화와 TV가 유리한 것은 둘 다 긴장을 푼 자세로 보게 하는 편안함이 있기 때문입니다. 만화 이야기를 할 때 나는 그것을 만만함이라 불렀지요. 「궁」과 같은 드라마에서 보이는 재미의 미학이 만화적 상상력과 결합하고 있는 점도 흥미롭습니다. 그 드라마의 원작이 원래 만화이기도 했구요. 그렇게 본다면 일상 속

231

에 대수롭지 않게 켜있는 TV는 여러 다양한 미학적 방식으로 우리의 생채기를 건드린다고 말할 수 있습니다.

2 충동적 장르론과 재미, 감동의 응어리론

재미와 감동을 응어리와의 관련하에 한마디로 정리해본 엄청나게 단순화한 일반화이긴 하지만, '재미'가 하고 싶지만 해서는 안 되는 것들이 억압으로 작용할 때 생명심으로 발현하는 반역의 정신이라면, 감동은 해야 하는데 하지 못하는 것들로 비롯하는 응어리를 치고 가는 지향의 정신이라 할 수 있습니다. 다시 말하면, 재미와 감동은 동전의 양면과 같아서 재미는 우리의 가치관, 세계관에 반하는 식으로 응어리가 건드려질 때 나오는 반응이고, 감동은 준하는 식으로 건드려질 때 나오는 반응입니다. 한마디로 터부와 토템의 응어리 건드리기라고나 할까요.

「서세원의 좋은 세상 만들기」라는 TV 프로그램은 끝을 항상 「키스로 봉한 편지」Sealed With A Kiss라는 노래를 배경으로 한 짧은 애니메이션으로 마감합니다. 마지막 말은 "어머니, 사랑합니다"이거나 "할머니, 사랑합니다"인데, 이 지점에서는 감동하지 않으려고 아무리 발버둥 쳐도 대부분의 시청자들은 속절없이 감동하고 맙니다. 감동하는 이유는 역설적으로 우리가 모두 불효자식이기 때문이지요. 「집으로」라는 영화의 대중성은 바로 그 점에 기인하고 있습니다.

소지섭이 차무혁으로 나오는 「미안하다, 사랑한다」라는 드라마가 있었지요. 갓난아이였던 그를 버린 어머니를 찾아가 끝내 어머니라 부르지 못하고 퉁명스럽게 "밥 좀 주세요"라는 대사를 치는 장면을 혹시

기억하시는지요? 이 장면은 끓여 준 라면을 먹다가 "찬밥이라도 좀 줄까?"라는 대사에 참지 못하고 안으로 터뜨리는 오열처럼 눈물을 흘리는 장면으로 연결됩니다. 결국 그는 한마디 말도 못하고 밖으로 나가 큰절을 하고 사라지지요. 큰절을 하는 순간 속앳말이 시청자들에게는 들립니다.

"어머니, 한 번도 어머니를 사랑하지 않은 적이 없었습니다. 어머니, 낳아주셔서 고맙습니다."

펑, 펑. 그야말로 눈물의 불꽃놀이라 할 수 있습니다. 이 장면은 많은 학생들이 TV 드라마의 명장면 가운데 하나로 꼽는 장면입니다. 그 장면이 그렇게 감동적인 것은 앞에서도 말한 것처럼 우리 모두 불효자식이기 때문입니다. 어제도 술 취해 들어가 "왜 날 낳았냐구" 하면서 땡깡 부리지 않았던가요. 그 장면은 그런 응어리를 건드립니다.

이 드라마에는 어머니와 자식 간의 사랑 말고도 남녀 간 사랑의 감동도 있습니다. 한 남자를 사랑한 한 여자가 그 남자의 무덤가에서 그를 너무 사랑했기에 그냥 죽어버립니다. 「파리의 연인」의 "이 안에 너 있다"를 위시해 TV 드라마의 온갖 사랑 장면들이 우리를 감동시키는 것도 우리가 사랑받지 못해서인 뿐만 아니라 우리가 사랑할 줄 모르기 때문이기도 합니다. 사랑의 응어리가 영원한 동안 감동의 사랑이야기 또한 영원할 수밖에 없구요.

이렇게 충동적 장르론은 재미, 감동의 응어리론으로 얽혀집니다. 이런 맥락에서 롤러코스터나 똥 말고도 불구경과 싸움 구경을 재미의 원형으로들 이야기하지 않던가요. 앞에서 장르를 이야기할 때 열두 가지로 정리해 본 우리 내면의 충동들은 대체로 우리 일상에서 복잡하게 얽혀있는 욕망과 응어리들이기도 한데, 따라서 우리가 일상에서 대수

롭지 않게 "재미있었어" 또는 "감동이야"라는 말을 하는 순간, 우리는 우리 내면의 은밀한 고백을 하고 있었던 셈입니다.

그런데 우리 주위에는 직업적으로 이 고백에 귀를 기울이고 다니는 사람들이 있습니다. 지금 내가 염두에 두고 있는 것은 문화 산업에 종사하는 사람들입니다. 내가 상업주의를 못마땅하게 생각한다면, 그것은 그들이 우리의 웅어리에 귀를 기울이는 이유가 오로지 돈 때문일 경우가 드물지 않기 때문이지요. 그런데 우리 안에는 마치 단추 같은 것이 달려 있어 그걸 누르면 자동인형처럼 마음이 반응을 하니까, 때로는 속상하기까지 합니다.

TV가 시청률로 프로그램의 성공 여부를 따지고, 영화가 관객 수로 대박을 이야기할 때 문화 산업에 종사하는 사람들이 얼마나 많은 사람들의 내밀한 웅어리를 건드리고 있는건지 생각해 보면 사실 재미, 감동은 단순한 숫자만의 문제가 아닙니다. 일상의 재미, 감동은 그냥 우리의 평범한 하루하루의 맥락 속에서 벌어지는 살아남기 위한 생명의 몸부림이라고까지 할 수 있으니까요. 야구 경기, 축구 경기장의 관객들을 생각해 봅시다. 그들은 그라운드의 스타들이 아닙니다. 평생 월드컵 결승에서 골을 넣는 감동을 경험할 수는 없겠지만, 관객들은 그 감동의 순간으로 또 하루를 버팁니다.

이것을 조금 다른 각도에서 보면, 우리가 같이 재미있게 보는 프로그램의 경우라도 우리가 느끼는 재미, 또는 감동은 개개인에게 고유한 체험이라 말할 수 있을 것입니다. 이것을 수치로 환산해 버리면 그 차이가 사라져 버리겠지요. 따라서 재미와 감동은 극단적인 예술주관주의의 보루라고도 할 수 있습니다. 개그 프로그램을 보고 백사람이 같이 웃어도 그 웃음들에는 미묘한 개인적 차이가 존재하니까요. 극단적

으로 누군가는 속으로는 불쾌해하면서 겉으로만 웃는 시늉을 하고 있는지도 모릅니다.

혹시 아픈 이빨을 자꾸 혀가 가서 건드려 본 경험이 있는지요? 우리 마음의 생채기가 그대로 마음 밑에 가라앉아 굳어버리면 마음의 병이 됩니다. 그래서 우리의 본능적인 생명심이 마음 밑에 가라앉은 생채기의 앙금을 자꾸 휘저어 주게 되지요. 그것이 재미이자 감동입니다. 고3 시절 친구들과 컵라면 끓여먹던 추억이 재미로 회상된다면, 그것은 그 시절이 정말 힘들었기 때문입니다. 그래서 우리 엄마와 이모들은 사춘기 시절 구르는 낙엽만 봐도 웃고 울고 했었지요. 정말 힘들었던 시절을 그렇게 살아남아 주신 겁니다. 아이돌 그룹의 콘서트에서 비명을 지르는 아이들은 그렇게 고단한 삶을 버티고 있습니다.

혹시 지금 사는 게 재미없는 분이 있다면 그것은 지금 그래도 살만하기 때문이라고 생각하셔도 좋습니다. 연세 드신 노모가 더 이상 TV 드라마를 보시지 않게 되는 순간, 그녀에게 문제가 시작됩니다. 아니면 종교에 귀의하실 수 있겠지요. 대체로 종교를 갖게 되면 일상에서 재미를 느끼는 지점들에 어느 정도 변화가 오는 것 같은데, 내 생각에 종교가 우리의 응어리 상당 부분을 가져가주기 때문이 아닌가 짐작합니다.

3 통속적 상상력으로서 재미, 감동의 미학

내가 94년에 귀국했을 때 대학로에서 연극하던 선배를 만난 적이 있습니다. 유학 시절 경제적 여유가 없던 나에게 TV는 문화생활의 모든 것이었던 반면에 그 선배는 통속성 그 자체라면서 TV를 아주 혐오

했습니다. 나더러 이제 귀국했으니 앞으로 대학로에서 살아보라고 권유했습니다. 그러나 나는 TV를 떠날 수가 없었습니다. 바로 「느낌」이라는 트렌드 드라마에 빠져 버렸으니까요.

비슷한 시기에 친구들과 함께 한 술자리에서 한 친구가 고추장과 된장이 싸운 이야기를 들려주었습니다. 고추장과 된장이 싸우다가 고추장이 하느님께 강력한 힘을 소원하자 초고추장이 되었는데, 불공평하다 생각한 된장이 자기도 빌자 쌈장이 되었다는 이야기였는데 그 이야기를 듣고 너무 재미있어서 "만세!"를 외치는 나를 보고 친구들이 오히려 신선해 했던 기억이 있습니다.

이 두 기억이 합쳐지는 곳에 통속적 상상력이 있습니다. TV를 상상력의 덫으로 보는 선배에게 TV의 상상력을 이야기하기는 어렵겠지만, 일상의 사소한 재미와 감동 너머에는 통속적 상상력의 작용이 있지요. '청소년 애로상담전화'라는 현수막을 보고 '에로상담전화'를 떠올리는 통속적 감수성의 차원에서부터 '연필부인 흑심 품었네'나 '색연필부인 색심 품었네'의 엽기적 차원을 거쳐 우리 내면의 다면적 웅어리에 섬세한 감각으로 다각적으로 접근하는 상상력의 차원에 이르기까지 TV에는 통속적 상상력의 미학적 매체로서 가능성이 잠재되어 있습니다.

TV를 중심으로 대중 매체에서 빵을 버는 사람들이 비교적 합목적적으로 재미, 감동이라는 감성적 반응을 염두에 두고 작업하는 것은 분명합니다. 앞에서도 강조한 것처럼 재미, 감동이 개인의 웅어리와 밀접한 관련이 있기 때문에 이데올로기적인 맥락이 아닌, 그냥 일상의 상식으로라도 TV가 웅어리 착취의 수단이 되어서는 곤란합니다. 이런 맥락에서 재미, 감동의 미학은 사람들의 웅어리에 다가가는 조심스럽고 섬

세한 자세를 의미합니다. 그리고 그 다양한 방식들은 TV의 다양한 장르들과 스타일만큼이나 전 방위적으로 진행 중이지요.

문득 연기자 주드 로가 의사로 나오는 무슨 영화에선가 수술로 꺼낸 다양한 응어리들이 돌이 되어 보석처럼 반짝이던 장면이 기억나네요. 「무한도전」을 사람들이 사랑하는 만큼 그 프로그램의 출연자들도 조심스럽고, 그래서 생산적인 호순환의 고리가 만들어질 수도 있지만, 그 반대도 얼마든지 가능합니다. 사실 포르노는 응어리 착취의 대표적인 경우라 할 수 있습니다. 포르노를 볼 때 응어리를 건드려 재미를 느끼지만, 보고나면 어느새 응어리가 더 커져버려 좀 더 강도 높은 포르노가 필요하다는 식의 악순환을 야기합니다.

개인적으로 나는 「쟁반노래방」을 좋아했는데, 그 프로그램의 출연자들이 모두 얼마나 사랑스러웠던지……, 반면에 시사 토론 프로그램이나 교양 문화 프로그램은 나에게 별 재미가 없습니다. 나 자신 3년 가까이 문화프로그램을 진행한 적도 있었는데, 그 프로그램의 시청률이 낮았던 이유의 상당 부분이 프로그램이 재미가 없었기 때문이었겠지요. 앞에서도 말한 것처럼 재미라는 것이 상대적이기는 하지만, 내가 진행한 문화 프로그램의 경우 프로그램 자체가 응어리의 착취까지는 아니더라도 또 하나의 억압이지 않았나 하는 느낌이 있습니다. 그 느낌을 줄여보려고 나름대로 시도는 해보았지만 끝내 이소라나 윤도현처럼 자연스러울 수가 없었지요. 이 점에 관해서는 깊은 밤 라디오 프로그램들의 미학에서 배울 것이 많습니다. TV 문화 프로그램 진행에도 통속적 상상력이 필요하다는 이야기입니다.

이런 맥락에서 중심시간대 TV 뉴스는 대중예술의 미학의 한 전형입니다. 뭐 항상 예술로서 좋다는 이야기는 아닙니다. 하여튼 상당한

미학적 고민의 산물입니다. 뉴스 제작팀이 스스로의 작업을 통속적 상상력과 관련짓는지는 잘 모르겠지만, 어쨌든 한 시간 가까이 엄청난 응어리들이 건드려지는 가운데 뉴스는 그 모든 것을 지극히 일상적인 분위기에서 풀어갑니다. 그래서 살다보면 뉴스 진행자들이 국회의원이 되고, 대통령 후보가 되는 거지요. 만만치 않은 일상성과 어우러진 개성을 객관성으로 만드는 은근한 미학이라고나 할까요. 한편 철학자 김용옥 같은 사람이 창출하는 재미의 미학은 참 독특해서, 그런 사람은 어느 프로그램에 나와도 그 프로그램의 미학을 자기 쪽으로 끌고 가버립니다. 일종의 통속적 카리스마라고도 할 수 있겠네요.

또 한 번 음식의 비유를 용서한다면, 통속적 상상력으로서 재미와 감동의 미학은 재미, 감동의 애피타이저와 디저트 사이에서 벌어지는 흥미로운 밥상차림입니다. 누가 나에게 영화가 무어냐고 물으면 나는 스크린이라는 밥상에 먹음직스럽게 밥상을 차리는 것, 또는 밥상을 받는 것이라고 대답하곤 합니다. 영화만이 아니라 예술이 다 그렇지요. 그렇다면 예술은 곧 밥상이구요, 미학은 밥상차림의 솜씨 또는 힘을 연구합니다. 재미와 감동은 생각만 해도 군침이 도는 밥상차림입니다. 양념을 잘 쓰는 솜씨도 중요하지요. 적절한 그릇에 담아내는 일도 중요하겠구요. 그러나 무엇보다도 정성입니다. 그렇다면 재미, 감동의 미학은 한마디로 정성이네요. 재미, 감동이 거저 얻어지는 일은 없습니다. 어머니의 손맛은 그 세월 동안 자식의 입맛에 신경을 써 온 어머니에 정성에 의해서 거둬지는 법이니까요. 밥상 한 가운데 메인 디시도 중요하지만, 밥상 귀퉁이 젓갈 종지 반찬도 그에 못지않게 중요합니다.

재미, 감동의 미학이라는 점에서 우리나라 TV 드라마의 고질적 문제 중의 하나가 엔딩입니다. 「태왕사신기」라는 엄청난 제작비를 들인

드라마가 있었습니다. 배용준이 광개토대왕으로 등장한 판타지 사극이었지요. 모두 24회로 마감되었는데 23회까지는 잘 끌고나가던 드라마가 갑자기 24회로 와서 흐지부지 종잡을 수 없는 엔딩이 되어 버렸습니다. 얼마나 많은 시청자들이 상처를 받았던지요. 마지막 회까지만 오면 일단 시청률을 더 이상 신경 쓸 필요가 없어서 그랬을까요? 이런 건 마치 누가 추리 소설 마지막 장을 찢어가 버린 격입니다. 가뜩이나 일상에서 해결되지 않는 일들 투성인데, 그래서 그로 인한 응어리가 정말 장난이 아닌데, TV 드라마까지 이러면 좀 너무 한 거 아닌가요. 물론 일상에서 '마감'이라고 하는 이런 마무리가 귀한 것은 예술에서 북극성이 귀한 것과 같습니다. TV 드라마의 경우 「내 이름은 김삼순」의 엔딩이 아마 기억할만한 거의 유일한 TV 드라마의 엔딩이라면 가혹하다 생각하는 사람도 많겠지만요.

내 경우 마지막 회까지 열심히 따라가며 시청한 「발리에서 생긴 일」의 엔딩도 만족스럽지 않았습니다. 직접 확인해 보지는 않았지만, 듣기에 이미 엔딩을 찍어놓고 드라마를 시작했다고도 하는데, 발리 로케 비용이 장난이 아니니까 오프닝 때 나가서 엔딩까지 찍어놓아도 이해는 됩니다. 하지만 아무리 그렇다고는 해도 시청자의 감정 또한 장난이 아니지 않나요. 앙증맞은 가방을 메고 다니던 부잣집 아들이 눈물, 콧물과 함께 점점 미쳐가면서 파국으로 치닫는 인상적인 전개가 허무 엔딩이 되어버렸으니 말이지요. 몸만 컸지 정신 연령은 아직 어린아이인 부잣집 아들. 도저히 자기 뜻대로 정리되지 않는 사랑의 질곡. 거기까지는 조인성의 광기가 번득이는 눈부신 연기가 매력적이었는데, 발리 바닷가에서 자신의 관자노리에 방아쇠를 당기는 조인성이 노을을 배경으로 실루엣으로 처리되면서 옆으로 무너지는 마지막 장

면은 그냥 포토제닉하기만 했을 뿐입니다.

호텔에서 침대에 나란히 누워 있는 소지섭과 하지원에게 방아쇠를 당기고, 하지원 옆에 누워 자신의 관자노리에 방아쇠를 당겼으면 어땠을까요. 카메라가 천장에서 세 사람을 잡고 조인성의 머리가 돌아가는 순간, 다른 두 사람의 머리도 옆으로 돌아가는 상징적인 아픔. 수업시간에 한번 이런 이야기를 한 적이 있었는데, 그때 수업 듣는 학생 중에 총기 마니아가 있었습니다. 여학생이었어요. 당장에 반박이 들어왔습니다. 조인성이 사용한 총으로는 총알이 조인성의 머리를 벗어나지 못했을 거라는 겁니다. 그리고 한바탕 신나게 웃었지요. 물론 웃자고 한 이야기였습니다.

엔딩은 그렇다 하고, 오프닝은 어떤가요. 나는 줄리 앤드류스의 「사운드 오브 뮤직」 오프닝을 잊을 수 없습니다. 옛날 미국 드라마 「도망자」나 「전투」, 또는 「제5전선」 등의 오프닝은 지금 생각만 해도 가슴이 떨립니다. 요즘은 영화의 오프닝 중의 오프닝인 타이틀 시퀀스에 대한 관심들도 많이 늘어가는 것 같네요. 가령 영화 '007 시리즈'의 오프닝 타이틀 시퀀스는 고전입니다. 오프닝과 엔딩이 짝을 이루는 수미상관이라고 하나, 뭐 그런 식의 미학적 시도도 있고, 최근 「미션 임파서블 3」는 오프닝과 영화 속 위기의 절정을 엮었습니다. 드라마 「연애시대」의 오프닝도 괜찮았던 것으로 기억합니다. 헝클어진 빨간 실 같은 것으로 이어진 두 사람의 모습이었던가. 어릴 때 TV에서 방영되던 애니메이션의 오프닝들도 노래와 함께 우리를 흥미진진한 세계로 초대하는 데 효과적이었습니다. 월트 디즈니가 인사하면서 시작하는 '디즈니랜드'의 오프닝도 좋았습니다. 특히 나는, 환상의 세계로 초대하는 오프닝이 좋았는데 환상의 세계가 애니메이션이었기 때문에 더욱 좋

아했습니다.

　역사적 시간과 지리적 공간을 잡아내는 미학적 배려도 중요합니다. 이야기를 누구의 시점으로 풀어가는가에 관한 미학도 마찬가지구요. 흥미 있는 상황을 설정해서 효과적으로 전달하는 재미의 경우라면 「프리즌 브레이크」가 압권이지요. 시즌 2부터는 최악이지만 말이에요.

　우리의 여러 충동들을 효과적으로 엮는 통속적 상상력도 탁월한 감각을 요구합니다. 성적 충동과 폭력적 충동을 엮는 것은 누구나 생각해볼 수 있지만, 그것을 매력적으로 엮는 감각은 템포나 리듬, 조바꿈 등의 음악적 감각과 함께 재미, 감동의 독자적인 상상력을 필요로 합니다. 점층, 점강이나 삽입, 삭제, 반복 등도 중요하구요. 기대와 파격의 조합은 무엇보다도 균형 감각을 필요로 합니다. 복선, 반전의 미학은 지금 좀 지나치게 쓰이는 감은 있지만, 일품이면 여전히 통합니다. 성이나 폭력 같은 자극적인 양념 쓰는 법에서부터 디테일한 것의 섬세한 터치도 풍미를 북돋아 주지만, 모방이나 차용 또는 패러디도 재미, 감동의 상상력으로라면 아무 문제가 없습니다. '전체를 구성하는 부분들의 조화' 뿐만 아니라 '부분을 위해 존재하는 전체'의 미학도 흥미롭습니다.

　다양한 남성성, 여성성에 대한 미학도 눈길을 끄는데, 잊지 말아야 할 것은 이러한 미학이 그냥 무엇인가를 꾸미기 위해 존재하는 것이 아니라 우리의 응어리에 대한 복잡한 마음의 작용을 배려하고 있다는 점입니다. 여기서 강조하거니와 형식과 내용의 안팎이 잘 조화되면서, 실인즉슨 그 두 상태가 구별하기 어려운 상태로 존재한다는 점을 놓치면 재미와 감동의 미학은 대중성과 예술성의 중요한 연결 고리를 놓치는 셈일 겁니다.

241

재미, 감동을 창출하는 통속적 상상력의 두 축으로, 나는 감정이입과 서스펜스를 듭니다. 상식적인 것이라 덧붙일 말이 필요 없겠지만, 여기서 서스펜스는 넓은 의미로서의 서스펜스입니다. 보통 서스펜스를 스릴러와 결부시키는데, 다음이 궁금한 모든 경우를 나는 서스펜스라 부릅니다. 노래나 연주까지 포함해서 말이지요. 어쨌든 서스펜스는 무언가 손에 쥐어지는 마무리를 향해 나아갑니다. 앞에서도 잠깐 언급했듯이 그런 마무리의 결핍이 우리 삶의 커다란 응어리이기 때문이지요.

서스펜스를 창출하기 위해서는 적절한 호흡으로 우리의 방향 감각을 헷갈리게 하는 솜씨가 중요합니다. '이러다가는 완전히 길을 잃겠군' 하는 극단까지 몰고 간 후 대단원의 마무리를 하는 솜씨 말인데, 아예 이런 능력이 없거나 실험성을 이유로 마무리를 흐지부지 만드는 작업들은 그 명분이 무엇이든 정서에의 폭력입니다. 서스펜스에의 감각, 그 천품이 대중적 이야기꾼의 으뜸가는 자질입니다.

감정이입을 끌어내는 능력도 마찬가지입니다. 감정이입은 마치 마음속의 단추와 같아 멍멍이를 쓰다듬는 사람에게 즉각적으로 동일시의 감정이입, 멍멍이를 걷어차는 사람에게는 욱하는 반감이 거의 기계적으로 일어납니다. 그러나 물론 미학적으로 좀 더 정교한 다양한 성격 창출이 얼마든지 가능합니다. 그런 예들도 풍부하구요. '나상실'이라는 매력적인 역할을 창조한 드라마 「환상의 커플」에서 나상실의 남편은 이를테면 악역이지만, 전통적인 악역과는 다른 애교가 있었고, 「네 멋대로 해라」에서 복수는 드라마 상에서 유래가 없는, 마음이 보이는 남자였습니다. "마음이 보인다"는 표현은 극중 이나영의 대사입니다. 세상에 친절한 사람들은 많지만, '복수'는 마음이 보이는 남자라고 그녀는 말합니다. 어린애 같은 부모를 둔, 지지리도 부모 운이 없는, 하

지만 막 목욕을 끝낸 어린아이처럼 마음이 보이는 남자 복수 역은 그 역을 맡은 양동근 일생일대의 캐릭터였습니다. 투박한 말투가 약간 거칠기는 했지만 시선이 그대로 마음속에 꽂히던 상대역 공효진도 좋았지요.

「모래시계」의 백재희 또한 멋진 성격 창조의 미학입니다. 특히 그가 숨을 거두기 직전 마지막 힘을 다해 움직인 손가락의 감동은 각별합니다. 연기자 이정재가 분한 백재희는 암흑가의 늑대 같은 존재입니다. 그는 검도의 달인이자 매력적인 스타일리스트이지요. 그가 암흑가로 붙잡혀 온 혜린을 사랑하고, 혜린은 그를 사랑할 수 없어 미안해합니다. 그러나 재희는 행복했습니다. 그는 사랑했으니까요. 혜린도 자기와 같은 그런 사랑을 경험하길 바랬습니다. 그러나 극중의 등장인물들인 혜린이든 태수든 강우석 검사든, 이들은 모두 그런 사랑을 할 수 없는 존재들입니다. 한마디로 뒷머리 굴리는 소리가 복잡한 존재들이라고나 할까요. 다시 붙잡혀서 끌려온 혜린을 구하기 위해 1대 30의 혈투를 벌이다가 끝내 재희는 무너지고 맙니다. 온몸이 부서져서 무너지기 직전까지 혜린을 보호하고 마지막까지 굴하지 않는 시선으로 날아오는 쇠파이프를 맞지요. 병원 수술실로 옮겨지는 응급 침대 위에서 재희는 한 순간 죽습니다. 그러나 이대로 죽을 수는 없지요. 온몸이 부서져 간신히 눈동자를 움직여 혜린을 찾고, 혜린이 옆에 있는 것을 확인한 그는 마지막 온 힘을 짜내어 손가락 끝을 움직입니다. 사랑한다는 말처럼 그렇게 말이지요. 그리고 나서야 죽습니다. 감정이입의 고전적인 미학입니다.

광주를 다뤘다고 한동안 장안의 화제였던 드라마 「모래시계」는 2부로 넘어가면서 광주는 사라지고 백재희의 이야기가 되었습니다. 사

243

실 백재희 역을 맡은 이정재의 대사 연기가 좀 부족했었지요. 그러나 이정재의 연기에 대한 어떤 비판도 백재희의 손가락 끝이 움직일 때의 감동을 희석시킬 수는 없습니다.

극단적으로 이야기 전체를 거꾸로 진행시키면서 감정이입을 창출하는 경우가 있는데, 그 놀라운 성과가 영화 「메멘토」일 겁니다. 이 영화는 5분 단위로 기억을 잃어버리는 남자가 거꾸로 흐르는 시간 속에서 아내의 살인범을 찾는 이야기입니다. 그 바탕에는 기억조차 왜곡시킨 아픈 응어리가 깔려 있습니다. 그 응어리가 너무 아파 평범한 사랑의 상실 정도는 대수롭지 않게 느껴질 정도이지요. 그 느낌이 너무 미묘해서 한두 번 봐서는 놓치기가 쉽지만, 「메멘토」같은 영화를 한두 번에 끝내는 관객이라면 놓쳐서 마땅한 체험이기도 합니다.

「이터널 선샤인」이라는 영화에서 재미와 감동을 창출하는 미학도 시간적 감수성입니다. 성차의 문제에서 적지 않은 매너리즘이 보이기는 하지만요. 감정이입이라는 측면에서 「박하사탕」은 이와는 대조적인 미학인데, 재미, 감동이라기보다는 정치적 설득의 수사학이라 언급을 다음으로 미루겠습니다. 시간을 거슬러 풀어가는 「돌이킬 수 없는」이란 영화는 이야기하고 싶지도 않군요.

TV에서 시간을 입체적으로 능숙하게 다루는 미학의 경험이 흔한 것이 아니지만 드라마 「연애시대」의 경우 한 회의 끝에서 다음 회의 시작으로 연결되는 시간의 미묘한 변화가 흥미롭습니다. 보통은 한 회의 끝이 놀라는 얼굴의 클로즈업이라면 다음 회는 클로즈업한 얼굴에서 시작하곤 하는데, 「연애시대」는 끝나는 회의 얼마 전으로 시간을 거슬러 올라가 다음 회를 시작하는 섬세한 솜씨를 보이지요. 이런 시도는 앞으로 모바일 드라마 등으로 짧은 시간 단위의 드라마가 만들어질 때

다양한 양상으로 전개되리라 짐작할 수 있습니다. 미국 드라마 「히어로즈」같이 시간에 대한 여러 능력들의 등장도 「백 투 더 퓨쳐」로부터의 새로운 방향의 진화를 보여줍니다.

재미와 감동이 연출되는 공간의 미학도 우리의 관심을 끕니다. 르네상스가 시작하는 1400년대 중앙 집중식 원근법의 공간 구성이 그 당시 사람들에게 얼마나 경이로웠을지는 원근법에 익숙한 지금으로서는 짐작하기 어려울 겁니다. 전통적인 이미지 예술 쪽에서 화가 E.C. 에서나 사진작가 듀안 마이클처럼 공간을 갖고 장난하는 사람들이 여럿 있었는데, 인식론적으로 미학자들에게 흥미로운 자극을 주어 왔지요. 광고나 만화, 애니메이션, 뮤직비디오 또는 게임 등에서 다양한 방식으로 구축되는 공간에 대한 감수성이 재미, 감동의 미학으로 전개되는 좋은 예로, 글쎄, 「큐브」 같은 영화는 어떨까요. 「폰 부스」의 공중전화 박스라는 작은 공간도 흥미로웠습니다. 「터미널」이라는 영화는 열려 있으면서 동시에 닫힌 공간을 배경으로 꽤 가능성이 있어보였지만, 재미, 감동이라는 측면에서 별로 성공한 듯싶지는 않네요.

TV를 통해 중계되는 스포츠 실황 장면을 생각해 보면 TV 속의 공간이 예전과는 차원이 다르게 입체적으로 전개되는 것은 사실입니다. 내 감수성에는 EBS 「지식채널e」의 5분도 채 안 되는 짧은 프로그램들 속에서 비교적 신선한 공간들이 열리는데, 주로 젊은 세대들을 중심으로 시, 공간적 감수성의 변화가 재미, 감동의 미학과 맞물려 들면서 앞으로 TV의 뉴웨이브를 기대해 봅니다.

4 부드럽게 감싸는 미학과 격렬하게 두드리는 미학

단순화를 허용하면, 재미와 감동의 통속적 상상력이 우리의 응어리와 관계하는 두 가지 방식이 있습니다. 때로는 부드럽게 응어리를 감싸듯 건드리기도 하고, 때로는 격렬하게 두드리듯 응어리를 건드리기도 합니다. 문학에서 상징이나 은유는 중요한 미학적 성과입니다. 그런데 응어리를 건드리는 방식에서 은유를 많이 쓰면서도 단도직입적일 수 있고, 은유는 별로 없는데도 은근하게 간접적일 수가 있습니다. 테이가 부른 「사랑은 하나다」라는 노래의 노랫말을 조은희라는 작사가가 썼는데, "마음을 틀어막아도 눈물은 샌다"라는 사랑의 아픔에 대한 직접적인 은유에서 노래가 시작합니다. 그리고 "사랑아 그냥 있어라. 그래야 숨 쉴 것 같다. 꽃이 피지 않아도, 향기가 없어도, 괜찮다. 괜찮다. 아픈 채 살아도 행복하다. 이대로. 너무 늦은 인사겠지만, 고맙다. 내게로 와줘서"라는 절창으로 끝을 맺습니다. 대체로 우리나라 노랫말의 미학은 이렇게 직접적입니다.

일본 가수 스가 시카오의 「기적」이라는 노래를 보면 "지금 기적이 일어날 것 같은 예감에 참을 수 없을 만큼 가슴이 뛰지만……"이라는 노랫말로 시작합니다. 그러다가 젊은 날의 마감 안 되는 우울한 설레임을 드러내는 상징적 비유법으로 노랫말 중간 쯤 "이웃집의 개가 울고 있어"와 같은 좀 뜬금없는 묘사가 나옵니다. 무언가 직접적인 방식의 미학은 아니지요.

허진호 감독의 「8월의 크리스마스」는 은근한 재미와 감동을 주는 상상력의 한 전형입니다. 그 작품을 리메이크한 일본 것과 비교하면 그 차이가 한 눈에도 분명합니다. 그러니까 은근한 미학은 소통에서

만남 없이 스쳐갈 수도 있는 위험 부담을 감수하는 만큼, 일단 만남이 이루어지면 아주 좋은 느낌의 여운을 남기지요. 일본 이와이 슈운지 감독의 「러브레터」도 은근한 미학의 좋은 예라 할 수 있습니다. 나는 특히 이런 여운의 미학을 '시학'이라고 부릅니다.

미학의 희랍어 어원이 '지각'을 의미하는 'aisthesis'라면 시학의 어원은 '창조'를 의미하는 희랍어 'poiesis'입니다. 그러다가 점점 '시 창작법' 정도의 좁은 의미를 띠게 되다가, 요즈음 시적 감동 전반에 관한 미학 정도의 뉘앙스를 풍깁니다. 이런 맥락에서 나에게 시학은 한마디로 미학적 여운이랄까, 무언가 넓은 의미의 미학적 상징이나 미학적 은유에 관한 영역입니다. 그러니까 예술적 의미가 기호와 뜻 사이의 1대 1 대응 관계로서 산문적 해석이 아니라 가능할 수 있는 여러 잠재된 해석들 사이의 미묘한 진동이라는 점을 부각시키는 영역이라고나 할까요. 특히 해석과도 밀접한 관련이 있어 뒤로 가면 해석과 과잉 해석의 시학에 관한 단원이 준비되어 있습니다.

여러 해 전에 나온 『대중예술의 미학』이란 책에서 나 자신 단도직입적으로 명백함의 미덕이란 차원에서 명백함의 미학을 강조한 적도 있지만, 일반적으로 대중적 매체, 가령 신문, 잡지, 라디오, TV 등에서 강조해 온 방식의 단순, 무식한 표현은 그 소통성의 대가로 치러야 할 미학적 핸디캡이 있습니다. 그래서 그 속에서나마 여운을 주기 위해 작용하는 시학이 있는데, 특히 배경 음악의 중요성이 부각됩니다. 최근 TV 드라마에서 심심치 않게 보이는 내레이션도 그 깔리는 방식에서 시학적 고민이 느껴지기도 합니다. 예를 들면 드라마 「연애시대」가 확보한 대중성에서 손예진의 내레이션이 어떤 역할을 했듯 싶은데, 이것은 특히 자칫 복잡할 수 있는 이야기의 시점을 손예진으로 가닥 잡아가면

서 드라마 전체를 여운과 함께 단순화 하는 미학적으로 꽤 섬세한 역할을 하지 않았나 생각합니다.

요즈음 만화와 애니메이션의 위기 이야기가 자주 들리는데, 내 입장에서 이 위기는 특히 만화, 애니메이션에서 처음에는 그냥 스치지만 두고두고 되새김질을 하게 되는 은근한 여운의 부족함에 도전해 볼만한 한 미학적 지점이 있는 것도 같구요. 이런 맥락에서 여운의 미학으로서 시학은 앞으로 대중적 만화 미학의 중요한 과제라 생각되네요.

여기에서 여운이라 하면 무턱대고 난해한, 거의 짜증나는 애매함이 아닙니다. 그것은 어떤 인연에서 몇 번인가 되새김질의 기회를 갖게 될 때 씹을수록 새로운 맛이 느껴지는 경험인데, 그때 해석에 바탕을 둔 비평이 꽤 흥미 있는 역할을 할 수 있지요. 여운과 해석에 관해 예술무정부주의적 관점에서 흥미진진한 측면은 이 책의 뒷부분에서 해석을 다룰 때 다시 이야기하기로 합시다.

여기에서 나는 재미와 감동에 다층적으로 접근하는 한 방식으로서 명백함의 미학과 여운의 미학이라는 이분법을 제안하고 있는데, 이 이분법은 예를 들면 취향이나 장르 등에 대한 다층적 접근과도 밀접한 관련이 있어 보입니다. 중요한 것은 '명백함 vs 여운'이라는 대립 구도가 아니라는 점입니다. 가치판단에 위계를 두고 있다기보다는 소통의 다층적 양상에 무게를 두고 그 하나하나의 가능성을 조명해 볼 필요에 대한 제안이지요.

이런 맥락에서 '항아리와 도자기'라는 표현을 들고 나온 흥미 있는 보고서가 있어 소개합니다. 이 보고서를 제출한 학생은 일상의 일차적인 쓰임새를 충족시키기 위해 만들어진 항아리가 도자기가 되어 박물관에 보관되는 사정에 주목하네요. 물론 그렇다고 "항아리는 예술이

아니고 도자기만이 예술이다"라는 편협한 이분법은 아닙니다. 이 학생은 무엇이 예술인가는 결국 개인의 취향이라고 생각합니다. 흥미 있는 것은 이 학생이 항아리와 도자기로 파악하는 구체적인 작품들이지요.

대중음악에서 핑클이 항아리라면 유재하는 도자기, 대중문학에서 김용金庸이 항아리라면 셰익스피어는 도자기, 대중영화에서 「친구」나 「조폭마누라」가 항아리라면 「지옥의 묵시록」은 도자기, 대중 TV에서 「올인」이 항아리라면 「여명의 눈동자」는 도자기, 만화에서 「드래곤볼」이 항아리라면 「슬램덩크」는 도자기, 애니메이션에서 「인어공주」가 항아리라면 「공각기동대」는 도자기, 연극에서 「백설공주를 사랑한 난장이」가 항아리라면 도자기는……, 이 학생은 대중연극에서 결국 도자기를 찾지 못했습니다. 예시에서 드러나는 이 학생의 취향이 어렴풋이 느껴지는 것도 같은데, 그렇다면 대중연극의 도자기는 「춘천 거기」나 「눈물의 여왕」정도는 어떨지런지요.

항아리와 도자기를 나누는 이 학생의 잣대는 무엇보다도 상업성으로 보입니다. 가령 「친구」 같은 영화는 몇 년이 지나면 단지 흥행 기록으로만 남게 될 것이라는 학생의 판단에서도 그렇습니다. 나로서는 이 학생의 판단에 동의하기는 어렵지만, 여전히 항아리와 도자기의 이분법은 흥미롭습니다. 왜냐하면 우리 모두 저마다 나름대로 가치 판단의 잣대를 갖고 있게 마련이기 때문입니다. 어떤 식으로든 소통 가능한 방식으로 자신의 잣대를 열어 보일 수 있으면, 그것은 긍정적입니다.

5 재미, 감동의 미학, 그 절정으로서 카타르시스

언젠가 봄에 「TV, 책을 말하다」라는 프로그램에 패널로 나간 적이 있습니다. 무엇보다도 주제가 마음에 들었기 때문이었는데, 그때 주제가 '재미'였지요. 그 프로그램의 거의 끝 부분에 패널들이 저마다 갖고 나온 재미있는 책을 한 권씩 소개하는 시간이 있었습니다. 나까지 포함해서 다섯 사람으로 구성된 패널이었는데, 다른 패널들이 갖고나온 책의 제목을 언급하자면, 마이클 크라이튼의 『13번째 전사』라는 소설, 조앤 롤링의 『해리 포터』, 『주역』, 아리스토텔레스의 『시학』 등이었습니다.

마이클 크라이튼의 『13번째 전사』는 가상의 아랍인이 바이킹들과 생활하는 체험담인데, 원래 제목은 '죽은 자 먹어치우기'였던 것으로 기억합니다. 『13번째 전사』는 이 책이 영화화되면서 바뀐 제목입니다. 표지도 영화의 한 장면을 잡아 와서 전체적인 외관은 뽕끼가 강합니다. 그렇지만 나에게는 마이클 크라이튼의 책 중에 가장 재미없었던 책이었습니다. 어쩌면 작가가 자신의 작품이 속한 뽕끼를 의식하면서 품끼의 세계를 넘보고 쓰지는 않았나 의심이 들 정도로, 나에게는 재미가 없었어요. 또 다른 패널은 영어로 된 원서(!)로 『해리 포터』를 가져 왔습니다. 한편 『주역』이나 아리스토텔레스의 『시학』이나 일반적인 의미로 재미있는 책이라 하기에는 확실히 좀 무리가 있는 책들임에는 분명합니다.

어쨌든 이와 같은 패널들의 책 선택이 반영하는 흥미 있는 문화적 현상이 있습니다. 언제서부터인가 「TV, 책을 말하다」와 같은 문화 교양 프로그램에서 '재미'를 거론하기 시작한 것은 사실이지만, 아직 문

화 권력의 수혜자들은 재미 속에서도 품위의 외관을 유지하려는 경향이 있는 듯 보입니다.

나는 만화책을 들고 나갔습니다. 일본 만화가 우스타 교스케의 「멋지다, 마사루!」 해적판 일곱 권이었는데, 이 만화는 만화를 좋아하는 젊은 세대 사이에서 일종의 마니아 취향으로 알려져 있는 만화입니다. 물론 내가 특별히 이 만화를 선택한 이유가 있지요. 그것은 재미와 카타르시스의 이야기를 좀 하고 싶어서였습니다. 앞에서 언급한 패널 중에 아리스토텔레스의 『시학』을 들고 나오신 분도 그 이야기가 하고 싶으셨을 거라 짐작합니다.

아까 앞에서 나는 재미나 감동이 우리의 응어리, 또는 걸림돌과 밀접하게 얽히는 부분이 있다는 말을 했습니다. '건드린다'는 표현을 썼는데, 이 말이 무슨 말인가 하면, 대중예술의 재미나 감동에서 응어리 해결까지 기대하기는 어렵다는 뜻이기도 합니다. 사실 예술 전반에 걸쳐 예술을 통한 응어리 해결을 기대하기란 쉽지 않습니다. 대개의 경우 응어리가 건드려져 재미와 감동의 울림이 지나간 후에도 걸림돌은 여전히 마음에 남아 있습니다. 만일 그 걸림돌이 아예 뽑혀져 나가는 정도는 아니더라도 조금만 치워질 수 있어도 그것은 실제로 대단한 일일 겁니다. 그때 나는 비로소 '카타르시스'라는 말을 씁니다.

TV 프로그램에 「무릎팍 도사」라는 코너가 있습니다. 설정인즉슨, 강호동이 무당처럼 나와 연예인들의 고민을 풀어준다는 겁니다. 뭐, 적당한 고백과 재치 있는 말솜씨의 시간이랄까요. 그런데 서경석이라는 개그맨이 나왔을 때는 좀 달랐습니다. 적당히 점잖았던 자신의 이미지를 깨고 스타킹인가, 비닐봉지인가를 얼굴에 뒤집어쓰고 막춤을 추며 망가지는 엔딩에서 무언가 숙연한 느낌까지 들었으니까요. 망가짐에

의 두려움. 그 응어리로부터 한 순간 자유의 바람이 코끝을 스쳐가는 경험. 이것이 만화 「멋지다, 마사루!」의 세계인데, 마사루라는 인물에게서 그 망가짐이 거의 숭고함의 경지에 이릅니다. 그렇게 아리스토텔레스는 카타르시스를 비극과 관련짓습니다. 다시 말해 응어리를 풀어헤치는 감동으로서 카타르시스인 셈이지요.

물론 이것은 배꼽잡고 뒹구는 폭소의 순간에도 가능합니다. 그래서 망가짐과 숭고함은 종잇장 한 장 차이가 아닌가요. 「섹스 & 시티」라는 미국 시트콤이 있습니다. 미국의 현대 도시적 삶을 배경으로 서로 친구인 네 명의 젊은 여성들을 중심으로 다양한 이야기들이 펼쳐집니다. 어느 편에서였나, 등장인물 중의 한 명인 캐리가 아마추어 모델로 패션쇼에 나갑니다. 그런데 자랑스러운 하이힐의 굽이 너무 높아 그녀는 그만 미끄러져 넘어져 버리고, 유명한 직업 모델이 넘어져서 버둥대는 그녀를 타고 넘어갑니다. 완전 망가진 순간이지요. 그때 그녀는 일어나 벗겨진 구두를 손에 들고 그 자리에 와 있던 친구들의 격려의 환호 속에 씩씩하게 걸어 나갑니다. 시청자는 그녀와 함께 어깨동무를 하고 걸어 나갑니다.

이 시트콤은 망가짐으로부터 자유로운 그 느낌을 재미와 감동으로 다루고 있지만, 만일 그런 느낌이 드라마의 영향으로 시청자들 내면에서도 독립적으로 재현되어질 수 있다면, 나는 그것을 재미와 감동의 승화라는 의미에서 카타르시스라 부릅니다. 물론 이런 체험은 아주 귀하겠지요. 많은 사람들의 인생에서 몇 번 안 될 수도 얼마든지 있습니다.

앞에서도 포르노를 이야기할 때 잠깐 언급했지만, 현실에서는 응어리의 악순환이 더 일반적입니다. 응어리를 감각적으로 건드려주니 재미나 감동으로 반응은 하지만, 그 체험 후 걸림돌은 더욱 깊숙이 박

혀 다음에 다시 건드릴 때는 좀 더 강한 강도가 필요해지는 응어리의 악순환. 그러니까 카타르시스까지는 아니더라도 잠깐 응어리로부터 자유의 냄새를 맡을 수 있는 정도에서의 재미와 감동은 미학적으로 의미가 있습니다. 이것이 바로 엔터테인먼트의 세계가 아닐까요. 따라서 포르노 산업은 함부로 엔터테인먼트라는 말을 써서는 안 됩니다. 엔터테인먼트의 미학은 말합니다. 왜 우리의 재미와 감동에서는 불안과 억압의 냄새가 나는지를. 결국 엔터테인먼트는 우리의 응어리와 관련되어 조심스럽게 다가가서 섬세하게 건드려야 할 미학적 세계이니까 말이지요.

6 재미와 감동에서 '진정성'과 '사이비' 사이의 거리

지금까지 특히 품끼 동네 쪽의 많은 사람들이 대중예술의 재미와 감동은 '사이비' 재미와 감동이라고 주장해 왔습니다. 대중예술을 특징짓는 주요한 체험적 특질 중의 하나인 '감상주의sentimentalism'는 '사이비 감동'의 다른 말이라 해도 좋을 정도입니다. 이 부분이 수업 듣는 학생들을 상당히 당혹하게 하는 부분입니다. 내가 살아오면서 경험한 재미, 감동의 대부분이 사이비였단 말인가! 그리고 거의 대부분의 학생들은 그렇게는 받아들일 수 없다는 반응을 보입니다.

나는 학생들의 반응에 전적으로 공감하면서도, 차라리 '사이비'라는 표현을 적극적으로 받아들이는 것이 어떻겠느냐는 제안을 합니다. 어차피 진정한 것은 귀한 것이 아니던가요. 극단적인 예술주관주의자의 입장에서 진정한 재미, 감동과 사이비 재미, 감동의 차이를 객관적

253

으로 가리킬 수는 없습니다. 하지만 자신의 반응에 귀를 기울이고, 주위의 반응에 관심을 보이면서 서로 소통의 실마리를 풀어보려 하는 경험이 어쩌면 또 하나의 매력적인 재미, 감동일 수도 있지요.

지금까지 내가 강의 중에 사용한 자료화면 중에 가장 많은 학생들이 좋아하는 공연 장면이 있습니다. 그것은 사라 브라이트만과 안드레아 보첼리가 「Time To Say Goodbye」라는 노래를 함께 부르는 공연 장면입니다. 처음에는 이 장면을 고급예술 동네와 대중예술 동네의 중간쯤 되는 곳에 위치한 소위 '세미 클래식' 동네의 예로 준비했었습니다. 노래 스타일이나, 무대 의상이나 콘서트홀의 분위기가 아무래도 그쪽이기 때문이었지요. 그런데 둘의 노래가 끝났을 때 학생들이 자발적으로 박수를 치면서 환호성을 올리는 것이 나를 놀라게 했습니다. 평소 라디오나 CD로도 자주 접할 수 있는 노래였는데, 그 공연은 무언가 달랐던 것이 틀림없었습니다.

우리가 수업에서 본 장면은 사라 브라이트만 공연에 안드레아 보첼리가 찬조로 출연해 사라와 합류하는 장면이었습니다. 공연의 거의 끝 부분이라 안드레아는 기다리다가 그만 과도하게 긴장 해버리는데, 눈 까지 거의 안 보이는 사람이라 사라의 손에 인도되어 무대로 들어설 때 이미 긴장감은 심각한 상태였지요. 관객들의 우레와 같은 박수 소리에 긴장감은 더욱 심각해졌구요. 게다가 사라가 먼저 노래를 시작하고 안드레아는 한참 기다려야 했으니, 아무리 태연하려 해보아도 사람을 얼어 붙이는 긴장감은 안면 근육까지 경직시켜 막상 노래 부르려고 입을 열었을 때 음정이 불안한 것은 둘째고 소리조차 제대로 안 나오는 상태가 되었습니다. 안드레아가 거의 절망적인 상태에 빠졌을 때, 노련한 사라가 안드레아의 상태를 눈치 채고 자연스럽게 안드레아에게 다

가가 그를 만져주기 시작합니다. 절망적인 암흑 속에서 느껴진 사라의 격려하는 손길을 느낀 안드레아의 얼굴에 화색이 돌고, 경직되었던 턱의 근육이 풀리고, 그리고 둘은 손을 꼭 잡고 감동의 클라이맥스로 나아갑니다. 둘 사이의 화학작용이 코러스와 오케스트라를 사로잡고, 나아가 관객들을 매료시켜 관객들은 자신도 모르게 일어나 "브라보!"를 외치기 시작했습니다. 강의실에서 학생들의 박수 또한 공연장에서 드물지 않게 보곤 하는 의무적인 박수가 아니었습니다.

솔직히 고백하자면, 사라가 안드레아를 토닥거리는 그 장면이 처음에 나에게는 닭살이었습니다. 사라의 과시적인 제스처로만 보였던 것이지요. 어쩌면 그랬을지도 모릅니다. 그러다가 안드레아의 표정을 보았는데, 어쩌면 그것마저도 나의 착각이었을지 모릅니다. 사실 안드레아는 전혀 긴장하고 있지 않았을 수도 있었으니까요. 예술이 흥미로운 것은 일단 그 힘을 느낀 순간 그 힘이 우리를 사로잡는다는 사실입니다. 눈에 콩깍지가 쓰여 누구를 사랑할 수 있고, 그 콩깍지가 벗겨져 누구를 사랑하지 않을 수도 있으나 그 어떤 것도 그 누군가를 사랑한 그 순간, 그 누군가가 얼마나 아름다웠던가를 부정할 수 없습니다.

어쩌면 우리는 우리의 기억보다 더 많은 진정한 재미와 감동을 경험하며 살아왔는지도 모릅니다. 어쩌면 그 반대일지도 모르구요. 예술 무정부주의자로서 일관된 나의 입장처럼 재미와 감동은 주관적인 성격이 강합니다. 우리가 함께 무엇인가를 재미있어 할 때도 사실 우리의 재미는 서로 많이 다를 수가 있습니다. 우리의 응어리가 서로 다르기 때문입니다. 심지어 같은 자신이라도 그 응어리의 양상이 바뀜에 따라 재미의 성격이 바뀌게 될 거구요. 경험 후의 판단에서 어느새 체험의 성격이 변질될지도 모릅니다. 그러니 예술에서 객관적인 평가란

거의 불가능할 수밖에 없습니다. 그래서 미학에서 무사심성이니, 무관심성이니 하는 미적 태도에 대한 이야기를 되풀이해서 하고 있는 것이겠지요. 도달할 수는 없지만, 일종의 지향점으로서 말입니다.

자신의 응어리가 체험에 미치는 영향으로부터 진정 자유롭기 위해서는 면벽 10년이 아니라 평생의 마음 수행이 필요할 텐데, 이것은 거의 득도에서나 가능한 경지일 겁니다. 그렇게 보면 수행은 어떤 의미에서는 재미없는 세상을 지향합니다. 마음의 응어리로부터 자유로워지면 그만큼 세상은 재미없어질 테니까요. 그렇다면 재미와 감동은 득도하지 못한 속인들이 정신과 치료를 받지 않고 세상을 살아남는 지혜라고도 할 수 있습니다. 실제 종교는 많은 사람들에게 통속적 상상력이라는 배경과 함께 재미와 감동의 기회로서 작용하고 있는 듯 보이기도 합니다. 물론 종교라는 영역에 관한 한 신앙이 없는 사람은 입을 다무는 것이 좋겠지요.

광고와 프로파간다,
그리고 설득의 수사학

1 설득의 미학으로서 수사학

사실 지금까지 언급한 미학이나 시학이란 표현들이 그렇게 일상적인 표현들은 아닙니다. 이제부터 내가 거론하는 수사학이라는 표현 또한 그렇게 일상적인 것은 아닙니다. 수사학은 영어로 하면 레토릭rheto-ric인데, 일반적인 쓰임새로는 광고의 수사학, 또는 웅변이나 선거연설의 수사학 같은 것이 있습니다. 그러니까 사람들을 설득해서 사람들로 하여금 무언가 자신의 의도대로 하게끔 설득하는 솜씨로서의 수사학을 말하지요. 요즘은 웅변, 정치, 광고 등과 관련해서 거의 '사람들을 미망에 빠뜨려 홀리는 기술' 정도의 부정적인 뉘앙스까지 풍깁니다. 그러나 나에게 수사학은 누군가를 설득하기 위해 미학적인 힘을 창조해야 하는 합목적적 고려라는 점에서 시학과 마찬가지로 미학의 중요한 영역입니다. 따라서 부정적인 뉘앙스를 풍길 필요는 전혀 없습니다.

미학에서 수사학의 중요한 의미 영역은 구체적인 '설득'입니다. 수사학은 출발부터 설득하려는 구체적인 무엇을 갖고 움직입니다. 그렇다면 이것은 전통적으로 예술의 중요한 기능 중의 하나였지요. 벽보나 프로파간다 음악처럼 노골적인 경우뿐만 아니라 사람들의 가치관이나 세계관에 어떤 식으로든 적극적으로 작용하여 그래도 세상을 좀 더 나은 세상으로 만들려는 주제 의식이라고나 할까요? 하여튼 이것으로 해서 예술이라는 영역에 공공 자금이 지원되는 근거 중의 하나가 마련됩니다.

하긴 바로 그렇기 때문에 예술에 대한 입장들이 충돌하는 지점이 발생하기도 하겠지만요. '예술을 위한 예술'과 '무기로서의 예술'이라는 캐치프레이즈에서도 그 대립점이 분명합니다. 후자에서 보면 전자

259

는 유미주의唯美主義이거나 데카당스décadence, 전자에서 보면 후자는 야만주의이거나 도구주의로 일축되거나 요약될 수도 있겠지만 어쨌든 우리나라에서도 '순수'와 '참여'의 대립은 문화사의 한 중요한 부분입니다.

그런데 순수든 참여든 상관없이 내 입장에서는 다 수사학입니다. 어떤 식으로든 누군가에게 다가가 자기로서는 중요하다고 생각되는 말을 건네고 있으니까 말이지요. 수사학은 그 소통의 진짜배기 현장이라 할 수 있습니다. 물론 아예 소통을 단념한 철저한 독백도 있겠지만, 그 극단적인 경우 대중성 또한 확실하게 단념해야 할 겁니다.

누구든 절대 건네고 싶은 말이 있다면 가장 효과적인 소통 수단을 고민하는 것은 당연할 것이고, 그 실천적 성과를 기대하는 것도 당연한 일이겠지요. 그래서 광고를 예술이라 하기가 꺼려지는 사람도 있겠지만 예술무정부주의자인 나에게 이것은 전혀 문제가 되지 않습니다. 멋진 광고는 당연히 광고인 덕분에 예술입니다. 술이 술인 덕분에 예술인 것처럼 말이지요.

차라리 나에게 예술로서 광고의 문제는 그렇게 멋진 설득의 예를 찾기가 너무 어렵다는 점이라 할 수 있습니다. 솔직히 광고가 나를 실천적으로 설득해 버리는 경험을 한번 해보고 싶기도 할 정도입니다. 이건 상업 광고 뿐만 아니라 공익 광고의 경우에도 마찬가지입니다. "나는 진심으로 착한 사람이고 싶으니까, 단지 게을러서 실천을 잘 못하고 있으니까, 누군가가 다가와서 제발 나 좀 설득해 줘! 정신이 번쩍 들게 엉덩이를 걷어 차 달라고!" 그럴 때 비로소 광고는 예술이라는, 뭐, 대충 이런 느낌으로서 수사학은 미학의 흥미진진한 영역입니다.

90년대 중반에 대학의 민가동아리가 그 절정의 시기를 놓치면서

수사학적인 변화를 모색합니다. 학생들이 호기심을 보일만한 다채로운 음악적 시도와 때로는 관능적이기까지 한 안무를 선보이는데, 그래서 그만큼 효과적이었을까요? 꼭 전통 미학의 형식과 내용이란 개념을 빌려오지 않더라도 사물의 안팎이 서로서로 밀접한 관련이 있다는 것은 상식적인 일이지요. 내용물을 전하려고 선택한 그릇이 단지 흉내내기에 불과하면 진정성이 사라집니다. 위험 부담이 크긴 하지만 경우에 따라서는 직접 화법의 단순무식한 진정성이 효과적일 수도 있습니다.

이 지점에서 어쨌거나 미학적 전통주의자로서 나의 모습이 드러납니다. 전 미국 부통령이었던 고어가 「불편한 진실」이란 환경 문제를 다룬 영화에서 택한 수사학이 문제를 직접적인 방식으로 다루는 것이었습니다. 그리고 그것이 그가 가장 잘 할 수 있는 방식이었구요. 우리 아이들에게 어떤 세상을 물려줄 것인가에 대한 그의 시선과 말투에서 나는 사안의 심각성을 느꼈습니다. 그의 진정성이 통한거지요. 자연과학적으로 분석해서 도출할 수는 없지만 설득의 핵심은 진정성입니다. 그래서 사기꾼이 존재하는 것이고, 그리고 사기꾼이 존재한다는 것은 여전히 우리에게 희망이 있다는 것입니다. 진정성의 탈을 쓰고 사기꾼의 사이비가 통한다면 진정성도 승부를 걸어볼 수 있는 것입니다. 물론 수사학의 이름으로 그렇지요.

2 우리 내면의 두 개의 방

내가 대학에서 강의를 시작한지 이제 10여년이 좀 넘었습니다. 그동안 수업의 맥락에서 발표를 한 학생들이 여럿 있었는데, 그 중에 두

남학생이 검열에 대한 자신들의 입장을 충격적으로 강조하기 위해 발표 중에 포르노를 상연한 사건이 있었습니다. 그 결과 여학생들 중 몇몇은 나가서 토하기까지 했지요. 그래도 소동이 그 정도로 마무리 된 것은 아무래도 걱정이 된 두 남학생이 발표 전날 나에게 전화를 했고, 내가 발표 전에 학생들에게 발표 학생들의 의도를 소개하고 한 명의 학생이라도 반대하면 영상을 보지 않기로 학생들의 자발적인 선택을 유도할 수 있었기 때문입니다. 반대하기도 좀 뻘쭘했던 일부 여학생들이 포르노라는 것이 그 정도까진 줄은 몰라 깜짝 놀란 사건이었지요. 토론은 치열했구요, 희미하긴 하지만 나름대로 성과도 있었던 것으로 기억합니다.

그런데 얼마 전에 있었던 발표는 좀 특별했습니다. 뭐라 할까, 그 성격이 좀 달랐다고나 할까요. 솔직히 발표와 관련해서 이런 경우는 처음이었습니다. 나 자신도 발표 내용이 담긴 프린트물을 보기 전까지는 전혀 짐작할 수 없었던 발표였지요. 발표 전 나에게 발표 주제가 '아버지'라고 해서 나는 최근 아버지를 다룬 영화나 문학, 또는 연극에 대한 발표겠거니 짐작할 뿐이었는데, 정작 발표는 '전도'였습니다. 아버지는 하나님 아버지였고, 발표 프린트는 성경에서 하나님과 우리의 관계를 아버지와 자식의 관계로 본 부분만 모아놓은 것이었습니다.

발표는 한 시간이 넘었습니다. 학생들은 궁시렁거리기 시작했구요. 그러나 발표하는 학생은 정말 의연했습니다. "궁시렁거리지 말고, 정말 중요한 이야기니까 조용히 잘 들어" 이런 자세였어요. 나는 발표에 개입하지 않았습니다. 그 학생의 발표는 나에게는 차라리 신선했습니다. 대충 그저 그런 발표들 속에서 정말 자기가 하고 싶은 이야기를 하는 학생들을 보기가 쉽지 않았기 때문이지요. 그래서 발표가 끝나고

종교와 문화에 대해 학생들이 서로 진솔하게 대화를 나눌 수 있는 분위기를 만들어보려고 애썼습니다.

지금도 이 학생은 토요일이면 내 핸드폰으로 문자를 보내주곤 합니다.

"일요일에 교회 가실거죠?"

얼마나 고마운가요. 이 학생의 수사학이 효과적이었다고 생각하지는 않습니다. 그러나 지금 내 이야기의 요점은 수사학에 대한 이야기를 하기 위한 출발점에 관한 것이니까 이 학생의 경우는 아주 소중합니다. 여러분에게는 정말 다가가서 건네고 싶은 말이 있는지요? 나는 있어서 이 책을 쓰고 있습니다.

우리 안에는 방이 두 개가 있습니다. 하나는 오른쪽 방, 또 하나는 왼쪽 방입니다. 오른쪽 방은 다른 사람들에게 보여주기 위해 있는 방입니다. 그 방에 가면 졸업장, 자격증, 논문, 책, 그 밖에 여러 과제들, 업적들이 있습니다. 시험에서 좋은 점수를 받기 위해서는 자신의 작업을 심사하는 선생의 취향을 염두에 두고 그 입맛에 맞추기도 해야 하지요. 대선 후보 홍보팀에 속해 있으면 자신의 이념이나 신념에 관계없이 그 후보를 당선시키기 위해 오른 쪽 방에서 골 빠지게 고민도 해야 할 겁니다.

그런데 왼쪽 방은 자신만을 위한 은밀한 방입니다. 오른 쪽 방의 모든 일이 실패해도 왼 쪽 방만 있으면 우리는 버틸 수 있지요. 그 방에는 자신의 꿈과 자신의 존재 이유가 있으니까요. 수사학은 어떤 의미에서는 이 두 방을 연결 짓는 통로이기도 합니다.

3 수사학이 작용하는 전형적인 문제영역들

내가 어릴 때 꾸던 악몽 중에 수사학적 맥락에서 소개하고 싶은 두 가지 경우가 있습니다. 하나는 내가 꿈속에서 북한에 있는 경우인데, 그럴 때마다 나는 식은땀을 흘리며 깨곤 했습니다. 깨고 나서 꿈인 것을 확인하고는 비로소 안도의 한숨을 쉬었지요. 또 한 경우는 내가 꿈속에서 여자인 경우입니다. 이 경우에도 "아악!" 비명을 지르고 깨어나서 한참 동안 호흡을 가다듬어야만 했어요. 이 두 경우의 공통점은 나에게 수사학적으로 행사해 온 문화적 영향력입니다.

북한 악몽은 내 어린 시절, 반공 교육과 영화, 드라마 등의 영향입니다. "나는 공산당이 싫어요"하며 찢겨 죽은 어린아이의 이야기라든지, 반공 교과서의 삽화에서 늑대로 묘사되는 북한 사람들의 이미지 같은 거 말이지요. 여자 악몽은 내 어린 시절, 드라마와 영화에서 묘사되던 지지리도 궁상맞은 여자들의 인생 탓입니다. 그 지긋지긋한 무력감은 정말 끔찍했습니다. 이 두 가지 경우는 수사학의 소극적인 예라 할수 있는데, 우리로 하여금 악몽을 꾸게 한다는 의미에서 그렇습니다. 그런데 수사학의 소극적인 역할이 가능하다면 수사학의 적극적인 역할이 불가능할 필요도 없지요. 우리는 내 어린 시절 악몽들에 대한 해독제로서 수사학의 적극적인 역할을 기대해 볼 수 있습니다.

대체로 수사학이 작용하는 전형적인 문제 영역들이 있는데, 여기서 한번 간단하게 추려볼까요.

1)전쟁 상황
2)성 차별

3)계층, 계급 의식

4)직업관

5)인종적 편견

6)지역 대립

7)세대 갈등

8)종교

9)여러 제도들 가령 사형, 교육 등

10)권력, 즉 지배/피지배나 정상/비정상 등

11)죽음

이러한 영역들에서 예술은 역사를 통틀어 항상 어떤 작용을 해왔습니다. 여기에 '소비'와 관련된 상업 광고와 '미덕'과 관련된 공익 광고가 가세해 설득의 수사학이라는 광범위한 의미의 지평을 형성합니다.

그런데 실제로 이런 영역에서 수사학은 우리에게 어떤 영향력을 행사해 왔을까요? 많은 사람들이 그렇다고 이구동성으로 외쳐대는 의례적인 그것 말고, 실제로 우리의 경험에서 설득을 확인할 수 있는 경우는 어떤 것일까요? 원래 영향 관계는 장기적인 것이고, 원인과 결과의 일대일 상응관계를 끌어내기가 만만치 않습니다.

「해피 투게더」나 「번지점프를 하다」 또는 「브로크백 마운틴」 등의 영화들을 통해 동성애자에 대한 우리의 관념이 상당 부분 유연해져가는 것은 사실로 보이지만, 내 경우 상업 광고의 설득의 의도는 짐작해도 나 자신 상업 광고에 의해서 설득되어 본 경험이 거의 없습니다. 나에게 광고 수사학의 설득 메커니즘은 "이렇게 멋진 광고를 하는 사람들의 제품은 무언가 믿을만한 데가 있을 거야" 정도라고나 할까요.

그렇게 보면 사실 뛰어난 명작 예술이 있어서 세상이 좀 더 살기 좋은 세상이 되었는지도 별로 확신이 없습니다. 그냥 자연만으로도 충분하지 않은가 하는 생각도 들구요. 언제부터인가 문화예술위원회는 "예술이 세상을 바꾼다"라는 캐치프레이즈를 만들었습니다. 그런데 나는 진심으로 사람들이 정말로 그런 확신을 갖고 있는지 진정으로 묻고 싶네요. 정말로 예술은 세상을 바꿀 수 있는지요? 특히 나 같은 극단적인 예술주관주의자, 예술무정부주의에 예술무제한주의자의 경우에 이와 같은 질문은 정말 심각합니다. 어떤 한 작품, 어떤 한 광고가 한 사람도 아니고 동시에 여러 사람들을 설득할 때, 그 과정에는 어떤 매력적인 미학적 설득의 힘이 작용하고 있는 것일까요?

4 수사학적 관점에서 본 광고의 미학

이런 저런 일로 설득을 시도해 본 적이 있는 사람은 알겠지만, 누군가를 설득한다는 일은 정말 쉽지 않은 일입니다. 그래서 작은 것이라도 설득과 관련된 구체적인 지점이 필요하지요. 기획사나 광고 회사의 철제 캐비닛에 이와 관련된 어떤 노하우가 쌓여져 있는지는 모르겠지만, 어쨌거나 우리는 최소한 우리 자신의 내면에 귀를 기울여 볼 수는 있습니다.

재미있는 상업 광고가 있는 것은 나도 압니다. 어릴 때 나는 유경세제인가, 하여간 고양이 몇 마리가 재롱부리는 광고를 좋아했었구요. 행진곡이 나오는 애니메이션 소화제 광고도 좋아했었지요. 이런 광고라면야 사람들 저마다 기억 속에서 여러 경우들을 끄집어낼 수 있을 겁

니다. 감동의 공익 광고들도 물론이겠구요. 무언가 사람들의 관심을 끌어 세간에 화제가 되었던 흥미 있는 상업 광고들도 있습니다. 베네통이 그럴 것이고, TTL인가, 임은경이 나오는 티저 광고도 그렇습니다.

그런데 설득은요? 광고라는 현상에는 꼭 설득을 위해서 뿐만 아니라 남들이 다 하는 속에서 나도 해야 하는 상황적 측면이 있잖아요. 사실 워낙 소나기처럼 쏟아지는 제품들 속에서 광고마저 안하면 피할 수 없는 재앙을 각오해야 합니다. 뿐만 아니라 광고에는 소비를 통해 남들과 자신을 구별하면서 동시에 남들이 다 하는 것을 나도 한다는 존재의 실존적 측면도 있지요. 어쨌든 단순무식한 대출 광고를 포함해서 일단 광고학 개론 같은 데서 배우는 상식적인 광고의 쓸모는 나도 어느 정도 이해할 수 있습니다.

지금 나의 관심은 광고에서 빛을 발하는 수사학적으로 매력적인 설득의 지점들입니다. 이것은 앞에서도 잠깐 이야기한 것처럼 광고가 무언가 매력적이어서 제품까지 매력적으로 느껴지는 광고 미학으로서 체험 영역입니다. 1초에 24장씩 돌아가는 필름 사이에 광고 이미지를 몇 개 끼워 넣어, 사람들이 자신도 모르게 햄버거를 먹고 싶어지게 만드는 식의 설득의 수사학은 지금 내 관심이 아닙니다.

자동차 광고 중에 자동차의 부속들을 팅글리식으로 연결시켜 사람들의 찬탄을 끌어내어 제품에 대한 신뢰를 구축하려는 광고가 있습니다. 여기서 '팅글리식'이라 함은 '쟝 팅글리'라는 설치 퍼포먼스 작가에서 영감을 받은'이란 의미로 쓰였습니다. 쟝 팅글리는 도미노식으로 이런저런 사물들을 배치한 후 첫 번째 충격을 가하고, 그 이후로는 자동적으로 사물들이 연쇄 반응을 일으키며, 마지막에는 대체로 폭발 같은 것으로 끝나는 작업을 해온 사람입니다. 물론 자동차 광고의 마지막은

차가 시동을 걸고 출발하는 모습입니다. 편집이 아닌 원 테이크로 찍어 정말 정성이 많이 들어간 광고였습니다. 중간에 조금이라도 차질이 생기면 처음부터 다시 찍어야 했으니까요. 꼭 그래서가 아니라도 그 전체적인 구성이 내게는 인상적인 광고였습니다.

필로볼루스인가하는 그림자 퍼포먼스 집단으로 하여금 인간의 몸을 이용한 그림자로 차의 형상을 이루게 하는 광고도 있었습니다. 차라는 기계장치에 인간적인 느낌을 불어넣은 광고였지요. 같은 집단으로 하여금, 특히 손을 강조한 그림자 퍼포먼스를 연출하게 하면서 손으로 섬세하게 자동차를 제작했다는 장인 정신을 강조한 자동차 광고도 있었습니다. 그런데 이 두 자동차는 서로 다른 제품이었고, 광고로서는 둘 다 인상적이어서 서로의 광고 효과를 도와주었는지 깎아먹었는지는 잘 모르겠네요.

아카펠라 합창단을 통해 자동차를 운전할 때 나는 모든 소리들을 음악적으로 묘사하는 광도도 있었습니다. 기계적 소음을 인간적 소리로 치환함으로써 광고 효과를 의도한 듯 보이는데, 실제 얼마나 판매량이 늘었는지는 잘 모르겠습니다.

한편 자동차라는 기계에 인간적 터치를 과장해서 강조하면 아이러니라는 수사학이 나옵니다. 실인즉 철저히 비인간적인 기계적 메카니즘이 자동차의 생명이기 때문인데, 그래서 의도적으로 인간적인 터치를 강조하면서 코믹한 효과를 창출한 광고가 떠오르네요. 차의 모든 부분에 똑같이 생긴 사람들이 들어앉아 기계적인 일을 하는 모습을 그렸어요. 예를 들어 차가 후진하면 트렁크에서 누군가가 호루라기를 부는 식입니다. 거의 잔인하다는 느낌이 들 정도로 아이러니한 광고였지요.

여자의 가슴이 좌회전, 우회전에 따라 미묘한 변화를 주며 부드럽게 출렁거리는 광고도 있었습니다. 아예 잠재적 여성 고객은 단념한 광고였는지도 모릅니다. 아니면 오히려 여성 고객을 의도한 광고였을까요? 이런 광고의 프리젠테이션 현장의 모습이 궁금합니다. 말초 감각적 자극 너머 설득의 수사학적 본질은 무엇인가요?

상업 광고는 내가 재미, 감동에서 거론한 응어리론의 한 중요한 경우입니다. 많은 사람들이 상업 광고를 욕망으로 풀려할 때 나는 욕망보다 응어리를 강조하는 편이지요. 그러니까 발모제 광고는 굼실굼실한 머리가 갖고 싶다는 욕망을 자극하기도 하지만, 아침마다 한 움큼씩 빠져나가는 머리카락을 보면서 가슴에 맺혀지는 응어리를 어루만져 주기도 합니다.

그래서 상업 광고의 외관적 특징은 무엇보다도 만만함 입니다. 문턱이 낮고 사람들에게 다가가는 자세가 정말 조심스럽지요. 아무도 상업 광고 앞에서 주눅 들거나 부담스러워 하지 않습니다. 정신적으로 스트레스를 많이 받고 있을 때에도 광고는 휴식하듯 볼 수 있습니다. 그것이 상업 광고의 전형적인 수사학인데, 결국 상업 광고는 우리의 응어리를 건드리기 때문에 자칫하면 불쾌감을 야기할 수도 있기 때문이지요.

이런 맥락에서 상업 광고의 상업주의가 문제가 됩니다. 오로지 자기 물건 팔아먹을 생각으로 누군가의 응어리를 건드리면 누구라도 인간적으로 기분이 안 좋지요. 응어리와 욕망은 밀접한 관련이 있고, 여기에 수사학이 개입해 소비를 통한 카타르시스의 가능성을 제안합니다. 물론 그것은 영원히 도달할 수 없는 하나의 가능성일지도 모릅니다. 성형을 예로 들면, 성형을 통해 응어리로부터의 자유를 경험하는 건 좋은데, 그 순간도 잠깐이고 끊임없는 구속의 굴레로 빠져드는 첫걸

음을 뗀 것일 수도 있습니다. 응어리의 악순환. 그렇게 소비는 또 다른 소비를 부릅니다.

응어리를 건드린다는 점에서 사자의 수염이 발모에 좋다고 아프리카의 흑인 원주민들이 잠자는 사자에게 접근하는 발모제 광고는 내 시선을 끌었습니다. 탈모의 고민이 오죽하면 우리나라나 아프리카나 잠자는 사자에게 다가가 코털을 건드리나 하는 일종의 감정이입의 감정이라고나 할까요.

엄청 무더운 여름날 시원한 생수 한 병을 놓고 사자와 포효로서 힘을 겨루는 여자의 야수성도 어딘가에서 내 응어리를 건드렸구요. 탄산음료수 '세븐업' 광고에서 음료수 한 병에 견딜 수 없게 느끼한 남성이 빨대를 두 개 꽂으며 맞은편 여성에게 수작을 걸 때, 이마로 그 남자의 콧등을 받아버리고 혼자 유유히 음료수를 즐기는 여성의 모습도 인상적이었습니다. 여자들이라면 이 광고를 통해 왠지 세븐업이 정감스럽게 느껴질 만도 합니다. 남자라면 광고 속의 그 '느끼남'과 자기는 다르다고 생각해서 더 분발해서 세븐업을 찾을지도 모릅니다.

맥주라면 태국의 맥주 광고가 인상적이었습니다. 힘든 하루하루여도 결국 주말은 온다든지, 만차 상태의 주차장에 때맞춰 차가 한 대 빠져준다든지, 새우가 한 마리만 들어있어야 할 음식에서 뜻밖에도 한 마리가 더 들어있었다든지 하는 작은 즐거움에 눈물을 흘리며 열광하는 광고 속 사람들의 모습에서 무언가 후련한 느낌이 들구요. 이에 따라 자연스럽게 그 맥주를 찾게 될 것 같은 느낌도 듭니다. 일본에서 나온 보아의 홍차 광고에서 코에 이어폰을 꽂는 작은 엽기의 모습들이 사랑스럽다 느껴지면서 제품에 호감을 줄 수도 있겠다는 생각도 듭니다.

여자와 남자의 응어리가 서로 다른 방식으로 작용하는 공익 광고가 있습니다. 금연 광고인데, 시작 부분에서 성행위에 몰입한 부인의 얼굴이 클로즈업되지만, 곧 남편의 움직임이 멈춥니다. 남편이 흡족한 표정으로 잠을 청할 때, 부인은 미묘한 미소와 함께 남편에게 담배를 권하지요. 남자 입장에서는 끔찍한 생각이 들 수도 있겠지만, 그보다는 성적으로 나는 저 정도까지는 아니라는 자기 합리화가 남자들 내면에서 작용할 수도 있습니다. 결국 이런 광고는 그 표면에서 직접적으로 작용하는 효과보다는, 흡연에 배경으로 깔리는 매력적인 남성성의 이미지를 찰나적이면서 복잡한 심리적 단계를 거쳐 우스꽝스럽게 만들어버리는 식으로 작용합니다.

얼마 전 애니메이션 광고 음악을 다루는 석사 논문을 본 적이 있습니다. 원래 애니메이션 광고는 기본적으로 건네고자 하는 이야기를 단순 소박한 방식으로 풀어가는 데에 적합합니다. 따라서 광고 음악도 쉽고 단순하지요. 앞에서 언급한 논문이 주장하는 바는 광고 음악이 더 이상 광고 메시지에 종속되는 시대는 지났다는 것입니다. 다시 말해, 음악이 그냥 음악적으로 충분히 만족스러울 때 그 영향으로 광고 효과를 얻을 수 있다는 것이지요. 전통 미학으로 풀자면 내용과 형식의 일치라는 말인데, 한마디로 광고 효과와 음악적 성취라는 두 마리 토끼를 한꺼번에 잡자는 것입니다. 물론 광고 음악의 음악성에서 광고를 배제할 수 없다는 것을 전제하면 사실은 두 마리 토끼보다는 한 마리 토끼인 셈이지만 말입니다. 어쨌든 광고에서 음악의 적극적인 역할은 강조할 필요가 있습니다. "미녀는 석류를 좋아해"라는 광고 음악은 한동안 국민가요 수준의 파급력을 자랑했습니다. 그 광고 효과는 무시 못 할 정도였을 것으로 짐작합니다. 솔직히 내 입맛에는 끔찍한 음악

이었지만 말이지요.

오리지널 광고 음악의 중요성만큼이나 광고에서 매력적인 영상의 수사학적 가능성도 의미심장합니다. 일단 그래서 매력적인 모델들이 존재하는 것이고, 온갖 포토제닉한 풍경 사진들이 광고 속에서 설득의 수사학에 제 힘을 보탭니다. 나에게는 특히 'hp프린터' 광고가 인상적이었습니다. 흐르는 영상 속에서 탁탁 정지 이미지를 뽑아내는 스타일이었는데, 프린터라는 제품의 성격과도 잘 어울렸지만 무엇보다도 흐르는 이미지와 정지된 이미지의 신선한 결합에서 지금까지 경험하지 못한 독특한 공간 체험을 가능하게 했지요.

듀안 마이클이라는 사진작가가 시도한 공간을 갖고 노는 발상은 링컨 자동차 광고에서 매력적인 방식으로 나타납니다. 공간이 사통팔통 자유자재로 짧은 광고 속에서 흐르는 듯이 빚어지고, 자동차와 세상이 왈츠처럼 부드럽고 매끄럽게 돌아가지요.

광고에서 이미지, 영상, 음악, 텍스트 등을 효과적으로 구사하면서 메시지를 전달하는 총체적 수사학의 세련된 감각은 EBS의 「지식채널 e」 같은 프로그램에도 영향을 미쳐 5분도 안 되는 시간에 50분 강의를 압축해 넣곤 합니다. 그러나 삼성 데스크젯 프린터를 광고하던 전지현의 막춤이 볼만했던 것은 사실이지만, 사실 전지현의 춤과 프린터라는 제품이 별 상관이 없었던 것도 사실입니다.

내가 지금까지 접한 모든 광고 중에 내용과 형식이 하나로 어우러지면서 놀랄만한 설득력을 발휘한 광고는 아르헨티나의 정치 광고였습니다. 어느 후보가 아르헨티나의 내·외적 상황을 비관하는 듯한 어조로 문장을 끝까지 읽은 후, 그 똑같은 문장을 다시 거꾸로 읽는데 놀랍게도 뜻은 정반대로 둔갑하면서 아르헨티나의 미래에 희망찬 비전

을 제시합니다. 결국 메시지는 위, 아래를 뒤집자는 것이었습니다. 뒤
집기만 하면 마법처럼 절망이 희망으로 바뀌는 순간이 손에 잡힙니다.
알파벳을 쓰는 나라에서나 가능한 광고인데, 이렇게 말로 하니까 쉽지,
정말 기막힌 수사학적 상상력이 아닌가요. 그 문장을 영어로 쓰면 다
음과 같습니다.

this is truth

if we turn things upside down

we can't be the best country in the world

I would be lying to you if I said that

Argentina has a great future ahead

that we will be a safe country

that our economy will be strong

that our children will be healthy, get an education and have jobs

before anything you must know

our country does not deserve such things

and I am convinced of this because I know the Argentine people

corruption and hypocrisy are in our nature

I refuse to believe under any circumstances that

we could be a great country in the coming years

thanks to the people's votes

this country is sinking to new depths but

there are even more surprises to come

Argentina has only one destiny

and whether you like it or not

this is what is real

<div align="right">

Lopez Murphy

For President

</div>

you should know I believe exactly the opposite

예산도 거의 들지 않은 광고이면서, 나로 하여금 이런 멋진 광고를 생각할 줄 아는 사람이면 왠지 대통령으로 밀어볼까 하는 마음까지 들게 했던 광고였습니다.

마법의 순간이라 하니 떠오르는 남미에서 온 또 하나의 광고가 있습니다. 페루의 암재단 공익 광고인데, 절망을 희망으로 바꾸는 마법의 순간을 우리 손에 쥐어줍니다. 광고는 거리의 마법사가 마술 공연을 하면서 관객들을 사로잡는 장면에서 시작합니다. 관객들은 웃으면서 마법사가 들고 다니는 커다란 모자에 돈을 던져주고, 돈을 모으고 다니던 마법사는 앞줄에서 털모자를 쓰고 엄마 옆에 수줍게 서 있는 어린 소녀를 봅니다. 걱정스러워하는 엄마에게 눈짓을 하고 마법사는 어린 소녀를 중앙으로 데리고 나가는데, 소녀의 털모자를 벗기니 머리칼이 없습니다. 소녀는 유아암 환자였습니다. 마법사는 자신의 커다란 모자를 소녀에게 씌우고는 주문을 겁니다. 그리고 모자를 벗기니 어느새 마법처럼 소녀의 머리에는 머리칼이 수북이 자라있는 게 아니겠습니까. 그 순간 터뜨리는 엄마의 기쁜 눈물과 함께 마법사의 모자에 동전한 닢씩만 넣으면 기적을 일으킬 수 있을 거라는 메시지가 전화번호로 화면에 떠오르면서 광고는 끝납니다.

아르헨티나의 정치 광고나 페루의 공익 광고가 우리를 설득하는 솜씨가 멋지다는 것은 분명하며, 진정성도 있습니다. 그러나 우리가 얼마나 변했는가는 또 다른 문제입니다. 예술로서 수사학의 영역은 설득의 의도로 실천적으로 다가가 말을 건네는 데까지니까요. 다시 말해, 그건 지향의 정신이고 그 다음은 거의 하늘의 뜻입니다. 상황에 따라 성공하기도 하고, 실패하기도 합니다. 어쨌든 현실적으로 실패한 광고를 보고도 우리는 다가가서 "그래도 예술이었어"라고 위로할 수 있습니다. 이런 판단에 미적인 성격이 있는 것은 분명합니다.

화장품 헤라의 광고 모델이 김태희로 바뀌었을 때, 많은 학생들이 이전 모델이 훨씬 효과적이었다고 아쉬워했습니다. 그 모델은 별로 이름이 알려지지 않은 경우였구, 김태희는 모르는 사람이 거의 없는 경우였으니까 광고주가 김태희를 선택한 것은 이해할 수 있습니다. 어쩌면 그래서 판매에도 긍정적으로 작용했을 수도 있겠습니다. 그러나 나는 학생들의 반응에서 수사학적 감수성의 미학적 지향성을 느낍니다. 그것은 널리 알려진 모델의 광고 효과와는 다른 측면에서, 그렇지만 여전히 광고 효과가 중심에 자리 잡고 있는 예술로서 광고의 가능성입니다. 비교적 비싼 가격대의 외국 화장품들과 경쟁하려는 헤라의 광고 컨셉이 이국적이면서 품격과 관능을 결합한 신비감이었다면 나만해도 표정이나 체형에서 김태희보다 그 이전 모델이 더 어울리지 않았나 생각하니까요.

5 대중예술은 세상을 변화시킬 수 있는가

설득의 수사학이라는 맥락에서 상업 광고나 공익 광고, 또는 정치 광고 등은 젊은 세대가 미래를 걸어볼 만큼 흥미 있는 영역입니다. 어쩌면 1700년대 초처럼 수사학이 학문의 중심으로 오면서 1700년대 당시에는 잘 나가던 웅변을 대신해 광고가 예술의 만형 자리로 컴백할지도 모릅니다.

광고처럼 집약된 모습은 아니더라도 어쨌든 예술은 강건체의 노골적인 선동의 수사학이든, 은근히 속삭이는 여백의 수사학이든 우리의 가치관, 세계관과 관련해서 끊임없이 설득의 수사학을 고민해 왔습니다. 재미, 감동의 미학에서도 잠깐 이야기했지만 선동은 선동대로 여백은 여백대로 매력이 있는데, 상상력에 따라 종종 선동에서 잔잔한 소리가, 여백에서 천둥같이 울리는 소리가 들리기도 하지요.

아일랜드 출신의 여자 가수 시네이드 오코너가 미국에 갔을 때의 일입니다. 한 TV에 출연해 무반주로 「War」라는 노래를 불렀는데, 밥 말리가 만든 이 노래는 세상의 모든 불의에 대항해 전의를 불태우는 노래입니다. 그런데 그 노래를 끝까지 잘 부른 오코너가 갑자기 교황의 사진을 꺼내 갈기갈기 찢더니 '진정한 적과 싸우자'며 부르짖기 시작했습니다. 그 엄청나게 도전적인 수사학에 미국의 TV 시청자들은 순간 아연해져 버렸지요.

큰 물의를 빚은 그 일이 지난 후 오코너는 밥 딜런이라는 가수의 헌정 공연에 모습을 드러냅니다. 다 잘 알겠지만 밥 딜런은 급진적인 성향의 음유시인이라서 그의 헌정 콘서트에 올만한 관객은 어느 정도 급진적 가치관과 세계관의 소유자일 터인데, 그들은 오코너를 용서하

지 않았습니다. 오코너가 부를 노래는 이번에도 「War」였습니다. 단지 이번에는 제대로 된 밴드와 함께였지요. 하지만 그녀는 노래를 시작할 수가 없었습니다. 관객들이 야유를 퍼붓기 시작했기 때문이었습니다. 관객들이 진정하기를 기다리던 오코너는 그럴 것 같아 보이지 않자 마이크를 잡고 다시 무반주로 목청껏 노래를 시작했고, 어느 정도 노래를 부르고는 무지 오만한 표정으로 관객을 바라보며 목을 한 번 고추 세우고는 무대 뒤로 총총 사라졌습니다. 다시 그 도전적인 수사학이 재연되는 순간이었습니다.

그러나 그녀는 무대 뒤에서 허물어져 버립니다. 끝내 참지 못하고 흐느껴 울기 시작하구요. 이런 장면들이 콘서트 녹화 테이프에 담겨 있습니다. 이 모든 것이 수사학입니다. 때로는 노골적으로, 때로는 은근하게……. 어쩌면 밥 딜런 공연 전체가 수사학일지도 모릅니다. 혹시 관객까지 자발적으로 참여한 수사학이었을까요.

어쨌든 대중예술은 그 만만한 외관 덕분에 적극적인 의미에서 설득의 수사학 변두리에 위치해 왔습니다. 소극적 의미에서는 항상 비판과 경계의 대상이어 왔구요. 청소년들의 윤리를 타락시키는 역할에서부터 남성 중심주의, 중산층 중심주의를 거쳐 문화 제국주의의 첨병에 이르는 온갖 악역들을 맡아 왔습니다. 그러나 일단 소극적인 역할을 인정하더라도, 바로 그렇기 때문에 적극적인 역할을 이야기할 수도 있습니다.

알랭 들롱과 장 가뱅이 출연한 프랑스의 대중 영화 「암흑가의 두 사람」은 사형 제도를 다룹니다. 영화의 마지막 순간 '길로틴'의 등장과 함께 그 칼날의 섬뜩함, 그리고 장 가뱅을 바라보는 알랭 들롱의 절박한 시선, 추호의 망설임도 없이 순식간에 끝나버린 사형 집행. 비인간

적 메커니즘으로서 사형 제도를 비판하는 장 가뱅의 가라앉은 내레이션과 함께 그 1분의 수사학이 인상적인 영화였지요.

한편 전형적인 스릴러의 외관을 띠고 사형 제도를 다루는 헐리웃 영화 「데이비드 게일」은 그 뒤통수를 때리는 복선과 반전의 시학이 못지않게 인상적인 수사학이었습니다. 사형 제도와 관련되어 「데드맨 워킹」 같은 영화도 있었고, 「우.행.시」 같은 영화는 어땠나요?

「밀리언 달러 베이비」는 여자 권투 선수의 비극적 일생이라는 상투성에서 안락사라는 민감한 사안을 건드리는 클린트 이스트우드의 헐리웃 영화입니다. 결국 클린트 이스트우드는 영화인이자 정치인이니까요. 흥행에도 성공했고, 대안 가족의 문제도 헐리웃식으로 슬쩍 건드려졌습니다. 안락사하면 스페인 영화 「씨 인사이드」도 있네요.

정치 하니까 떠오르는 소설은 헐리웃에서 시나리오도 쓰곤 하던 작가 에인 랜드의 『아틀라스』라는 여러 권짜리 소설입니다. 근미래를 배경으로 기업 소설의 외관을 띤 이 초장편 소설은 이명박 정부의 교과서라 할 정도로 반기업적 민중주의에 대한 엄한 반격인데, 그 선동적 수사학이 조금 겁나게 설득력 있습니다.

『아틀라스』와는 반대적 입장에서 정치적이지만 좀 더 은근한 수사학의 예로 다카하타 이사오의 애니메이션 「반딧불의 묘」가 있지요. 설득적 측면에서 은근하기는 하지만 너무 고통스러울 정도로 어린 동생 세츠코의 죽음은 관객의 감성을 후벼 팝니다. 이 애니메이션의 수사학을 태평양전쟁에 대한 책임 회피로 보는 시각도 있는데, 그 정도의 수사학으로는 세츠코의 죽음을 책임질 수 없다는 것이 내 생각입니다. 너무 가슴이 아파서 나는 그 고통을 신자유주의에 대한 통렬한 반성으로 연결 짓습니다. 전쟁에서 부모를 잃은 중학교 사내아이가 손에 쥐

어본 그 여름의 자유. 그러나 그저 오빠를 따르는 여동생을 책임지기에 그 사내아이는 너무 어렸습니다. 그래도 누이동생이 남긴 마지막 말은 "오빠, 고마워." 나에게 이 애니메이션의 수사학은 너무 고통스러워서, 이런 고통이 내 내면에 어떤 영향을 끼치지 않았다고는 생각할 수 없습니다.

「반딧불의 묘」가 너무 고통스러워 기분 전환이 필요하면 이란 영화 「천국의 아이들」이 있습니다. 이 영화는 착한 오빠의 이야기입니다. 나는 원체 이란 영화에 나오는 이란 말을 좋아합니다. 그 어눌한 말을 쓰는 사람들은 착하고 소박해 보입니다. 우리나라의 강원도 말과 비슷하다고나 할까. 아이들이 쓰면 훨씬 더 소박합니다. 사건인즉 누이동생의 신발을 잃어버려 할 수 없이 누이와 오빠가, 오빠 신발을 교대로 신고 학교에 가야 합니다. 다행히 오전반, 오후반이 있어서 오빠는 수업이 끝나는 대로 누이한테 달려옵니다. 그러느라 달리기 실력이 엄청 늘지요. 마침 그 지역 달리기 대회가 열리고 3등상이 운동화라 오빠는 큰 소리 치며 출전합니다. 영화의 마지막 부분 달리기 대회 15분이 인생의 압축이자 수사학의 백미입니다. 뜻대로 3등을 하기가 너무 힘들어 결국 오빠는 1등을 하고 마는데, 다들 기뻐하는 속에 오빠의 눈에는 눈물이 그렁거립니다. 맥이 빠져 집에 돌아온 오빠는 누이의 불만스런 시선을 견디며 신발과 양말을 벗습니다. 다 떨어진 냄새나는 신발과 구멍 뚫린 양말, 그리고 물집 잡힌 발. 오빠는 치유처럼 발을 물속에 담그지요. 햇살이 반짝이며 물속으로 스며들고 금붕어는 발가락 사이에서 헤엄칩니다. 관객은 오빠가 3등을 못해 운동화를 못 타온 것이 아쉽습니다. 그래도 오빠는 최선을 다하지 않았던가요. 그러면 됐습니다. "수고했다" 이런 느낌말이지요.

그런데 오빠가 집에 오기 직전, 아빠가 동네 가게에 들르는 장면이 나옵니다. 아주 짧은 장면입니다. 그리고 아빠 자전거 뒤에 두 켤레의 신발이 있습니다. 너무 순간적으로 스친 장면이라 못 본 관객이 많습니다. 이것이 수사학인데, 나는 이럴 때 말을 건넨다는 표현을 씁니다.

"혹시 아이들이 신발을 못 구해 안타까우신 관객이 있다면 이렇게라도 만족하시지요. 근데 이 집안이 너무 가난해 이렇게 아이들 신발을 사고 나면 일주일은 굶어야 할 텐데요. 꼭 디즈니식 엔딩이 아니어도 괜찮지 않나요?"

이런 식의 조심스러운 말 건넴이라 할 수 있지요.

이렇게 잠깐 살펴본 것처럼, 대중예술의 뽕끼에 실려 온 세상으로 퍼져가는 다양한 설득의 수사학이 있습니다. 결국 설득이란 창작의 의도와 함께 수용의 실천이 핵심이라, 설득의 수사학은 궁극적으로는 주관주의 예술론일 수밖에 없습니다. 그 주관적인 반응의 소리에 귀를 기울이는 것이 대중주의 미학의 핵심 중의 하나이구요. 그래서 일단은 저마다 자신의 이야기를 하면서 시작할 수밖에 없습니다.

6 해독 작용과 반해독 작용으로서 수사학의 두 가지 경우

내 마음에 독으로 작용하는 여러 가지 것들이 있습니다. 예를 들어 질투 같은 감정은 나를 상당히 성가시게 합니다. 질투로부터 자유로워지면 좋겠다 생각하지만 내 뜻대로 잘 되지 않습니다. 어떤 영화나, 책, 또는 누군가의 설교가 나에게 질투에 대한 수사학적 해독 작용을 한 기억이 없습니다. 수사학적 의도는 알겠지만 실천에 이르기까지 설득이

잘 되지 않으니까 말이지요. 이렇게 수사학적 해독 작용이 필요한 많은 것들이 있습니다. 구체적인 예를 들어, 무언가 내 눈 앞에서 빙글빙글 돌아가면 마음이 걷잡을 수 없이 불안해지고, 차가운 샤워 속으로 들어갈 때 눈을 감으면 마음이 몹시 불편해지지만, 죽을 때까지 그냥 그러고 살아야 되나보다 생각합니다. 폭포 밑에 들어가 도를 닦는 일이 얼마나 힘든 일인지 나는 내 경험으로 짐작할 수 있습니다.

죽음 이야기가 잠깐 나왔지만 죽음 또한 나에게 엄청난 독입니다. 원래 살아있는 것들은 죽음을 두려워하게 마련입니다. 하지만 지금까지 살아온 동안 나는 불필요할 정도로 생명심을 갉아먹는 죽음의 부정적인 이미지에 노출되어 왔습니다. 사생관도 분명치 않고, 어릴 때부터도 죽음에 민감했었지요. 이제 내 나이가 되면 죽음은 사실 피부로 다가오는 문제가 됩니다. 그러다가 노래를 하나 들었습니다. 노래 제목은 「Do Not Weep At My Grave And Weep」인데, 오래 전에 누군가가 쓴 글에 곡을 붙인 노래였습니다. 곡은 여러 버전이 있는 것으로 알고 있구요. 비교적 최근에는 일본 사람이 일본 말로 번역해서 곡을 붙여 많은 일본 사람들의 사랑을 받았다고 합니다. 그 원래 시였던 가사가 꽤 인상적이었습니다. 왠지 내 어깨에 걸린 죽음에 대한 부담의 짐이 조금 덜어진 듯싶은 느낌이랄까요. 유감이지만 '많이'라고는 말 할 수 없습니다. 그렇게 쉽게 죽음을 극복할 수만 있으면 무엇이 문제겠습니까. 어쨌든 나는 아이들에게 내 장례식에 그 노래를 틀어달라고 부탁했습니다. 영어로 된 글을 번역하면 다음과 같습니다.

내 무덤가에 서서 울지 말아요.
나는 거기에 없으니까요.

나는 잠들어 있는 것이 아니랍니다.

나는 불어가는 수천의 바람이지요.

나는 눈 위에서 반짝이는 다이아몬드랍니다.

나는 익은 곡식 위에 머무는 햇살이고

가을에 촉촉이 내리는 빗물입니다.

내 무덤가에 서서 슬퍼하지 말아요.

나는 새벽 풀잎에 맺힌 이슬이에요.

나는 잔잔한 바다가 땅과 만나는 곳

그 곳의 모래에 찍힌 발자욱이랍니다.

나는 피곤한 날 당신이 내민 손을 잡습니다.

나는 그렇게 여기 있습니다.

나는 언제나 여기에 있을 거예요.

당신이 고요한 아침에 눈을 뜨면

둥근 원을 그리며 아침하늘로 치솟아 오르는 새를 볼 겁니다.

그 새가 나예요.

나는 밤에 빛나는 별들이기도 하고요.

내 무덤가에 서서 슬피 울지 말아요.

나는 거기에 없으니까요. 나는 죽은 게 아니랍니다.

특히 "I am a thousand winds that blow"란 부분이 마음에 들었는데, 무언가 죽음에 대한 수사학적 해독제 같은 느낌이었습니다. 코끝에 한 점 자유의 바람이 걸쳐졌습니다.

죽음에 대해 나에게 수사학적으로 영향을 준 또 다른 예는 많은 사람들이 본 영화 「인생은 아름다워」였습니다. 아버지가 죽음으로 끌려

가면서 아들 앞에서 연출하는 기막히게 우스꽝스럽게 걷는 장면은 나중에 아들이 커서 기억하게 될 아버지의 마지막 모습이지요. 아버지의 마지막 모습에 대한 그 기억은 생명입니다. 물론 영화 속의 아들이 더 커질 리가 없으니, 현실에서 나에게 던지는 질문은 "당신에 대한 기억이 누군가에게 생명이 되는가?"입니다. 그래서 내 장례식에는 두 대의 모니터가 필요합니다. 한 쪽에서는 「Do Not Stand At My Grave And Weep」가 흐르고, 다른 쪽에서는 가족들과 윷놀이 하면서 엽기로 망가지는 나의 모습이 보여질 것입니다.

지금 나는 죽음은 삶의 반대말이 아니라는 잔잔한 설득의 수사학들을 생각합니다. 이런 맥락에서 스크린이라는 밥상 위에 무수히 많은 작은 종지반찬을 올리면서 생명으로 죽음을 껴안는 허진호 감독의 「8월의 크리스마스」가 있습니다. 그런데 이 영화는 그 종지 반찬의 맛을 느끼지 못하면 그냥 심심할 정도로 잔잔한 영화일 뿐입니다. 그렇지만 일단 종지 반찬의 맛들이 살아나기 시작하면 천지우당탕의 경험이 가능합니다. 순간적인 효과를 희생하고 거두어지는 이런 여운의 천지우당탕은 수사학적 선택입니다. 어느 정도 소통성을 함축하고 있는 여백에서 천둥처럼 울리는 수사학적 상상력. 이것이 대중예술의 미학의 한 중요한 지점입니다. 이렇게 나는 허진호 감독의 수사학에 매료되어 「8월의 크리스마스」를 세계 영화사 100년의 으뜸가는 작품으로 꼽습니다. 거의 수사학적 기적이라고 이야기할 수밖에 없는 작품입니다. 은총이라고나 할까요.

문제는 허진호 감독의 다음 작품 「봄날은 간다」입니다. 앞에서도 질투라는 내 마음의 독 이야기를 했었는데, 특히 남녀 관계에서 소유욕과 관련된 질투의 감정은 당최 해결이 잘 안되지요. 게다가 수사학적

으로 반反해독 작용을 하는 작품들이 한둘이 아니니까요. 그 전형적인 경우가 「오델로」인데, 이건 전 세계적으로 끊임없이 공연됩니다. 내가 중학교 때 읽은 이상의 「날개」나 김동인의 「발가락이 닮았네」도 나에게 오쟁이 진 남편의 그림을 쉽게 떠올리게 합니다. 여기에 여성의 바람기 앞에 선 순수한 남성의 상처라는 고전적인 응어리를 안겨주는 작품들이 도처에 산적해 있지요. 이런 경험들은 현실에서의 남녀 관계를 때로는 불필요하게 피곤하게 합니다. 특히 여성의 입장에서 그로 인한 폭력의 희생이 되기도 합니다.

이런 맥락에서 「봄날은 간다」는 수사학적으로 독버섯 같은 작품입니다. 생명으로 죽음을 껴안는 그의 이전 작품과 이렇게 대조적일 수가 없습니다. 한마디로 생명이 아니라 죽음의 수사학입니다. 이 영화가 개봉될 당시 이 영화를 함께 본 커플은 깨진다는 소문은 흥행에 영향을 미칠 정도였습니다. 그 소문이 근거가 있을 만큼 이 영화는 남녀 관계에서 질투와 소유욕에 대한 반해독 작용의 수사학입니다.

처음에 이 영화에 대한 소문을 듣고 즐거웠습니다. 허진호 감독의 다음 작품을 기다리고 있었으니까요. 「8월의 크리스마스」가 빛의 영화라면 이제 소리의 영화가 나오겠구나 하는 기대감도 있었습니다. 무엇보다도 우리나라에 이혼이 급증하면서 30대의 이혼녀와 처음 사랑을 하는 20대의 젊은 남자와의 관계가 현실적인 문제일 수 있던 때에 허진호 감독의 수사학이 어떻게 우리를 생명 쪽으로 자유롭게 해줄까에 대한 설레임도 컸습니다. 결과는 독버섯처럼 아름다웠지만, 참혹했습니다.

한 시나리오 잡지 편집장이 이 영화를 극찬하면서 이 영화는 한마디로 '상우라는 영화 속 남자 캐릭터의 성장 이야기'라는 식으로 요약할 때 이 영화의 수사학적 실패가 분명하게 드러납니다. 이 영화의 또

다른 중요한 여성 캐릭터인 은수의 실종이 그 실패의 상징적인 드러남이지요. 「봄날은 간다」의 시나리오를 보면 이 땅에서 나이 삼십의 이혼녀와 연하의 남자 사이의 사랑이 겪게 되는 아픔이 비교적 동등하게 묘사되어 있습니다.

그 시나리오가 영화가 되면서 두드러지게 변화한 부분은 마지막 상우의 보리밭 득도 장면입니다. 영화는 보리밭에서 미소 짓는 상우의 얼굴이 클로즈업 되면서 끝납니다. 앞에서 언급한 편집장이 상우의 성장이라고 파악한 장면이지요. 그러나 영화와는 달리 시나리오에서는 보리밭 장면 다음에 은수가 화분을 들고 상우를 찾아옵니다. 그리고 두 남녀는 담담하게 이별하구요. 심지어 상우는 은수에게 바래다줄까 하고 묻기까지 합니다. 작고 미묘한 차이지만 수사학적으로 그 차이는 득도와 일상일 만큼 엄청 큽니다.

영화 후반부에 상우가 은수에게 그 유명한 "사랑이 어떻게 변하니?"라는 대사를 할 때 여성을 포함한 모든 관객이 상우 편을 듭니다. 그때 카메라가 어떻게 은수를 구석으로 밀고 상우를 중심에 놓는지 관객이 느낄 수 있으면 수사학이 개입해 들어오는 그 영향력을 알 수 있을 텐데요. 사실 그 대사는 한번 이혼한 여자에게 할 대사가 아닌데 말이지요. 그래도 그 대사를 듣고 은수가 얼마나 깊은 한숨을 쉬는지 관객이 느낄 수만 있었어도 좋았겠습니다. 그러나 영화는 치밀하게 관객의 시선을 스크린 밖으로 사라진 상우를 쫓게 합니다.

그 한숨은 영화의 앞부분 상우가 은수에게 김치 담글 줄 아느냐고 물었을 때 은수가 "나 김치 못 담궈"라고 대답하는 순간의 떨리는 목소리이기도 합니다. 그때 상우가 "김치 내가 담가 줄게"라고 말을 받는데, 관객은 그 순간 상우를 사랑해 버리지요. 그 순간이 은수에게 얼마나

힘든 순간이었는지 관객은 귀를 기울이지 않습니다. 상우의 대책 없는 치기를 관객은 순수함으로 품어버리면서 이와는 대조적으로 은수의 현실적인 어려움은 여자의 현실적 이해타산으로 치부해 버립니다. 왜 허진호 감독은 관객으로 하여금 은수의 등에 칼을 꽂게 만든 걸까요?

현실적으로 보면 「봄날은 간다」에서 은수는 자신의 라디오 프로그램에 패널로 나온 선글라스의 사나이와 성적으로 관계를 맺었을 수 있습니다. 시나리오에서는 그 가능성이 강하게 암시되어 있습니다. 뭐, 아닐 수도 있구요. 중요한 것은 의심의 순간에 이미 여자는 헤픈 여자가 되어 버린다는 사실입니다. 남자의 머릿속에서 영화가 한 편 돌아가면 그 기억은 영원합니다. 그 의심이 영화 속에서 상우가 은수의 작은 차를 열쇠로 긁는 쪼잔함으로 표현되는데, 만약 영화 속에서 선글라스의 사내와 영애의 베드신이 잠깐이라도 보였다면 그 참혹한 결말은 미루어 짐작할 수 있을 겁니다. 관객은 칼 대신 도끼로 은수의 머리를 내려칠 테니까요. 그리고 여전히 오델로는 끝없이 데스데모나의 목을 조릅니다. 「해피엔드」에서 최민식은 전도연의 목을 조르구요. 관객은 여성까지 포함해서 목을 조르는 최민식의 손에 자기 손을 얹습니다. 허진호 감독이 좋은 시나리오를 영화로 만들면서 자신도 어쩔 수 없이 자신의 수사학적 상상력을 오염시킬 수밖에 없었던 독毒. 이제 해독제로서의 수사학적 상상력이 필요합니다.

나는 상우에게서 나를 포함해서 이 땅의 지긋지긋한 남자들의 모습을 봐 버렸습니다. 뿐만 아니라, 여자 관객들도 영화 속의 상우 편에서 있으면서도 은연중에 상우에게서 자신의 남자 친구나 남편의 얼굴을 봐 버렸다고 나는 생각합니다. 다시 말해 남자는 은수에게서 어린 시절의 독을 확인하고, 여자는 상우에게서 그 독에 오염된 자신의 남자

얼굴을 봐 버리니 이 영화를 본 커플이 깨질 수밖에 없습니다.

그러나 쓰임새에 따라 독은 약이 될 수 있습니다. 일단 이렇게 「봄날은 간다」를 들여다본다는 것 자체가 소극적이긴 해도 약입니다. 그래도 남녀관계에서 소유욕이란 독에 대한 적극적인 의미의 수사학적 해독제가 여전히 필요합니다. 이럴 때 다행히 「가족의 탄생」이라는 영화가 나옵니다. 이 영화에는 모든 사람들, 특히 아이들에게 마음이 열린 한 여자가 나오는데 그 여자를 좋아하는 남자는 끊임없이 그 여자가 헤플지도 모른다는 생각에 힘들어 합니다. 그리고 그 여자는 남자에게 정직하게 묻습니다. "근데 헤픈 게 나쁜 거야?"

이 영화가 해독제로 작용하는 힘은 무엇보다도 영화 속에서 여자들 자신이 내뿜는 여유의 생명심 때문입니다. 관계를 피에 의한 구속이나 소유로 보면서 비롯하는 응어리로부터 영화는 솔직하게 토해내는 감정적 반응에서 비롯하는 여유를 보여줍니다. 그 여유에는 자유의 바람이 묻어나구요. 그것이 영화의 마지막 부분에서 남동생을 집에서 내쫓고 문을 닫아거는 누이의 모습에서 자연스럽게 보여집니다. 누이가 다시 문을 열어주든 아니면 아예 내쫓아 버리든 그것은 이미 문제가 아닙니다. 「봄날은 간다」의 마지막 말이 '죽음'이었다면 「가족의 탄생」은 '생명'입니다.

지금까지 예술이 무엇인지 아는 정말 많은 사람들이 좋은 예술에 대한 이야기를 해왔습니다. 우리에게 읽을 책을 골라주고, 들을 음악과 볼 그림들을 골라주었습니다. 예술에 대한 이런 경험들이 우리의 가치관과 세계관에 어떤 식으로도 작용하지 않았다고 말하는 것은 무리라고 나는 생각합니다. 그런데 어떤 식으로? 이 질문에 대한 대답은 그 성격이 철저하게 주관적일 수밖에 없습니다. 다시 말해 우리에게 마음의

양식을 이야기해 온 사람들도 결국은 자신들의 주관적인 체험을 이야기할 수밖에 없었던 것이지요. 누구에게는 독이 누구에게는 약이 되고, 누구에게는 약이 누구에게는 독이 될 줄 누가 결정적으로 이야기할 수 있을까요?

수사학이라 그래서 범죄 수사학인줄 알았다고 농담을 한 학생이 있었지만, 수사학은 18세기까지 웅변과 더불어 학문과 예술의 중심이었습니다. 예술 동네에서 웅변이 쫓겨나고, 학문동네에서 수사학이 쫓겨나는 데에는 낭만주의의 '천재'와 '영감'과 '독창성'의 개념이 한몫을 했습니다. 그래도 수사학은 항상 우리의 일상 속에서 숨 쉬고 있었습니다. 결국 '천재'라는 개념도 수사학의 한 부분일 뿐이니까요. 건축미학에서 20세기 초 인터내셔널 스타일의 등장과 함께 "모든 장식은 범죄다"라는 표어가 등장하는데, 이때 장식이 이를테면 수사학이 처한 운명이었습니다. 시학에서 은유니 환유니 점층법이니 강건체니 하는 등등이 지나간 수사학의 화려했던 시절을 떠올리게 하는 잔재들입니다.

물론 나는 수사학이 아주 중요하다고 생각합니다. 수사학은 소통에의 의지이고, 다가가서 효과적으로 말 건네기입니다. 수사학에 감도는 부정적인 뉘앙스는 건네고 싶은 아무 것도 없으면서 빈껍데기의 미사여구로만 장식된 소통 아닌 소통 때문이었지만, 건네고 싶은 무엇이 있기만 하다면 수사학이 꼭 그럴 필요는 없습니다. 장식이 범죄일 필요가 없듯이 말이지요. 이렇게 나는 대학 교양 수업에 수사학의 부활을 꿈꿉니다.

대중영화,
그리고 해석과 과잉 해석의 시학

1 소통의 자세로서 근거 있는 해석

앞에서 재미, 감동을 논하면서 시학에 대해 잠깐 언급할 때 나는 여운의 미학을 언급 했습니다. 일반적으로 시학詩學을 시詩와 결부시키는 것은 당연하지만, 영상시라든지 피아노의 시인이라는 말도 자연스럽게 들리니만큼 시에는 모든 예술을 아우르는 어떤 보편적인 의미 영역이 있습니다. 나는 그것을 여운이라 일컫습니다. 물론 행사시나 목적시처럼 직접적으로 소통의 효과를 거둬내려는 작업도 있으나, 대부분의 시는 일상적 소통에 쓰이는 언어에 여운의 그림자를 드리웁니다. 일상에서 내가 "간다, 간다, 가버린다" 하면 그냥 가버리는 거지만, 이게 시이면 무언가 여운의 뒷맛이 있거든요. 경우에 따라서는 동시에 서로 충돌하는 반대되는 의미들이 모순이라기보다는 여운의 효과를 창출합니다. "나는 네가 싫어!" 하면 싫다는 이야기지만, 너무 좋다는 이야기이기도 하니까요. 여기에 정답 없는 해석이 개입합니다.

일반적으로 대중예술의 재미와 감동은 오락미학의 중추를 이룰 만큼 명백하면서 직접적이지만, 작품에 따라 여운을 동반한 다양한 해석이 가능한 경우들도 있습니다. 따라서 해석은 극단적인 예술주관주의자로서 예술무정부주의자이자 예술무제한주의자인 나로서는 대단히 흥미 있는 영역입니다.

내가 중학교 2학년 봄 학기 첫 국어 시간의 일이었습니다. 첫 단원에 시가 한 편 실려 있었지요. 뭔가 봄이 오고 어린 영혼이 커튼 너머로 살며시 봄이 오는 뜨락을 들여다보는 듯한 느낌의 시였습니다. 선생님은 그 시가 여학생의 작품이라고 하셨고, 나는 남학생임에 틀림없다고 우기기 시작했습니다. 선생님이 나중에 교사용 참고서에 실려 있는 작

가의 인적 사항을 보여주실 때까지 나는 굽히지 않고 우겼습니다. 인적 사항을 보고나서도 마음으로 진정 설복되었는지는 잘 모르겠습니다. 중요한 것은 그때 국어 선생님의 태도였습니다. 선생님은 나의 반발을 재미있어 하셨고, 참고서를 보여주실 때에도 일방적인 정답을 강요받았다기보다는 "자, 어때?" 정도의 느낌이었습니다.

유감스럽게도 우리나라 학교 교육의 현실은 이런 성격의 즐거움보다는 그냥 단조로운 정답 맞추기의 분위기가 지배적입니다. "위 문단의 주제는?"과 같은 문제에 논쟁은 없습니다. 그냥 정답만이 있을 뿐이지요. 이렇게 우리의 해석 능력은 다분히 정답 찾기 능력 쪽으로 적응해 온 감이 있습니다.

우리는 해석적 동물입니다. 해석은 외국어를 번역할 때에도 작용하지만, 하늘에 모이는 구름을 보면서 비가 올 거라고 짐작할 때에도 작용합니다. 무엇보다도 해석의 즐거움은 여러 다양한 의미가 내포되어 있는 텍스트를 만날 때이지요. 여기에서 텍스트라 함은 의미를 담고 있는 모든 대상을 말합니다. 가령 글이라거나 말, 영상, 음악, 몸짓, 표정, 의상, 표본 등등이 있겠네요.

수학이나 자연과학적 해석에 정답이 있을지는 모르나, 예술의 영역에서 정답인 해석은 없습니다. 그러지 말자고 '예술'이라는 개념이 존재하는 것입니다. 해석에 권력은 있을지 몰라도 정답은 없습니다. 그러니까 '권위 있는 해석'이란 표현은 현실적인 표현이지만 권위 있는 해석에 기죽을 필요는 전혀 없지요. 그런데도 우리의 해석은 권위라는 이름 아래 끊임없이 조롱받아 왔습니다. 사실 나 자신부터 아직 해석무정부주의에 서투릅니다. 문득 거울 속에서 나의 해석만이 정답이라는 편견에 여전히 지배를 받고 있는 새초롬한 나를 보니까 말이지요.

모든 해석은 정당합니다. 움베르토 에코 같이 유연한 사고의 사람도 '적절한 해석'과 '지나친 해석'이라는 이분법을 만들지만, 나라면 '적절한' 대신에 '근거 있는'이라는 표현을 쓰겠습니다. 여기서 '근거'라 함은 무언가 구체적인 것을 가리키며 말하는 소통의 자세를 말합니다. 꼭 설득하지 않아도 좋습니다. 그냥 근거를 확인하는 것만으로도 충분하지요.

정답 찾기의 해석이 대충 서로 비슷하면서 모범 답안의 따분함을 줄 때 근거 있는 과잉 해석은 항상 신선합니다. 물론 어디서부터 해석에 '과잉'이나 '오버'라는 표현을 붙일 것인가는 분명하지가 않습니다. 이건 그냥 상식적인 구분입니다. 무엇이 상식인가도 분명하지 않은데 그런 개념 정의에 말려들 필요 또한 전혀 없습니다. 원래 모든 해석에는 과잉의 소지가 있으니까요. 윤도현 1집에 「가을 우체국 앞에서」라는 노래가 있습니다. 짧은 가사니까 가사 전체를 쓰면 다음과 같습니다.

가을 우체국 앞에서 그대를 기다리다
노오란 은행잎들이 바람에 날려가고
지나는 사람들 같이 저 멀리 가는 걸 보네
세상에 아름다운 것들이 얼마나 오래 남을까
한여름 소나기 쏟아져도 굳세게 버틴 꽃들과
지난 겨울 눈보라에도 우뚝 서있는 나무들같이
하늘아래 모든 것이 저 홀로 설 수 있을까
가을 우체국 앞에서 그대를 기다리다
우연한 생각에 빠져 날 저물도록 몰랐네

이 노래 후반부 "우연한 생각에 빠져 날 저물도록 몰랐네"란 가사가 심상치 않습니다. 날 저물도록 무엇을 몰랐다는 걸까요? 날 저무는 줄을 몰랐다는 걸까요? 그 생각은 정말 '우연한' 생각이었나구요? 무언가 해석이 필요합니다. 결국 기다리는 사람은 오지 않고, 이 노래의 그 사람은 기다리는 사람이 오지 않을 줄 알면서도 날 저물도록 우체국 앞에 서서 미련을 털어내지 못하고, 어찌 할 줄 몰라한다. 뭐 이 정도면 그냥 상식적으로 적절한 해석이라 할 수 있습니다. 하지만 이 가사에는 정치적 의미가 담겨있을 수 있습니다. 윤도현 1집이면 90년대 초반이니까 정치적으로 힘들었던 시기의 기억이 아직 생생할 때였지요. 우체국이 기다림, 소식 같은 의미라면 이 노래의 그 사람은 오지 못하는 사람을 기다리면서 한 사람의 희생과 자유가 치러야 할 대가에 대해 복잡한 상념에 빠져 있습니다. 그러나 그런 상념 또한 결국 버림받은 것에 대한 지적 위장막에 불과할 지도 모르구요. 이렇게 해석과 과잉 해석은 지그재그로 춤을 춥니다.

「폴라로이드 작동법」이란 10분이 채 안 되는 단편 영화가 있습니다. 정유미라는 연기자가 부서질 듯 섬세한 연기를 합니다. 이 영화에서 정유미는 나에게 다가와 '님'이 되었지요. 연기를 참 섬세하게 잘 했습니다. 물론 영화 「가족의 탄생」에서도 그녀 위에 엄청난 북극성이 떴구요. 영화의 내용은 간단합니다. 대학교 동아리 후배가 선배에게 폴라로이드 카메라를 빌려 아르바이트를 하려 합니다. 선배가 후배에게 카메라 작동법을 가르쳐 줄 때 선배를 좋아하는 후배의 마음이 유리처럼 투명하게 드러납니다. 그리고 그만 후배가 조작을 잘못해서 필름 뚜껑이 열리고 만다는 이야기입니다. 그런데 왜 폴라로이드일까요? 극중에서는 자연스럽습니다. 폴라로이드로 해야만 카페에서 커플을 찍

어주고 3천 원씩 받는 아르바이트가 가능하니까요. 그런데 해석적으로 다시 묻습니다. 왜 폴라로이드인가요? 폴라로이드 카메라만이 필름을 앞에서 넣으니까 그렇습니다. 그래서 필름 뚜껑이 속절없이 상대방 쪽으로 열려버리지요. 그렇게 선배를 좋아하는 후배의 마음이 감출 곳 없이 다 드러나 버리는 이야기입니다. 이 정도 해석이면 상식적으로 적절하다고 나는 생각합니다.

그런데 함께 수업했던 한 학생은 선배가 변태라는 겁니다. 후배가 자기를 좋아하는 줄 알면서 그 상황을 즐긴다는 거지요. 다른 학생은 후배가 선배를 무서워해서 영화 내내 궁지에 몰린 토끼 같은 표정을 짓고 있다고 주장하기도 하구요. 어떤 해석에도 정답은 없습니다. 그렇다면 다시금 해석의 출발점은 진정성이네요.

존 케이지라는 좀 엉뚱한 퍼포먼스 아티스트가 있습니다. 주사위를 던지면서 악보를 써서 우연 음악을 시도해 본다던가 하는 좀 이상한 짓을 합니다. 그가 한 이상한 짓 중에 「4'33"」라는 음악이 있습니다. 초연된 지 반세기 가량 된 작품인데, 우리나라에서도 연주된 적이 있지요. 연주라 해야 할지, 공연이라 해야 할지 하여튼 피아니스트가 등장해 4분 33초 동안 피아노 뚜껑을 여닫는다든지 하는 일만 하다가 인사하고 나가는 작품입니다. 그 동안에 관객은 긴장해서 콘서트장 안의 모든 소리에 귀를 기울인다는 컨셉 정도라면 나도 그의 의도를 짐작할 수는 있습니다. 그런데 왜 하필 4분 33초인가요? 4분 32초도 아니고, 4분 34초도 아니고 말이지요. 내 수업을 들었던 어느 이공계열 학생의 해석은 이렇습니다. 4분 33초를 초로 환산하면 273초. 그런데 -273도는 우주 절대온도! 이런 고로 「4'33"」는 절대성을 추구하는 작품이라는 것입니다. 어떤가요? 적절한 해석인가요, 아니면 과잉 해석인가요? 나로서는

근거 있는 오버로 보이지만, 어쨌든 냉장고보다도 엄청 신선하지요.

2 뽕끼의 감수성으로 품끼 해석하기

지금은 고인이 된 불문학자이자 문학평론가 김현이 번역한 랭보의 「모음들」이란 시가 있습니다. 원제는 「부아엘Voyelles」. 짧은 시인데, 여기 그 전문을 소개합니다.

A noir, E blanc, I rouge, U vert, O bleu : voyelles,
Je dirai quelque jour vos naissances latentes :
A, noir corset velu des mouches éclatantes
Qui bombinent autour des puanteurs cruelles,

Golfes d'ombre; E, candeurs des vapeurs et des tentes,
Lances des glaciers fiers, rois blancs, frissons d'ombelles ;
I, pourpres, sang craché, rire des lèvres belles
Dans la colère ou les ivresses pénitentes ;

U. cycles, vibrements divins des mers virides,
Paix des pâtis semés d'animaux, paix des rides
Que l'alchimie imprime aux grands fronts studieux ;

O, suprême Clairon plein des strideurs étranges

Silences traversés des Mondes et des Anges :

O l'Oméga, rayon violet de Ses Yeux!

조숙한 천재 시인이라 공감각적인 상상력이 대단합니다. 내가 알파벳을 배울 때 그는 벌써 이런 시를 쓰다니 대단합니다. 그러나 기죽을 필요는 없습니다. 우리도 알파벳을 배우면서 W, X, Y를 가지고 우리 나름대로 상상력을 발휘해 화장실 벽에 낙서를 하지 않았던가요. 그러니까 랭보의 「모음들」은 우리와 비슷한 상상력에서 좀 더 언어적 감각이 뛰어난 아이의 시인 것입니다. 내가 그의 시를 이렇게 해석한데에는 김현의 번역에서 아무래도 석연치 않은 부분이 있어서였습니다. 먼저 김현 번역의 전문은 이렇습니다.

검은 A, 흰 E, 붉은 I, 초록의 U, 청색의 O, 모음들이여
나는 언젠가 너희들의 내밀한 탄생을 말하리라
A, 잔인한 악취 주변을 윙윙거리는
굉장한 파리떼들의 털투성이의 검은 코르셋

어둠의 물굽이 E. 물거품과 천막의 순진함.
자랑스러운 氷河의 창, 白人王, 繖形花의 흔들거림
I, 赤色, 내뿜는 피, 화났을 때나
회개의 감흥을 느낄 때 아름다운 입술의 웃음
U, 원형, 녹색 바다의 신성한 전율.
동물들로 씨뿌려진 放牧場의 平和, 연금술이
부지런한 커다란 이마에 찍어놓은 주름살의 平和

297 **PART** 08 대중영화, 그리고 해석과 과잉 해석의 시학

O, 이상한 날카로운 소리로 가득찬 지고의 나팔
世界와 天使가 가로지르고 있는 고요함.
　　─ 오, 神의 눈의 보라빛 光線 오메가여,

　　우선 A를 봅시다. '에클라땅뜨éclatantes'를 '굉장한'이라 번역했는데, 좀 이상하지 않는가요? 굉장한 파리떼? 그래서 사전을 찾아봤더니 '싱싱한', 또는 '젊음이 넘치는'이란 뜻도 있더라구요. 오호? 혹시? 그래서 '무쉬mouches'를 찾아봤더니 '연습용 펜싱 칼끝에 다는 조그만 가죽 뭉치'라는 뜻이 있는 것이 아닌가요! '젊음이 넘치는 거시기!' 갑자기 랭보의 시 전체가 손에 들어오지 않나요! A를 거꾸로 써서 털을 그려 넣으면 여성의 음부가 되니까 말이지요.
　　이번엔 U를 한번 볼까요. '동물들로 씨뿌려진'이 아무래도 좀 어색합니다. '스메semés'에는 '정액이 뿌려진'이란 뜻도 있으니 전체적인 맥락에서는 확실히 거시기 쪽이 좀 더 자연스럽게 느껴집니다. 그렇다면 '주름살'이 여성 해부학적으로 좀 더 성적인 이미지로 다가올 거구요. 불어에 대한 약간의 지식과 사전이 있으면 시 전체를 한번 이렇게 해석해볼 수 있습니다. 시간 가는 줄 모르게 재미있을 겁니다. 무언가 손에 잡히는 것이 있으니 보람도 있습니다. 앞에서도 말한 것처럼 우리 중학교 시절 W, X, Y와 별 차이 없는 차원입니다. 물론 랭보의 언어감각이 뛰어나다는 건 누구도 부정할 수 없는 사실이지요.
　　랭보의 「모음들」을 화장실 낙서로 보는 이와 같은 해석은 김현의 입장에서 보면 과잉 해석이겠지만, 프랑스의 저술가 장뤽 엔니그의 『엉덩이의 역사』나 장정일의 소설 『내게 거짓말을 해봐』에도 나와 비슷한 해석이 있습니다. 일부러 품끼의 시를 뽕끼로 해석해 흠집 내려

멀티미디어 시대 대중예술과 예술무정부주의

는 것이 아닙니다. 나는 그냥 저마다 해석이 자연스러운 쪽으로 가면 된다는 이야기를 하고 싶어서였지요. 불문학자의 해석이 도움이 되면 좋고, 그렇지 못하면 할 수 없습니다. 내키지 않는데 억지로 권위 있는 해석을 따를 필요는 없습니다. 지금 나의 해석도 마찬가지구요.

러시아의 망명 감독 안드레이 타르코프스키의 마지막 영화가 「희생」입니다. 영화 평론가들에 의해 대단히 높은 평가를 받는 감독의 마지막 작품이라 엄청난 품끼를 내뿜습니다. 그런데 나는 볼 때마다 좁니다. 의미가 애매하니까 조는 것이지요. 그래서 한번은 내 마음대로 해석하며 보기로 마음을 먹었습니다. 그랬더니 졸지 않고 끝까지 꽤 흥미 있게 볼 수 있었어요. 내 해석에 의하면 이 영화는 죽음의 자리에서 아들에게 보내는 타르코프스키의 처절한 자기 고백입니다. 영화 평론가들이 보면 이건 「모음들」의 과잉 해석을 넘어선 신성 모독일 수도 있습니다. 그런데 나는 내 오버가 신선합니다. 영화의 끝에 '내 아들에게'라는 자막 말고도 나름대로 근거도 있습니다. 어쨌든 타르코프스키를 검색하면 그의 아버지와 어머니가 누군지는 쉽게 알 수 있습니다. 그런데 그의 아들은? 타르코프스키 같은 아버지를 둔 아들의 삶은 어땠을까요? 망명해서 순교자와 같은 자세로 유럽을 떠돌며 영화를 위해 몸을 불사른 아버지와 함께 치러야 했던 아들의 불안정한 삶은 무엇을 위한 희생이었을까요? 게다가 만일 아버지가 자기 아들에 대해 '발가락이 닮았네'류의 의심까지 품고 있었다면 말이지요.

일단 해석의 출발점은 주인공 남자 알렉산더의 생일을 축하하려 스톡홀름에서 내려온 의사의 가방 속에 들어있는 권총입니다. 스웨덴에서는 의사가 이렇게 가방 속에 권총을 넣고 다니지 않습니다. 그는 자살 충동의 의사였을까요? 영화 속에서 그 권총의 존재는 그저 당연

한 것이지만 나에게 알렉산더가 그 권총의 존재를 눈치 챈 것이 자연스럽지가 않습니다. 그렇다면 그 권총은 어떤 의미인가요? 참고로 이 영화에 등장하는 배우들은 대개 잉그마르 베르이만이라는 스웨덴 감독의 영화에 단골로 나오는 연기자들입니다. 타르코프스키는 베르이만을 엄청 존경하니까 그건 당연한 일이겠지요. 촬영 감독 스벤 닉크비스트도 베르이만의 촬영 감독입니다. 연기자 중 의외의 캐스팅이 있는데, 그것이 바로 의사 역을 맡은 배우입니다. 한마디로 그는 스웨덴의 이대근이지요. 미국의 버트 레이놀즈나 영국의 숀 코네리처럼 섹스 심볼이란 말입니다. 절대로 베르이만표 연기자가 아니지요. 알렉산더는 이 권총으로 아이슬란드에서 온 처녀 마리아를 협박해 인류 구원의 이름으로 성관계를 시도합니다.

이런 맥락에서 영화의 시작 부분을 이해해 볼 수 있습니다. 알렉산더는 늦게 본 아들과 함께 죽은 나무에 물을 줍니다. 그리고 죽은 나무에게 3년 동안 정성으로 물을 주면 죽은 나무가 살아난다는 옛 성현의 말씀을 인용합니다. 그는 자기 아들을 항상 꼬마라고만 부르지요. 마치 아이의 이름이 없는 것처럼 그럽니다. 어른들은 알렉산더니 오토니 휴고니 마리아니 하는 엄청난 이름들을 갖고 있으면서 말이지요. 그 아이는 지금 스톡홀름의 의사한테 편도선 수술을 받아서 말을 못합니다. 이 아이가 정말 내 아들인가? 알렉산더의 의심은 심각합니다. 그는 아이의 아빠로 의사를 의심하고 있는데, 실제로 아직 젊고 아름다운 아내는 의심받게 행동합니다. 죽은 나무에 물을 주고 난 다음 알렉산더는 혼자 미친 사람처럼 중얼거리다가 갑자기 아들을 후려쳐서 코피가 나게 하지요. 단순한 실수였을까요? 그 순간 불길하게 음산한 천둥소리가 들립니다. 그리고 바로 이어서 지구 멸망의 이미지가 삽입됩니다.

대충 이 정도로만 이해하면 의사의 가방 속에 들어있던 권총의 의미가 잡히지요. 그것은 알렉산더가 간절하게 부여잡으려 했던 가족이라는 허구의 집을 때려 부수는 원초적 충동이자, 이를테면 비아그라인 셈입니다. 지구멸망의 대재앙이 한 개인의 개인사적 파국으로 환원되면서 결국 그는 영화 마지막에 자신의 집을 통째로 불질러버리고 정신병원으로 들어갑니다. 어쨌든 표면상으로는 그것이 그가 신과 한 약속이었고, 홀로 남은 아이는 저 혼자 죽은 나무 물을 주면서 영화는 끝납니다. 무언가를 간절히 바라면 정말 기적은 일어난다는데, 알렉산더가 마리아와 성적인 관계를 맺을 때 등장하는 뜬금없는 공중부양은 환상일까요, 아니면 기적일까요, 아니면 풍자인가요, 조롱인가요? 이 영화는 자신의 죽음을 알고 있었던 타르코프스키의 유언인지도 모르고, 자기 아들에게 보내는 대책 없는 고백과 용서를 구하는 사랑의 포옹인지도 모릅니다. 영화 속에서 알렉산더가 신에게 한 약속이 결국 「희생」이란 영화였을까요? 타르코프스키는 결국 자신에게 가장 소중했던 것을 불태워 버렸고, 침묵으로 생을 마감했습니다.

물론 이 영화에는 다른 해석, 가령 첫 장면 성상화나 바흐의 「마태수난곡」이라는 배경 음악, 또는 불타는 집의 이미지와 관련된 종교적 문제라든지 불임으로서의 미학 — 알렉산더는 연극을 떠나 미학을 강의하고 있었습니다 — 과 출산으로서의 창조의 문제라는 측면도 있습니다. 내 수업을 들었던 조경을 전공하던 학생은 이 영화를 보는 내내 죽은 나무가 무슨 종일까만 생각했다고 합니다. 지금 내 해석은 그 학생만큼이나 뜬금없는 오버임에 틀림없습니다. 그래도 영화를 보면서 떠오른 물음표는 상당 부분 해소되었으니, 나는 만족합니다.

한마디로 표현하자면 해석은 물음표가 느낌표로 전환되는 즐거움

PART 08 대중영화, 그리고 해석과 과잉 해석의 시학

이며 되새김질의 미학입니다. 내 뱃속의 음식을 다시 씹으니 그 성격이 주관적일 수밖에 없습니다. 그 주관적인 반응 속에 그래도 소통 가능성이 있으니 더욱 즐겁구요. 영화 「서편제」를 볼 때 영화 마지막 부분에서 동생이 피우는 담배 한 모금이 아무래도 마음에 걸렸었습니다. 그래서 이청준의 원작 소설을 찾아보았지요. 두 개의 단편이 묶어져서 한편의 영화가 된 경우였더라구요. 그런데 담배 한 모금의 의미에 대한 나의 약간 오버 섞인 혐의가 소설에서 확인되었는데, 두 오누이는 그날 밤 함께 같은 이부자리에서 잔 것입니다. 소설에서는 아버지가 다른 오누이였고, 영화 속에서는 아무런 피가 섞이지 않은 오누이였지요. 그런데도 영화에서는 이부자리 장면을 북치고 소리하는 모습으로 대체해 버렸습니다. 그래서 대통령도 칭찬했고, 학생 단체관람도 가능했고, 100만 관객 동원도 가능했을 겁니다. 어쨌든 누이와 헤어져 버스를 기다리던 동생이 피워 물은 담배 한 개피는 나에게 무언가 성행위의 끝을 연상시켰으니, 내 해석적 감수성은 이렇게도 뽕끼의 전형이란 말인지 변명의 여지가 없습니다.

3 근거 있는 오버는 항상 신선하다

내가 스웨덴의 웁살라라는 작은 대학 도시에 체류할 때 웁살라 영화제라고 있었습니다. 어느 해인가, 영화제에서 가장 인기 있던 영화가 파트리샤 르콩트라는 감독의 「사랑한다면 이들처럼」이란 영화였습니다. 이발소를 하는 여자가 자기 남편을 너무 사랑해서 사랑의 절정에서 스스로 목숨을 끊는다는 내용의 영화였지요. 남편도 아내를 너무나

사랑했구요. 스웨덴처럼 인간관계가 냉정한 나라의 사람들이 바로 그렇기 때문에 이런 크레이지 러브 영화에 긍정적인 반응을 보이는 모양입니다. 그런데 나로서는 납득이 잘 안가는 영화였습니다. 이해가 안될 정도로 지나치게 서로를 사랑하는 부분은 아무래도 해석이 필요했지요.

영화의 앞부분에 조그만 남자아이가 동네의 이발소 여인에게 관능을 느끼는 장면이 있습니다. 앞으로 평생 가는 영향을 미치는 경험인데, 거의 비슷한 시기에 이 아이는 엄마가 짜준 털실로 된 수영복 때문에 고추를 다칩니다. 관능에 눈을 뜬 순간에 고추를 다치는 남자 아이! 만일 이 아이의 다친 고추가 회복되지 않았다면 한 평범한 남자의 믿을 수 없이 아름다운 부인은 이 남자의 환상일 수밖에 없습니다. 「야곱의 사다리」라는 영화 전체가 이제 막 죽어가는 군인이 병원에 후송되는 중에 꾼 꿈이었던 것처럼 말이지요. 「스테이」란 영화도 그랬고, 「25시」라는 영화의 엔딩 또한 현실의 엔딩을 견딜 수 없던 주인공 남자의 꿈이었으니까요. 이런 수사학의 고전적인 경우가 앰브로스 비어스의 소설 『올빼미 하천 다리에서 생긴 일』일 겁니다. 사형 당하는 군인이 죽음 직전 꾸는 간절한 꿈이 소설의 내용을 이룹니다. 「사랑한다면 이들처럼」에서는 어디에도 남자의 꿈이라는 분명한 언급이 없습니다. 누구도 이 영화를 그런 식으로 거론하지도 않았구요. 단지 나의 해석일 뿐입니다. 단서도 영화 앞부분 이 남자가 어린 시절 고추를 다쳤다는 것뿐이니까 어쩌면 객관적으로는 나의 오버가 크레이지임에 틀림없습니다.

나의 이런 크레이지한 오버 – 인터프리테이션의 절정이 「라스베가스를 떠나며」란 영화입니다. 그렇지만 나의 자랑스럽고 신선한 과잉

해석이지요. 많은 관객들이 감동하며 본 이 영화가 알코올 중독으로 죽어가는 전락한 헐리웃 시나리오 작가의 마지막 미발표 시나리오였다는 내 해석의 근거는 무엇일까요? 일단 표면에 드러나는 이야기는 이렇습니다.

헐리웃의 전락한 시나리오 작가 벤은 알코올 중독입니다. 가족도 떠나고 직장에서도 쫓겨나지요. 그의 마지막 선택은 라스베가스였습니다. 그는 퇴직금의 마지막 한 푼까지 술을 마시고 죽으리라 결심합니다. 그런데 그만 라스베가스에서 천사 같은 창부 세라를 만나고 두 사람은 사랑을 합니다. 그리고 육체적으로는 거의 불가능한 마지막 성관계를 갖은 후, 벤은 죽지요. 혼자 남은 세라는 슬퍼하구요. 멋진 음악이 배경에 흐르면서 관객들은 막판 인생 벤과 세라의 사랑에 가슴 아파합니다. 그런데 나는 그럴 수가 없었습니다. 영화를 보면서 몇 가지 심각한 물음표가 떴기 때문이지요.

우선 엔딩에서 시작할까요. 벤이 마지막 숨을 거둘 때 고개를 관객 쪽으로 천천히 돌리다가 무지 이상한 표정을 지으며 관객에게 시선을 고정시킵니다. 그리고 마지막 숨을 거두는 음산한 소리와 함께 눈을 뜨고 죽지요. 그 후 세라의 독백과 함께 영화가 끝납니다. 사실 독백이라기보다는 세라가 누군가의 질문에 대답하고 있다고 보는 것이 더 적당하지만요. 세라의 마지막 말은 "나는 그를 사랑했어요. 그리고 그의 드라마를 좋아했지요"였습니다. 죽어가는 시나리오 작가가 듣고 싶었던 가장 소중한 말이 아닐까요? 그런데 영화 중간 중간에 세라가 등장해서 누군가의 질문에 대답하는 장면들이 나옵니다. 도대체 누가 이들의 사랑 이야기에 관심을 갖고 이런 질문들을 하는 걸까요? 혹시 영화를 보며 그런 장면들에 물음표를 떠어본 적이 있는지요? 사실 제목이

「라스베가스로 떠나며」가 아니라 「라스베가스를 떠나며」인 것도 좀 이상합니다. 그리고 앞에서도 말한 것처럼 라스베가스 창부 세라가 너무 천사 같구요. 모든 알코올 중독자들의 마지막 꿈처럼 말입니다. 온몸을 다 바쳐 헌신적으로 사랑하면서 선물로 술병을 사다주는 천사 같은 창부라면 그건 분명 꿈이지요. 이런 물음들을 통해 다시 영화를 되새김질한 결과가 위 첫 부분에서 언급한 것입니다.

이 영화는 알코올 중독으로 죽어가는 벤의 복수였습니다. 엔딩에서 그가 관객을 보며 짓는 이상한 표정은 그의 마지막 대사를 대신합니다.

"자, 어때? 감동했어? 이래도 작가로서 내가 끝이라는 거야? 감동하지 않았어? 감동했잖아!"

실제 영화에서 그는 숨 끊어지는 음산한 소리를 낼 뿐이지만. 자, 어떤가요? 나의 해석은 적절한가요, 아니면 오버인가요?

세라와는 벤이 라스베가스로 들어가면서 잠깐 스쳤을 겁니다. 왜 차로 칠 뻔한 장면에서 세라가 '뻑큐'를 때리는 장면 말입니다. 그리고 어쩌면 한 번 정도 더 만났을지는 모르겠네요. 그때 세라가 벤의 시계가 좋다고 관심을 보이지요. 그 밖의 중요한 인물들이 다 영화 앞부분에서 스칩니다. 벤이 라스베가스로 들어가며 스친 인물들이 그의 시나리오에 등장하는 거지요. 벤은 녹음기를 들고 다니며 이야기의 아이디어를 녹음하곤 하는데, 영화의 프롤로그에서 은행 창구의 여직원을 보며 녹음하는 에로틱한 대사들은 나중에 세라와의 풀장 신에 쓰입니다.

참고로 이 영화는 원작이 존 오브라이언의 소설입니다. 그는 소설이 영화화되기로 결정된 후 스스로 목숨을 끊습니다. 그 역시 알코올 중독자였지요. 숨을 거두는 벤은 사실 오브라이언입니다. 그렇게 보면 이 영화는 헐리웃에서 살아남은 동료들이 존 오브라이언에게 바치는

추도사인 셈입니다. 벤이 세라와 함께 있는 장면마다 세라를 지우고 벤 혼자 있는 모습으로 영화를 다시 보아주기를 부탁합니다. 혼자 중얼거리기를 멈추지 않는 참 쓸쓸하고 외로운 모습이지요. 적어도 나에게는 그렇습니다.

해석에서 내 오버의 수난과 영광은 영화 「친구」일 겁니다. 영화가 흥행에서 성공했다는 소식을 듣고 영화를 본 후 나의 첫 질문은 "근데 누가 누구와 친구야?" 였습니다. 다음 질문은 "영화가 좋았어?" 였구요. 놀랍게도 질문을 받은 사람들 중에 영화가 좋았다는 대답은 거의 없었습니다. 근데 800만이라니, 확실히 영화 「친구」에는 무언가 해석의 여지가 있습니다. 여러 차례 되새김질이 필요했어요. 우선 왜 바다 거북이와 조오련 이야기가 세 번에 걸쳐 나오는가? 왜 준석이는 나이 스물에 히로뽕에 중독되어 폐인이 되었는가? 그 밖에도 숱한 물음표들이 뜨는 영화인데, 내 해석은 그 물음표들을 한방에 해결합니다.

이 영화의 중심에는 준석이가 있습니다. 그는 싸움을 잘합니다. 그의 오른쪽에는 동수가 있습니다. 그도 준석이 만큼은 아니지만 싸움을 잘 합니다. 그는 준석이와 어깨를 나란히 하고 같은 곳을 바라보는 친구가 되고 싶어 합니다. 그러나 준석이는 아니지요. 그에게 동수는 언제라도 필요하면 제거할 수 있는 건달일 뿐입니다. 한마디로 준석이가 동수와 맺는 관계는 경쟁적이고, 잔인하다는 의미에서 남성적인 관계라 할 수 있습니다. 동수와의 관계에서 준석이의 남성성이 극단적으로 드러납니다.

준석이의 왼쪽에는 상택이가 있습니다. 그는 공부를 잘 합니다. 준석이는 상택이의 모든 것에 관대합니다. 그를 볼 때마다 큰 소리로 "친구야"를 부르짖습니다. 영화의 마지막 부분에 상택이가 준석이를 면회

오는데, 면회가 끝나고 감옥 안으로 들어가던 준석이가 다시 돌아서서 격정적으로 면회실 유리창에 손을 갖다 대며 이글거리는 눈으로 후까시 하이파이브를 합니다. 사실 그는 부드럽게 유리창에 제 스스로 입을 맞춘 손을 갖다 대고 싶었을 겁니다. 왜냐하면 준석이는 상택이를 사랑했으니까. 꼭 게이의 사랑일 필요는 없어도 어쨌든 준석이는 상택이와의 관계에서 자신의 여성성을 감추지 못합니다.

준석이의 남성성과 여성성의 극단적인 대립은 전형적으로 마초인 아버지와 한없이 순종적인 어머니에게서 비롯된 것이지요. 그의 어머니에 대한 사랑과 아버지에 대한 분노가 상택이와 동수와의 관계에서 그대로 드러납니다. 동수에게 그는 모진 인간이었지만 상택이게는 한없이 부드러운 사람이었습니다.

한편 동수는 끝까지 슬픈 인물입니다. 마지막 순간에 "고마해라, 마이 묵으따아이가" 하고 눈도 못 감고 죽을 때, 그는 준석이로부터의 그 많은 배신의 상처들을 안고 갑니다. 바다 거북이와 조오련의 이야기를 기억하는 인물이 그였는데, 그때 처음이자 마지막으로 준석이가 자신의 편을 들었기 때문이었지요.

처음 이 이야기를 학생들에게 했을 때 특히 경상도 출신의 일부 학생들이 준석이와 상택이의 관계에 대해 격렬하게 반응했었습니다. 그 반응에 대해서 나는 '짱돌이 날라왔다'는 표현을 쓰곤 합니다. 그러다가 「음란서생」이란 영화가 나오고, 그 엔딩 장면에서 「친구」를 우스꽝스럽게 끌고 왔을 때 내 마음이 착잡했습니다. 한편으로는 나와 해석의 궤도를 같이하는 것 같아 즐겁기도 했지만, 또 한편으로는 내 해석에 대한 패러디 같기도 해서 말이지요.

그래도 근거 있는 오버는 항상 신선하다는 나의 입장에는 변함이

없습니다. 스페인 감독 알모도바르의 영화 「그녀에게」에서 한 남자가 면회실 유리창에 제 스스로 입을 맞춘 손을 부드럽게 댑니다. 다른 남자가 유리창 맞은편에서 그와 비슷한 몸짓으로 반응하구요. 이 영화는 두 남성 내면의 여성성에 대한 영화라 할 수 있는데, 그 이야기는 다음 기회에 합시다.

4 새로운 창조로서 해석

요즈음 어떤 작품의 리메이크나 패러디들이 많이 등장합니다. 간혹 오리지널보다 더 해석적 되새김질의 가능성이 풍부한 작품이 될 수도 있습니다. 그러나 대체로는 아니지요. 일본영화 「비밀」과 한국판 리메이크 「중독」을 비교하면 분명합니다. 일본영화 「비밀」에는 엄청난 비밀이 숨겨져 있습니다. 한국 영화 「중독」에는 아무런 비밀도 없구요. 일단 누가 봐도 알 수 있는 「비밀」의 비밀은 딸의 육체에 빙의한 아내의 영혼이 사실이었고, 그녀는 그 사실을 숨기고 딸로 살아가려고 젊은 남자에게 시집간다는 정도입니다. 물론 이 모든 것이 엄마가 죽자 그 자리를 대신하려는 딸의 아버지에 대한 집착과 포기일 수도 있으나, 그런 비밀에 대한 단서는 영화적 맥락에서 그 존재가 미미합니다. 그런데 진짜 비밀이 따로 있습니다. 그 비밀의 단서는 영화의 앞부분, 교통사고가 나서 엄마와 딸이 병원에 실려 가기 직전의 장면 속에서 생생합니다.

엄마와 딸이 엄마의 친정으로 가는 길, 눈이 덮인 산길을 버스가 달립니다. 잠깐 잠이 들었다가 깨어나는 엄마와 딸의 모습이 잡히구

요. 엄마는 귤을 까서 먹기 시작하다가 딸의 생명의 마스코트를 자기 달라고 뺏으려 합니다. 그 순간 버스가 산 밑으로 구르지요. 세상에 어느 엄마가 딸의 마스코트를 뺏으려 할까요? 혼자만 귤을 까먹으면서 말이지요. 나쁜 엄마라는 게 아니라 이 엄마의 영혼은 생명에의 집착이 엄청납니다. 그래서 빙의가 일어난 것입니다. 자신의 육체가 죽으려는 순간, 엄마의 영혼이 딸의 육체를 차지해 버립니다. 무슨 괴기, 공포 영화라는 게 아니라 딸의 영혼이 죽은 순간에 벌어진 일입니다. 엄마의 영혼은 순간적으로 주인이 사라진 딸의 육체로 들어갔을 뿐이지요. 강한 생명에의 본능이니 누구를 비난할 일은 아닙니다. 딸로 다시 태어난 엄마는 딸의 죽음을 슬퍼하기보다는 딸의 젊은 인생을 향유하기 시작하는데 정말 다시 살아보고 싶었던 새로운 삶이었지요.

그러는 동안에도 남편은 껍데기만 남은 가족이라는 제도를 붙잡고 몸살을 하면서 딸의 육체에 아내의 영혼이라는 딜레마를 해결하지 못하고 그냥 삽니다. 그저 라면 만드는 회사 일에 보람을 느끼며, 다가오는 젊은 여인에게 마음이 가도 어쩔 수 없습니다. 그는 그렇게 자신의 인생을 깎아 먹습니다.

어느 하나 놓치기 싫어서 딸과 아내의 역할을 번갈아가던 아내의 영혼은 드디어 최종적으로 딸의 인생을 선택하고, 가장 만만한 젊은 남자를 골라 결혼합니다. 그 역시 라면맨이네요. 라면집을 합니다. 그는 사고를 낸 운전사의 피가 섞이지 않은 아들이었고, 누구보다도 고전적인 가정의 행복함을 소원하던 남자였습니다. 그가 결혼한 여자가 어떤 여자였는지 그는 그 비밀을 평생 모르겠지요. 그것은 남편도 끝까지 눈치채지 못합니다. 남편이 눈치챈 것은 그저 아내의 영혼이 아직도 살아있다는 것에 불과합니다.

이 영화는 일본에서만 만들어질 수 있었던 영화였습니다. 이 영화가 만들어질 때 일본은 여자들이 남편의 정년퇴직을 기다리다가 이혼을 요구하는 일들이 벌어지는 시점이었습니다. 한마디로 「비밀」은 이제 오로지 자신들을 위한 삶을 살기 시작하는 일본 여자들과 벌써 사라지기 시작한 가족이라는 모래성과 함께 바다 속으로 가라앉기 시작하는 일본 남자들의 이야기입니다. 이러니 우리나라에서 「중독」으로 리메이크 해 봐도 그저 빙의를 빙자한 사랑 타령이 될 뿐이지요.

우리나라가 일본 것을 부지런히 갖다 쓰면서도 그 결과가 빈약한 것은 사실인데, 미야자키 하야오가 서구 것을 갖다 쓰면서 무언가 풍부한 결실을 맺는 것과 비교하면 시사하는 점이 있습니다. 그렇다고 기죽을 필요는 없습니다. 우리에게는 「8월의 크리스마스」가 있으니까요. 일본에서 이 영화를 리메이크했는데, 일본영화 「8월의 크리스마스」는 오리지널의 모든 뉘앙스가 사라져 버린 모조품에 불과합니다. 그런데도 「8월의 크리스마스」를 감독한 허진호가 일본 사람들이 좋아하는 연기자 배용준을 써서 만든 「외출」은 이해할 수 없는 영화였습니다. 해리슨 포드가 나온 헐리웃의 비슷한 이야기를 갖다 써서 조금만큼도 되새김질의 충동을 느낄 수 없는 영화를 만들었으니, 세상일은 참 알다가도 모를 일입니다.

5 미학적 존재와 나누는 대화로서 해석

「외출」에 대한 나의 실망감에 허진호 감독은 불만스러울 수 있습니다. 나의 모든 해석에 그 작품들의 창작자들은 어처구니가 없을 수

도 얼마든지 있지요. 이건 과잉 해석이 아니라 어디서 굴러먹다 온 뼈따구의 잠꼬대로 보일 수도 있구요. 그런데 가령 「비밀」이란 영화를 일부러 남들과 다르게 보려고 억지로 애쓰면서 보면 세상에 그보다 더 재미없는 일은 없을 겁니다. 그냥 영화를 보면서 물음표가 뜨고, 그 물음표들에 만족할만한 대답을 주려고 되새김질을 하다 보니 무언가 과잉 해석 같은 것도 나오고 그러지요. 그렇다고 창작자가 해석에 대한 권리의 우선권을 들고 나온다면 나는 당연히 무시해 버립니다. 나에게 창작자의 의도는 다른 사람들보다 좀 더 무게를 주고 귀를 기울이는 소수 의견 정도입니다.

'작가'라는 개념이 굉장히 중요했던 시절이 있었지요. 예술사조상으로 낭만주의는 작가의 발견이라고 할 수 있습니다. 그러다가 언제서부터인가 사람들은 '작가의 죽음'을 이야기하더니, 작품을 제 마음대로 '해체'하기 시작합니다. 이런 용어들이야 어떻든 나에게 예술은 존재의 만남입니다. 그러니까 내가 작품을 내 마음대로 과잉 해석하며 즐기더라도 그 작품 너머에 어떤 존재가 나타나 나에게 그렇게 즐기라고 말을 걸어옵니다. 허진호라는 실제 존재가 있겠지만, 작품 너머에서 등장하는 허진호는 작품과 분리할 수 없이 얽혀 있는 현상학적 존재인 셈이지요. 감독으로서 허진호는 작품을 만드는 데 참여한 모든 존재들의 집합이기도 하구요. 이럴 때 철학에서 쓰는 '현상학적'이란 표현에 긴장할 필요는 없습니다.

일본 여성들이 사랑하는 배용준은 현실의 배용준이라기보다는 현상학적 존재로서 배용준인 셈입니다. 사람들이 사랑하는 배용준은 방귀뀌고 똥 싸는 배용준이 아니지요. 콘서트에서 많은 사람들을 열광시키는 가수들의 존재감은 현상학적 존재감입니다. 종이에 연필로 그린

얼굴이 현상학적 존재가 되면 우리는 그 얼굴에 생명을 불어넣습니다. 그럴 때 그림이자 생명인 기적이 발생하는 것이구요.

「박하사탕」이란 영화를 예로 들어볼까요. 이 영화는 이창동 감독의 작품입니다. 그는 이런저런 기회에 그 영화에 대한 자신의 생각을 분명하게 밝혔구요. 많은 평론가들도 비슷한 생각을 피력했습니다. 그런데 내가 그 영화를 볼 때, 말 건네며 등장하는 이창동은 현실의 이창동과는 다른 사람입니다. 나에게는 현실에서 이창동의 이야기와 영화 속에서 말 건네는 이창동의 이야기가 다르니까요. 당연히 나는 영화 속의 이창동을 택하지요. 왜냐하면 그 이창동은 작품과 분리할 수 없이 얽혀 있기 때문입니다.

내가 본 「박하사탕」에서는 시간을 거슬러 과거로, 과거로 돌아가 봐도 영화에서 설경구가 연기한 영호라는 존재는 순수했던 적이 없었습니다. 그는 처음부터 거짓말쟁이였지요. 사진에 관심 있다는 포즈는 전형적인 여자 꼬시는 수법입니다. 그는 사진 찍을 줄도 모르고, 박하사탕도 싫어합니다. 그러니까 나에게 「박하사탕」은 자신의 모든 잘못을 역사 탓으로 돌리는 사람들에게 이창동이 보내는 '나에게 거짓말을 하지마' 성격의 발언인 셈이지요. 물론 제목 '박하사탕'이 의미하는 바는 '순수함'이 아니라 '거짓말'이라는 나의 해석이 오버일 수는 있습니다. 그러나 얼마나 많은 적절한 해석이 거짓말일까를 생각하면, 그래도 여전히 근거 있는 오버는 신선합니다.

6 진정성의 '즐거움의 대화'로서 해석

이렇게 영화를 보다보면 물음표들이 뜹니다. 그 물음표들을 중심으로 영화를 되새김질하는 즐거움도 상당한데, 소위 권위 있는 해석의 눈치를 볼 필요는 전혀 없습니다. 「친절한 금자씨」 마지막 부분에 어디선가 스며들어오는 연기의 의미라든지, 「해피엔드」의 마지막 부분에 죽은 후 테라스에 등장해서 아래층에서 떠오른 조등에 손을 내미는 전도연 장면의 의미에 대해 되새김질하는 즐거움을 경험해 보았는지요? 그 즐거움은 「글루미 선데이」나 「사랑보다 아름다운 유혹」에서 영화가 끝난 후, '혹시?' 하는 느낌에서 비롯할 수도 있습니다. 이병헌이 죽은 후 말끔한 복장으로 등장해서 쉐도우 복싱을 하는 「달콤한 인생」의 마지막 장면 정도를 생각해 봐도, 우리가 영화를 보고난 후 누군가와 이야기하고 싶은 장면들이 찾아보면 엄청 많습니다. 이런 이야기들이 뭐 대단히 중요한 일이라고 말하고 싶지는 않습니다. 그렇지만 이야기하고 싶은 충동을 구태여 억누를 필요는 없습니다.

대화에 두 가지 종류가 있습니다. 하나는 즐거움의 대화communication-pleasure이고, 다른 하나는 고통의 대화communication-pain입니다. 고통의 대화는 누구를 설득하려거나 지시, 명령, 요구 등의 대화이고, 즐거움의 대화는 그냥 옛 친구들이나 가족들 간의 잡담, 한담 같은 대화이지요. 해석, 특히 과잉 해석의 대화가 즐거움의 대화로 받아들여지면 좋겠습니다. 사실 이것은 해석만의 문제만이 아니라 담론으로서 예술 전체와 관련되는 문제이기도 하구요. 고통의 소통이라기보다는 즐거움의 소통으로서 예술. 이것이 대중예술의 미학의 핵심이기도합니다.

적절한 해석인가 아니면 지나친 해석인가는 여전히 소통과 설득

력의 문제입니다. 진정성이라고나 할까요. 그러다보면 가끔 포스트모
던적 오버의 허무함 같은 것을 느낄 때가 있습니다. 여기서 '포스트모
던적'이라 하면 이런 뜻입니다. 일반적으로 사람들이 대중예술이라 부
르는 영역은 오랫동안 비평에서 소외되어 왔습니다. 그러다가 얼마 전
부터 소위 '포스트모던'의 이름으로 대중예술이 비평의 사정거리 안
으로 들어왔습니다. 먹이를 찾는 사냥꾼의 사냥감처럼 말이지요. 그리
고는 사정없이 대중예술의 뽕끼를 품끼의 용어로 뒤집어씌우기 시작
합니다.

「세븐」의 탈근대성의 공간과는 달리 「히트」는 갱스터 장르 업적의
계승과 자기 반영성의 조화 속에서 현대를 배경으로 고전적 품격을 갖
추고자 합니다. 그러기에 몇 가지 함정들만 피해간다면 「히트」는 갱스
터 장르에 있어서 1990년에 출발되었던 '갱스터 장르의 신고전주의'의
흐름을 이어갈 백열의 열기에 휩싸여 있습니다. 올 여름 기억에 남는
영화이며 지루한 면이 조금 있었지만 좋은 볼만한 영화라 생각합니다.

어디선가 보고 적어놓은 글인데, 하여튼 「히트」라는 평범한 헐리
웃 영화를 보고 누군가가 써놓은 글입니다.

이런 식으로 영화 「괴물」의 마지막 부분 아이들을 괴물의 입에서
끄집어내는 장면이 여성의 출산 장면으로 둔갑합니다. 중학교 여자 아
이의 모성이 깨어나는 성장 영화로 「괴물」을 해석하는 그 자체가 문제
라는 것이 아닙니다. 나도 「친구」를 이에 못지않게 엉뚱하게 해석했고,
해석무정부주의를 표방하고 나오고 있으니까요. 그렇다면 무엇이 문
제인가요? 솔직히 나도 잘 모르겠습니다. 그냥 내 입맛이 아니다라는

말 정도에서 만족할 수밖에 없네요. 엄청 무책임하지만, 할 수 없습니다. 근거 없는 품끼의 겉치레와 근거 있는 과잉 해석의 경계는 말 그대로 주관적일 수밖에 없습니다. 급진적인 예술무정부주의자이자 보수적인 미학 전통주의자인 나의 주춧돌 중의 하나인 '진정성'이란 것이 원체 느껴지기에는 분명하지만, 설명하기에는 애매할 수밖에 없군요.

「리컨스트럭션」이란 영화가 있습니다. 스웨덴 여자와 덴마크 남자의 사랑과 이별에 대한 영화인데, 솔직히 해석의 여지가 많은 영화입니다. 이 영화의 엔딩 장면이 그렇습니다. 우리에게 영화는 허구이고 사실은 어떻게도 바뀔 수 있는 이야기였다고 말하면서도, 영화의 등장 인물이 슬펐다고 이야기합니다. 이것은 모순되는 이야기가 아닙니다. 이야기를 하는 사람은 이야기를 듣는 사람에게 뿐만 아니라 이야기 속에 등장하는 사람들에게도 책임을 져야 합니다. 현상학적으로 생명이 있는 존재들이기 때문입니다. 절대로 적당히 그럴듯하게, 그러나 사실은 무책임하게 등장인물들을 죽여서는 안 됩니다. 자기 맘대로 애매하게 마무리 하고는 "내 맘이니까" 하는 식으로 넘어갈 수는 없습니다. 사실은 다 장난이었다든지, 어차피 허구니까 상관없지 않느냐는 식 등은 나를 힘들게 합니다.

해석은 우리 내면의 필연적인 욕구이자, 꽤 즐거운 인식 활동입니다. 다른 사람들의 판단을 무시하는 것은 아니나, 결국 중요한 것은 내 내면에서 자발적으로 떠오르는 느낌표입니다. 진정성은 원래 주관적일 수밖에 없습니다. 뽕끼가 강한 코미디 영화 「미스터 빈의 홀리데이」에서 풍자하는 사이비 진정성의 소위 깐느파 영화감독은 나에게도 의심스러운 존재입니다. 나까지 포함해서 우리 주위에 그런 존재들이 한둘 정도에서 그칠 것 같지는 않습니다. 예술무정부주의는 우리 모두의 내면

에 자리 잡고 있을 수 있는 그런 존재에 대한 경각심의 측면이 있습니다.

7 명백함의 미덕과 해석적 여운

앞에서도 비슷한 이야기를 되풀이해서 한 것 같은데 대체로 대중예술은 해석의 여지가 별로 없는 즐거움을 줍니다. 명백함의 미학은 대중예술의 미덕이니까요. 물론 「복수는 나의 것」이나 「올드보이」처럼 어느 정도 애매모호하면서도 대중성을 확보하는 경우도 드물지 않으며, 대중예술에서 여운의 미학의 중요성은 새삼 강조할 필요도 없습니다. 모든 여운을 집요한 되새김질에 철저히 햇빛 아래 의미를 끄집어내어 건조시킬 필요도 절대 없구요. 「와호장룡」의 마지막 장면처럼 때로는 여운을 그냥 여운대로 음미하는 것도 좋습니다. 요점은 명백한 것은 그냥 명백한 것으로 즐기자는 것이지요. 아무 것도 없는데, 있는 척할 필요는 없습니다.

「희생」은 영화를 보면서 떠오른 물음표들을 그대로 놔둘 수가 없는 내 인식적 욕구가 되새김질을 시작하면서 의미를 손에 쥔 경우입니다. 그러나 울트라복스의 「Dancing With Tears In My Eyes」란 노래의 뮤직비디오는 구태여 되새김질할 필요가 없습니다. 핵발전소가 붕괴되고 아빠는 집으로 미친 듯이 달려가서 아이들을 재우고 아내와 마지막 춤을 추고 종말을 맞는다는 내용입니다. 이런 뮤직 비디오는 그냥 직방이지요. 「파송송 계란탁」 같은 영화도 마찬가지입니다. 중간 중간 맛깔나는 작은 종지 반찬들을 맛보는 즐거움은 있지만, 해석적 작업으로서 되새김질이란 표현을 쓸 만한 장면은 없습니다. 그냥 소통 직방입니다.

물론 영화가 끝나고 마음속에 여운이 남지만, 내가 해석적 여운이라 함은 무언가 물음표를 느낌표로 전환시키는 인식적 해석 작업을 염두에 둔 표현입니다. 인식 작업을 필요로 하기 때문에 느낌표가 손에 쥐어져도 소통 직방의 느낌과는 좀 다른 여운의 느낌이 있습니다.

사실 대중예술의 경우 해석적 여운이 좀 부족한데, 특히 만화나 애니메이션, TV 드라마나 대중음악의 가사, 또는 대중소설에서 그 명백함의 미학이 두드러집니다. 오시이 마모루의 「천사의 알」처럼 애니메이션이 여운을 추구하다 보면 애매모호함의 경계를 넘어버리고, 안노 히데아키의 「신세기 에반게리온」처럼 마니아들이 작가의 의도와는 상관없이 과잉을 위한 과잉 해석 쪽으로 몰고 가버리기도 합니다.

내 생각에 적당한 되새김질의 즐거움을 누릴 수 있는 정도로 명백함과 여운이 매력적인 방식으로 작용하는 작업에 예술의 미래를 걸어볼만합니다. 공포물을 예로 들어보면, 사실 대중예술의 미래는 걱정스럽습니다. 상업주의가 대책 없이 작용하면서 공포물의 말초 감각적 자극은 극단적인 양상을 보입니다. 그러면서 동시에 이야기를 설득력 있게 마무리할 능력의 부재와 연속물 제작의 의도가 맞물려 책임질 수 없이 모호한 엔딩을 대세를 이루지요. 극단적인 말초 감각적 자극과 무책임한 애매모호함의 결합. 예술무정부주의자인 나로서도 법적 조치의 유혹을 받을 정도로 무자비합니다. 이런 맥락에서 되새김질하는 법에 대한 교육은 의미가 있습니다. 얼마나 뜬금없이 오버해도 일단 좋습니다. 즐거움의 소통을 전제로 서로 근거를 주고받으면서 예술무정부주의와 해석무정부주의는 제 역할을 찾습니다. 우리와 세계는 해석하는 순간 존재합니다. 그리고 아주 가끔 해석은 우리를 자유롭게 합니다.

내 해석에 따르면 「달콤, 살벌한 연인」이란 영화는 예술무정부주의적 맥락에서 상당히 흥미 있는 영화입니다. 이 영화에는 중요한 예술가 두 사람의 이름이 거론됩니다. 도스토예프스키와 몬드리안. 혹시 들어본 적이 있는 이름인가요? 아니어도 상관없습니다. 그런데 영화의 남자 주인공에게는 그것이 중요했습니다. 박용우라는 연기자가 맡은 그는 대학에서 영문학을 가르칩니다. 그러니까 교양이 좀 있는 남자입니다. 짐작컨대 18세기 영국 낭만주의 시가 전공인 듯싶네요. 그러나 나이 서른에 사랑을 해본 적이 없습니다. 그가 사랑에 빠집니다. 상대는 최강희라는 연기자가 맡은 좀 특별한 여자. 유산을 노리고 늙은 남자와 결혼해서 살인을 한 후 위기에 빠질 때마다 살인으로 그 위기를 벗어나는 여자. 그러니까 교양이 없습니다. 박용우에게는 미술을 전공했고 곧 이태리로 유학을 갈 거라고 둘러댑니다. 박용우는 그녀가 자랑스러워 친구들에게 소개하는데, 그 자리에서 그녀의 무식이 탄로납니다. 도스토예프스키가 누군지 들어본 적이 없고, 집에 걸려있는 그림을 그린 화가가 몬드리안이라는 것도 모릅니다. 게다가 그 그림은 거꾸로 걸려있습니다. 혼돈스러우면서 꽉 막힌 자신의 삶에서 어쩌면 몬드리안은 구획지워진 원색들로 깔끔하게 정리된 가운데 밖으로 무한정 뻗어나가는 까만 선의 자유로움으로 최강희를 매혹시켰을 수가 있습니다. 어쩌면 그녀가 몬드리안을 거꾸로 걸어놓은 것도 어쩌면 그녀의 삶과 직접적인 관계가 있을 지도 모릅니다. 몬드리안의 작품이 빛과 천상의 경험을 추구했던 신지학적 경향이었다면 그녀의 삶은 지옥행 특급열차였던 셈이니까요. 이런 해석의 근거 같은 것은 차치하고 결국 내가 하고 싶은 이야기는 다른 이의 경험을 자기 마음대로 자신의 잣대로 재단해 버리는 위험성입니다. 최강희가 떠난 빈 집에서 박용우

는 몬드리안의 그림을 바로 잡아줍니다. 그 행위가 마치 사랑의 행위인 것처럼 조심스럽고 부드럽게. 끝까지 자신의 방식으로. 초등학교 때부터 배워온 문학과 미술에 관한 지식은 교양이 아닙니다. 도스토예프스키와 몬드리안에 관해 아무리 많이 알고 있어도 선보는 자리에서 자신의 지식을 자랑하는 일 외엔 쓸 데가 없습니다. 몬드리안을 아는 것과 몬드리안을 느끼는 것은 다릅니다. 그녀가 떠난 텅 빈 방에서 몬드리안을 다시 돌려놓는 박용우는 그 그림에서 무엇을 느낀 걸까요? 아마 그녀와의 관계를 다시 회복하고 싶다는 바람? 그러나 그것은 몬드리안의 그림과 직접적인 관계는 없습니다.

한마디로 「달콤, 살벌한 연인」은 18세기 영국 낭만주의 시 연구로 박사 학위를 받았으나 정작 사랑에 대해 어리석었던 한 남자의 이야기입니다. 영화의 마지막 장면에 박용우는 최강희를 싱가포르에서 우연히 만나게 되는데, 그 자리에서 그는 '공소 시효' 따위의 말을 합니다. 살인에 대한 공소 시효가 끝나면 한번 보자는 것입니다. 여전히 그에게 세상은 누군가에 의해서 결정되어진 제도들로 이루어집니다. 몬드리안을 올바르게 거는 방식이란 게 있으며 공소 시효가 끝난 살인은 더 이상 살인이 아닙니다. 박용우는 최강희가 언제 올지 모르는 그를 3년 동안이나 싱가포르에서 기다리고 있었다는 사실을 짐작이나 할 수 있을까요? 물론 영화에서는 그런 이야기가 없습니다. 최강희도 호주가는 길에 우연히 싱가포르에 들른 것으로 되어 있습니다. 그러나 그건 최강희가 그렇게 말한 것일 뿐, 나는 최강희를 나의 식으로 느낍니다. 이 엔딩만으로도 이 영화는 나에게 세계 영화사 100년에 떠오른 북극성 중의 하나가 되었습니다.

혹시라도 앞으로 「달콤, 살벌한 연인」이란 영화를 볼 기회가 있다

면 마지막 장면에서 박용우의 몸짓을 유심히 봐주기를 바랍니다. 최강희가 마지막 키스와 함께 박용우를 놓아버리고 씩씩하게 자신의 삶으로 걸어 나갈 때, 스크린에 남아 있는 박용우의 모습을.

"내가 지금 무언가 중요한 것을 놓치고 있는데…… 무언가…… 무언가……."

PART 09

대중적 퍼포먼스,
그리고 멀티미디어 시대의 도전

1 미디어와 퍼포먼스

퍼포먼스 예술이라면 연극이나, 마임, 무용 같은 것을 말합니다. 뮤지컬이나 오페라는 물론이고 서커스나 「난타」같은 소위 논버벌Nonverbal 퍼포먼스도 있구요. 퍼포먼스 예술의 절정은 19세기였습니다. 그러나 19세기 말 영화의 등장과 20세기 중엽 TV의 등장, 그리고 20세기 후반 컴퓨터와 인터넷의 등장으로 퍼포먼스는 더 이상 대중성의 중심이 아닙니다. 연극에 종사하는 사람들 말고 평생 본 연극의 수가 한 달 동안에 본 영화의 수에도 못 미치는 경우가 아마 대부분일 테니까 말이지요.

멀티미디어 시대라는 말은 비교적 최근에 쓰이기 시작한 말입니다. 그 전에는 매스미디어라는 말을 많이 썼습니다. TV가 매스미디어의 대표적인 매체라 할 수 있는데, 지금도 아파트 옥상에 올라가 집집마다 거실에 켜져 있는 TV 수상기를 보면 여전히 매스미디어의 시대라는 표현이 생생하게 실감납니다. 멀티미디어는 컴퓨터를 켜고 인터넷에 접속해 보면 더욱 실감나지요. 특히 유튜브 같은 사이트에 접속해서 클릭 한 번에 문화의 모든 영역이 전 방위로 내 앞에 펼쳐지는 경험을 해보면 멀티미디어의 시대라는 표현이 피부에 와 느껴집니다.

내 주위에 연극을 업으로 하고 사는 사람들이 있습니다. 꼭 업으로 하지 않더라도 연극을 사랑하는 사람들도 많이 있습니다. 그 사람들 이야기가 연극은 퍼포먼스라는 것입니다. 그러니까 미디어와는 다르다는 것인데, 느낌이 꼭, 미디어는 모조품이고 퍼포먼스야말로 진품이라 말하는 것 같습니다. 퍼포먼스에는 사람 냄새가 나고, 미디어는 비인간적이라는 뉘앙스가 있지요. 그나마 TV는 가족들이 거실에서 함께라도 보지만, 컴퓨터에는 제각기 자기 동굴 속에 웅크리고는 마우스만

클릭하는 인간 소외의 이미지가 강합니다.

그런데 나는 이런 대립 구도를 잘 이해하지 못합니다. 그냥 취향의 문제인 것도 같고, 아니면 밥그릇의 문제일 수도 있겠다고 생각합니다. 나 개인적으로는 미디어에서 사람 냄새가 나기도 하고 퍼포먼스가 비인간적으로 느껴질 때도 많습니다.

어떤 의미에서 퍼포먼스는 생물학적 개념입니다. 내 눈 앞에서 호흡하는 살아있는 육체의 존재감이 퍼포먼스에 결부되어 있지요. 스포츠의 경우라면 퍼포먼스와 미디어의 차이를 쉽게 느낄 수 있습니다. 현장에서 튀는 땀과 고함, 거친 숨소리와 응원의 함성은 미디어 중계로는 느끼기 어려운 특별한 박진감을 창출합니다. 그래서 스포츠, 그 중에서도 프로 스포츠의 대중성은 엄청납니다.

이건 콘서트도 비슷합니다. 현장에서 느껴지는 앰프의 진동과 아티스트의 강력한 존재감에서 비롯하는 콘서트의 대중성은 아직 살아있습니다. 그러나 스포츠와 콘서트를 제외한 나머지 퍼포먼스의 매력은 그저 그렇습니다. 그러니까 적어도 나에게는 박지성이나 이승엽, 김승연, 김세진 또는 김연아는 평범한 퍼포먼스의 평범한 퍼포머들과 비교해서 훌륭한 퍼포머들입니다.

연극이 아주 심각합니다. 무엇보다도 연극은 재미가 별로 없습니다. 학생들의 이야기를 들어봐도 재미있었던 연극의 경험은 정말 귀합니다. 「백설공주를 사랑한 난장이」나 「용띠 위에 개띠」, 혹은 「라이어」나 「신 살아보고 결혼하자」, 아니면 「친정엄마」나 「경숙이, 경숙아버지」 정도를 꼽을 수 있을까요. 내 경우 「조선형사 홍윤식」이 시간 가는 줄 모르고 본 연극이었고, 「춘천 거기」도 재미있어서 발가락이 꼬무락거리며 반응한 연극이었습니다. 그러나 그저 그 정도입니다. 백 편 중에 다섯 편

이 채 안 되지요. 평생 연극에 몸을 바치기로 결심한 연극인들에게는 미안하지만 연극이 별로 재미없는 것은 나로서도 어쩔 수 없습니다.

한편 스포츠의 대중성과 관련해서 스포츠 영화 중에는 「불의 전차」나 「바람의 야망」 같은 매력적인 작품들이 있습니다. 하지만 스포츠 연극은 적어도 현재로서는 별로 설득력이 없습니다. 사실 연극보다 무용이 더 심각한 것 같지만, 나는 지금 무용을 이야기할 형편이 못 되네요. 별로 보지도 않았지만, 본 것에 대해 이야기하고 싶은 생각도 별로 없으니까 말이지요. 무용은 그 정도로 심각합니다.

사실 위에서 언급한 「백설공주를 사랑한 난장이」 같은 경우 정통 연극이라기보다는 뮤지컬에 가깝습니다. 요즘 뮤지컬이 뜨고 있기 때문에 뮤지컬을 연극에 포함시킨다면 연극의 대중성 이야기를 할 수도 있겠지만, 나는 사실 뮤지컬도 재미가 별로 없습니다. 어중간한 뮤지컬보다는 작은 카페의 콘서트가 훨씬 매력적이라고 나는 생각하니까요.

솔직히 나에게 우리나라의 공연 뮤지컬의 바람은 이해할 수 없는 거품입니다. 한마디로 재미가 없습니다. 노래도 식상하고, 연기도 그저 그렇고, 이야기는 너무 뻔합니다. 「라이언 킹」의 예외는 있지만, 브로드웨이 뮤지컬도 한계에 와 있는 느낌이고 런던 웨스트엔드 뮤지컬도 이제는 대충 그렇습니다. 프랑스 뮤지컬의 부상이 흥미롭기는 하지만 독일, 네덜란드, 헝가리, 폴란드, 남아프리카 공화국, 일본, 중국 등 온 세상이 뮤지컬로 법석을 떨고 있는데, 나에게 퍼포먼스 뮤지컬은 여전히 그저 그렇습니다. 무대에서 대화를 나누던 배우들이 갑자기 분위기 잡으면서 노래를 시작하면 솔직히 어색합니다. 춤도 어색하기는 마찬가지구요. 경우에 따라 「개그콘서트」의 '뮤지컬'이라는 코너가 더 재미있게 느껴질 때도 있습니다. 어쨌든 적어도 나에게는 그렇습니다. 반면에

「원스」 같은 아일랜드 영화는 얼마나 좋은 음악영화인가요. 뿐만 아니라 나에게 최고의 뮤지컬은 여전히 영화 「사운드 오브 뮤직」입니다.

스펙타클을 강조한 태양서커스의 「퀴담」 같은 일련의 공연들이나 「스노우 쇼」 같은 공연들도 볼거리임에는 틀림없지만, 가격으로 보면 내 선택은 차라리 각본 없는 드라마라 칭해지는 스포츠 쪽입니다. 로마 시대에도 연극은 아무리 발버둥을 쳐봐도 검투사나 마차 경기의 경쟁 상대가 되지 못했지요. 「난타」나 아일랜드의 「리버댄스」, 또는 「스톰프」 같은 논버벌 퍼포먼스도 내용적인 측면에서 보강되지 않으면 파리의 「리도쇼」 차원에서 제 역할에 만족할 수밖에 없습니다.

우리나라의 비보이들이 약진을 시작하니까 얼씨구나 하고 서둘러 짜맞춘 비보이 퍼포먼스 「비보이를 사랑한 발레리나」는 나에게는 최악의 공연이었습니다. 익스프레션의 「마리오네트」는 팝핑이라는 몸짓이 컨셉에 잘 어울리고 신선하기는 하지만 앞으로의 전개도 두고 볼 일입니다. 몇 번의 공연으로 벌써 식상해질 위험성도 있으니까요. 마임이나 다양한 거리 공연들도 마찬가지입니다. 프로 스포츠처럼 꾸준한 지지자를 확보할만한 설득력이 있는지는 아직 잘 모르겠습니다.

2 대중성의 측면에서 본 연극의 위기

확실히 대중성이란 측면에서 연극과 영화를 비교하기란 어렵습니다. 사실 벌써 오래 전에 연극은 영화와 대중성을 놓고 경쟁할 생각을 접어버린 것 같구요. 따라서 이제 연극은 비교적 제한된 관객이나마 고정 관객을 확보하려는 자세를 취합니다. 그러나 그것도 쉽지가 않겠

지요. 연극의 경쟁자는 영화만이 아니니까요. TV가 있고, 스포츠가 있고, 만화, 소설, 놀이동산, 게임, 그밖에 온갖 재미있는 것들이 천지에 널려 있습니다.

재미란 것이 상대적이어서 아무래도 사람들은 재미있는 것들 중에서도 좀 더 재미있는 것을 찾게 되는데, 앞에서도 이야기 한 것처럼 대개의 연극은 아예 재미가 없습니다. 물론 연극의 재미를 두고 여러 입장들에서 다양한 이야기들이 나올 수 있습니다. 재미란 것 또한 주관적이어서 연극이 재미없다는 나의 판단이 보편적일 필요도 없습니다. 그냥 연극 공연장을 찾은 사람들의 반응에 귀를 기울이는 정도로 관심을 보여주면, 판단은 우리 모두의 몫입니다. 「버들개지」 같은 연극은 아르코대극장이라는 비교적 큰 규모의 공연장에서 공연을 했는데, 나는 관객의 대다수가 졸고 있었음을 증언할 수 있습니다. 규모가 큰 국립극장이나 예술의 전당, 세종문화회관이나 LG아트센터, 그 밖에 어디라도 연극이 공연되는 현장에서 대다수 관객의 반응은, "비싸기는 한데 사실은 별로 재미없어"라고 나는 생각합니다.

이런 식으로 연극의 재미를 영화의 재미와 비교하는 것이 부당할지도 모릅니다. 사무엘 베케트나 하이네 밀러처럼 품끼가 짱짱한 연극이 몸살 나게 재미있다고 주장할 사람도 내 주위에 여럿 있을 거라고 나는 짐작합니다. 아니면 연극에서 재미는 그렇게 중요한 것이 아니라고 생각하는 사람들이 있을지도 모르구요. 다 인정합니다. 그러나 상식적으로 이런 작품들에 일반 사람들의 대중성을 기대할 수는 없습니다. 그런 지극히 소수만이 음미할 수 있는 품끼는 문학, 영화, 미술, 음악 등 어디에도 있으니까 특별한 일도 아니지요.

우리 주위에는 연극이 없어도 별 아쉬움이 없는 사람들이 많습니

다. 하지만 영화나 TV는 다릅니다. 스포츠나 콘서트도 마찬가지구요. 연극을 사랑하는 사람들이 없다는 이야기가 아닙니다. 단지 연극이 지금까지 쭉 우리 곁에 있었기 때문에 앞으로도 있으리라는 법은 없다는 이야기지요. 사람들이 찾으면 있을 것이고, 찾지 않으면 사라질겁니다. 있던 것이 사라져서는 안 되기 때문에 있어야만 한다는 생각이 모든 곳에서 다 통하는 것은 아닙니다. 특히 예술의 영역에서는 절대로 아니라고 나는 생각합니다. 「모나리자」에 좀이 슬면 가슴이 아프겠지만, 나에게 그것은 어느 집 이불장의 이불의 경우에도 마찬가지입니다.

많은 사람들이 이야기하는 것처럼, 나는 연극은 만드는 과정이 멋진 예술이라는 점에 동의합니다. 따라서 아마추어 연극의 미래는 밝다고 나는 생각합니다. 주말 농부나 주말 목수처럼 말이지요. 뿐만 아니라 그 만드는 과정이 교육적으로도 모범적입니다. 따라서 물론 내 개인적인 생각이지만, 초·중·고등학교 교과 과정에 연극이 들어와야만 합니다.

문제는 프로페셔널 연극, 또는 상업주의 연극입니다. 아마추어 연극이나 교육 연극은 관객이 없어도 공연이 가능하니까요. 그러나 관객 없는 프로페셔널 연극은 생각하기 힘듭니다. 지금 대학로 관객의 상당 부분은 대학교에서 교양 과목으로 「연극의 이해」를 수강하는 학생들이거나 극단과 안면이 있는 친지들입니다.

사실 우리나라 문화사에서 연극의 위치는 특별하다고 할 수 있습니다. 어떤 의미에서는 가장 치열하게 품끼의 전통을 두 어깨로 짊어져 왔지요. 토월회土月會 이래 대학의 연극반을 중심으로 문화가 척박한 이 땅에 그나마 품끼를 풍기는 교양의 보루였으니까요. 필요하면 정치적으로 투사가 되기도 하구요. 일반 회사에 취직해 평범하게 월급 받

으며 살 수 없을 것 같은 젊은이들에게 연극은 손쉽게 자신을 불태울 정열의 대상이 되어줍니다.

문제는 그런 식으로 품끼의 대기권이 형성되어 저작료 지불할 필요 없이 비교적 손쉽게 끊임없이 무대에 오르는 레퍼토리들입니다. 아테네 비극에서 셰익스피어, 입센이나 체홉, 그리고 유진 오닐이나 브레히트 등등을 떠올릴 수 있습니다. 나는 셰익스피어의 희곡들이 지구 전체에서 이렇게 끊임없이 공연되는 현상이 오로지 신기할 뿐입니다. 나에게 그렇게 재미있는 이야기도 아니고, 이제는 대충 다 아는 이야기들이기도 하니까요.

「로미오와 줄리엣」은, 올리비아 핫세가 줄리엣으로 나온 영화를 500원이면 비디오 가게에서 빌려볼 수 있습니다. 나라면 대중성을 놓고 올리비아 핫세의 줄리엣과 경쟁할 생각을 하지 않을 것입니다. 배우나 작품 제작에 있어 역량의 문제라기보다는 아무래도 우리나라 연기자가 가발을 쓰고 "오, 로미오!" 하는 모습이 나에게는 아무리 잘해도 이류로 느껴집니다.

우리 집 아이는 어렸을 때부터 셰익스피어 전집을 끼고 살았습니다. 물론 희곡집이 아닙니다. 셰익스피어의 희곡을 소설로 각색해 이쁜 삽화들을 많이 그려넣은 전집이지요. 지금도 잠이 잘 안 오는 밤이면 꺼내 읽으며 잠이 듭니다. 이렇게 살아있는 셰익스피어라면 난들 무슨 불만이 있겠습니까.

혹시 모래 위에 막대기를 하나 꽂아놓고 그 막대기가 쓰러질 때까지 서로 모래를 자기 앞에 모아가는 놀이를 아시나요? 나는 때로는 세계 연극계가 셰익스피어나 체홉의 막대기를 꽂아놓고 놀이를 하고 있는 것처럼 생각들 때가 있습니다. 저마다 모래를 한 움큼씩 가져가고 막대기

가 아직 쓰러지지 않으면 환호성을 올리는 그런 놀이 말입니다. 하지만 결국 쓰러지지 않은 것은 말라빠진 나무막대기일 뿐이거든요. 물론 이건 그냥 비유일 뿐입니다. 셰익스피어나 체홉이 많은 사람들에게 영감의 근원이었다는 사실을 누구도 부정할 수 없을 겁니다.

퍼포먼스의 중심에서 연극의 절정은 19세기였습니다. 물론 그 이후로도 연극의 역사는 흥미롭습니다. 그러나 다른 영역들에서 거두어진 매력적인 변화와 비교하기는 힘들지요. 로베르 르빠주라는 캐나다 연극인의 「달의 저편」 같은 연극은 형식적인 측면에서 상당히 흥미 있는 시도라고 나는 생각합니다. 제한된 시공간의 조건이 연극에서는 오히려 가능성이니까 그렇습니다. 「달의 저편」은 제한된 시간과 공간을 매력적으로 변형시킵니다. 아이슬란드 베스투르포트 극단의 「변신」이나 「보이첵」 등의 시도도 흥미롭구요. 원래 예술은 제한을 가능성으로 차원 이동시키는 대표적인 영역입니다. 그래서 2차원 평면에서 공간이 만들어지는 원근법의 매력이 등장하며, 색이 없는 수묵화의 매력적인 세계가 사람들을 사로잡기도 하지요. 그런데 대중적인 차원에서 내용이 별로 이렇다 할 것이 없으면 역시 재미가 부족합니다.

93년 문예회관 대극장에서 정운 연출로 공연된 아가사 크리스티 원작의 추리극 「쥐덫」은 내용에는 이렇다 할 것이 있는데, 형식에서 한계에 걸려 별다른 재미를 주지 못하는 경우입니다. 관객 눈앞에서 장난감 같은 권총을 든 살인범의 위협에 벌벌 떠는 연기자의 모습이 자칫하면 아주 우스꽝스러워지기 십상이지요. 연극의 매력을 강조하는 입장에서는 이런 모습까지 매력일 수도 있겠으나 나는 잘 모르겠습니다. 나에게는 무대에서 죽은 로미오의 배가 숨을 쉬느라 오르락내리락 하면 역시 좀 어색하니까요.

영화나 TV 드라마가 영상이나 음악에서 엄청 세련되어 감에 따라 연극은 갈수록 한계를 가능성으로 차원 이동시키기가 버거워집니다. 게다가 영화나 TV에 비해서 한번씩 가기도 힘든 연극이잖아요. 입장료도 비싸고, 객석은 불편하며, 화장실이 급하거나 공연이 마음에 들지 않더라도 일어나 나올 수도 없습니다. 아예 극단적인 방식으로 '현장성'을 강조하면서 무대와 객석의 구분을 없애려는 「관객모독」 같은 연극이 등장해서 사람들의 주목을 받기도 하지만, 그 약발이 얼마나 오래 갈지는 의심스럽습니다. 그렇다면 차라리 좀 더 적극적으로 홀리데이 온 아이스나 비치 발리볼이나 e스포츠까지를 포함해서 프로 스포츠를 퍼포먼스의 영역에서 연구해보는 것이 나을지도 모르겠네요.

일반적으로 연극을 영상으로 담아놓으면 보기가 힘듭니다. 그런데 영상을 통해 접하는 스포츠는 다릅니다. 갈수록 다양하고 세련된 영상이 꽤 매력적이지요. 스포츠의 룰이 TV 중계에 적합한 모습으로 전개되어 온 것처럼 영상으로 잡은 퍼포먼스가 흥미로울 수 있는 가능성을 타진해 보는 일도 도전해 볼만한 일입니다. 솔직히 매튜 본의 「백조의 호수」 DVD나 뮤지컬 「캣츠」의 DVD 등이 별로 재미없는 것은 사실이거든요. 라스 폰 트리에 감독의 「도그빌」 같은 영화는 이런 맥락에서 그 용감한 시도에 존경의 뜻을 전할 수 있습니다. 좀 지루하긴 했지만요. 개인적으로는 영국의 댄스 그룹 DV8의 비디오 댄스 「Cost Of Living」이 매력적이었지만, 그러나 이런 작업을 퍼포먼스라 말하기에는 용어의 상식적인 용법상 어렵습니다.

어쨌든 퍼포먼스는 항상 영상화를 염두에 두면 좋습니다. 퍼포먼스니까 영상으로는 느낌이 안 산다는 것은 변명일 뿐입니다. 영상으로도 좋으면 좋고, 신경 쓰면 얼마든지 좋을 수 있습니다. 단지 감각이 부

족할 뿐이지요. 태양서커스 퍼포먼스들은 항상 영상을 염두에 두고 공연을 올리고 있으며, 연출가 오태석의 소위 논두렁 화법도 영상적 감각의 영향입니다. 「춘천 거기」나 「친정엄마」 같은 경우도 TV 드라마의 느낌이 강하구요. 방청객이 있는 스튜디오에서 녹화를 하는 TV의 개그 프로그램들이나 미국의 시트콤들은 퍼포먼스의 영역을 자연스럽게 확대합니다. 그래서 대학로에서 개그 공연들이 대중성을 확보하는 측면도 있을 겁니다.

그러나 퍼포먼스 그 자체는 영상이 아닙니다. 그렇다면 모든 것이 홀로그램으로 대치될 수도 있는 멀티미디어 시대에 퍼포먼스의 매력은 과연 무엇이란 말인가요? 앞에서도 언급했지만, 스포츠의 경우 현장감이 매력이라는 것은 사실입니다. 선수들의 땀과 호흡소리는 경기의 박진감을 살려주지요. 그러나 연극도 그런지는 잘 모르겠습니다. 연기자의 입에서 튀는 침은 확실히 보기에 부담스러우니까요.

앞에서도 말한 바 있는데, 한계를 가능성으로 치환시키기 위해 도전해온 역사가 예술의 역사였습니다. 그렇다면 이제 퍼포먼스의 응전은 과연 무엇일런지요? 몇 년 전에 칠레에서 영화와 연극을 접목시켜 제3의 힘을 창출하려는 극단 테아트로 시네마의 「신 상그레」라는 인상적인 공연을 보았습니다. 영국 극단 1927은 유럽 카바레 스타일의 공연에 다양한 멀티미디어 기법을 접목시키고 있구요, 새로운 가능성일지는 좀 더 두고 봐야겠지만, 앞으로 멀티미디어와 퍼포먼스의 흥미로운 결합이 어떤 식으로 전개되든 간에 퍼포먼스와 관련된 나의 미학적 관심은 여전히 이야기 예술로서 퍼포먼스에 그 무게 중심이 놓여집니다.

3 이야기 예술로서 퍼포먼스

대중성의 측면에서 멀티미디어와 퍼포먼스라는 곤란한 주제를 끌어오긴 했지만, 나로서는 퍼포먼스를 이야기로 풀 수밖에 없습니다. 한마디로 하면 솜씨 있는 이야기꾼이 들려주는 재미와 감동의 이야기로서 퍼포먼스라고나 할까요. 소설, 영화, TV 드라마, 만화, 애니메이션, 게임들처럼 말이지요. 그런 이야기들이 저마다의 매력으로 우리를 사로잡는 것처럼 퍼포먼스의 이야기도 우리를 사로잡을 수 있습니다.

퍼포먼스니까 적당히만 재미있어도 재미있는 것으로 해달라는 부탁은 절대로 금물입니다. 재미에는 적당히 넘어가는 일이 없습니다. 재미있으면 재미있는 것이고, 재미없으면 재미없는 것입니다. 퍼포먼스가 재미없는 것은 솜씨 있는 이야기꾼들이 귀하기 때문이지요. 사실 솜씨는 있지만 다른 매체를 택하는 이야기꾼들이 많은 것이 현실이니까요. 이야기에서 경쟁을 포기한 퍼포먼스 자신도 아예 이야기를 없애 버리거나 스펙터클로 이야기를 대신해 보려고 하지만, 그래서는 금방 식상해집니다. 연극을 토론의 장으로 바꾸려는 시도도 있고 목적극이나 교훈극들도 얼마든지 많지요. 그러나 그 효과는 차치하고 일단 재미가 없습니다.

물론 시도에 있어 꽤 효과적인 작업들도 눈에 뜨입니다. 별다른 장치 없이 젊은 소리꾼 이자람이 풀어가는 「사천가」는 좋은 이야기 퍼포먼스였고, 일본의 북해도에서 온 극단 TPS의 「봄의 야상곡」도 잔잔한 엉뚱함 속에 기분 좋은 이야기였지요. 앞에서도 언급한 우리 공연 「조선형사 홍윤식」이나 「백설공주를 사랑한 난장이」, 또는 「춘천 거기」 등을 포함해서 그래도 이렇게 북극성이 뜬 경험들이 우리로 하여금 대중성과 관련

해서 퍼포먼스의 가능성을 여전히 포기하지 않고 고민하게 해 줍니다.

대중예술이 상투성으로 특징지워지지만, 그렇다고 대개는 결말을 뻔히 아는 추리 소설을 다시 읽으려 하지는 않지요. 물론 마지막 페이지가 찢어져 있는 추리 소설을 생각해 보면 범인을 가르쳐주지 않는 비상투적인 방식의 추리 소설도 범죄에 가깝겠지만요. 그러니까 대중예술에서 대중성의 핵심은 도식과 파격 사이의 조화인 셈입니다. 이것이 퍼포먼스가 직면한 대중성의 문제가 아닐까요?

품끼의 연극이나 평범한 연극은 우리를 당황하게 하거나 지루하게 합니다. 익숙한 가운데 설레이는 기대감이 우리로 하여금 야구장이나 축구장의 계단을 두세 개씩 뛰어 올라가게 만드는데, 퍼포먼스에서도 그 힘이 필요합니다. 그래서 장르연극이 필요한지도 모르겠네요. 여름이면 공포 연극이 한두 편씩 무대에 오르고 공포 연극제 같은 것도 기획되지만, 그 성과는 아직도 미미합니다. 비슷한 방식으로 추리 연극, 로맨틱 코미디, 판타지, 무협 등이 기획될 수 있지요. 하지만 그 중 흥행에서 성과를 거둔 것은 아마 외설물 정도일 겁니다. 소위 벗기기 연극의 전통이지요. 농담같이 들리겠지만 어쨌든 시사하는 바가 있습니다.

「폰부스」가 영화로 만들어지기 전에 퍼포먼스로 도전해 봤으면 어땠을까요? 이것은 정신상담의를 찾으려던 여인이 실수로 세무사를 만나 상담하면서 시작하는 사랑 이야기인 「친밀한 타인」이란 프랑스 영화를 보면서도 떠오른 생각이었습니다. 어쩌면 원래 연극이었는지도 모르지만, 어쨌든 나는 요즘 툭하면 영화나 드라마를 보면서 이걸 먼저 연극으로 만들어 보면 어쨌을까 생각해 보곤 합니다. 물론 그런 아이디어가 있고 제작비만 있으면 바로 영화에 도전해보아도 괜찮겠지만, 영화는 원채 엄청난 자본이 필요하니까 일단 공연을 통해 저작권을 확

보해 두자는 제안입니다. 굳이 비유하자면 소설과 영화의 공생관계가 연극과 영화의 공생 관계로 가는 것이지요. 가령 미국 영화 「맨 프롬 어스」는 좋은 공생관계가 가능했을법한 작품입니다. 일본 영화 「키사라기 미키짱」도 그렇다고 생각했는데, 아니나다를까, 오리지널이 연극이었습니다.

요즘 만화가 연극에 이야기를 제공하는 경우가 많습니다. 하지만 웬만해서 연극이 만화에 이야기를 제공하지는 않습니다. 만화에 비해 연극에 이야기꾼이 귀한 거지요. 물론 아주 없다는 건 거짓말이구요. 예를 들어 극작가이자 연출가인 장진이 있는데, 그도 「킬러들의 수다」 같은 매력적인 이야기는 영화로 만들어버립니다. 그러다보니 「박수칠 때 떠나라」같이 이상한 영화까지 서둘러서 만들어 버리구요. 내 생각에 「트루먼 쇼」도 연극으로 좋았을 것이고, 스티븐 킹의 소설이 원작인 「미저리」는 또 어떤가요. 이미 영화가 나와 버려서 경쟁이 되기는 힘들지만, 영화가 나오기 전 아이디어만 있을 때였으면 손쉽게 저작권을 확보할 수 있었겠지요.

드디어 얼마 전 우리나라의 어느 극단이 세계 초연을 강조하면서 「폰부스」를 무대에 올리기는 했는데, 이미 너무 늦은 시도였습니다. 언제고 쉽게 볼 수 있는 매력적인 영화가 벌써 나와 있는데 그것을 그대로 무대로 올리려고 하다니…… 정말 보기 괴로운 연극이 되었습니다. 나는 지금도 뮤지컬 「싱잉 인 더 레인」의 대참극을 기억합니다. 외국에서 비 뿌리는 기계를 비싸게 주고 들여와서 50년대에 헐리웃에서 만든 영화의 명장면을 어느 동작 하나 빼놓지 않고 그대로 무대에 올려보려 했던 어처구니없는 실패였지요. 진 켈리라는 전설이 뮤지컬에서 달인의 경지를 과시한, 이야기의 역사에서 가장 행복한 장면 중의 하나가

가장 불행한 장면이 되어 버렸습니다. 비에 젖은 남경주가 숨을 헐떡이며 연습한 동작을 간신히, 그것도 기계적으로 흉내 내던 그 비참한 모습을 누가 잊을 수 있을까요.

이 공연에서 징후적으로 드러난 문제는 영화에서 무대로의 전환에서 모든 동작을 기계적으로 흉내내려는 와중에서 정작 놓치지 않았어야 할 장면은 대수롭지 않게 흘려보냈다는 점입니다. 그 장면은 영화 속 진 켈리가 마지막 클라이맥스에서 차도의 고인 빗물을 튀기며 한바탕 난장을 벌리기 직전 보도의 작은 구멍에 고인 빗물을 튀기며 노는 장면인데, 그렇게 먼저 놀아야 클라이맥스가 자연스러워집니다. 진정으로 「싱잉 인 더 레인」을 사랑해서 무대에서 도전한 것이라면 이런 장면을 놓칠 수가 없습니다.

영화를 연극으로 해 볼 거면 영화와는 차별되는 매력으로 도전하거나, 아니면 영화가 만들기 전 단계로서의 연극의 역할에 충실하면 됩니다. 그러다보면 오리지널리티의 힘이란 것도 있으니까요. 「살인의 추억」이나 「왕의 남자」 같은 영화들과 오리지널 연극인 「날 보러 와요」나 「이ᅠ」의 관계는 예의주시해야 할 경우들이겠지만, 「라이어」가 그렇듯이 연극의 성공을 영화로 만들어 놓아 별로가 되는 경우도 있습니다. 나에게는 「리타 길들이기」도 영화보다 연극이 나았던 것 같습니다. 연극을 영화로 만든 「프랭키와 자니」도 마찬가지였던 것 같구요. 이럴 때는 알 파치노나 미쉘 파이퍼 같은 좋은 연기자들도 별로 도움이 안됩니다.

물론 대개는 그 반대의 경우이겠지요. 예를 들어 오리지널 연극 대본으로 영화에서 마이클 케인과 로렌스 올리비에가 매력을 뿜어낸 「슬루스」가 그렇습니다. 그러니까 「사운드 오브 뮤직」 같은 건 애당초 무

대에서 꿈조차 꾸지 않는 것이 좋지요. 그러나 원래가 무대였으니 퍼포먼스 「사운드 오브 뮤직」은 영화 「사운드 오브 뮤직」을 탄생시키기 위한 제 역할을 충실히 한 측면은 분명합니다.

오드리 햅번이 장님으로 나오는 「어두워질 때까지」란 매력적인 스릴러 영화가 있었는데, 원래가 연극 대본인 걸 알고 기분이 좋았습니다. 연극에 이런 대본이 더 많아져야 합니다. 하다못해 희곡 대신 시나리오를 갖고 작업해 무대에 올려도 좋을 겁니다. 「봄날은 간다」나 「터미널」같이 만들어진 영화에 만족할 수 없는 좋은 이야기는 그 시나리오를 조금 손질해서 연극으로 도전해 볼 수 있습니다. 소설 중에는 크누트 함순이라는 노르웨이 작가의 『굶주림』이란 소설이 연극으로 각색되면 매력적인 퍼포먼스가 될 것 같고, 앙리 바르뷔스의 『지옥』도 흥미롭습니다.

우리나라 어느 대학교의 연극 동아리가 소설 『이갈리아의 딸들』을 희곡으로 각색해 무대에 올린 적이 있지요. 공연은 서툴렀지만, 시도는 좋았습니다. 결국 요점은 이야기 예술로서 퍼포먼스의 대본을 손보자는 것입니다. 재미있는 대본이 재미없는 공연은 될 수 있어도, 재미없는 희곡이 재미있는 공연이 되기는 어렵습니다. 뻔질나게 무대에 올리는 대부분의 희곡은 나에게 재미가 없습니다. 재미있는 이야기는 예술 모든 영역에서 필요합니다. 퍼포먼스도 예외는 아니라고 나는 생각합니다.

4 모든 예술은 퍼포먼스를 지향한다

앞에서도 언급했지만, 지금까지 내가 강의 중에 사용한 자료화면 중에 가장 많은 학생들이 좋아하는 공연 장면이 있습니다. 긴장한 안드레아 보첼리를 사라 브라이트만이 격려하면서 감동의 클라이맥스를 연출하는 장면입니다. 앙상블 또는 하모니라고도 부르는 둘 사이의 이런 화학 작용은 물론 자연과학적인 분석의 대상이 아닙니다. 그러나 물리학적 힘만큼 강력한 힘을 행사하면서 코러스와 오케스트라를 사로잡고 관객까지 사로잡아 공연장을 감동의 도가니로 몰아넣습니다. 공연의 영상만으로도 그 힘을 느낄 수 있지요. 물론 영상이기 때문에 오히려 효과적인 부분도 있구요. 스포츠 중계에서 경기의 매력을 십분 살리는 클로즈업이나 카메라 워크의 힘이라고나 할까요.

나는 지금도 일본 '동경올림픽'을 다룬 다큐멘터리 영화에서 아베베라는 에티오피아의 마라토너가 달리는 인상적인 모습을 기억합니다. 달리는 내내 한결 같았던 아베베의 철학자 같은 엄숙한 표정과 화면의 결이 아주 매력적이었습니다.

폴 포츠라는 한 평범한 남자가 영국의 한 TV에 나와 푸치니의 「공주는 잠 못 이루고」를 불렀을 때 그 영상이 인터넷을 통해 삽시간에 온 세상으로 퍼져나갔습니다. 이때 퍼져나간 것은 무엇일까요? 물론 폴 포츠라는 생물학적 존재이겠지만, 실제 출생증명서나 이력서에서 확인되는 그런 폴 포츠는 아닙니다. 아리아의 클라이맥스를 부를 때 클로즈업된 폴 포츠의 눈에는 존재의 차원 이동이라 부를만한 어떤 것이 담겨 있습니다. 이 어떤 것에 온 세상의 몇 천만이라는 사람들이 반응한 것입니다.

예술은 이를테면 소통의 한 양식입니다. 이 소통이 특별한 것은 어떤 독특한 존재가 등장하기 때문입니다. 나는 그것을 현상학적 존재, 또는 미학적 존재라고 부릅니다. 생물학적 존재와 밀접한 상관이 있지만, 생물학적 존재라 할 수 없는 존재. 있으면 거기 분명히 있지만, 느끼지 못하면 존재하지 않는 이 존재는 시집에서, TV 화면에서, 무대에서, 스크린에서, 그림에서 혹은 악보에서 자신의 존재감을 드러냅니다. 앞에서도 말한 적이 있는 것 같은데, 이 존재와의 만남이 예술이며, 이 존재를 우리는 예술가라 부릅니다.

생물학적 존재가 미학적 존재와 가장 밀접하게 얽혀 있는 특정 체험 영역이 퍼포먼스입니다. 이런 의미에서 모든 예술은 퍼포먼스를 지향한다고 말할 수 있습니다. 그런 만큼 퍼포먼스에서 드러나는 존재감의 매력이 다른 체험 영역들을 압도하면 퍼포먼스의 대중성 문제는 해결될 수 있지요. 그러나 앞에서 말한 것처럼, 스포츠와 콘서트를 제외하고는 기대만큼의 강력한 경쟁력이 아닙니다. 어쨌든 가능성은 있으니, 그것이 중요합니다.

내가 중학교 1학년 때 학교에서 단체로 「사운드 오브 뮤직」을 보러 갔습니다. 70밀리 대형 화면에서 펼쳐지는 알프스의 오프닝 장면이 나를 압도하고, 그리고 나타난 그녀. 처음에는 한 점의 점처럼 나타나다가 점점 화면을 가득 채우더니, 너무나 맑고 아름다운 노래를 부릅니다. 나는 그 오프닝 장면에서 그만 마리아로 분한 줄리 앤드류스에게 사랑에 빠졌습니다. 영화가 끝나고 집으로 뛰어와 누가 시키지도 않았는데 내 인생 처음이자 마지막으로 그녀에게 보내는 편지를 썼지요. 그녀와 사랑에 빠진 것은 나만이 아니었습니다. 일본의 애니메이션 감독 미야자키 하야오가 나와 비슷한 세대일 텐데, 나는 그도 그녀와 사

랑에 빠졌다고 확신합니다. 그가 만든 애니메이션에 등장하는 대부분의 여성 캐릭터의 이미지가 줄리 앤드류스니까 말이지요.

일본의 여성들은 「겨울연가」라는 TV 드라마에서 준상이로 분한 욘사마에게 사랑에 빠졌습니다. 최근에 나는 「조선형사 홍윤식」이란 연극에서 사환이자 해설자의 역할을 맡은 여자 연기자에게 사랑에 빠졌습니다. 극장 밖에서 한참을 기다리다가 기어이 그녀의 얼굴을 한 번 더 보고 집에 갔지요. 사람들은 시인에게, 가수에게, 운동선수에게, 정치가에게, 연기자에게, 라디오 프로그램 진행자에게, 심지어 성직자에게 사랑에 빠집니다.

우리가 사랑에 빠지는 대상은 물론 현실상의 인물이라기보다는 내가 앞에서 현상학적 존재 또는 미학적 존재라 부른 특별한 경험적 대상입니다. 여기서 경험적 대상이라 함은 경험할 때만 비로소 존재하는 대상이란 뜻이지요. 예를 들어 우리가 시집을 펼칠 때 시집 너머에서 떠오르는 시인이라는 존재처럼 말입니다. 그런데 퍼포먼스에서 생명을 얻는 미학적 존재가 다른 영역보다 특별히 더 사랑스러울 까닭이 있을까요? 나는 그렇게 생각하지 않습니다. 그러나 적어도 얼마든지 사랑스러울 수는 있습니다.

기회가 될 때마다 나는 예술은 존재의 만남이라는 이야기를 해왔습니다. 늦은 밤 고향집 문을 두드렸을 때 어머니가 냄비에 끓여 내오신 김치찌개가 진정 예술이라면, 그것은 찌개 안에 어머니의 손맛이라 부르는 존재가 담겨 있고 그 존재가 내 안에 들어가 일상에서 익명으로 함몰되어 가는 나의 존재를 깨워내기 때문이지요. 이것을 놓치면 퍼포먼스의 대중성은 물 건너갑니다. 그렇지만 이것을 돌려 이야기하면 퍼포먼스의 가능성이기도 하구요.

단순화시켜 말하자면, 미디어를 통해 존재의 만남을 확보하려면 상당한 규모의 자본과 그에 못지않게 상당히 복잡한 절차를 거칩니다. 그러나 퍼포먼스는 어쨌든 이론적으로는 상당히 단순합니다. 거리에 나가 몸짓만 하면 일단 마임이니까요. 앞에서 내가 아마추어 연극의 가능성을 이야기한 것도 이것과 밀접한 상관이 있습니다. 자기 자식의 퍼포먼스는 그 수준과 상관없이 일단 그 부모에게는 이미 사랑스러운 사건입니다. 물론 프로페셔널 퍼포먼스의 경우 대중성의 문제는 이렇게 간단하지 않겠지요. 퍼포먼스의 현장에서 낯선 누군가를 사랑하기도 쉽지 않고, 낯선 누군가의 사랑을 받기도 쉽지 않습니다. 앞에서 잠깐 거론한 폴 포츠가 이미 유명해진 후 노르웨이의 한 축제에서 같은 노래를 부를 때, 적어도 나에게 그는 전혀 사랑스럽지 않았습니다.

「유리가면」이란 만화가 있습니다. 연극을 소재로 한 만화인데, 왜 제목이 「유리가면」인지 만화 속에 설명이 있습니다. 유리가면이란 연기자가 써야할 가면입니다. 그런데 너무나 부서지기 쉽습니다. 그래서 연기자는 자신을 철저히 가면 아래로 감추고 얼굴에서 가면을 절대 떨어뜨리지 않아야 합니다. 유리로 만든 가면이라 떨어지면 부서집니다. 그런데 만화에서 직접 이야기하지 않은 유리가면의 또 다른 특성이 있는데, 그것은 투명하다는 것입니다. 역할이라는 투명한 가면 아래에서 비쳐오는 연기자 자신의 얼굴. 프로페셔널 퍼포먼스는 이 두 측면의 섬세한 조화라고 할 수 있지요. 자기 자신이면서 동시에 자기 자신이 아닌 패러독스. 그 패러독스에서 느껴지는 자유. 이것이 퍼포먼스이며 사람들이 퍼포먼스를 사랑하는 이유이기도 합니다.

김광석이란 가수를 아나요? 그는 지금 이 세상에 없습니다. 그가 노래할 때 그는 노래에 어울리는 가면을 씁니다. 그런데 그 가면은 유

리처럼 투명하지요. 투명한 가면 아래에서 떠오르는 김광석의 맨 얼굴은 가면과 섬세하게 어울려 사랑스러운 존재를 빚어냅니다. 나는 죽기 직전에 그가 노래하는 모습을 본 적이 있습니다. 아, 너무나 가슴 아픈 모습이었지요. 마지막 한 소절까지 열심히 노래하며 쓰고 있던 유리가면 아래 너무 고통스러운 한 영혼이 비쳐졌으니까요.

퍼포머가 유리가면을 벗을 때 가면이 부서지는 것이 문제가 아닙니다. 가면에 엉켜 연기자의 신경의 가닥들이 뽑혀져 나옵니다. 그래서 유리가면입니다. 분홍신처럼 벗을 수 없는, 그러나 영혼이 신경의 가닥들처럼 비쳐지는 가면 말이지요. 이런 맥락에서 유리가면은 퍼포먼스의 가능성입니다. 사실 너무나 쉬운듯하면서도 너무 귀한 가능성입니다.

우리가 그냥 자연스럽게 춤출 때면 우리는 모두 사랑스러운 퍼포먼스를 연출합니다. 우리의 존재가 사랑스럽게 드러나지요. 그런데 일단 어떤 역할을 연기하려 하는 순간 모든 것이 어긋납니다. 개인적으로 옥주현은 말할 때보다 노래할 때 존재감이 좋습니다. 그런데 연기하며 노래하는 옥주현에게서 매력적인 존재감을 느끼기가 힘이 듭니다.

음악이나 특수효과 또는 편집 등에서 퍼포먼스는 영화보다 기술적으로 받을 수 있는 도움이 제한되어 있습니다. 춤추고 노래하는 퍼포먼스는 일단 대중성의 첫 단계를 넘어서지만 자신의 맨 얼굴이 비쳐지는 유리가면을 쓴 연기자의 퍼포먼스는 자칫 관객을 부담스럽게 할 위험이 있습니다. 그러나 모든 위험은 또 한편으로는 유혹이지요. 퍼포먼스는 어느 영역보다 쉽게 우리의 도전을 허용하는 유혹입니다. 그러니 한번 기회를 걸어봄직도 한 위험입니다.

5 한국적인 것과 세계적인 것

'아시아 1인극제'라는 축제가 있습니다. 1인극제라, 매력적인 축제 컨셉이 아닌가요! 원래 내가 좀 외톨이적인 기질이 있어 여럿이 함께 하는 공연 같은 경우 잘 적응해 들어가지 못하는 편인데, 1인극은 그런 나에게도 잘 맞는 형식인 셈입니다. 그래서 몇 년 전 기대하며 찾아간 거창군 고제면 봉산리는, 정말 산골이었습니다. 무주리조트를 지나 굽이굽이 돌아돌아 찾아간 곳이 고제면 '삼봉산 문화예술학교'였습니다. 폐교인 초등학교를 보수해 만든 공간인데, 지역 주민을 제외하고 외지로부터의 관객은 거의 나 하나뿐인 느낌이었지요. 고제면은 있는 거라고는 고랭지 사과가 전부인 외진 곳이었고, 주민들도 태반이 나이가 육십이 넘은 할아버지, 할머니들이었습니다.

아, 그런데 그 곳에서 나는 내 인생 처음으로 진심으로 일어나 옷깃을 여미면서 "브라보!" 외친 사건이 발생했던 것입니다. 네팔에서 온 소녀 무용수였습니다. 일종의 살풀이 같은 네팔 민속춤을 추었는데 비교적 빠른 동작의 춤이었고, 그 소녀는 춤추는 것이 정말 행복해 보였습니다. 그리고…… 그 소녀는 한 쪽 다리가 없었습니다. 얼마나 아름다운 춤이었던지! 춤과 사람이 함께 어우러져 아주 특별한 감동이었습니다. 평생 네팔 민속춤은 볼 기회가 없었을 산골 할머니, 할아버지들이 두 손을 들어 환호하는 모습도 아름다웠습니다. 공연이 끝난 후 챙겨준 국수가 너무 매워 잘 먹지 못하자, 그 소녀를 사랑하는 마음에 안타까워하는 할머니들이었습니다.

이제 퍼포먼스의 영역에서 세상은 이웃입니다. 무한 경쟁의 시대로 돌입했고, 지금까지의 이야기에 근거가 조금이라도 있다면 관건은

343

"어떻게 낯선 사람들의 사랑을 받는가"인 셈입니다. 사랑은 하늘에서 영감이 떨어지는 순간이지요. 누구도 영감이 무엇인지 설명할 수 없습니다. 그것은 은총 같은 것이라 할까, 신명이라 해도 좋겠습니다. 아무리 애써서 누구를 사랑하려 해도 사랑은 그렇게 할 수 있는 것이 아닙니다. 그것은 어느새 거기에 있습니다.

누군가가 가장 한국적인 것이 가장 세계적인 것이라 했는데, 나는 전혀 모르겠습니다. 물론 무슨 말을 하고 싶은지 짐작할 수는 있지만 말이지요. 예술무정부주의자에게 문화의 영역에서 한국적인 것과 세계적인 것이라는 주제는 어렵습니다. 어쨌든 일단 사랑으로 풀어가자면 나에게 일순위로 떠오르는 것이 김치입니다. 나는 세상 사람들 누구나 할 것 없이 김치를 사랑할 거라는 믿음을 갖고 있습니다. 그 다음이 영화 「8월의 크리스마스」입니다. 그리고 지금은 이 세상에 없는 김현식이 따라 옵니다. 스포츠 쪽에서 김연아, 박지성, 이승엽도 가능하겠네요. 그러고 나서는 무엇인가를 떠올리기가 점점 어려워집니다.

우리 국민은 사랑스러운 민족인가요? 이 질문은 한국적인 것과 세계적인 것의 논의의 핵심이자 관광 한국의 걸림돌입니다. 대한민국을 외국인 관광객들에게 매력적인 장소로 만들기 위해서는 전 국민의 퍼포먼스가 필요합니다. 우리 자신 의식하지는 못하지만, 남녀의 사랑도 퍼포먼스를 필요로 합니다. 아름다운 사랑을 위해서는 부단히 "나는 사랑스러운가?"라는 질문을 자신에게 던져야 하지요.

문화에서 한국적인 것과 세계적인 것의 문제는 이렇게 단순합니다. 무엇이든 좋습니다. 사랑받으면 한국적인 겁니다. 아무리 몸치라도 제 스스로 흥이 나서 일단 몸을 움직여 춤을 추기 시작하면 사랑스럽습니다. 그 움직임에서 존재의 속살이 드러나기 때문이지요. 드물기

는 하지만 음치도 사랑스러울 때가 있구요. 우리 모두가 춤을 추기 시작하면 한국적인 것이 세계적인 것이 될 수밖에 없습니다. 우리 모두는 사랑스러운 것을 사랑할 수밖에 없으니까 말이지요. 멀티미디어라는 매체 환경의 가장 의미 있는 측면이 UCC라고 나는 생각합니다.

은유적인 표현이지만, 특히 우리에게 UCC의 본질은 춤입니다. 그것은 우리 저마다 갖고 있는 사랑스러움을 드러내는 일이지요. 그동안 우리는 춤을 추지 못했습니다. 가무의 민족이었는데 말이지요. 비록 음습한 공간이지만 그나마 노래는 노래방이라도 있어 왔지만, 춤은 놀이터에서 막춤이라도 추면 풍기문란으로 손가락질 당했으니까요. DDR이나 PUMP가 잠깐 등장했지만, 그것도 곧 사라졌지요. 이제 UCC의 시대가 왔으니 춤의 시대가 온 겁니다. 우리 모두 우리 존재의 속살을 사랑스럽게 들어낼 수 있습니다. 퍼포먼스는 자연스럽게 UCC와 결합합니다.

혹시 「Where The Hell Is Matt?」란 UCC 영상을 본 적이 있나요? 조회 수가 천만을 넘어 2천만에 육박하는데, 맷이라는 친구가 세상을 떠돌며 세상 사람들과 엉성한 춤을 추는 영상입니다. "왜 싸우지요? 그냥 이렇게 춤추며 살면 되지 않나요?" 정도로 말을 건네면서 말입니다. 이렇게 멀티미디어와 퍼포먼스가 녹아들면 무언가 신나는 일들이 벌어질 수 있습니다. UCC는 본질적으로 예술무정부주의일 수밖에 없지요. 그동안 문화 권력이 쌓아 놓은 모래성이 허물어지는 것은 순간입니다.

"쇼를 하라"라는 광고는 얄밉게 시대를 읽어냅니다. 그러나 그냥 쇼만의 문제는 아닙니다. 존재의 속살이니 여전히 진정성이지요. 멀티미디어 시대에 퍼포먼스의 대중성의 관건은 춤입니다. 거기서부터 출발합시다.

전자오락게임,
그리고 예술기능론과 관련된 질문들

1 전자오락게임은 예술인가?

내가 처음 전자오락게임의 마력에 빠져 들어간 때는 80년대 초였어요. 그때가 처음 오락실이 등장하던 때였는데, 집 근처 고속버스터미널 지하상가에도 하나 있었지요. 나는 슈팅게임인 「스페이스 인베이더」나 「킹콩이 납치해간 공주구하기」 게임을 좋아했었어요. 가서 잠깐 있다 보면 순식간에 준비해간 동전이 다 털리곤 했습니다. 요즈음도 「뿌요뿌요」나 레이싱게임은 잡았다하면 한두 시간은 훌쩍 가버려요. 전자오락게임은 보편적인 매력을 갖고 있다고 생각합니다. 90년대 청소년기가 시작한 사람치고 전자오락게임의 영향에서 벗어나 있는 사람이 한 사람이라도 있을까 의심할 정도입니다.

예술무정부주의자이자 예술무제한주의자로서 예술에 대한 나의 입장은 한마디로 이 세상에 존재하는 모든 것은 예술이 될 수 있다는 입장입니다. 언제부터인가 만화가 제9의 예술로 받아들여진 것처럼, 전자오락게임 또한 멀지 않아 제10의 예술로 받아들여질 수 있지요. 물론 여기에서 9나 10 등의 숫자들은 우선순위도 아니고, 석차도 아닙니다. 그냥 예술의 지평을 열어간다는 의미가 있을 뿐입니다.

"게임은 예술이다"라는 발언에는 게임과 영화, 음악, 문학 등의 기존의 예술이 서로 닮아 있다는 뜻도 있겠지만, 무엇보다도 나에게는 게임적 상상력의 핵심인 게임성이 바로 예술성으로 평가될 수 있다는 좀 더 도전적인 뜻이 있습니다. RPG 게임 사용자 중에 영상과 음악, 스토리가 모두 뛰어난 「파이널 판타지 8」보다, 그런 것은 다 떨어지더라도 게임이 그 자체로 재미있던 「파이널 판타지 5」를 더 뛰어난 게임으로 평가하는 사용자들이 많은 것도 그런 이유 때문입니다.

게임적 상상력이라면 아날로그 세대인 나는 윷놀이의 빽도나 고스톱의 쇼당 등을 떠올립니다. 마지막 순간까지 뒤집기의 가능성을 남겨두는 게임. 이런 것이 좋은 게임의 조건 중의 하나이니까요. 술이 예술인 것이, 술임에도 불구하고 예술인 것이 아니라 바로 술이기 때문에 예술인 것처럼, 전자오락게임이 예술인 것은 전자오락게임임에도 불구하고 그런 것이 아니라 바로 전자오락게임이기 때문에 예술인 겁니다.

전자오락게임은 확실히 재미있습니다. 재미있기 때문에 누구를 기다릴 때 시간 때우기도 좋고, 기분이 꿀꿀할 때 기분 전환도 됩니다. 물론 전자오락게임을 하다가 약속 시간에 늦게 나갈 때도 있고, 게임을 하고나서 오히려 더 기분이 꿀꿀해지기도 하지요. 이렇게 세상의 모든 기능에는 순기능과 역기능이 있고, 이것은 마치 동전의 양면과도 같습니다.

역기능 중에 우리가 게임과 관련해서 보통 '폐인'이라고 부르는 경우가 있어요. 사실 이것은 게임만의 문제는 아니며 우리가 뒤에 광狂을 붙이는 모든 경우들, 영어로 하면 '마니아mania'가 되겠는데, 예를 들면 바둑이나 낚시, 피아노, 영화, 오디오 등 삶의 전 영역과 관계합니다. 사람들은 유독 게임의 경우 도박이라든지 마약과 거의 비슷한 수준에서 그 중독성의 위험을 경고합니다.

내가 즐겨 쓰는 표현 중에 "폐인을 거치지 않은 달인은 없다. 그러나 모든 폐인이 달인이 되는 것은 아니다"란 표현이 있습니다. 바둑이나 피아노는 폐인을 거쳐 달인이 되지만, 마약의 경우 폐인을 거쳐 달인이 되는 경우는 없습니다. 이런 맥락에서 게임을 마약에 비유하는 것은 좀 더 조심스러워야 하지요. 그러나 그만큼 게임의 중독성이 강한 것도 사실이구요. 밤을 새워 게임을 하고 난 다음 날 햇빛 보기가 부

끄러운 것도 사실입니다. 밤을 새워 영어를 공부하고 난 다음 날 햇빛을 보면 왠지 뿌듯한 마음이 들겠지요.

문제는 시간을 생산적으로 보낸다는 것에 관한 전통적인 관념입니다. 이 문제에 관한 한 시대는 21세기를 지나 22세기를 향해 가는데, 우리는 여전히 20세기에 머물러 있는 느낌이 있습니다. 집중과 몰입이 미덕이라면 게임이 게임 사용자의 집중과 몰입을 거의 강제하는 것은 누구도 부정할 수 없는 사실입니다. 일단 그 점에 적극적인 의미를 부여하고 그 다음 무엇에 대한 집중과 몰입인가의 이야기를 시작할 필요도 있지 않을까요.

2 강의실로 들어온 전자오락게임

내가 처음 전자오락게임을 강의실에 가져온 것이 98년 가을학기였습니다. 그때 RPG게임인 「파이널 판타지 8」이 나왔고, 천지우당탕 정도의 기세로 「스타크래프트」의 열풍이 시작되었습니다. 게임은 이제 더 이상 미뤄둘 수 있는 영역이 아니었지요. 한국문화정책개발원의 책임연구원으로서 96년에 전자오락게임에 관한 정책 보고서를 작성할 때까지만 해도 2년 후에 게임이 이런 정도로 전개될 줄은 몰랐습니다.

그래서 98년 가을학기가 시작될 때 학생들에게 학기 후반에 게임 수업을 하자고 제안하면서 무엇보다도 학생들의 도움을 요청했습니다. 선생인 나 자신 게임에 대한 경험이 비교적 제한되어 있었기 때문에 게임을 좋아하는 학생들에게 수업에서 활용할 수 있는 게임 장면을 부탁했지요. 그때 강의실에는 「비트마니아」의 달인이 있었고, 게임 잡

지에 게임 공략본을 제공하던 전문가급 게임의 달인도 있었습니다. 「파이널 판타지」 시리즈에 불타던 학생과 축구나 슈팅, 또는 레이싱 게임의 초강자도 있었어요.

나는 지금도 게임 수업에 대한 나의 제안을 듣던 학생들의 불타던 눈을 생생하게 기억합니다. 그리고 학생들이 수업 자료로 준비한 비디오테이프들을 아직도 소장하고 있습니다. 「비트 마니아」 학생은 두 시간 분량의 비디오를 자신의 게임 장면으로 가득 채웠는데, 게임 화면이 거의 전부 "Great!" 일색이었습니다. 물론 강의실에는 환성이 터졌지요. 그 학생의 입장에서는 그 동안 게임을 하면서 공부는 안 하고 쓸 데 없는 짓을 한다고 주위에서 받았던 설움이 보상 받는 순간이었습니다. 게다가 보너스로 A+도 곁들어졌구요.

98년 이후로 게임 수업은 계속되었습니다. DDR이 유행했을 때에는 강의실에서 DDR 경연대회를 펼치기도 하고, 대전게임인 「철권」 승부전도 벌어졌습니다. 「철권」 같은 경우 재미있는 해프닝도 있었습니다. 강의실에서 「철권」 승부전을 벌이느라 함성이 터지고 시끄럽고 해서 난리가 좀 났는데, 그때 강의실 밖을 지나던 학생 중에 그 게임의 강자가 있었어요. 이 학생이 약간 열린 문으로 강의실을 들여다보다 우리가 「철권」에 열중하고 있는 것을 보자 갑자기 호승심이 우러난 것이었습니다. 그리고 게임에 참여해도 되겠냐고 정중히 요청을 해왔지요. 기꺼이 수락을 했는데, 이 학생의 수준이 정말 장난이 아니었습니다. 수업 듣던 학생들이 하나씩 하나씩 KO를 당하고, 우리는 아무래도 의기가 좀 소침해질 수밖에 없었습니다. 그러자 강의실 한 쪽 구석에 조용히 앉아 있던 자그마하고 얼굴이 창백한 남학생이 조용히 일어나 걸어 나왔습니다. 엄청난 초강자였습니다. 가녀린 손끝에서 어마어마

한 필살기들이 펼쳐져 나왔고, 강의실은 한마디로 감동의 물결이었지요.

또 이런 일도 있었습니다. 마침 수업 듣던 학생의 친구 중에 그 당시 스타크래프트 리그에서 임요환과 1, 2위를 다투던 강도경이라는 프로 게이머가 있었습니다. 지금은 은퇴했지요. 우리 수업에 1대다^多의 배틀로 초청했고, 수업 장소를 아예 강당으로 잡아 공개 수업으로 진행했었습니다. 수업 듣지 않는 학생들까지 포함해서 구름같이 학생들이 모여들었습니다. 원래 계획은 1대4 정도의 배틀이었는데, 기술적으로 어려워서 결국 1대2의 배틀이 되었지요. 학생 측 선발로는 우선 잘 하기로 소문난 학생을 선정하구요, 나머지 한 명은 현장에서 선착순으로 기회를 주기로 하였습니다. 실제로 강도경을 당황하게 만든 학생은 잘 하기로 소문난 학생이 아니라 선착순으로 뛰어나온 익명의 학생이었습니다. 왜냐하면 너무 못하는 학생이었기 때문입니다. 강도경으로서는 생전 듣도 보도 못한 전법 앞에서 그만 당황하고 만겁니다. 그래서 졌습니다. 그러나 프로였기 때문에 곧 상황을 파악하고 재승부를 요청했습니다. 이번에는 게임이 시작되자마자 먼저 초보인 그 학생을 초토화시켜 놓고 차분히 게임을 승리로 이끌었는데, 지금 생각해도 참 즐거운 시간이었습니다.

그동안 게임은 많이 발전했습니다. 온라인 게임도 다양해지구요, '플레이스테이션 3'의 영상을 보면 게임기가 탐날 수밖에 없습니다. 아케이드 쪽에서 리듬 게임의 발전도 흥미롭습니다. 대학에 게임을 전공하는 학과도 여기저기서 생기는 추세입니다. 그런데 나는 여전히 게임의 실천적 경험에서 98년에서 별로 나아진 것이 없으니, 참 안타깝습니다. 어쩔 수 없는 아날로그 세대의 한계를 실감할 수밖에 없네요.

그러나 전공이 미학인 선생이 강의실에서 게임을 다룰 필요가 있다는 생각에는 변함이 없습니다. 문제는 어떻게일 텐데 방법은 하나뿐입니다. 그것은 학생들과 함께 만들어가는 수업을 구성하는 일이지요. 수업에서 내가 게임에 접근하는 틀을 제공하면 학생들이 그 틀을 구체적인 내용으로 채우게 됩니다. 수업은 게임성을 모색하고, 게임적 상상력을 지향할 겁니다. 우리가 문학이나 음악 수업에서 문학성이나 음악성을 이야기 하듯이 말이지요.

3 예술기능론으로 접근한 전자오락게임

예술무정부주의자이자 예술무제한주의자인 나의 입장에서 전자오락게임은 얼마든지 예술일 수 있습니다. 따라서 다른 예술처럼 예술기능론적 접근이 가능합니다. 예술기능론이란 "예술은 무엇인가?"보다 "예술은 무엇을 하는가?"라는 질문에 더 많은 무게를 싣는 접근입니다. 무엇이든 예술일 수 있다고 생각하는 나로서는 아주 바람직한 접근이라 할 수 있습니다.

물론 전통적인 예술기능론을 전자오락게임에 적용하는 데에 심각한 어려움을 예상할 수 있습니다. 무엇보다도 게임은 전통적으로 예술로 인정받아 온 영역과는 많이 다르지요. 기술에 너무 많은 것을 의존하구요, 게임 산업에 종사하는 사람들의 마인드도 많이 다릅니다. 게임을 좋아하는 일반 게임 사용자의 경우에도 대체로 '게임은 그저 오락일 뿐'이라는 입장을 취합니다. 미술이나 음악 또는 문학의 오랜 역사를 배경으로 끌어낸 기능론을 게임에 적용하기에는 게임의 역사가 너

무 짧다는 지적이 나올 수도 있지요. 타당한 지적입니다.

그러나 예술은 완성형이 아니라 진행형, 즉 지향의 정신이 아닌가요. 게임이라는 지평 너머에 북극성을 띠울 수만 있으면 OK입니다. 나머지는 좀 더 나은 게임을 위한 현장의 실천이겠지요. 나는 당연히 게임 너머에서 북극성을 봅니다. 그리고 그 북극성을 바라보는 학생들의 눈에서 불꽃을 봅니다.

언젠가 수업에서 나는 예술기능론의 틀을 이용해서 학생들에게 게임에 관해 마흔다섯 가지에 이르는 질문들을 던진 적이 있습니다. 그 질문들은 다음과 같습니다.

1)여러분은 언제 게임의 매력에 빠져 들어가기 시작했나요? 혹시 여러분 중에 게임의 영향에서 원래부터 자유로웠던 사람도 있는지요?

2)여러분 중에 '폐인'을 경험해본 사람은 있는지요? 지금 여러분은 폐인에서 달인으로의 과정 중 어디쯤 위치하고 있다고 생각하는지요? 게임에의 몰입에 '정열'이란 표현을 써도 될런지요? 나는 천재성의 중요한 특징 중의 하나가 집중과 몰입이라고 생각합니다. 그렇다면 '폐인'이라는 말 대신에 '천재'라는 말을 쓰면 어떤가요?

3)전자오락게임은 예술입니까? 아니면 적어도 전자오락게임은 예술일 수 있는가요?

4)여러분의 게임인생에서 '게임적 상상력'하면 떠오르는 게임이 있나요?

5)지금까지 접한 에듀테인먼트 게임 중에 재미와 교육이 조화롭게 어우러진 게임이 있었는지요?

6)현재로서는 시간 때우기나 기분 전환이 게임의 가장 일반적인 기능

이라 할 수 있지 않나요?

7)초보자에게 너무 어려운 게임은 행위 충족이라는 기능적 측면에서 좋은 게임이라고 하기 어려울 겁니다. 앉아서 손만 움직이며 하는 너무 쉬운 게임도 좋은 게임이라 하기 어려울 거구요. 컴퓨터마다 깔려 있는 「지뢰찾기」라는 게임은 어떤가요?

8)여러분에게도 자신 있는 게임이 있는지요?

9)그냥 무엇인가 하는 즐거움만으로도 전자오락게임의 존재이유는 충분하지 않나요?

10)만일 여러분의 자아를 거울에 비칠 수 있다면, 어떤 이미지가 떠오르나요? 그 이미지는 거울에 비친 여러분의 모습 같은 모양새입니까?

11)혹시 어릴 때부터 지금까지 접해온 예술 작품 중에 여러분의 자아가 형성되는 데 긍정적으로 영향을 미쳤다고 생각되는 경우가 있나요? 이제 전자오락게임도 이런 관심의 범위 안에 들어올 수 있지 않겠어요?

12)자아 정립에 있어 독서 경험과 게임 경험의 차이가 존재하지 않을까요? 여러분의 경험은 어떤가요?

13)게임은 우리의 자아정체성에 어떤 영향을 줄까요?

14)게임 속의 에고가 게임 사용자의 현실 에고를 부정적으로 지배하는 경우에 대한 여러분의 의견이 궁금하네요. 여러분이나 주위에서 극단적인 경우를 경험한 적이 있는지요?

15)이기고 지는 것이 비교적 분명한, 경쟁적 성격의 게임이라는 영역 그 자체가 게임 사용자의 자아 정립에 어떤 식으로든 영향을 주지 않을까요? 여러분의 생각은 어떻습니까?

16) '대리 체험'이라든지, '도피주의'와 같은 개념들에 대한 여러분의 입장은 어떤가요?

17) 대리적 욕망들과 관련해서 나에게 추천해 줄만한 게임들이 떠오르나요?

18) '버추얼 리얼리티$^{virtual\ reality}$'에 대한 여러분의 생각은 어떻습니까?

19) 여러분의 게임 경험을 여러분들의 욕망과 관련 지워 볼 수는 있겠는지요?

20) 여러분이 좋아하는 게이머나 작가나 프로그래머가 있는지요? 여러분이 스스로 되어보고 싶은 적은 없나요?

21) 혹시 폭력적인 게임을 좋아하나요? 게임과 폭력에 대한 여러분의 경험이나 생각이 궁금합니다.

22) 인간의 기본적인 욕구와 관련된 욕구 불만과 폭력과의 관계에서 여러분의 경우는 어떤가요? 꼭 위에서 거론된 기본적인 욕구들이 아니더라도 특정한 욕구에 대한 불만이 특정한 게임을 찾게 하지는 않는지요?

23) 폭력만큼이나 만만치 않은 성적인 욕구와 관련된 전자오락게임의 대리적 소원 성취에 대해서는 어떻게 생각하나요?

24) 전자오락게임의 대리적 소원 성취에 관한 여러분의 다양한 경험과 그 적극적 가능성에 대한 여러분의 생각이 궁금하군요.

25) 예술과 진리하면 무언가 떠오르는 것이 있는지요?

26) 여러분 중에 게임 마니아가 있나요? 어쩌면 이런 마니아적인 게임 사용자를 포함해서 게임은 여전히 시간 죽이기에 불과하다고 생각하지는 않나요?

27) 다양한 '치트키$^{Cheat\ Key}$'들에 대한 여러분들의 경험은 어떤가요?

28)게임은 환경 문제에서 천체 물리학, 미생물의 세계, 또는 무기 디자인에 이르기까지 인간 이성의 시선이 미치는 거의 모든 영역을 포괄할 수 있습니다. 여러분의 게임 경험에서 이와 관련되어 떠오르는 게임은 없는지요?

29)인터랙티브interactivity나 하이퍼텍스트hyper-text와 관련된 인상적인 게임의 경험은 있는지요? 미래의 예술이 게임을 지향하게 될 가능성도 있을까요?

30)「심시티SimCity」와 같은 일련의 시뮬레이션게임들을 통해 게임 사용자는 스스로 자신의 세계를 창조할 수도 있는데, 이와 관련된 여러분의 경험이나 의견이 듣고 싶군요.

31)예술의 포용과 해소와 관련해서 떠오르는 경험이 있는지요?

32)감동적인 게임의 경험이 가능할까요?

33)여러분의 경우 치유로서의 예술에 대한 경험이 있으신지요?

34)전자오락게임을 심리 치료 요법으로 개발하는 것은 불가능할까요?

35)기왕에 하는 게임이면 즐겁게 해야지요, 휴식을 취하면서 불편해하다니요. 여러분은 어떤가요?

36)여러분은 게임을 하면서 일상에서 익숙한 자신을 뒤집어본 경험이 있는지요?

37)전자오락게임은 죽음인가요? 아니면 전자오락게임은 분열된 자아를 내면에서 통합시켜 새로운 생명의 물꼬를 틔어줄 수 있을까요?

38)여러분의 삶의 지도를 한 번 그려 보실래요? 예를 들어, 여러분은 어떻게 해서 지금 여기에 앉아 나와 이야기를 나누고 있나요? 앞으로 사람들과 어떤 식으로 관계 맺으면서 어떤 일을 하다가 어떻게 죽음을 맞고 싶으신가요? 여러분의 지도에 뭔가 특별한 점이 눈에 띄나

요?

39)혹시 여러분의 경우, 예를 들어 이 영화를 보고 권력, 죽음, 행복, 동
성연애자 등에 대해 좀 다르게 생각하게 되었다든지, 또는 그와 비
슷한 맥락에서 흥미 있는 경험이 있나요?

40)게임의 위기 상황을 해결하는 경험이 우리 삶의 방향 설정으로서 게
임 사용자에 적극적으로 기능할 수 있는 가능성도 있을까요?

41)혹시 여러분도 모르는 사이에 게임을 통해 여러분이 스스로 부정적
이라 생각하는 방향 설정이 이미 여러분 내면에 체화되어 있을 가능
성은 없나요?

42)삶의 방향 설정에서 남학생과 여학생의 차이가 게임과 성별의 차이
에서 무슨 역할을 하지는 않을까요?

43)게임에 대해 부정적인 입장을 갖고 있는 사람들은 곧잘 자기 방이나
컴컴한 PC방에 혼자 웅크리고 앉아 게임에 몰두하는 게임 사용자의
모습을 그립니다. 이것은 확실히 인간 소외의 모습이지요. 여러분의
경험은 어떻습니까?

44)요즘 옛날 게임의 에뮬버전이 나와 게임 사용자들의 노스탤지어를
자극하고 있는데, 옛날 게임을 함께 하거나 그에 대한 이야기를 나
누는 것은 마치 어린 시절 즐겨 보았던 애니메이션 주제가를 함께
부르는 기분을 주지 않나요?

45)전자오락게임은 세상을 좋은 쪽으로 변화시킬 수 있을까요?

물론 내가 대답을 알고 던진 질문들이 아니었습니다. 앞에서도 암
시한 것처럼 게임에 관한한 선생의 역할은 학생들의 질문에 대답하는
일이 아니라 학생들에게 질문을 던지는 일입니다. 핵심은 질문의 생산

성이겠지요. 내가 던지는 질문들에 적절한 게임의 예를 찾을 수 없어도 문제는 없습니다. 적절한 예가 될 만한 게임을 앞으로 만들어내면 되니까요. 혹시 게임을 교실로 끌고 오고 싶은데, 어떤 식으로 풀어야 할지 실마리를 풀지 못하는 선생이 있다면 일단 질문들을 만들어보는 일이 자신만의 푸는 방식을 마련하기 위한 하나의 단초가 될 수 있다고 나는 생각합니다.

예술기능론이라는 틀을, 나는 리차드 라스킨의 책에서 빌려왔습니다. 라스킨의 책은 1983년 덴마크의 한 대학에서 문예학자 케네스 버크의 구조기능주의와 휴 던컨의 문화사회학적 접근에 영감을 받아 발표한 「예술의 기능적 분석The Functional Analysis of Art」라는 박사 논문입니다. 라스킨의 예술기능 분석틀을 간단하게 정리하면 모두 여덟 가지 영역으로 나눌 수 있습니다. 각각의 영역은 다시 예술가와 수용자로 구분됩니다. 그 뼈대만 추리면 다음과 같습니다. 1)행위충족performance rewards, 2)자기 정립과 자기 현시self-definition and self-presentation, 3)대리적 소원성취wish-fulfillment, 4)탐구와 모색exploration, 5)껴안기와 내려놓기 encompassment and unburdening, 6)통합과 재생integration and regeneration, 7)방향설정의 기능orienting functions, 8)일련의 거시사회적 기능들some macrosocial functions 등 여덟 가지 영역입니다. 이제 나는 라스킨이 이러한 영역들로 의도하는 기능들을 전자오락게임에 적용해 보려고 합니다. 함께 게임의 적절한 예들을 고민해 보면 어떨까요?

1) 행위충족

Performance Rewards라는 영역은 내가 '행위 충족'이라 번역하는 예술의 기능입니다. 예술가에게는 일과 놀이가 얽혀 있는 영역이구

요, 수용자에겐 수동적인 반응이 아닌 적극적인 참여를 의미하는 영역이기도 합니다. 창조에서 장인 정신과도 관련되고, 수용에서 감식안과 관련되지요. 무언가 솜씨를 뽐내면서 잠들어 있던 감각과 감수성을 깨워내는 즐거움입니다.

라블레나 몰리에르의 작품을 읽다보면 글 속에서 작업하고 있는 작가들의 행위 충족의 즐거움이 생생하게 느껴집니다. 채플린 같은 코미디언들의 영화는 그 자체로 행위 충족의 즐거움이지요. 추리 소설을 읽으면서 적극적으로 범인을 추리하는 독자들의 즐거움이나 말라르메의 시를 읽으면서 그 상징들의 의미를 유추하는 독자들의 즐거움도 행위 충족이라 할 수 있습니다.

일상에서 무언가 부족한 느낌으로 끊임없이 자책하고 스스로를 괴롭히는 사람도 무언가를 할 수 있다면, 그것도 잘할 수 있다면 생명에 필수적인 자기 존재감 또는 자기 확신의 느낌을 갖게 됩니다. 혹시 집 안에 망가진 작은 가구를 수선하는 일에 몰입해 본 적이 있는지요. 보들레르에게는 그렇게 시를 쓰는 일이 중요했습니다. 그러다 보면 그 행위로 인한 결과, 즉 많은 사람들의 인정과 사랑을 획득할 수도 있구요. 보들레르의 시를 불어로 읽는 독자는 그 시 자체의 감동과는 별개로 '보들레르를 불어로'라는 경험만으로도 스스로 감동할 수 있습니다.

앞에서도 언급한 것처럼 전자오락게임은 뭔가 시간 때우기가 필요할 때나 뭔가 불쾌하거나 무기력한 느낌에서 벗어나고 싶을 때 하면 좋습니다. 우리가 일상에서 '기분 전환'이라 부르는 경우입니다. 청소를 한다든지 설거지를 하는 것 등은 생산적인 기분 전환의 방식이지요. 그러니까 자신의 몸을 움직여 무언가를 하는 중에 마음에 긍정적인 변화가 오는 겁니다. 더구나 일상적인 잡일들도 해결하구요.

확실히 DDR이나 펌프의 경우 그냥 녹이 슨 몸을 움직인다는 행위 그 자체의 충족감이 있지요. 거기에다 잘 하기까지 하면 그 충족감은 두 말할 나위가 없을 거구요. 물론 뜻대로 몸이 잘 움직여주지 않는데다 주위에 구경꾼까지 있다 보면 오히려 스트레스가 되는 경우도 있겠지만 말이지요. 그게 율동 게임의 급격한 쇠락의 한 이유라고 나는 생각합니다. 사실 현재로서는 시간 때우기나 기분 전환이 게임의 가장 일반적인 기능으로 보이기도 합니다.

어쨌든 전자오락게임은 게임 사용자에게 동전과 시간이 허락하는 한도 내에서 실패해도 무한히 되풀이해서 도전할 수 있는 기회를 줍니다. 실패에 대한 두려움과 얼마든지 다시 도전할 수 있다는 편안함. 그 역설적인 조화가 게임의 핵심적인 부분의 하나이지요. 그러다보면 게임 사용자는 점점 자신의 능력이 향상되어 가는 즐거움을 경험할 수도 있구요. 성과를 얻기까지 기다리는 참을성의 결핍 같은 부작용도 있겠지만, 어쨌든 이런 반복과 숙달의 집중적인 경험이 전자오락게임이 청소년들에게 행사하는 매력의 중요한 부분일 겁니다.

물론 그러기 위해서는 어느 정도까지는 반복해도 끊임없이 발견되는 새로움이 게임 속에 내재해 있어야겠지요. 그러니까 초보자에게 너무 어려운 게임은 행위 충족이라는 기능적 측면에서 좋은 게임이라고 하기 어려울 겁니다. 앉아서 손만 움직이며 하는 너무 쉬운 게임도 좋은 게임이라 하기 어려울 거구요.

어떤 게임이든 게임 사용자가 달인이 되기까지 행위 충족은 필수적이었을 거라고 나는 생각합니다. 물론 때로는 좌절도 했겠지만, 적절한 순간에 행위 충족의 보상은 반드시 필요했을 겁니다. 만일 그 게임이 '스타크래프트'였다면 그 게임 사용자는 지금 프로게이머가 되어

있겠지요. 그렇지 않더라도 그 게임 사용자가 게임을 하는 동안 주위의 누군가의 찬탄어린 시선을 받을 수 있겠지요. 다시 말해, 행위를 직접 수행함으로써 얻게 되는 행위 충족의 보상에 덧붙여 그러한 행위의 결과로 획득될 수 있는 능력 과시의 보상도 있습니다. 자신의 감각, 안목, 풍부한 지식 등을 과시하며 게임을 비평하기도 하고, 여론 선도자로서 자신이 속한 게임공동체로부터 존경을 받을 수도 있구요. 이러한 보상에의 요구는 타인의 관심과 존경을 확보하려는 인간의 근본적인 충동의 한 발현으로서, 특히 학업이나 운동에 별로 내세울 것이 없는 청소년에게 새로운 매력으로 다가올 수 있습니다.

전자오락게임은 대체로 연속된 일련의 과제들로 이루어져 있지요. 게임 사용자는 상황을 파악하는 해석 능력과 추리 능력, 관찰 능력, 운동 능력 등과 같이 자신이 동원할 수 있는 모든 능력을 동원해서 한 과제에서 다음 과제로 넘어가며, 그러기 위해서는 어느 정도 합목적적으로 자신의 능력을 계발할 필요가 있습니다. 게임은 눈과 손의 조정 작업에 의한 감각 운동 게임에 지나지 않아 그 계발이란 것이 전혀 사고력을 필요로 하지 않는 감각적 순발력에 불과하다는 지적도 있지만, 서울대의 박명진 교수는 전자오락게임의 기능과 관련해서 시공간적 인지 능력의 계발 같은 효과를 언급합니다.

상식적으로 볼 때, 전자오락게임에는 확실히 전문가들이라 해도 해결하기 위해 며칠씩 걸리는 고난도의 게임들이나 정교한 추리 게임 같이 지적인 측면에 집중하는 게임들도 많습니다. 여기에 덧붙여, 게임과 더불어 놀다가 체계적인 훈련을 거친 후 프로게이머가 되거나 대학에서 게임을 전공하고 직업을 게임 관련 영역에서 선택할 가능성도 있습니다. 그런데 이런 것들이 다 그렇다고 하고, 설령 행위 충족에 의한

직접적으로 실용적인 보상은 없더라도 무언가를 하면서 살아있다는 생생한 느낌을 느낄 수 있다면, 그것만으로도 충분히 존재의 이유가 되지 않나요? 예를 들어 영화나 소설 수용의 수동성과 비교할 때 게임 사용자 자신의 게임 조작에 의해 게임 캐릭터의 운명이 결정된다는 점에서 게임에는 확실히 적극적인 행위 충족의 측면이 있으니까 말이지요. 다시 말해 그냥 무엇인가 하는 즐거움만으로도 전자오락게임의 존재 이유는 충분할 수 있습니다. 그리고 이 점이 대부분의 학생들이 동의하는 예술로서 전자오락게임의 일차적인 기능입니다.

2) 자기 정립과 자기 현시

Self-Definition과 Self-Presentation, 이것을 어떻게 번역하는 것이 좋을까요? '자기 정립과 자기 현시' 정도? 고흐가 동생에게 보낸 편지를 보면 그에게 그림은 스스로 '화가'라는 사실을 끊임없이 확인하는 작업이라는 느낌이 듭니다. 한 걸음 더 나아가 '어떤 화가'인가 또한 고흐에게 중요했습니다. 1885년 고흐가 「감자먹는 사람들」이란 그림을 그렸을 때 그는 밀레로 대표되는 농민 화가로서의 정체성을 염두에 둔 것으로 보입니다. 실제로 그는 밀레를 '아버지'라 부르며 친아버지보다 더 좋아했던 것 같습니다. 빅토르 위고는 작품을 통해 자신을 때로는 '왕당파', 때로는 '자유주의자', 때로는 '공상적 사회주의자' 등으로 드러냈습니다.

어떤 시대에 저항 가요를 부른다는 것은 치열한 자기 성찰의 과정을 의미하기도 합니다. 물론 남에게 어떻게 보이고 싶은 자신의 공적 이미지에 불과할 때도 있습니다. 홍대 앞 음악 카페에서 귀에는 귀걸이, 눈 밑에는 검은 칠을 하고 어떤 특정 가수의 사진이 새겨진 T를 입

고 어깨를 들썩이며 힙합을 추는 젊은이에게 힙합 음악은 자신의 정체성을 분명히 하는데 도움이 되지만, 사실은 그냥 겉모습만 그럴 수도 있는데, 그것도 예술의 기능입니다.

렘브란트나 고흐의 자화상, 루소의 고백록, 우디 알렌의 자기 이야기임에 분명한 지극히 개인적인 영화들, 또는 김수영의 산문시들 속에서 우리는 때로는 냉혹한, 때로는 냉소적인, 때로는 감상적인, 때로는 장난기가 가득한 방식으로 자기라는 존재와 씨름하는 인간의 숙명적인 조건을 봅니다. 골프라는 운동의 장점으로 '자기와의 싸움'을 거론하는 골퍼들이 많은데 이런 의미에서 예술은 사적이면서 공적인 성격을 띠는 편지나 일기와 같은 것이라고도 할 수 있습니다. 그러니까 샐린저의 『호밀밭의 파수꾼』을 읽는 행위는 책읽기이면서 동시에 일기쓰기인 셈입니다.

지금까지 살아오면서 "나는 도대체 누구인가?"라는 질문을 자기 자신에게 던져본 적이 있는지요? 많은 선각자들의 삶을 보면 삶에서 이런 성격의 질문을 던진 순간이 참으로 중요한 순간이 아니었나하는 인상을 받게 됩니다. 여러분은 누구인가요? 이 질문이 던져진 순간 우리는 그동안 보통 '정체성'이라든지, '주체성'이란 개념으로 논의되어 온 엄한 영역으로 들어가게 됩니다.

나와 가까운 사람 중에 이런 경험을 한 사람이 있습니다. 이 사람이 칼을 잘못 만지다가 손목을 다쳤는데, 상처가 자꾸 덧나고 해서 오랫동안 상처가 아물지 않았다고해요. 그러다가 그만 손목이 마치 생각이라도 있는 것처럼 상처가 난 상태가 정상적인 상태라고 오해를 해버리고는 상처가 아물면 즉시 다시 상처를 회복(?)시키는 상태가 되어 버렸습니다. 손목은 틀림없이 내 몸의 일부인데, 내 몸이라고 해서 다 내

PART 10 전자오락게임, 그리고 예술기능론과 관련된 질문들

몸이 아닌 겁니다. 이때 이 사람은 "그러면 도대체 나는 누구인가?"라는 의문이 들었다고 합니다.

거울에 비치는 내 몸이 하나의 몸뚱이로 존재하는 것처럼, 그렇게 '나'라는 존재는 존재하는 걸까요? 이와 같은 질문은 교육에서 전통적으로 중요하게 다루어온 질문입니다. 특히 문학교육은 이 질문과 밀접한 관련이 있지요. 교육을 담당한 사람들이 학생들의 자아가 자기 마음에 드는 식으로 형성되었으면 하는 바람을 갖게 되는 것은 당연하구요. 교과 과정은 그런 점이 충분히 고려되어 짜이게 됩니다. 그래서 아이들에게 위인전을 권하는 어른들도 많은 거겠지요. 좀 더 쉽게 생각하면 자기 아이 생일 선물로 책을 고르는 부모를 생각할 수 있겠네요. 아무래도 아이의 자아형성에 긍정적으로 작용할 수 있는 책을 고르고 싶겠지요. 물론 유전이나 그 밖의 어떤 것들도 작용했겠지만, 우리는 지금까지 주위의 이런 관심 속에서 형성된 '나'라고 생각하는 존재를 우리의 내면에 지니게 됩니다. 언제부터인가 영화나 TV, 만화, 애니메이션 등도 이런 교육적 관심의 범위 안에 들어왔다 할 수 있는데, 혹시 어릴 때부터 지금까지 접해온 예술 작품 중에 여러분의 자아가 형성되는 데 긍정적으로 영향을 미쳤다고 생각되는 경우가 있나요?

내 경우 초등학교 때 읽은 「쿠오레」, 「환상의 백마」, 「날아가는 교실」, 중학교 때 「화비안」, 고등학교 때 「장 크리스토프」 등이 떠오르는데 여러분 중에는 헤르만 헤세의 「데미안」이나 리처드 바크의 「갈매기의 꿈」 등이 떠오르는 사람도 있겠지요. 그 밖에도 이런 저런 영화나 TV 드라마 등에서 남자의 모습, 남편의 모습, 친구의 모습, 아버지의 모습, 선생의 모습, 예술가의 모습, 한국 사람의 모습, 인간의 모습 등으로 나를 떠올리는 데 영향을 준 작품들이 있을 겁니다. 이제 전자오락게

임도 이런 관심의 범위 안에 들어와야 하지 않을까요?

학생들이 좋아하는 게임 중에 전략 시뮬레이션 게임 「삼국지」가 있습니다. 「삼국지」라면 이미 검증된 고전이라 선생님들 중에 학생들의 자아 정립에 중요한 책으로 첫 손 꼽는 분들도 많을 겁니다. 책으로 읽으면 관운장이나 조자룡 같은 몇 명의 중심 되는 영웅들이 독자의 관심을 지배하게 되지요. 하지만 게임은 다릅니다. 게임 사용자는 「삼국지」 전체를 통틀어 등장하는 누구와도 동일시 체험을 하며 게임을 할 수 있습니다.

게임 중에는 게임 사용자와 더불어 성장하는 게임 캐릭터를 갖고 있는 게임들도 있습니다. 「프린세스메이커」 같은 육성 시뮬레이션 게임에서 아이를 키우는 게임 경험은 가령 남학생들의 자아 정립에 어떤 영향을 줄 수 있을까요?

이것은 들은 이야기인데, 「신영웅문」인가 하는 온라인상의 멀티유저 게임과 관련된 이야기입니다. 한 게임 사용자가 그만 실수로 게임 속의 여자 아바타를 선택했는데, 그러면서 결혼도 하고 아이도 낳고 하면서 온라인상에서 같이 게임을 하는 사람들은 모두 이 학생이 여자라고 생각하게 되었습니다. 그러다보니 결국 오프라인 상의 만남에도 나가지 못하고 꽤 오랫동안 게임 속에서 여자로서 살아야 했다고 합니다. 이런 경험이 이 남학생의 자아 정체성에 어떤 영향을 주었을까요? 「위닝 일레븐」 같은 축구 게임에서 브라질을 선택해 한국을 상대로 게임을 하는 경험이나 「스타크래프트」에서 인간을 상대로 전쟁을 벌이는 외계 생명체와의 동일시 경험, 또는 「레인보우 식스」같은 반테러 전투 게임의 경험은 또 어떨까요?

언제부턴가 인터넷이 활성화되면서 게임을 하면서 온라인이나, 오

367

프라인상에서 형성되는 소속감, 그러니까 래더라든지 클랜 같은 동아리 의식도 자아 정체성에 영향을 줄 수 있습니다.

극단적으로 현실의 자아를 포기하고 게임 속의 아바타로서만 남으려는 경향도 부정할 수 없습니다. 96년 그 당시 온라인 게임 「단군의 땅」의 일인자 한정수는, '게임에고game-ego'와 '현실에고'라는 표현을 썼는데, 실제로 게임 속의 에고가 게임 사용자의 현실에고를 부정적으로 지배하는 경우도 있잖아요. 예술의 경우 항상 역기능의 위협을 느끼면서도 가능하면 순기능 쪽으로 이야기를 풀어가려는 경향이 있고, 전자오락게임이라고 예외일 필요는 없겠지만 이 부분에 관한 기성세대의 걱정이 대단한 것도 사실입니다. 뿐만 아니라 이기고 지는 것이 비교적 분명한, 경쟁적 성격의 게임이라는 영역 그 자체가 게임 사용자의 자아 정립에 어떤 식으로든 영향을 주지 않을까 하는 생각도 듭니다.

'나'라는 존재와 관련된 예술 기능론적 질문들은 학생들에게 확실히 버거운 문제 영역입니다. 게다가 전자오락게임의 경험과 연관해서 풀어가려면 대답하기는 거의 불가능합니다. 그래도 학생들이 전체로 공감하는 것은 적극적으로 인터액티브한 경험을 제공하는 게임을 통해 새로운 '나'를 깨워내는 가능성입니다. 제임스 카메론 감독의 「아바타」라는 영화의 세계가 그런데, 마니아나 오타쿠의 세계 등을 염두에 두면 세컨드 라이프로서 대안의 삶 자체가 긍정적이든 부정적이든 게임을 통해 현실적으로 가능합니다. 학생들의 리얼리티로서 '현실' 개념이 달라지고 있는 것입니다.

3) 대리적 소원 성취

Wish-Fulfillment 영역은 우리가 일상적으로 '대리적 소원 성취',

또는 '대리 충족'이나 '대리 만족'이라 부르는 기능입니다. 경우에 따라서는 '도피주의'라고도 부르는데, 이 용어에는 다분히 부정적인 뉘앙스가 있습니다. 부정적인 뉘앙스를 풍기는 또 다른 표현으로는 '백일몽'이 있습니다. '해피엔딩' 같은 표현도 이 영역과 밀접한 관련이 있습니다.

내가 자주 꾸는 백일몽 중에는 성이나 폭력에 관한 것이 많습니다. 특히 백일몽에서의 폭력은 그 상황과 강도가 상당히 다양해서 나 자신도 놀라곤 하지요. 이종격투기를 즐겨 보던 내 취향과도 일정 부분 연관이 있을 거라고 짐작합니다.

창조나 수용에서 대리적 소원 성취는 다양한 경험을 꿈꾸면서도 제한된 경험 밖에 할 수 없는 인간의 조건과 관련된 예술의 기능입니다. 욕망이나 욕망의 좌절, 또는 금기와 관련된 응어리의 다양성 만큼 그것을 대리적으로 충족시키려는 예술 또한 다양하구요. 어떤 의미에서 'wish'에는 타자지향적인 뉘앙스가 있는데, 예를 들면 "I Wish You A Merry Christmas!" 속의 'wish'가 그렇습니다. 이런 의미에서 이 영역은 좀 더 자기중심적인 'Desire-Fulfillment'라는 표현이 적절할지도 모르겠네요.

앞에서 행위 충족과 관련해서 기분 전환을 언급했지만, 사실 저절로 기분이 전환되지는 않습니다. 그런 의미에서 대리적 소원 성취는 전자오락게임의 가장 일반적인 기능이 아닐까요? 이런 의미에서 게임은 꿈에 가깝다고 할 수 있을 겁니다. 때로는 백일몽이고, 때로는 악몽일 때도 있지요. 특히 「바이오 해저드」 같은 좀비 게임을 생각하면 말입니다. 요즈음 많이 쓰는 표현 중에 '사이버cyber'란 말이 있는데, 이 말의 어원이야 어떻든 게임의 '사이비' 체험과도 밀접한 관련이 있습

니다. 결국 현실 체험이라기보다는 게임이라는 가상 세계로의 도피를 통해 획득하는 대리 만족인 셈입니다.

게임에 대한 이런 식의 접근에는 아무래도 부정적인 뉘앙스가 풍기지만, 연기를 전공하는 학생들에게 왜 연기자가 되고 싶은가 물으면, 많은 학생들이 '대리 체험'을 이야기합니다. 살면서 우리가 맡을 수 있는 역할은 제한되어 있지만, 연기를 통해 다양한 역할들을 연기할 수 있다는 거지요. 그리고 관객들은 그 역할들에 감정이입하면서 또 다른 대리 체험을 경험합니다. 이것은 적극적이면서도 긍정적인 예술의 중요한 기능입니다.

도피주의escapism라고요? 이것도 아주 부정적인 뉘앙스의 표현입니다. 그렇다면 나는 주저 없이 아주 긍정적인 어조로 "그렇습니다"라고 대답하겠습니다. 나에게 이것은 '은신처'의 느낌입니다. 그 곳은 상처 입은 곰이 웅크리고 들어가 자신의 상처를 핥는 곳이지요. 비무장 지대라고 해도 좋겠습니다. 나는 우리의 일상에서 숨을 수 있는 이런 은신처의 존재가 정말 중요하다고 생각합니다. 예술이 이런 기능을 수행할 수 있다면 그것을 가능하게 하는 예술가들의 존재는 소중하지요.

우리는 예술가의 상상력의 힘으로 한 순간 무미건조한 일상에서 벗어나 온갖 모험의 세계로 떠날 수 있습니다. 내 꿈 중의 하나는 혼자 요트로 태평양을 건너는 거지만 이 꿈은 현실에서는 불가능합니다. 내 주위에는 히말라야의 높은 봉우리를 정복하고 온 사람이 있습니다. 나는 그 사람이 죽을 뻔 했던 이야기를 들었습니다. 그리고 죽고 사는 그 찰나적인 순간에 그 사람이 경험했던 그 장엄한 내려놓음의 상황에 매료됩니다. 그러나 나는 경미하기는 하지만 고공 공포증이 있어서 기적이 아니고서는 아마 평생 그 사람의 경험을 직접 체험하지는 못 할 겁

니다. 그래서 나는 혼자 요트로 태평양을 건너는 영화라든지 혼자 높은 봉우리를 정복하는 삶을 다룬 영화를 봅니다. 영화를 보는 순간이나마 나는 행복하지요.

진정한 행복이 아니라구요? 사이비라구요? 나는 매일 사랑에 빠지고 싶습니다. 혹시 나 자신은 매일 그럴 수 있을지도 모릅니다. 그러나 누군가가 나를 사랑하게 하지는 못합니다. 그래서 나는 다양하게 전개되는 온갖 종류의 사랑 이야기를 좋아합니다. 사이비일 수밖에 없지요.

어쨌든 나는 폭력에서 영웅이고 싶고, 성sex에서 황홀한 연인이고 싶어요. 온갖 일에서 성공하고 싶고, 모든 일에서 천재이고 싶고, 세상의 모든 수수께끼들에 대해 올바른 답을 갖고 싶습니다. 그러면서 맑고 착하고도 싶구요. 친구들에게 의리 있고, 아이들에게 좋은 아빠며 부모님들에게 좋은 자식이고도 싶습니다. 그러나 한편으로는 무언가 악마 같은 부분들에 끌리는 점이 있다는 것도 인정해야 할 것 같습니다. 물론 현실에서 나는 이런 욕망들과는 대체로 무관한 삶을 삽니다.

나는 게임을 잘 할 줄 몰라서 다양한 게임의 세계를 직접 체험하지는 못하지만, 상식적으로 소설이나 영화의 대리 체험과 게임의 대리 체험은 그 성격이 좀 다를 것이라 짐작합니다. 그것은 영화는 연기자를 통해 가상의 세계로 들어가지만, 게임은 게임 사용자가 좀 더 직접적인 방식으로 가상의 세계로 들어가기 때문이지요. 그 극단적인 모습이 아직까지는 추정만 무성한 '버추얼 리얼리티virtual reality'의 가상 세계일 겁니다. 어느 날 머리에 무슨 기계 같은 것을 쓰고 나 혼자 요트를 타고 태평양을 횡단하는 꿈을 꾸는 일이 가능해진다면 나는 주저하지 않겠어요.

나에게 예술의 대리적 소원 성취와 관련된 진정한 출발점은 "내가

정말로 원하는 것이 무엇인가"라는 질문에 대한 대답입니다. 이것은 이중적으로 쉽고도 어려운 질문입니다. 첫째로, 나의 욕망은 즉각적으로 느껴지는 것이기 때문에 쉽다고도 할 수 있으나, 또 한편으로는 내 안의 무엇인가가 나의 욕망을 억압하기도 하므로 나의 욕망이 그렇게 즉각적으로 느껴지지도 않기 때문입니다. 둘째로, 여러 사람들이 나에게 세상에는 '진정한' 욕망과 '사이비' 욕망이 있다고 지적하기 때문에 설령 내가 원하는 것이 있더라도 그것이 진정한 건지 사이비인지 확신이 안 서기 때문이기도 하구요. 하지만 출발점에서 쓸 데 없이 첫 걸음 떼기를 주저할 필요는 없겠지요.

프로이트에 따르면 예술가는 결국 자신의 이루지 못하는 사랑의 욕망을 작품으로 표현하는데, 그 표현이 성공적이면 성공적일수록 그는 현실에서의 사랑을 획득합니다. 임요환 같은 프로게이머들을 보면 게임에도 확실히 그런 측면이 있지만, 아직 게임시나리오 작가나 게임 프로그래머에게 해당되는 이야기는 아닌 듯싶습니다.

실제로 꿈이 현실과의 관계에서 어떤 식으로 기능하는가의 문제는 단순한 것이 아닙니다. 우리가 보통 백일몽이라고 부르는 것도 보통 생각하는 것처럼 현실에서 전혀 엉뚱한 어떤 다른 세계로 도피해 들어가는 것에 국한되는 것이 아니라, 현실에서 부딪치는 일련의 문제들에 대해 개인마다 취하는 특정한 생존의 방식으로 이해될 수 있어요.

전자오락게임에는 확실히 힘과 권위 있는 대상에 대한 힘없는 자의 불굴의 도전이라는 측면이 있는데, 거대한 조직 전체를 상대로 하든, 불가사의하게 강력한 악의 집단을 상대로 하든, 게임 사용자는 일견 불가능해 보이는 과제에 도전합니다. 특히 어린 세대의 경우 일상의 무력감을 자신이 월등하게 숙달되어 있는 격투기 게임 등에 연장자

세대를 끌어들여 처절하게 무력화시킴으로써 일종의 대리적 소원 성취를 현실에서 성취하는 거지요.

96년 서울국제만화페스티벌 행사의 일환으로 개최된 심포지엄에서 네덜란드의 베르트 비테는 비디오게임의 50% 이상이 폭력과 살인, 집단 학살로 점철되어 있다고 하네요. 비록 죽임을 당하는 대상이 주로 범죄자나 악인 또는 사기꾼이 대부분이지만 그렇다고 해도 엄청난 폭력의 확대는 놀랍고 잔인할 뿐 아니라 게임의 가장 큰 사용층, 즉 어린이들에게 잘못된 선례를 보여준다는 것이 비테의 지적입니다. 그의 지적은 폭력적인 대중문화 전반에 걸친 어른들의 우려와도 맥을 같이 하구요. 물론 어른들의 걱정은 당연하겠고, 또 어른들이 모든 것을 게임 탓으로 돌리려는 것도 아니겠지만, 그래도 문화의 영향 관계는 그렇게 쉽게 결론지어지지는 않지요.

예술기능론을 구상하면서 라스킨은 문화인류학자 말리노프스키의 인간의 일곱 가지 기본적인 욕구를 언급하는데, 1)metabolism, 2)reproduction, 3)bodily comforts, 4)safety, 5)movement, 6)growth, 7)health 등입니다. 참고로 미국의 교육심리학자 A. 매슬로우의 1)생리적 욕구, 2)안전의 욕구, 3)소속과 애정의 욕구, 4)존경의 욕구, 5)인지적 욕구, 6)탐미적 욕구, 7)자기실현의 욕구 등과 비교해 보면, 서로 비슷한 점이 많습니다. 그냥 자신에 대해 생각해 봐도 인간의 기본적인 욕구는 대충 이런 정도인 것 같습니다.

문제는 이러한 인간의 기본적인 욕구를 충족시키기가 힘들다는 거지요. 다시 말해 우리는 인간의 기본적인 욕구에서부터 욕구 불만이 생기게 됩니다. 상황을 극단적으로 단순화시켜 보면 이렇습니다. 우리는 낮 동안 인간의 기본적인 욕구를 충족시키기 위해 땀 흘려 일하고,

밤이면 욕구 불만과 관련된 꿈을 꾸지요. 아니면 어두운 밤, 범죄가 저질러지거나요. 내 비유가 이해하기 어렵지는 않으리라 짐작합니다. 인간의 기본적인 욕구가 좌절되면, 인간은 꿈을 꾸거나 폭력을 행사합니다. 아니면 모두 잠든 밤에 전자오락게임이 있습니다.

인간의 기본적인 욕구의 좌절을 실감나게 경험하기 시작하는 나이가 우리가 보통 청소년이라 부르는 시기입니다. 요즘은 초등학교로 연령이 내려간 사춘기의 반항이 시작되지만 말입니다. 어린 아동의 심리에 대한 P.M. 픽카아드의 심층심리학적 연구에 따르면 어린 아동들은 보통 어른들이 생각하는 것보다 훨씬 강도가 높은 분노의 감정에 자주 사로잡힌다고 하는데, 특히 육체적 완력이 주체성을 형성하는 데 중요한 요소가 되는 청소년기의 남학생들은 폭력적인 게임에 몰입합니다. 당연한 듯 어른들은 청소년 폭력을 게임 탓으로 돌리구요.

그러나 폭력이 더 이상 현 문명시대의 것이 아니라는 비테의 주장은 아무래도 논의의 여지가 있습니다. 폭력적 잔인함이 과거의 잔재로서 역사의 암울했던 한 페이지에 국한되어야 한다는 것은 그랬으면 하는 바람이지요. 폭력과 문명의 불편한 공존 속에서 현실은 그 대상이 청소년층이든 성인층이든, 하다못해 인간의 기본적인 욕구와 관련해서 끊임없이 폭력의 충동을 자극할 것이며 폭력의 두려움을 야기할 겁니다. 앞으로도 한동안 우리는 폭력과 더불어 살 수밖에 없을 것이며, 전자오락게임은 그러한 현실의 빛과 그림자이지요.

때로는 전자오락게임의 폭력이 우리로 하여금 현실의 폭력을 더욱 두려워하게 할 수도 있고, 경우에 따라서 게임 사용자는 전자오락게임에서 발생하는 폭력의 희생자와 자신을 동일시하면서 일종의 내면적인 피가학적 소원 성취를 획득할 수도 있습니다. 물론 이런 것은 극단

적인 경우입니다. 내 경우 가상의 세계 속에서 폭력은 대체로 현실에서 정의라든지 복수 같은 가치 지향의 성격을 내포하고 있습니다. 대리적 소원 성취와 관련해서 이렇게 폭력에 대한 이야기를 많이 하는 것과 내 백일몽의 대부분이 폭력적인 것과는 결코 무관한 일이 아니라고 나는 생각합니다.

폭력만큼이나 만만치 않은 성적인 욕구와 관련된 전자오락게임의 대리적 소원 성취에 대해서는 어떻게 생각하나요? 전통적으로 예술은 성과 관련 되어 효과적인 대리적 소원 성취의 기능을 담당해 왔습니다. 미술에서 누드화를 생각해 보세요.

그런데 폭력과 마찬가지로 성이라는 문제도 문명화된 사회의 자기 모순의 한 모습인 것 같아요. 청소년의 성적 일탈을 걱정하는 성인 사회의 성적 행태는 성에 대한 청소년기의 고민을 오히려 더욱 혼란스럽게 하니까요.

인간의 성장과정에서 청소년기에 당면하게 되는 성에 대한 호기심과 불안은 당연한 것입니다. 물론 성에 대한 호기심과 불안은 청소년기에만 국한된 것이 아니고, 어떤 의미에서는 문명화된 사회에서 인간 누구에게나 해당되는 인간의 조건과 같은 것이긴 하지만요. 성적 억압은 쉽게 폭력과 결합되어 강간과 같은 반생명적인 범죄가 저질러지기도 합니다.

1991년에 출시된 「Night Trap」이라는 대화형 전자오락게임에는 여러 명의 남자가 잠옷을 입은 여자를 납치해 가는 장면이 있습니다. 대부분의 게임 사용자가 성인이 아니라 어린 세대라는 점을 생각하면, 이러한 장면이 어른들의 우려를 자아내는 것은 무리가 아닙니다. 그럼에도 불구하고 이 게임은 10만 카피 이상이 판매되었다고 하네요. 15년

도 더 전의 이야기니까 요즘은 기술적으로 훨씬 더 정교한 게임이 나와 있을 텐데, 예를 들면 일본의 「미행」 같은 게임이 있습니다. 본질은 비슷하겠지만 효과는 정말 장난이 아닙니다. 내면뿐만 아니라 육체에도 눈을 뜨기 시작하는 청소년기의 성에 대한 호기심과 불안을 너무 쉽게 재단해서도 안 되겠지만, 그렇다고 대책 없이 방치할 수도 없습니다. 전자오락게임의 폭력과 성은 현실의 왜곡된 그림을 제공할 수 있으니까요.

그러나 앞에서의 우려를 역으로 뒤집으면 좀 더 실제적이면서도 지향점이 내포된 현실의 그림을 전자오락게임이 제공할 수도 있다는 이야기인데, 문제는 대리적 소원 성취 속에 현실을 담아내는 상상력이겠네요. 전자오락게임을 통한 성적 대리 체험의 기능이 적극적이면서 긍정적일 수는 없을까요?

성이라는 영역은 인간의 상상력에 의해 때로는 지나치게 아름답게 윤색될 수도 있고, 때로는 지나치게 동물적으로 변질될 수도 있습니다. 그 사이에서 조화의 묘를 찾아내는 작업이 무엇보다도 요구되는 시점이라 생각됩니다.

우리는 백일몽을 통해 유토피아를 꿈꾸지요. 우리가 꿈꾸는 유토피아는 아직 남아 있는 삶에의 욕구이자 자기실현의 희망입니다. 우리 내면에 충족되기를 기다리는 나르시시즘이기도 하구요. 게임 사용자는 모험과 성공의 영웅적 캐릭터에 감정이입함으로써 나르시시즘의 만족감을 느낄 수 있습니다. 현실적인 자신의 모습과 이상적인 자신의 모습 사이의 괴리를 전자오락게임의 등장인물에 감정이입함으로써 일시적으로 해소할 수 있지요. 이러한 감정이입이 꼭 영웅과의 동일시로 나타날 필요는 없습니다. 때로는 자유를 찾는 작은 돌고래의 모습으로

나타날 수도 있습니다.

예술로서 전자오락게임의 가장 두르러진 기능이 대리적 소원 성취라는 점에서 학생들은 전반적으로 이견이 없습니다. 특히 현재와 같은 교육 체계 아래에서 학업 성취에 대한 학생들의 부담은 무언가 대리 체험을 필요로 합니다. 전자오락게임은 거의 예외 없이 투자한 시간만큼의 결과를 보여주지요. 하룻밤만 투자하면 일단 어제는 깨지 못했던 탄을 개고 다음 탄으로 넘어갈 수 있으니까요. 그러나 학업 성취가 항상 그런 것이 아님은 분명합니다. 전자오락게임이 제공하는 재미의 가장 핵심적인 성격 중의 하나가 대리적 성취 체험, 즉 자기 성장이 손에 분명하게 쥐여지는 대리 체험이라는 점에서 학생들은 만장일치로 동의합니다. 이런 맥락에서도 전자오락게임은 현실의 응어리를 비쳐주는 거울인 겁니다.

4) 탐구와 모색

Exploratory Functions 영역은 예술의 '탐구'와 '모색' 기능입니다. 몽떼뉴의 『수상록』이나 괴테의 저술들은 한마디로 '호기심'이라 할 수 있을 정도로 작가의 내적 성찰과 지적 사유로 가득 차 있습니다. 이와는 다른 방식이지만 플로베르나 에밀 졸라의 소설들 역시 인간과 사회에 대한 자연주의적 탐구와 모색이라 할 수 있구요. 뿐만 아니라 정치, 의학, 법, 경제, 언론, 패션, 역사 등 인간과 사회의 전 영역에 걸쳐 어떤 소재를 다루기 위해서는, 당연한 이야기이겠지만, 그 소재에 대한 작가의 탐구와 모색이 필요합니다.

화가의 색이나 공간에 대한 연구, 음악가의 소리나 악기에 관한 연구, 무용가의 육체에 대한 연구, 시인의 언어에 대한 연구 등도 마찬가

지이겠지요. 언제나 손쉽게 영상과 사운드에 접근할 수 있는 매체 환경이 우리의 감수성에 영향을 미칠 수밖에 없고, 그로 인해 창조와 수용에서 영상과 사운드의 질에 대한 탐구와 모색은 결정적입니다. 특히 멀티미디어 시대인 요즈음 다양한 분야의 기술적 성과에 대한 연구가 예술 창조에 갈수록 중요해져서 예술과 기술 또는 예술과 학문의 구분 또한 애매해집니다.

우리는 여러 가지 영역에서 다양한 관심과 함께 탐구와 모색을 합니다. 화학, 물리, 생물, 천문학, 의학 등등 깊은 밤 연구실에서 실험에 몰두하는 과학자들을 생각해보세요. 아니면 역사나 언어, 심리나 사회를 대상으로 탐구와 모색을 하는 학문들도 있습니다. 이렇게 학문의 영역이 전개되어 왔지요. 또 한편으로는 예술이 있습니다. 사실 학자와 예술가가 동일시되는 경우는 드물지만, 탐구와 모색이라는 측면에서 학문의 세계와 예술의 세계가 만나는 중요한 개념이 있지요. 그것은 '진리'라는 개념입니다.

물론 학문의 진리와 예술의 진리가 서로 같을 수는 없지요. 초등학교 선생님이 학생들에게 물었다. "눈이 녹으면 무엇이 되지요?" 학생들이 이구동성으로 대답합니다. "물이요." 그렇습니다. 이것이 과학적 진리입니다. 지구상 어디에서나 누가 어떻게 눈을 녹여도 눈은 녹으면 물이 됩니다. 과학은 가능 하면 엄밀하게 객관적인 증명을 통해 보편성을 확보하려 노력합니다. 그런데 교실 한 귀퉁이에서 작은 목소리가 들립니다. "봄이요." 무언가가 느껴지나요? 눈이 녹으면 봄이 됩니다. 지금 우리는 시의 세계로 들어왔습니다. 그렇지만 그 안에 무언가 진리라 할 만한 보편적인 그 무엇이 있지 않나요? 이것이 예술적 진리입니다. 학문에는 '인문학'이라는 영역이 있는데, 이렇게 예술적 진리를

연구하는 학문을 포함합니다.

괴테는 『시와 진실』이라는 책을 쓰고, 하이데거라는 철학자는 낡은 구두를 그린 고흐의 그림 속에서 남부 프랑스 농부 아낙네의 진실을 느낍니다. 물론 고흐가 학자의 자세로 그 그림을 그린 것은 아니겠지만 하이데거에게 진리는 예술가의 직관과 상상력으로도 나타납니다.

문예사조상 '자연주의'로 구분되곤 하는 졸라나 콩쿠르 형제 같은 작가들은 거의 과학자적인 자세로 소설을 쓰기도 합니다. 이러저러한 사회에서, 이러저러한 유전자를 갖은, 이러저러한 사람들 사이에서 태어난 아이의 삶은 어떻게 될 것인가를, 비록 허구이기는 하지만 현미경 밑의 표본을 관찰하는 과학자의 자세로 써 나가는 거지요.

사실 예술에서 '진리'나 '진실'은 나에게 좀 너무 무거운 개념들이라 어깨에 메고 가기가 힘들지만, 어쨌든 예술가들이 자신의 작품을 통해 무언가 진실이라 할 만한 것을 끊임없이 탐구하고 모색하는 것은 사실입니다. 또 예술 수용자들은 그 작품들 속에서 무언가 중요하다고 생각되는 것을 끊임없이 찾고 있구요.

어떤 의미에서 예술의 역사는 '리얼리즘'이나 '상징'이란 용어를 둘러싼 논쟁들처럼 누가 더 현실 또는 진실에 가까운 작품을 창작하는가를 놓고 치열한 입장의 차이를 보여 온 역사이기도 합니다.

사실 치열하기로 하자면 예술에서는 꼭 진리와 결부되지 않더라도 색, 음, 움직임, 악기, 빛, 복제술, 시간, 공간 등과 같이 창작과 직접적으로 관련되는 기술적인 부분들에 대한 치열한 탐구와 모색이 있어 왔습니다. 더구나 요즈음은 한 동안 엄격하게 구분되었던 예술과 기술의 분리가 갈수록 좁혀지고 있는 추세입니다. 백남준의 비디오 아트만 보더라도 그 점은 분명하지요. 이 점에서 전자오락게임이 탐구와 모색과

관련되는 기술적 측면 또한 분명하구요. 전자오락게임이 기술에 의존하는 부분이 너무 분명해서 어떤 의미에서 게임은 컴퓨터 기술 계발의 첨병과 같은 역할로 이해되기도 하니까요.

게임을 더 제대로 즐기기 위해 컴퓨터 기술을 연구하는 청소년들도 드물지 않은 것으로 알고 있습니다. 꼭 컴퓨터 기술까지는 아니더라도 복잡한 게임을 즐기기 위해서는 무언가 탐구와 모색의 자세가 필요한 것은 사실입니다. 자신에게 편리하도록 새롭게 조정한 크랙버전 Crack Version을 만들거나 직업적인 게임 프로그래머도 생각하지 못한 버그를 이용해 과제를 해결하는 게임 사용자들도 있다고 하니까요. 「워크래프트」나 「커맨드 앤 컨커」 같은 게임에서 게임 사용자들은 애초에 게임이 제공한 미션들을 모두 수행하고 나서 별도로 제공되는 에디터 프로그램을 통해 스스로 새로운 미션을 끊임없이 만들어낼 수도 있구요.

탐구와 모색과의 관련에서 보면 대체로 게임의 구성은 쉬운 단계에서 어려운 단계로 전개되고, 그 단계의 이동에는 무언가 풀어내야 할 과제가 있습니다. 그러나 이런 탐구와 모색의 과정을 지루하게 생각하고, 가능하면 쉽게 해결해서 엔딩을 보려는 게임 사용자들도 있는 것 같아요. 점점 긴장이 고조되는 가운데 과제해결을 즐기기 보다는 다음 단계의 새로움과 놀라움을 구경하고 싶어한다고나 할까요. 그래서 전자오락게임을 '서스펜스suspense' 보다는 '놀라움surprise'으로 특징지으려는 입장이 있는거겠지요. 일종의 서비스 차원에서 '정답'을 제시하는 게임 잡지들도 있고, 쉽게 문제를 해결하는 다양한 '치트키'들도 있는 것으로 알고 있습니다.

그래도 게임 중에는 많건 적건 매 순간 직면하는 과제에 대해 무언가 해결책을 찾아내기 위해 탐구하고 모색해야 하는 게임들이 많고, 그

해결을 즐기는 게임 사용자들도 많습니다. 예를 들어 컴컴한 동굴 속에서 들고 있던 횃불이 꺼지고 갑자기 무릎까지 오는 물 밑에서 이상한 물체가 나타나 다리를 휘감을 때 순간적으로 그 물체를 제거해야 할 것인가 아니면 들어 올릴 것인가를 게임 사용자가 결정해야 합니다. 이 게임은 미국에서 개발된 게임인데, 그 물체가 문어임이 확인되었을 때 게임 사용자는 자신이 알고 있는 "여러 손이 불을 켠다"라는 표현을 이용하게 되지요.

게다가 게임을 하는 중에 게임 사용자의 지적 관심이 자연스럽게 확대될 수 있습니다. 그러니까 중세 기사들이 나오는 RPG 게임의 게임 사용자가 자연스럽게 중세 게르만 신화에 접근해 본다든지, 인류 역사의 어떤 특정 시대의 전쟁을 소재로 한 게임에서 그 시대의 역사 일반에 대한 관심으로 시야를 확대시켜 본다든지 하는 경우가 그 예가 될 것입니다. 이것은 환경문제에서 천체물리학, 미생물의 세계, 또는 무기 디자인에 이르기까지 인간이성의 시선이 미치는 거의 모든 영역을 포괄할 수 있습니다. 물론 「심시티」나 「심즈」와 같은 일련의 시뮬레이션 게임들을 통해 게임 사용자가 스스로 자신의 세계를 창조할 수도 있습니다. 그 방식과 과정도 아주 다양합니다.

내가 특별히 흥미롭게 생각하는 전자오락게임의 탐구와 모색 기능은 게임 상에서 전개되는 이야기가 게임 사용자의 선택에 따라 전혀 다른 방향으로 전개되는, 요즈음 보통 'interactivity'라 부르는 게임의 측면과 관련됩니다. 이것은 게임의 'multi-ending'과도 관련되고, 'hyper-text'로 특징지워지는 다양한 이야기의 갈래들과도 관련됩니다.

현실의 삶에서 우리에게는 매 순간 하나의 선택이 요구되며 한 번 내린 결정은 다시 돌이킬 수 없잖아요. 그러나 게임의 세계에서 게임

사용자는 게임을 다시 실행하면서 앞서서 내린 선택 이외의 다양한 운명의 실타래를 풀어가 볼 수 있지요. 삶의 여러 가능성, 또는 역사의 여러 국면들에 대한 우리의 호기심이 게임을 통해 충족될 수 있습니다. 쉽게 얘기하면, 한 편의 전자오락게임을 통해 게임 사용자는 여러 편의 소설이나 영화를 체험할 수 있다는 건데, 요즘은 소설이나 영화, 심지어는 연극에서도 이런 시도나 경향이 보입니다.

앞에서 'hyper-text'를 언급했지만, 전자오락게임에서 게임 사용자는 다양한 등장인물들의 역할을 수행해 볼 수 있지요. 일반적인 영화나 소설의 경우 관객이나 독자는 감독이나 작가가 선택한 하나의 구성에 의해 이야기를 따라 가는데, 카메라가 선택한 어떤 인물과 헤어진 다른 인물은 나중에 다시 등장할 때까지 대개의 경우 우리의 시야에서 사라지잖아요. 그러나 전자오락게임의 기술적, 예술적 발전이 약속하는 바에 따르면 게임 사용자는 작품에 등장하는 거의 모든 등장인물들의 운명을 따라가 볼 수 있습니다. 어떤 의미에서 19세기 프랑스의 소설가 발작이 구상한 인간 희극의 장대한 서사시를 완성하는 거지요. 근본적인 의미에서 인생의 주역과 조역은 없는 법이니까요. 모든 사람은 저마다 자기 인생의 주역이 아닌가요.

전자오락게임을 통해 게임 사용자가 일견 사소해 보이는 등장인물에도 그 인물이 해결해야 할 그 나름대로의 과제와 그 나름대로의 해결 능력이 있음을 깨닫게 된다면, 이건 대단한 가능성이겠지요. 물론 이제 가능성의 영역에서 막 출발한 전자오락게임이라 발작과의 비교가 우습게 느껴지겠지만, 미래의 예술이 게임을 지향하게 될 가능성도 있습니다.

요즘 들어 사람들이 부쩍 많이 쓰는 표현 중에 '에듀테인먼트'라는

말이 있습니다. 영어로 '오락'을 뜻하는 '엔터테인먼트entertainment'와 '교육'을 뜻하는 '에듀케이션education'이 결합되어 파생된 말이지요. 탐구와 모색의 기능이라는 측면에서 '에듀테인먼트'라는 용어가 주로 게임과 결부되는 것도 당연합니다.

우리 학교 다닐 때만 해도 공부 시간과 오락 시간은 엄격히 구분되어 있었지만, 이제 시대가 많이 변했습니다. 사실 놀이와 학습을 결합시킨 교육의 역사는 오래된 역사라서 이 용어를 꼭 게임에 결부시킬 필요는 없겠네요. 그러나 에듀테인먼트가 오늘날 비로소 현실화되는 듯한 상황에는 전자오락게임의 역할이 큽니다. 영어, 수학, 한자, 컴퓨터 등 여러 영역에서 교육용 게임 타이틀이 개발되고 있지요.

'재미'와 '교육' 두 마리 토끼를 한꺼번에 잡는다는 일이 그렇게 쉬운 일이라 생각되지는 않습니다. 재미있다 보면 교육이 안 되고, 교육하려다 보면 재미없기가 쉽습니다. 지금까지 에듀테인먼트를 표방한 게임 중에 재미와 교육이 조화롭게 어우러진 게임이 귀한 것도 사실인 듯싶구요. 이 점에 대해 학생들은 주저 없이 100% 동의합니다. 그만큼 게임적 상상력이 절실한 지금입니다.

5) 껴안기와 내려놓기

Encompassment와 Unburdening, 이 영역은 우리말로 번역하기가 쉽지 않군요. 라스킨이 예로 든 것은 피카소의 「게르니카」라는 작품이었지요. 피카소는 나치의 게르니카 공습이라고 하는 잔인한 행위를 화폭에 담아냄으로써 분노와 절망의 감정을 강력한 예술적 발언으로 피력합니다. 현실에 대한 상징적 저항인가요. 하여튼 라스킨도 강조하고 있듯이 '구원' 또는 '해소'라는 의미의 '릴리프relief'가 중심에 있는

영역입니다. 피카소는 나치의 야만성으로부터 고개를 돌리고 있는 것이 아니라 상징적인 방식으로 인간 영혼의 숭고함을 강조하는 거지요.

미국의 코미디언 레니 브루스는 신랄한 풍자를 통해 우리를 둘러싸고 있는 온갖 위선과 거짓들에서 살아남습니다. 결국은 약물 과잉이라는 자살에 가까운 죽음을 맞기는 했지만요. 어쨌든 그렇게 밀로스 포먼 감독은 「뻐꾸기 둥지위로 날아간 새」를 만들었구요, 코스타 가브라스 감독은 그리스 군부 독재에 맞서서 「Z」라는 영화를 만들어 자신의 분노를 표현했습니다.

한마디로 우리는 세상의 중심에서 상징적인 방식으로 온갖 현실의 문제들을 외쳐댈 수 있습니다. 물론 문제의 당사자들도 함께 합세해 소리를 질러댈 수 있는데, 왜냐하면 이런 예술의 기능은 결국 상징적이기 때문이지요. 간접 화법이라고나 할까요. 하여튼 부패 정치인은 얼마든지 부패 정치인을 규탄하는 영화들을 즐길 수 있습니다. 결국 그는 그런 식으로 자신의 '구원'을 성취할 수도 있지요.

자, 이제 이 영역을 우리말로 바꿔야 하는 문제가 남았습니다. 현실의 문제를 꿀꺽 삼켜 소화시켜 배설하는 과정으로 '포용과 해소?' 아니면 '껴안기와 내려놓기?' 일단 이런 정도로 넘어갑시다.

앞에서 대리적 소원 성취의 기능을 이야기할 때, 나는 인간의 기본적 욕구와 그 욕구가 충족되지 않을 때 야기되는 폭력적 충동에 대해 언급했습니다. 이런 해소 방식은 충동에 직접적으로 작용하는 방식입니다. 예술은 폭력적 충동에 다른 방식으로 작용할 수도 있는데, 가령 아름다운 음악을 통해 폭력적 충동을 해소하는 거지요. 아니면 자연계의 다양한 생존의 모습을 담아놓은 다큐멘터리도 좋겠네요. 꼭 예술이 아니라 그냥 아름다운 자연 앞에 서도 좋겠구요. 한마디로 대리적 소

원 성취가 직접적인 방식의 카타르시스라면 포용과 해소는 상징적인 방식의 카타르시스라고나 할까요.

누군가에게 화가 났을 때 우리는 그 누군가의 얼굴이 그려진 펀치볼을 두드릴 수 있지만, 그 누군가가 등장하는 우스운 이야기를 만들어 한바탕 웃고 치울 수도 있습니다. 포용과 해소의 기능은 한 개인이나 사회에 심각한 갈등이 야기되었을 때 상징적인 방식으로, 그러한 갈등으로부터 야기된 긴장을 해소시키는 기능이라 할 수 있습니다. 어른들에 의해 저질러지는 어린 아이들의 이유 없는 죽음 앞에서 우리가 느끼는 당혹감은 어떤 시인의 시 속에서 상징적으로 해소됩니다.

권력의 폭력에 두려움을 느끼는 사람이 죽음을 초월한 열사의 기개에 감동하는 것처럼, 예술은 현실에서 우리가 부대끼는 갈등을 상징적 방식으로 제시함으로써 두려움과 감동 사이의 미묘한 균형을 성취합니다. 전통 미학에서는 이것을 '숭고'라고 하는데, 윤리적인 측면도 있지요. 고대 그리스의 아리스토텔레스가 비극의 기능으로 언급한 카타르시스라는 개념이나 우리나라의 굿이라는 개념에는 직접적이라기보다는 이렇게 간접적 방식의 카타르시스로서 포용과 해소적 성격이 강합니다.

나치의 유태인 수용소를 배경으로 베토벤이나 모차르트를 연주하는 피아니스트의 모습은 어떤 직설적인 웅변보다도 우리를 감동시킵니다. 때로는 투쟁의 메시지가 분명한 걸개그림보다 그냥 진달래꽃을 들고 있는 어린 소녀의 그림이 더 감동적이기도 하구요. 우리의 일상적인 분노와 불안이 예술이 창출하는 정서적 영향력에 의해 해소되는 경험의 소중함은 그것이 분노나 불안을 껴안는 가운데 성취된다는 점이지요. 그것이 비극이고, 또 굿인 셈입니다.

내 개인적인 경험으로 분노는 음악으로 해소하기 좋고, 불안은 그림이 적당한데, 솔직히 예술에서 포용과 해소의 완벽한 경험은 상당히 귀하다 할 수 있습니다. 뿐만 아니라 상징적인 해결이라, 분노나 불안의 원인 제공자에게는 그렇게 부담스럽지 않을 수도 있겠고, 그 해결 과정에 초월적 측면도 있습니다.

소설이나 영화에서 이러한 상징적 해결은 대체로 선/악, 정의/불의, 빛/어둠 등의 이분법적 형태로 나타나는데, 결국 선이나 정의 또는 빛이 승리하는 것으로 귀결되지요. 문예 이론 쪽에서 '시적 정의poetic justice'라고 부르는 이런 귀결을 「반지의 제왕」을 쓴 톨킨은 환상 문학의 중요한 기능으로 높이 평가합니다.

결국 문제 그 자체를 회피하지 않는 내면의 자세는 언젠가는 축적적인 효과를 거둘 수도 있겠지요. 어쨌든 러시아의 망명 감독 타르코프스키의 영화를 통해 인류의 광기에 대한 불안이, 사회의 부조리에 대한 분노가, 미국의 망명 감독 채플린의 뒷발차기에 의해 상징적으로 해소될 수도 있습니다.

그런데 채플린의 뒷발차기는 그렇다하고, 전자오락게임과 비극이 이렇게 나란히 이야기되어도 정말 괜찮은 건가요? 진도의 씻김굿에 해당할만한 게임의 예가 정말 가능할 수 있을까요? RPG게임 「파이널 판타지 7」의 경험을 비극 체험이라 할 수 있을까요? 세상이 아름다운 것은 세상이 아름답지 않기 때문이라는 역설이 가능한데, 결국 삶의 질곡을 배경으로 깔고 있는 아름다움은 그 자체로 포용과 해소의 체험을 가능하게 합니다. 분노와 불안의 지뢰밭 속에서 전개되는 이야기가 너무 아름다워 감동적인 게임의 경험이 가능할까요? 꼭 아름답다거나 숭고하다거나 하는 표현이 아니더라도 그냥 너무 매력적이었다는 말로 충

분한 게임의 경험이 가능한가요? 전자오락게임이 재미있는 것은 사실이지만, 그 재미 이면의 삶의 질곡이 내적으로 승화할 때 감동이 있지 않나요?

게임의 포용과 해소의 기능과 관련해서 나의 게임 경험은 너무 제한되어 있습니다. 소설가 이인화는 온라인 게임 「리니지」의 혈맹 전투에서 비극 체험에 가까운 숭고 체험을 경험한 듯싶은데, 「리니지」의 경험이 있는 학생들은 이인화의 경험에 동의합니다.

6) 통합과 재생

Integration과 Regeneration, 이 영역 또한 번역하기가 만만치 않습니다. '통합과 재생'이면 어떨까요? 일단 라스킨은 우리 내면의 분열된 자아가 예술을 통해 통합되는 가능성을 생각하고 있는 듯합니다. 결국 이것은 무의식의 세계를 건드리게 되는데, 문제는 우리가 무의식을 의식할 수 없다는 것이지요. 중요한 것은 의식과 무의식의 분열에 대한 믿음이고, 그 분열을 치고 들어가는 예술의 기능에 대한 확신입니다.

좋은 예로 연극 테라피를 들 수 있겠네요. 예술이 제대로 기능만 해주면 지킬과 하이드가 꼭 비극으로 마무리될 필요는 없습니다. 연극뿐만 아니라 시치료, 미술치료, 음악치료 등 치유로 접근하는 예술기능론은 요즈음 널리 주목을 받고 있는데, 그 고전적인 예는 아마 영국의 사상가 J.S. 밀의 경우일 겁니다. 아버지의 천재 교육 프로그램에 의해 교육되었던 밀은 어릴 때부터 학교라고는 다녀본 적이 없었어요. 게다가 아버지의 교육이 너무 분석적인 경향이어서 감성 부분이 소홀히 취급될 수밖에 없었구요. 그 결과 밀은 나이 스물에 삶의 기반 전체가 흔들리는 위기를 경험합니다. 영국의 시인 워즈워드의 시를 통해 어떻게

밀이 내면의 평안을 되찾는가는 그의 자서전을 통해 이제는 예술기능론의 전설이지요.

라스킨에 따르면, 분열은 우리 내면만의 문제가 아니라 인간과 자연을 포함한 외적 세계와의 분열, 또는 인간과 동료인간, 세대와 세대 간의 분열 또한 포함합니다. 예술은 어떤 신비로운 과정을 통해 이러한 분열들을 통합과 재충전으로 녹여내지요. 라스킨이 분명한 방식으로 언급하고 있지는 않지만, 나는 라스킨이 예술은 내용뿐만 아니라 형식적인 측면에서도 다양한 요소들이 서로 얽히고 풀리는 방식으로 구성된다는 점에도 주목하고 있지 않나 생각합니다.

내용적인 측면과 관련해서 라스킨은 미국의 저항가수 우디 거스리를 인용하네요.

나는 사람들이 스스로 못났다는 느낌을 받게 되는 모든 노래들을 혐오한다…… 나는 사람들이 내 노래를 듣고 자신의 모든 것을 껴안고, 자기 자신에 자부심을 느끼길 바란다.

한마디로 사람들의 기분을 더럽게 만드는 것이 예술의 기능이 아니라는 겁니다. 라블레는 『가르강튀아』 앞부분에서 자신이 그 책을 쓴 이유는 사람들을 우울함에서 해방시키고 다시 웃을 수 있는 능력을 되찾게 해주기 위해서라고 썼지요. 라스킨에게 라블레는 '통합과 재생'의 좋은 예임이 확실합니다.

우리 일상의 삶은 분노와 불안으로 가득 차 있습니다. 내 생각에 분노와 불안은 동전의 앞뒷면인 것 같아요. 삶의 기본적인 욕구가 충족되지 않을 때, 외적으로는 분노로 표출되지만 내적으로는 불안의 스

산한 그림자가 깔립니다. 차라리 분노는 감성의 호수가 출렁거리는 거지만, 불안은 감성의 호수 밑바닥에 깔리는 거니까, 내 개인적인 경험으로는 분노도 죽음이지만 불안은 초죽음인 것 같아요.

생각해 보면 죽음이나 이별, 질병이나 사고, 시험이나 업무 등과 관련된 모든 종류의 불안거리들은 우리 일상의 한 부분이구요. 무엇 때문에 사는가의 문제도 불안의 근원적인 한 요소이지요. 삶의 의미를 상실한 사람들뿐만 아니라 삶의 의미를 모색하는 사람에게도 불안은 일상적인 것입니다. 죄책감도 많은 사람들을 불안하게 하구요. 부모에 대한 것이든, 친구나 배우자 또는 자녀들에 대한 것이든, 많은 사람들의 내면 깊은 곳에서 죄책감을 동반한 불안은 삶을 그만큼 힘들게 하지요.

우리는 일상에서 이러한 불안을 직시하기가 어렵습니다. 대개의 경우 불안은 의식적으로 회피되구요. 불안의 강도가 강해지면 진정제나 심리 치료 또는 종교나 예술을 통해 불안을 해소해 보려고 하지만, 극소수의 사람을 제외하고 불안은 많은 사람들의 내면세계의 한 부분입니다. 불안은 우리 내면을 분열시키고, 사람들과 사람들의 관계를 분열시키지요. 요즈음 치유로서의 예술에 대한 관심이 증가하는 것은 통합과 재생과 관련해서 예술의 기능에 대한 믿음이 증가하기 때문인데, 여러분의 경우 치유로서의 예술에 대한 경험이 있으신지요? 내 경우로 예를 하나 들면, 낡은 타이어 같아져버린 나의 내면이 법정스님의 책을 통해 회복된 경험이 있습니다.

대개의 경우 인간의 내면은 일관된 하나의 모습이 아닙니다. 심층 심리학에서 확신하는 의식과 무의식의 분열은 차치하고 우리는 일상에서 다양한 자신의 모습으로 살아가는데, 그 다양한 자기 사이에 서로 모순되는 갈등이 발생하기도 하구요. 예술의 통합과 재생의 기능은 여

기에서 작용합니다. 사실 나는 아직 치유로서의 예술에 풍부한 경험을 갖고 있지 못합니다. 이론적으로는 서로 충돌하는 다양한 요소들이 하나로 조화를 이루는 예술의 형식적인 측면이 무엇인가 예술 수용자의 내면에 통합과 재생으로 작용할 수 있겠다 싶지만, 나로서는 여전히 예술의 내용적인 측면에 관심이 많이 갑니다.

좀 마니아적이긴 한데, 「멋지다 마사루」나 「이나중 탁구부」 같은 만화를 본 적이 있는지요? 아니면 「소림축구」 같은 주성치의 영화라든지요. 어찌 보면 지나친 자의식으로 말미암아 탈진된 내면에 휴식을 주는 경우라 할 수 있지 않나요? 혹시 좀 더 진지한 예술을 거론해야 할 텐데라는 생각을 하고 있지는 않는지요? 이런 경우 예술은 남에게 그럴듯해 보이려는 또 하나의 분열된 자신을 만들어내기도 하지만 그런 경우 예술이 통합과 재생으로 기능하기는 어렵겠지요. 무엇보다도 이런 식으로는 휴식이 될 수가 없어요.

게임과 관계를 맺을 때 우리는 스스로 중무장하고 있는 문화적 품위에 대한 의식을 느슨하게 풀어줍니다. 이것이 휴식과 치유로서의 전자오락게임이 내포하고 있는 가능성입니다. 전자오락게임에는 놀이로서의 자연스러움이 있으니까요. 물론 모든 휴식이 그런 것처럼, 이런 자연스러움은 일과 놀이의 리듬에서 가능하겠지요.

전자오락게임도 일만큼이나 힘들다구요? 등산도 힘들지요. 생각해 보면 휴가 여행도 힘듭니다. 하지만 일과는 다른 방식으로 힘든 것이지요. 그래서 육체뿐만 아니라 내면에 조화를 찾게 해주는거구요. 게임이 삶의 모든 것이 되면 휴식은 차라리 학교 수업에서 취해야 할 겁니다.

심리 치료 요법으로서 전자오락게임의 가능성을 학생들에게 물으

면 놀랍게도 대다수의 학생들이 긍정적입니다. 게임과 더불어 성장한 게임세대 내면에 잠재되어 있는 게임에 대한 긍정적 자세의 반영일까요?

그러나 현실에서 전자오락게임이 게임 사용자의 자기상self-image 인식에 부정적으로 작용한다는 것도 사실입니다. 이런 현상은 전자오락게임에 대한 사회의 부정적인 시각과 관계가 있지요. 청소년의 전자오락게임 활동과 그것의 심리적, 사회적 특성에 관한 한 연구에서 연구자 강수연은 게임 사용자의 자기상 인식이 초등학생들보다 중고등학생들이 더 부정적이라는 점을 지적하네요. 나이가 들수록 주위의 평가에 영향을 받아 게임을 하는 자신의 행위를 부정적으로 보는 경향이 있는 거겠지요. 꽤 오래된 조사이기는 하지만 지금도 사정은 그렇게 많이 달라지지 않았을 겁니다.

성장사적으로 청소년 시기에 이르면 청소년들은 자아의 분열을 의식하기 시작합니다. 이것은 역으로 청소년 시기의 놀이가 수행하는 중요성을 말해주는데, 우리 교육이 청소년들에게 적절한 놀이의 장을 마련해주지 못하는 상황에서 청소년들의 전자오락게임에 대한 수요는 더욱 커질 수밖에 없지요.

놀이로서의 게임은 나름대로 정해진 규칙을 갖고 있으면서도 일상과는 대조적인 세계를 갖고 있습니다. 게임 사용자는 일상과 구별되는 세계 속에서 그 안에 정해진 규칙을 따르며 자칫 규격화될 수 있는 자아를 유연하게 활성화 시킬 수 있는 거지요. 극단적으로 자기 정립과 비교해서 자기 비정립이라는 예술의 기능이라고나 할까요. 자신을 뒤집어보고 세상을 뒤집어보는 능력의 계발은 놀이의 주요한 기능 중의 하나이고, 이것이 예술을 놀이로 파악하는 예술놀이론자의 핵심적인

근거입니다.

앞에서 나는 자의식 과잉을 언급했는데, 사실 일상에서 느끼는 자의식의 실종도 심각합니다. 그렇다면 문제는 동시에 발생하는 자의식의 과잉과 실종으로 인한 분열증이기도 하겠네요. 이 '내'가 지긋지긋해서 어떤 다른 '나'를 찾아 떠나고 싶은 마음. 예술 수용자는 예술을 통해 자기 성찰의 깊은 경지를 체험할 수 있습니다. 일상에서 드러나지 않고 내면에 깊이 잠들어 있는 자신의 감춰진 모습? 아니면 그런 모습에 대한 기대? 일상의 기계적인 자아들 속에서 실종된 자신을 깨워내는 일은 예술창조와 수용의 중요한 측면입니다. 그래서 통합과 동시에 재생이 강조되는 것 아닐까요?

노먼 홀랜드라는 심층심리학적 예술 이론가는 예술사에 남는 걸작들의 공통점으로 거대한 무의식층과 형식적 완벽함의 조화를 언급합니다. 평범한 예술은 형식은 완벽하지만 건드려지는 무의식층은 보잘 것없구요, 저속한 예술은 무의식층은 엄청난데 형식은 치졸하다하네요. 어쩌면 RPG게임의 던전 깊숙이 내려가는 일은 우리의 무의식층 깊은 곳으로 내려가는 가정일 수도 있겠으나, 어쨌든 표면적으로는 전자오락게임과 내적 성찰은 좀 거리가 멀어 보입니다. 「청소년의 전자오락게임 활동과 그것의 심리적, 사회적 특성에 관한 연구」에 의하면, 중·고등학생들보다는 차라리 초등학생들이 전자오락게임에서 자기발견의 기회를 얻었다고 하는데, 이것은 게임에 대한 사회의 부정적인 시각이 중고등학생들에게 미쳤을 영향 때문이거나 청소년의 정신적 성장에 보조를 맞추지 못하는 전자오락게임의 질적 수준과도 관련이 있겠지요. 꽤 오래 전 조사라 그 동안 게임이 질적으로 많이 성장하긴 했어도 아직 해야 할 일들이 엄청 더 많이 남아 있는 것도 사실이구요.

그래도 고전적인 예술 비평의 잣대와 우리의 생명심을 깨우는 효과가 항상 일치하는 것은 아닙니다.

사실 나는 아침에 눈을 뜰 때 "그래, 또 하루가 밝았구나. 오늘도 열심히 살아볼까" 하는 마음이 어디서 오는지 아직도 잘 모릅니다. 요즘은 이런 마음이 잘 들지도 않구요. 내가 어릴 때는 잠이 덜 깨서 짜증을 내긴 했어도, 그 근본에서는 거의 매일 이런 마음으로 눈을 떴는데 말이지요. 살면서 어디에선가 생명심이 새어나가기 시작했습니다. 전자오락게임은 죽음일까요? 아니면 전자오락게임은 분열된 자아를 내면에서 통합시켜 새로운 생명의 물꼬를 틔어줄 수 있을까요?

7) 방향 설정의 기능

Orienting Functions, 나는 이 영역을 '방향 설정의 기능'이라 번역합니다. 스웨덴에는 '오리엔테링Orientering'이란 대중적인 스포츠가 있습니다. 선수들에게 지도와 나침반 등의 기본적인 장비만 줘서 외진 숲에 떨어뜨리면서 시작하는 경기입니다. 결승점에 가장 먼저 들어오기 위해서는 방향을 잘 잡아야 하지요. 이런 맥락에서 라스킨은 영국의 소설가이자 저널리스트인 조지 오웰을 인용합니다. 오웰은 『나는 왜 쓰는가』라는 글에서 "세상에 내가 원하는 방향을 제시하고 그 방향으로 사람들을 동참시키기 위해서 쓴다"라고 대답했지요.

플로베르는 『보바리 부인』에서 어떻게 연애 소설이 한 여인으로 하여금 삶에 엉뚱한 방향 설정을 하게 하는가를 이야기했구요. 까뮈가 『이방인』에서 창조한 사회의 관습적인 방향 설정에서 비켜 서있는 뫼르소라는 인물은 누군가의 방향 설정에 적극적으로 기능할 수 있습니다. 극단적인 경우 추리 소설은 독자들에게 범죄에 대한 엉뚱한 역할

모델을 제시할 수도 있구요.

이렇게 예술은 복잡한 세상사에 노출된 인간의 경험 속으로 다양하지만, 비교적 정리된풍경을 담고 있는 지형도를 끌고 옵니다. 그 안에는 계층, 직업, 성별, 세대, 국적, 인종, 가족, 종교, 생명, 정열, 전쟁, 섹스, 범죄, 자유, 창조, 사랑, 정의, 애국, 평등, 용기, 의리, 순수함 등 무수한 것에 대한 관념의 씨앗들이 심어져 있지요. 이들은 작품들 속에서 서로 충돌하거나 강화하거나 하면서 우리의 기대지평을 형성합니다. 한마디로 예술은 우리의 가치관이나 세계관에 직간접적으로 관여합니다.

한편 라스킨은 예술이 그리는 지형도 중에는 진정한 지형도가 있고, 사이비 지형도가 있다고 생각합니다. 그의 표현으로 하면 '현실 지향적인reality-oriented'과 '신화적인mythic'의 이분법인데, 물론 그 구분의 잣대가 기계적인 것은 아닙니다. 라스킨은 까뮈의 『페스트』에서 랑베르와 타루, 또는 영화 「카사블랑카」에서 릭과 르노의 관계를 현실에 입각한 멋진 방향 설정의 예로 보고 있습니다. 때로 예술은 예술의 이름으로라면 무엇이든 용서받을 수도 있다는 엉뚱한 방향을 설정하기도 하는데, 라스킨은 그것을 '독창성'으로 보고자 하는 경향을 보이기도 하네요.

혹시 잠에서 깨어나 아직 꿈속을 헤매느라 어리둥절해 본 적이 있는지요? 여기가 어딘지, 무엇을 해야 하는지 그저 어리둥절해 본 경험. 산다는 것은 사실 복잡한 일입니다. 연세 드신 분들 중에 집을 나서서 같은 골목을 뱅뱅 도느라 집을 찾아오지 못하는 분들이 있어요. 일상에서 너무 당연하게 행하는 일들도 사실 복잡한 과정을 거쳐 이제는 익숙해진 일들입니다. 자칫 삶의 균형이 흔들리면 그동안 쉽게 다녔던 모든

길들이 낯설게 느껴집니다. 비유하자면 우리가 산다는 것은 삶의 지도에서 길을 찾아가는 일입니다. 지도에 소소하게 표시되어 있는 기호들은 삶으로 하면 역할들이고, 관념들이고, 가치관이자 세계관입니다.

학교 교육에서 전통적으로 예술 교육을 중요하게 생각해온 것은 감성 교육 때문만이 아니지요. 예술은 삶에 지표를 제시할 수 있습니다. 그래서 자기 정체성과도 관련되구요. 원래 누구를 설득해서 어디로 가게 하기가 결코 쉬운 일이 아닙니다. 예술은 그 일을 자연스럽게 할 수 있지요. 재미와 감동을 느끼는 중에 어느새 어둔 밤하늘에 북극성이 뜨는 거에요. 사생관이나 세계관 같은 우주적인 의미의 북극성이라기보다는 그냥 바다에서 길 찾는 북극성이요. 자신의 얼굴이 맘에 안 들어 좀 고치고 싶다는 생각이 드는 것도, 또 어떤 얼굴로 고치고 싶다는 것도 다 북극성이지요. 그러다가 외면보다 내면을 가꾸어야겠구나 하는 생각이 드는 것도 북극성이구요.

비교적 최근에 나는 에인 랜드라는 소설가의 『아틀라스』라는 책을 읽으면서 경제적 자유주의라는 주제와 관련해서 무언가 내 지도가 좀 더 복잡해지겠구나 하는 생각을 한 적이 있습니다. 결국 예술도 삶의 한 부분이라 예술과 삶을 일대일로 대응시켜 어떤 점에서 어떤 과정을 거쳐 내 지도에 길이 표시되었는지를 단정적으로 말하기가 쉽지 않지요. 그러나 그런 측면이 있는 것은 사실입니다. 우리 모두 가령 어떤 영화를 보고 권력, 죽음, 행복, 동성연애자 등에 대해 좀 다르게 생각하게되었다 라든지, 또는 그와 비슷한 맥락에서 흥미 있는 경험의 예가 있을 겁니다.

앞에서 나는 '북극성'이란 표현을 썼는데요. '북극성'에는 깜깜한 어둠 속에 떠오른 별이라는 이미지가 있잖아요. 방향 설정과 관련해서

예술의 적극적인 기능에 사람들이 관심을 기울이는 것은 특히 우리 삶의 위기상황에서 예술의 영향력에 기대를 거는 바가 있기 때문이지요. 포탄이 떨어지는 전쟁터에서 고지를 가리키는 믿음직한 지휘관의 손끝이라고나 할까요. 사실 방향 설정은 어떤 영역에서보다도 종교의 중요한 기능이기도 합니다. 물론 누군가에게는 미신이라든지 이데올로기, 프로파간다 등으로 표현되는 역기능이기도 하겠지만요.

오래 전에 어느 청소년 수련원에서 있었던 일입니다. 가상의 상황 속에서 어떻게 처신할까를 함께 꾸며가 보는 그런 시간이었어요. 수련원 지도 선생님이 제안한 상황은 "파선된 배에서 간신히 구명 보트에 옮겨 탄 생존자들 중에 누구 하나가 스스로를 희생해야 구명 보트가 가라앉지 않는다. 여러분은 생존자 중의 한 명이다. 여러분이라면 어떻게 할 것인가?"였습니다. 내가 듣기에 이런 가상 상황을 받아들이기가 너무 힘들어 졸도해 버린 학생이 있었다합니다. 전자오락게임에는 끊임없이 위기 상황이 발생하지요. 내가 직접 해본 게임은 아니지만, 「레밍스」라는 게임에서는 게임의 과제를 달성하기 위해 자기희생이 중요하다고 하네요. 이렇게 게임의 위기 상황을 해결하는 경험이 우리 삶의 방향 설정으로서 게임 사용자에 적극적으로 기능할 수 있는 가능성이 있을지도 모릅니다.

살다보면 나 자신도 깜짝 놀라는 경험을 할 때가 있습니다. 남-여 관계에서 나는 스스로 전근대적인 관념에서 벗어나 있다고 생각합니다. 남자나 여자나 인격적으로 동등한 차원에서 관계를 맺어야 한다고 생각하지요. 이것은 젊었을 때부터 지금까지 남-여 관계에 있어 일관된 나의 방향 설정이었습니다. 그러나 가끔씩 나에게서 아버지나 할아버지의 모습을 볼 때가 있습니다. 특히 위기 상황에서 그런데, 나도 모

르게 살아오면서 이 땅의 어떤 문화적 대기권에 영향을 받아 왔다는 거지요.

매일 자고 일어나는 집, 거의 매일 가서 생활하는 학교, 수시로 접하는 TV 뉴스, 툭 하면 전화하는 친구들, 그리고 틈만 나면 즐기는 전자오락게임. 잘 알려진 것이지만, 어린 시절 놀이를 통해 사회적인 역할을 학습한다는 놀이 이론이 있어요. 소꿉장난을 통해 아빠나 엄마의 역할을, 전쟁놀이를 통해 지휘관이나 부하의 역할을, 학교놀이를 통해 선생님과 학생의 역할을, 그리고 의사놀이를 통해 의사와 환자의 역할을 학습한다는 것이지요. 이렇게 우리는 일상적 환경에서 규범적이거나 역할 모델 등과 관련된 방향 설정을 학습하지요. 어쩌면 우리도 모르는 사이에 게임을 통해 우리 스스로 부정적이라 생각하는 방향 설정이 이미 우리 내면에 체화되어 있을 가능성을 전적으로 부정하기가 어려울지 모릅니다.

정확한 통계를 갖고 있는 것은 아니지만, 게임은 주로 남학생들이 많이 하는 것으로 알고 있습니다. 무슨 이유가 있을까요? 좀 뜬금없는 프로이트식 오이디푸스 컴플렉스에서 해결을 구하는 연구가 있긴 합니다. 인간을 포함해 동물계 전반을 특징짓는 주요한 본능으로 공격성을 거론하는 생물학자도 있구요. 하긴 인간의 공격성은 사회의 안정을 해치는 위험한 요소로서 언급되는 경우가 대부분이지만, 근거 있는 동기에 기인해 적절한 경로를 통해 발휘되는 공격성은 한 개인이나 사회로 하여금 직면한 도전에 적극적으로 대응하게 하는 긍정적인 측면도 있잖아요.

분명한 근거를 제시하기는 어렵지만 아무래도 삶의 방향 설정에서 남학생과 여학생의 차이가 게임과 성별의 차이에서 무슨 역할을 하기는 할 거라고 나는 생각합니다. 학생들의 일반적인 대답은 남학생들이

즐기는 게임과 여학생들의 그것과는 차이가 있다는 겁니다. 남학생들은 경쟁적인 게임을, 여학생들은 아기자기한 꾸미기가 주를 이루는 게임을 좋아한다네요. 드물기는 하지만 「스타크래프트」를 좋아하는 여학생도 있기는 한데, 드문 것이 사실입니다. 그러나 게임을 폭넓게 이해하면 아직 나로서는 남–여의 차이를 설명하기가 쉽지 않군요.

8) 일련의 거시사회적 기능들

Some Macrosocial Functions 이 영역은 사회의 공동체 의식이라든지, 사회 질서의 유지라든지 사회 모순의 안전판이라든지, 사회 변화의 촉매 작용 같은 일련의 예술의 거시 사회적 기능들을 포함합니다. 고대 그리스 사회에서 예술을 뮤즈의 여신과 연결 지을 때 이 여신들이 기억의 딸들이라는 것은 의미심장합니다. 예술은 어떤 사회의 전통을 한 세대에서 다음 세대로 전해주는데, 이렇게 사회의 연속성이 확보되는 것이지요.

예술은 희극, 비극, 그로테스크, 엽기 등 다양한 세계를 창조함으로써 다양한 방식으로 사회의 모순되는 힘들 사이에 균형을 유지합니다. 라스킨은 베트남 패전의 위기를 맞은 미국에서 「디어 헌터」라는 영화의 기능을 이런 식으로 이해합니다. 라스킨에 따르면, 전쟁이 끝난 마당에 「디어 헌터」는 전쟁 비판자나 전쟁 지지자들이 그 전쟁의 희생자들을 애도하는 자리에서 만나 새로운 미래를 꿈꾸는 화해의 장을 만듭니다. 한편 라스킨에게 「헤어」 같은 락 뮤지컬은, 60년대 본격적으로 발동을 건 청년문화의 맥락에서 기성 세대의 낡은 규범들을 청산하고 새로운 변화의 대기권을 형성하는 예술의 적절한 예가 됩니다.

일련의 예술사회학과 관련된 책들을 보면 예술의 거시 사회적 기

능들에 대한 논의가 활발합니다. 여기에서는 공동체적 공감대 형성과 사회 변화의 촉매 작용이라는 두 측면에 조명을 던져볼까 합니다. 예술이 공동체적 공감대를 형성한다는 것은 잘 알려진 사실이지요. 이것은 외국과의 운동 시합이 벌어진 경기장에서 애국가를 불러본 사람이면 누구나 느끼는 것입니다. 민속놀이의 두레 정신이나 연극 공연장에서 관객들 사이에 서로 통하는 교감의 정서 체험은 예술의 중요한 기능중의 하나이구요.

전자오락게임은 게임이라는 성격상 함께 게임을 하는 그 누구를 필요로 합니다. 물론 게임기나 컴퓨터를 상대로 게임을 할 수도 있으나 그런 경우라도 두 명이상의 게임 사용자들이 함께 과제를 해결하는 팀을 구성할 수도 있지요. 인터넷의 온라인게임 같이 서로 얼굴도 모르는 상태에서 함께 게임을 할 수도 있구요. 경쟁이 게임의 중요한 요소이지만, 그럼에도 불구하고 게임을 함께 하는 게임 사용자들 사이에 쉽게 공동체적 공감대가 형성될 수 있습니다. 스타크래프트 게임 토너먼트의 현장에 몇 만이라는 게임 사용자가 모여 희로애락을 함께 하니까요. 그래서 e-게임, 또는 게임스포츠라는 말이 게임 예술이라는 말보다 더 대세인 감도 있습니다. 그러나 게임에 대해 부정적인 입장을 갖고 있는 사람들은 곧잘 자기 방이나 컴컴한 PC방에 혼자 웅크리고 앉아 게임에 몰두하는 게임 사용자의 모습을 그립니다. 이것은 확실히 인간 소외의 모습이지요.

네덜란드의 매체 이론가 프라케가 대중 매체의 기능으로 '소시우스socius' 기능을 언급하는데, 이것은 예술의 기능이기도 하지요. 예를 들어 「겨울연가」 같은 TV 드라마나 조용필의 콘서트 등은 사람들 대화의 주요한 소재가 되거든요. 예술은 우리로 하여금 남과 더불어 중요

한 무엇에 함께 연루되어 있는 느낌을 줄 수 있습니다. 이것이 운동 경기를 관람하는 핵심적인 매력 중의 하나이지요.

나는 전자오락게임 또한 21세기 매체 환경과 정보 기술이 급격하게 변화하는 시대에 여전히 우리에게 남아 있는 인간적인 것의 한 보루가 되어줄 수 있다고 생각합니다. 요즘 옛날 게임의 에뮬버전이 나와 게임 사용자들의 노스텔지어를 자극하고 있는데, 옛날 게임을 함께 하거나 그에 대한 이야기를 나누는 것은 마치 어린 시절 즐겨 보았던 애니메이션 주제가를 함께 부르는 기분을 주지 않나요?

예술을 통해 세상을 바꿔 보려는 예술가나 예술 평론가들은 참 많습니다. 사실 그것이 점진적인 진보이든, 과격한 혁명이든 현 수준에서 전자오락게임을 사회 변화와 관련짓기는 어렵겠지요. 차라리 전자오락게임이 청소년들에게 미치는 사회적으로 부정적인 영향에 더 무게가 실리는 상황입니다. 굳이 예를 찾자면 「충무공」 게임이 있을까요? 과거의 역사에 대한 불만이 전자오락게임의 가상의 세계 속에서 일종의 대안적 역사를 경험하면서 해소될 수 있고, 그러한 경험이 현재에 대한 역사의식을 자극하면서 미래에 대해 도전적인 자세로 발전할 수도 있겠지요. 내가 직접 해본 게임이 아니라서 이 이상 말하기가 어렵네요.

내 생각에 만일 전자오락게임이 긍정적인 방향으로 사회 변화를 촉진할 수 있다면, 그것은 무엇보다도 게임을 통해 게임 사용자의 의식이 유연해지기 때문이 아닐까요? 이것은 전자오락게임을 포함한 놀이의 중요한 한 특징이기도 하지요. 그래서 실러 같은 시인이자 철학자는 인류의 미래를 놀이로서의 예술에 걸어보기도 하구요.

놀이는 무언가 경직된 것들을 해체시키는 불손한 특징을 지니고 있습니다. 놀이 정신은 직접적인 비판 정신은 아닌데, 비판 정신은 대

체로 이것 아니면 저것이라는 양자택일의 성격을 띠니까요. 반면에 놀이 정신은 서로 다른것들을 모순 없이 동시에 받아들일 수 있다는 역설의 정신이지요. 놀이에서는 모든 것이 동시다발적으로 존재하는 뒤집혀진 세상이 가능합니다. 따라서 전자오락게임이 하나의 놀이로서 우리의 놀이정신을 일깨우기 위해서는 무엇보다도 게임에 대한 경직된 시선이 유연해질 필요가 있어요 이렇게 보면, 전자오락게임의 존재 그 자체가 긍정적인 사회 변화를 야기하는 전자오락게임의 중요한 기능인 셈이지요.

전자오락게임은 세상을 좋은 쪽으로 변화시킬 수 있을까? 이 질문은 엄청나게 큰 질문이라 학생들은 대답을 주저합니다. 그렇지만 수업 시간에 활용하는 오래 된 게임들의 비디오자료 화면이 강의실에 야기하는 일체감의 분위기는 각별한 느낌이 있습니다. 확실히 전자오락게임이 학생들의 내면에서 깨워내는 것 중에는 무언가 생명이라 말할 수 있는 긍정적인 성격이 있지요. 예술의 거시적 기능에 대한 출발점으로 기대를 걸어보게 하는 경험입니다.

4 마무리하며

체험과 사유와 언어는 예술 관련되는 수업의 중요한 세 거점입니다. 그러나 평소에 전자오락게임을 즐겨 한 학생이라도 막상 게임에 대한 질문을 받고 보면 자신의 풍부한 체험을 사유를 통해 적절하게 언어화하기 쉽지 않습니다. 내가 여기에서 던진 일련의 예술기능론적 질문들은 실제로 몇 년 전 내가 학생들에게 기말 과제로 내준 마흔다섯

가지의 질문들을 기본으로 하고 있습니다. 학생들에게는 공포였던 과제였습니다. 그저 별생각 없이 오락이려니, 게임이려니 하던 영역이 이렇게 복잡할 지는 꿈에도 몰랐을 겁니다.

솔직히 나도 질문들을 던지면서 학생들이 힘들어 할 것은 잘 알았는데, 어떻게 되나 한번 보자는 무대뽀로 밀고 나갔습니다. 기능론과 관련된 질문들이 정교해질수록 게임에서 그 구체적인 예를 찾기가 힘들어질 것이겠지만, 원래 기능론은 대중예술을 포함해 예술 전반에 걸쳐 흥미로운 문제 영역입니다. 따라서 여기에서 제안하는 예술기능론적 질문들은 원칙적으로는 대중예술 전반에 걸쳐 보편적으로 적용이 가능한 질문들입니다.

앞의 텍스트에 내포된 질문들은 게임업계의 전문가들이나 게임학과의 교수들이나 현재로서는 이 세상의 누구라도 대답하기 쉽지 않은 문제 영역이라 생각합니다. 돌이켜보면 내가 학생들에게 과제로 던진 마흔다섯 가지의 질문들은 실패한 과제였습니다. 그 이유는 내가 학생들의 보고서에서 심장이 두근거리는 흥분과 설레임을 느끼지 못했기 때문이지요. 그것은 전적으로 나의 책임이었습니다. 게임에 그럴듯한 학문적 외관을 주기 위해서 나는 10년 가까운 세월 동안 리차드 라스킨이 박사 논문에서 제안한 예술기능론의 틀에 너무 묶여 있었던 겁니다. 내 질문들을 접하는 누구라도 이 질문들이 너무 경직되어 있음을 느낄 수 있겠지요.

이제 나는 리차드 라스킨의 예술기능론이라는 틀을 벗어버릴 때가 되었다고 생각합니다. 그러나 그 틀이 10년 동안 전자오락게임에 어떻게 접근하면 좋을까 그저 막막하기만 했던 나에게 하나의 접근 방식으로서 제 역할을 해주었던 것은 분명합니다. 이제 나는 강을 건넌 나룻

배를 강가에 그냥 놔두고 사잇길로 접어들려 합니다. 가슴을 열고 크게 심호흡을 하면 몸 전체에 생명이 꿈틀거립니다. 그동안 나룻배를 어깨에 짊어지고 다녔으니 무거워서라도 그 생명을 느낄 수 있었겠습니까. 한번 더 말하거니와, 예술과 관련된 모든 질문에는 심장이 두근거리는 흥분과 설레임이 느껴져야 합니다.

마흔다섯 개의 질문들에 대한 학생들의 게임 보고서를 검토해보면 현재로서는 행위 충족이나 대리적 소원 성취, 또는 에듀테인먼트와 관련된 탐구와 모색 정도에서 비교적 수월한 대답이 나옵니다. 비록 구체적인 예는 들지 못해도, 전자오락게임의 치유로서의 가능성을 묻는 질문에는 놀랍게도 거의 모든 학생들이 긍정적이구요. 어릴 때부터 전자오락게임과 더불어 자라온 학생들은 근본적으로 게임에 대해 긍정적인 입장을 취하고 있습니다.

그러나 내가 볼 때 주로 외부적 영향으로 말미암은 게임에 대한 학생들 스스로의 혐의 섞인 시선은 학생들의 게임적 상상력과 감수성을 왜곡시킵니다. 은유적으로 표현하자면 전나무가 아니라 소나무와 같은데, 꾸불꾸불한 소나무도 좋지만 한번쯤 쭉쭉 뻗은 전나무를 닮은 게임적 상상력을 보고 싶은 게 솔직한 내 마음이지요. 내가 진행한 게임 수업은 대학의 강의실에서 벌어졌습니다. 실인즉, 대학보다도 초·중·고등학교 교실에서 게임 관련되는 수업이 훨씬 더 필요합니다. 이 질문들이 출발점으로 작용할 수도 있을 거라 생각은 하지만 무엇보다도 일단 현장에서 선생님들의 관심이 소중하다는 것은 새삼 강조할 필요가 없을 것입니다.

나는 가치론적으로 무엇이 예술이고 무엇이 예술이 아닌가를 객관적으로 구별할 수 있는 잣대는 없다고 생각합니다. 가치중립적으로 예

술은 사회의 약속일뿐이니까요. 300여 년 전에는 웅변이나 조경도 예술이었습니다. 내 생각에 예술이라는 개념의 중요성은 그것이 가치 지향적이라는 점입니다.

전자오락게임의 예를 들어봅시다. 연륜이 쌓일수록 게임 사용자는 단순히 게임의 과제와 그 해결에만 집중하던 초기 단계에서 벗어나서 게임에 대한 전반적인 관심의 폭을 넓혀갑니다. 그리고 비슷한 장르들의 관습을 분류해 보고, 그러한 장르의 관습으로부터 파격을 시도하는 작품들을 평가하게 되고, 오래된 장르의 남겨진 가능성을 모색해 보고, 새로운 장르의 탄생을 주목합니다. 뿐만 아니라 등장인물의 성격이나 이야기 전개의 짜임새는 물론이고, 음악이나 그래픽 사용의 가능성과 그러한 것들을 포괄적으로 포함하는 게임적 상상력의 가능성에 대해서도 고민합니다. 이렇게 게임적 감수성과 상상력의 확대와 함께 전자오락게임의 작품성은 발전하게 되고, 이에 따라 게임 사용자는 다시금 게임의 내용이 던지는 의미에 대해 다양한 해석을 시도하고, 그 의미를 인간의 삶 속에 적용시켜 봅니다. 한 걸음 더 나아가, 게임 사용자는 문학, 영화, 음악, 연극, 미술, 만화 등의 예술형식들과 전자오락게임 사이의 공통성과 특정성에 대한 자신의 관점을 정립해볼 수 있습니다.

이런 맥락에서 지금도 「플레인스케이프 : 토먼트」라는 게임을 이야기하던 한 학생의 경이로운 표정을 떠올릴 수 있습니다. 그 학생의 말을 직접 인용합니다.

"Load & Save의 시대는 끝났다. 이 게임은 적어도 나에게는 후회가 중요한 모티브였던 게임이다. 한마디로 CRPG 인생에 종지부를 찍은 역사적인 게임이었다. 즉흥적이면서 시스템이었고 하나의 사회를 이루고 있었다. 나는 그들이 즐기는 이야기 속의 한 캐릭터. 나는 어떤

등장인물이고 싶은가?"

　앞에서도 말한 적이 있는 것 같은데, 한마디로 전자오락게임이 예술인가 아닌가라는 논의가 중요한 것이 아니라 그것이 이렇게 더 나은 무엇을 지향한다는 점이 중요한 거지요. 우리는 그 지향성을 '진리', '사랑', '정의', '자유' 등 여러 말로 나누어 부릅니다. '예술'도 그 중요한 말들 중 하나이구요.

　'예술'을 이렇게 이해할 수 있으면 예술이 초월적이거나 뭐 대단한 것일 필요가 없는데, 일상 삶에서 예술의 기능에 대한 논의는 이런 맥락에서 중요합니다. 예술무정부주의자 또는 예술무제한주의자는 이런 의미에서 예술기능론자라고도 할 수 있겠네요. 이런 맥락에서 전자오락게임이 열 번째 예술의 자리를 차고 나간 후 어떤 영역에서 열한 번째, 열두 번째 등으로 흥미 있는 이야기들이 전개될지 자못 기대하는 마음이 큽니다. 이렇게 내 이야기는 전자오락게임과 함께 마무리 되지만 그 다음 이야기는 계속 됩니다. To be continued...

도판 인용 출처 목록 Bibliography & Sources

p.115 공각기동대, 시로우 마사무네, 대원씨아이, 1995 / p.122 유리가면, 미우치 스즈에, 대원씨아이, 1976 / p.122 달래하고 나하고, 강모림, 행복한만화가게, 1998 / p.123 보노보노, 난바 히토시, 서울문화사, 1995 / p.123 으쯔른데스, 요시다 센샤, 1989 / p.126 곤, 다나카 마사시, 대원씨아이, 1992 / p.127 How To Love, 와타세 세이조, 도서출판 형선, 1983 / p.129 H2, 아다치 미츠루, 대원씨아이, 1992 / p.129 스바루, 소다 마사히트, 학산문화사, 2000 / p.130 코르토 말테제, 휴고 프라트, 북하우스, 2002 / p.130 배가본드, 이노우에 다케히코, 학산문화사, 1998 / p.131 I & You, 임채남 / p.132 작은 사랑의 이야기, 미츠하시 치카코, 1962 / p.132 연인, 하라 히데노리, 대원씨아이, 1990 / p.133 허리케인 조, 치카 테츠야, 서울문화사, 1968 / p.136 수호지, 고우영(고우영 화실), 자음과모음 / p.137 상남 2인조, 후지사와 토루, 학산문화사, 1990 / p.139 슬램덩크, 이노우에 타케히코, 대원씨아이, 1990 / p.139 바람의 검심, 와츠키 노부히로, 서울문화사, 1994 / p.140 너버스 브레이크 다운, 타가미 요시히사, 학산문화사, 1988 / p.142 타이가 타데시의 만화 / p.143 오스카 안데르손의 만화 / p.143 양영순의 만화 / p.146 위대한 캣츠비, 강도하, 애니북스, 2005 / p.148 지뢰진, 다카하시 츠토무, 서울문화사, 1992 / p.149 기생수, 이와아키 히토시, 학산문화사, 1990 / p.150 바람의 검심, 와츠키 노부히로, 서울문화사, 1994 / p.150 권법소년, 후지와라 요시히데, 서울문화사, 1988 / p.153 카페알파, 아시나노 히토시, 학산문화사, 1994 / p.153 요츠바랑, 아즈마 키요히코, 대원씨아이, 2003

■ 필자와 도서출판 일빛은 이 책에서 인용된 모든 자료의 출처를 찾기 위해 최선을 다했습니다. 누락이나 착오가 있으면 알려주시기 바랍니다. 다음 쇄를 찍을 때 수정하도록 하겠습니다.

멀티미디어 시대
대중예술과
예술무정부주의

2011년 9월 1일 초판 1쇄 인쇄
2011년 9월 9일 초판 1쇄 발행

지은이 | 박성봉

펴낸이 | 이성우
편집주간 | 손일수
편집 | 이수경·김정현
마케팅 | 황혜영

펴낸곳 | 도서출판 일빛
등록번호 | 제10-1424호(1990년 4월 6일)
주소 | 121-837 서울시 마포구 서교동 339-4 가나빌딩 2층
전화 | 02) 3142-1703~5
팩스 | 02) 3142-1706
E-mail_ ilbit@naver.com

값 16,000원
ISBN 978-89-5645-157-2 (03600)

※ 잘못된 책은 바꾸어 드립니다.

자르는 선

우 편 엽 서

우편요금
수취인 후납부담

유효기간
2011.7.6~2013.7.5

마포우체국승인
제40556호

보내는 사람

도서출판

서울시 마포구 서교동 339 - 4 (2층)

ilbit@naver.com

| 1 | 2 | 1 | – | 8 | 3 | 7 |

좋은 책은 독자와 함께 만듭니다. 엽서를 보내주시면 일빛의 독자회원으로 모시겠습니다.
회원님들께는 일빛의 신간보도자료를 우선적으로 발송해드리며
일빛 블로그(http://blog.naver.com/illbit)에 서평을 올려주신 분 중 선정을 통해
일빛의 신간 1부를 증정해드립니다.

■ 구입한 책 제목

■ 구입한 서점

 □ 온라인 서점 () □ 오프라인 서점 ()

■ 구입한 날짜 년 월 일

■ 구입한 동기 (해당 란에 ∨표시)

 □ 신간안내나 서평을 보고 [에 실린글]
 □ 서점에서 우연히 눈에 띄어서
 □ 주위의 권유 [로부터]
 □ 선물로 받음 [에게서]

■ 구입하신 책에 대한 소감이나 도서출판 일빛에 하고 싶은 말씀을 적어주세요.
(내용 · 제목 · 표지 · 책값 등)

■ 독자님께서 관심 있는 책의 분야는 무엇입니까? (해당란에 ∨표시, 복수응답 가능)

 □ 역사 □ 문학 □ 문화예술 □ 사회과학 □ 자연과학
 □ 외국어 □ 실용 □ 아동 · 청소년 □ 경제경영 □ 자기계발

■ 독자 회원란

이름	성별	나이

 1. 생년월일 |
 2. 직업 |
 3. 연락처 | E-mail |
 4. 요즘 읽은 책 중 다른 사람에게 권하고 싶은 책 |
 5. 구독하고 있는 신문 · 잡지 |

 • 독자님의 소중한 개인정보는 외부로 유출되지 않도록 철저히 관리하겠습니다.